實用
電影編劇
Screen Writing for Film

張覺明 ❥ 著

自 序

　　電影發明於一八九五年（清光緒二十一年）十二月二十八日，法國人路易‧呂美荷（Louis Lumiere）在巴黎大咖啡館放映最早的幾部影片。被世界各國電影界公認，這一天是結束發明階段，進入電影世紀的開始。

　　電影發明後的第二年，即傳入中國。一八九六年（清光緒二十二年）八月十一日，上海徐園又一村放映「西洋影戲」，這是在中國第一次放映電影。一九〇六年，中國人已自己拍攝影片了。民國二年，中國已有影片《莊子試妻》在美國放映；同年九月，由鄭正秋編劇的《難夫難妻》，成為我國第一部劇情片。

　　中國電影的歷史，與世界各國比較起來，毫不遜色，但近百年以來，中國電影水準提升太慢，無法在國際上爭一席之地，好的劇本難求以及編導技巧拙劣，實為原因之一。

　　在美國，電影公司都設有專門編劇的部門，有很多腳本是集合眾人的智慧完成的。在這個部門裡，有的人提供故事，有的人負責編寫大綱，有的人專寫對白，有的人添加笑料。腳本完成後，若發現缺少哲學的對白，就有人加上兩句富有哲理的對白；若發現喜劇的效果不好，也有人加上兩句幽默的對白，或增加喜劇的動作。就這樣，凝聚了許多人的心力來完成腳本。而掛名的，只是一兩個名編劇的名字。

　　在義大利，類似羅塞里尼（Roberto Rossellini）、費里尼（Federico Fellini）等大師，他們標榜著電影是表現他們個人的思想，透過電影，他們可將自己的意念，傳達給觀眾。基於這點，他們在電影中，多半是身兼導演和編劇，在編導合一的配合下，完成他們的作品。他們認為，若是把一個導演的意念，通過編劇者的編寫，再拿來拍成電影，這實在是不可思議的事情。作為一個導演，他有自己的世界觀，他對藝術的觀點、對社會和人生的看法，他所要表達的完全是自我的思想。所以，編

導合一成為很自然的結合。

在日本，一些名編劇如小國英雄、橋本忍，都各有其獨特的地位。拿黑澤明來說，他有一個編劇小組，通常他先把自己的意念交給編劇小組去研究（當然他也是一員），然後再編寫，最後編出來的劇本一定是表現他的想法，他的人生觀。這些編劇小組可以有很多意見，他們編大綱、寫對白，而真正貫穿整個劇本內涵的，則是黑澤明的思想，像這樣編劇和導演就溶為一體了。小津安二郎的作業過程，也類似黑澤明模式。

而國內的電影圈，編劇一直是最弱的一環，不但藝術修養不夠，對電影特質無法掌握，有些甚至連文字都不通，就貿然從事編寫電影劇本，劇本內容難以達到一個水平，自不在話下。

早期的電影理論家普多夫金（Vselovod Illianarovich Pudovkin），非常注重電影腳本的編寫，他在《電影技巧與電影表演》（*Film Technique and film Acting*）書中所建立的理論，除了蒙太奇，最多的就是腳本的編撰原理。剪接和劇本的編寫，幾乎掌握了整個電影的藝術生命。對他來說，編寫電影腳本的先決條件，就是要瞭解電影的特性，他說：

每一種藝術都有它自己具有效果的特殊表現方法，電影亦然。如果不懂得拍攝電影和剪接電影的方法，對導演電影的方式一無所知，就貿然要從事編寫電影腳本，則其愚蠢可笑的程度，與要一個法國人去讀一首從俄文直接照字面翻譯成法文的俄國詩，那是沒有兩樣的。如果要把一首俄文詩的正確意思傳遞給法國人，則照字面直接死譯必然行不通，首先一定要熟悉法文詩的特有形式。編寫電影腳本的道理與此相通，要編寫符合電影拍攝方法的腳本，首先必須瞭解編寫電影腳本的特殊方法，以及懂得如何運用這種方法來感動觀眾的效果。

腳本的重要性，如今被認為是「電影的靈魂」，已殆無疑義，不論是以藝術或商業為著眼點，有了好的腳本，這部電影即使遇上不是很高明的導演，其成績仍相當可觀，但若是「先天失調」，腳本破爛不堪，那任憑再出色的導演欲妙手回春，結果往往是無足觀矣！晚近因為「作

者論」（Auteur Policy）的興起，專事講究個人風格，於是「編導合一」更成為許多電影編、導夢寐以求的事，電影腳本和電影導演的關係邁進了一步，無形中可帶動電影編劇的進步。

　　一九九五年，世界各地熱烈慶祝電影一百週年，回顧這一百年，正是人類進入影像天地的二十世紀，電影發展成為現代化的大眾傳播媒體，深入到家家戶戶，給人們打開了廣闊的視野，也成為人們認識世界的重要途徑。

　　一八九六年，也就是電影誕生的次年，電影傳入中國，至一九〇〇年，電影開始在台灣出現，從此，電影正式進入中國人的生活。

　　從一八九五年至一九九五年整整一個世紀的時間，中國由於內憂外患，電影難以正常發展，直到近年來，海峽兩岸的中國電影，在世界影壇上大放異彩，紛紛在國際影展上展風騷，為中國人揚眉吐氣。

　　一九九二年，拙者《電影編劇》一書出版，被各大學採用為教材，數年來，不斷增補改版。現今電影發展更趨成熟、理論也更充實，筆者為求精益求精，特別增補大量最新資料，以嶄新面貌呈現給讀者，並改書名為《實用電影編劇》，期能為中國電影事業盡一己棉薄之力。

張覺明

目 錄

Chapter 1

導　論

　　著名的電影編劇者尼古爾斯（Dudley Nichols），認為電影製作過程中最重要的人就是編劇，他說：

　　　　我認為編劇在電影製作工作方面是最主要的。電影的夢中人、想像者、構想者便是編劇。❶

　　米哈伊爾‧羅姆著《電影創作津梁》，也強調編劇的重要性，他說：

　　　　劇本決定一部影片的好壞。

　　　　各方面都很重要：演員的工作重要；導演的獨創性，他創作的細緻程度、表現力、氣質，是否善於運用鏡頭和群眾場面這也重要；蒙太奇重要；造型處理重要；構成觀賞性的電影所有要素全都重要。不過，一部影片的基礎是劇本。劇本決定著影片的成功，既確定思想上的成果，也確定藝術上的成果。❷

　　一部電影的成敗，在決定題材時，即已註定其命運。❸日本著名的導演小津安二郎說：

　　　　拍電影，最困難的部分就是寫腳本。❹

　　電影腳本是導演的本錢，它從原始素材開始，而造成合成的映像，互相激盪，構成電影。電影腳本也許來自概念、印象、故事、舞臺劇本、繪畫、音樂、詩、舞蹈，總之，是任何可感覺的事物。

　　電影腳本是給電影導演用的一種工作圖樣。他用來拍攝一連串的電影段落，結合好這些段落後，再加上適當的音效和配上背景音樂，這些段落就成為電影了。因此，在創作電影的第一步基本元素，就是編寫電影腳本。

　　電影腳本不同於舞臺劇本（play）或小說（novel），它有下列不同的英文名稱：script、shooting script、screenplay或scenario，它很少成為文學藝術作品，它像建築用的工程藍圖，只作為一種中間階段。

　　英、美電影書籍，對電影腳本的解釋，差異甚大，困擾讀者，在此特地介紹出來，對釐清觀念或有助益。

　　script、screenplay和scenario在有些書裡不分❺，而歐、美用法又不同，歐洲人喜用scenario，美國人喜用script、screenplay和shooting script，看歐、美電影，或英文的電影腳本即可印證。但這些術語的解釋又各異其趣，茲分述如下：

📽 分場腳本

　　分場腳本是比情節處理又更進一步的寫作，正確寫明電影故事中的發展方法⋯⋯。

　　分場腳本是用段（paragraph）的方式寫出，同時，也常按照段落（sequences）的方式，分條逐項的寫。換句話說，第一個段落也許分為四個、五個或者更多的段來寫。第二個段落（第三個段落和第四個段落）也可能有好幾個段。就段而言，雖然每個段不一定等於一場，但是，從段落的數目中，大概可知其中的場數。例如：艾森斯坦（S. E. Eisenstein）寫《舊與新》（*Old And New*），又名《總體戰線》（*The General Line*）的分場腳本共有六個段落，但分成三十七場。分場腳本如同情節處理，應寫明電影的特色和觀點。❻

📽 電影故事

　　介於段落和場之間的電影故事的形成。❼

拍攝腳本

一個拍攝腳本。[8]

這個詳細的工作藍圖——準備拍攝要用的——也就是拍攝腳本的形式，必須提出每一個鏡頭的詳細說明，即使最小的細節也不能忽略，而且要註明執行拍攝時每一技巧的運用方法。

當然，要求一個編劇者用這樣的方式去編寫腳本，可以說如同要求他變成導演一樣，但是，腳本非如此編寫一定不行。如果編劇者不能編撰出一個這樣嚴格的拍攝腳本，那麼，最起碼也要提供一個接近這個理想的形式。因為編劇者要提供給導演的，不是一連串要導演去克服的障礙，而是一連串可供導演運用的刺激之物。[9]

電影腳本

一種大概已經過時的電影腳本形式的術語，寫著籌拍中電影一般情節的描寫。[10]

腳本大綱

腳本的大綱。[11]

完成的腳本

完成的腳本。[12]

Script

電影腳本

電影腳本是一個總稱，通指製片時使用的或寫定的電影人物和情節。它最早或最簡單的形式，是一個劇情概要，以簡略的形式提供電影的最重要的概念和結構。該階段經過幾次故事會議後，就進一步從劇情概要到情節處理，到粗稿電影腳本或定稿電影腳本。

在電影腳本最近完成階段，screenplay或scenario細分為包括鏡頭，有時也包括技術資訊，通常叫做拍攝腳本。電影剪輯完成準備上映時，常要準備一個剪輯腳本（cutting continuity script），記錄鏡頭的號碼、種類、時間、轉接方式、精確的對白和音效等。拍攝腳本是個詳細文字的藍圖，雖然導演通常在拍電影的地方採用某種程度的即興辦法。從「概念」的電影，和剪輯腳本的發展，本質上固然要靠很多不同的變數，但是，最主要的還是依靠電影編劇者和導演，以及這兩者之間的關係。

現在我們看到各種不同電影腳本的機會愈來愈多，例如從有詩意的、非技術性的英格瑪‧柏格曼（Ingmar Bergman）和艾森斯坦，到《大國民》的比較技術性的拍攝腳本（cutting continuity）。[13]

電影腳本很少是為考究地嗜好的閱讀而作，因為電影腳本像成品的藍圖。[14]

Screenplay

電影腳本

電影或電視節目的腳本，通常包括攝影機運動的簡單描述和對白。

最早被稱爲photoplay。[15]

電影脚本就是用畫面講述的故事。[16]

Shooting script

拍攝脚本

拍攝脚本是寫成鏡頭的完整的電影脚本,包括全部的拍攝技術方法,以及一切有關導演、剪輯師、攝影師、藝術指導、製片經理,和音樂指導所必須的技術敍述的有關電影全部畫面與聲音細節的定稿脚本。[17]

分鏡脚本

一種用逐個鏡頭記述電影情節的詳細電影脚本,做爲製片的藍圖之用。[18]

continuity

拍攝脚本

一個詳細的拍攝脚本。[19]

故事情節

在英國當作故事情節。[20]

連戲

　　為了連戲，確定一個鏡頭裡和另一個鏡頭裡的細節相吻合，即使這兩個鏡頭的拍攝時間隔好幾個星期，或甚至好幾個月。場記也要記錄每一個鏡次的詳細資料。㉑

流暢

　　電影中一個部分到另一個部分轉接的流暢性，引導觀眾的注意力，從一個鏡頭到下一個鏡頭，其間無不順的中斷或矛盾。㉒

主戲腳本

　　有些電影公司比較喜歡用主戲式（master scene）的腳本。整段戲裡，把所有的動作和對話都寫得明明白白，就是沒有指定攝影角度。㉓

　　主戲腳本基本上是從完整對白情節處理，轉換到某種接近藍圖之類的東西的第一步。主戲是完整動作的樣本，像莎劇中的景一樣，但是，在時間長度方面有所不同，從幾秒鐘到十分鐘，或者更多。所以，在這個階段，編劇者不必把場景分割成個別的特寫、遠景等。主戲腳本可以做為初步選擇演員、設計、拍攝進度表和擬訂預算（除非早已決定好預算）等工作的依據。㉔

　　英文裡master scene script㉕，有時又稱作master scene screen play。㉖

treatment

劇情概要

　　一部影片的大致敘述，比簡單的大綱長，但比完成的腳本短。[27]

　　treatment又稱為「情節處理」[28]，有些書稱為story treatment[29]或film treatment[30]。

post-production script

剪輯腳本

　　電影拍完後，記載有關剪輯、字幕、配音等等各方面事後細節的腳本。[31]

cutting-continuity script

剪輯腳本

　　電影剪輯完畢準備上映後，通常要準備一個剪輯腳本，記載鏡頭的號碼、種類、時間、轉接方式、精確的對白和音效等。[32]

註釋

❶ 哈公譯，《電影：理論蒙太奇》，第77至78頁。尼古爾斯撰寫的作品超過三十部，如《革命叛徒》（*Informer*）、《驛馬車》（*Stagecoach*）、《巡邏隊失蹤》（*La Patrouille Perdue*）、《育嬰奇譚》（*Bringing up Baby*）、《追捕逃犯》（*Manhunt*）、《血紅街道》（*The Scarlet Street*）。

❷ 張正芸等譯，《電影創作津梁》，第30頁。米哈伊爾·羅姆（1901～1971）是蘇聯電影劇作家、電影導演和電影理論家，享譽世界影壇的大師。他一生成就輝煌，編導過大量膾炙人口，甚至被奉為蘇聯電影經典的影片。如《列寧在十月》、《列寧在一九一八》、《普通的法西斯》等。他還長期從事電影教學和理論著述，作育英才無數。

❸ 美國聯美公司出品的《天堂之門》（*The Gate of Heaven*），由麥克·席米諾（Michael Cimino）導演，由於選材不當，把不太適於拍攝電影的題材，投下巨資去製作，結果票房奇慘無比，虧損得使整個公司改組。劉藝著，〈電影編劇技法〉，《電影評論》第一五期，第49至66頁。

❹ 李春發譯，《小津安二郎的電影美學》，第17頁。

❺ 路易斯·吉內帝（Louis Gianetti）著，《瞭解電影》（*Understanding Movies*），第483頁。

❻ 麥羅金（Haig P. Manoogian）著，《電影作家的藝術》（*The Filmmaker's Art*），第53至54頁。

❼ 林格倫（Ernest Lindgren）著，《電影的藝術》（*The Art of The Film*），第235頁。

❽ 同註7。

❾ 普多夫金著，《電影技巧與電影表演》，第33頁。

❿ 史威恩（Dwight V. Swain）著，《實用電影編劇》（*Film Scriptwriting: A Practical Manual*），第363頁。

⓫ 莫內克（James Monaco）著，《如何欣賞電影》（*How To Read A Film*）附錄。

⓬ 同註10。

⓭ 葛德斯曼等（Harry M. Geduld and Ronald Gottesman）合編，《圖解電影術語彙編》（*An Illustrated Glossary of Film Terms*），第137頁。

⑭ 同註5，第294頁。

⑮ 同註11。

⑯ 費爾德（Syd Field）著，《電影腳本寫作的基礎》（*Screenplay: The Foundations of Screenwriting*），第7頁。

⑰ 同註7，第236頁。

⑱ 同註10。

⑲ 同註10，第358頁。

⑳ 同註10，第358頁。

㉑ 同註11。

㉒ 同註7，第220頁。

㉓ 羅學濂譯，《電影的語言》，第11頁。

㉔ 泰倫斯‧馬勒（Terence St. John Marner）著，《導演的電影藝術》（*Directing Motion Pictures*），第6頁。

㉕ 同註10，第168至184頁、361頁；赫爾曼（Lewis Herman）著，《電影編劇實務》（*A Practical Manual of Screen Playwriting*），第93頁。

㉖ 赫爾曼著，《電影編劇實務》，第166至173頁。

㉗ 同註11。

㉘ 李拉（Wolf Rilla）著，《編劇者與銀幕》（*The Writer And The Screen: On Writing for Film and Television*），第29頁、32至34頁。麥羅金著，《電影作家的藝術》，第52至53頁。

㉙ 同註6，第52頁。同註10，第115至130頁。

㉚ 同註10，第25至41頁。

㉛ 卡爾‧林德（Carl Linder）著，《電影製作實用指南》（*Filmmaking: A Practical Guide*），第290頁。

㉜ 同註13。

Chapter 2

編劇的歷史

電影編劇的演進

　　電影劇本的真正誕生，是二十世紀二〇年代以後的事。這就是說，從歷史的角度看，電影劇本並沒有與電影同步開始，而是電影發展到一定水準的產物。

　　據趙孝思的研究，電影劇本從無到有，大致經歷了三個階段：即興階段、草圖階段、劇本階段。❶他的大作《影視劇本的創作與改編》，在第一章《電影劇本的任務》中，言簡意賅地介紹了電影劇本發展的歷史，頗具創見，引錄於下：

即興階段

　　電影，當它誕生之初，內容都極為簡單，大多是一些片段情景，或實況的照相式的動態記錄，僅供娛樂、消遣甚至獵奇而已。放映的時間，短則半分鐘，長則不過五、六分鐘。而且由於受到製作技術方面的限制，所拍攝的內容大多囿於一定的時空，一般都只在同一地點、依著時間順序一一攝來。就以標誌著電影時代正式開始所放映的《水澆園丁》、《火車到站》等世界上幾部最早的影片為例。其中《水澆園丁》，是表現一個淘氣小孩在園丁澆水時踩住橡皮水管搗蛋，等園丁低頭尋找斷水原因時，小孩卻腳一抬，水一下子從橡皮水管中噴出，那園丁被噴得一臉是水，影片便到此結束。《火車到站》則更為簡單，僅僅是表現火車到了車站的情景而已。而即使十九世紀末傳入我國的早期影片，所表現的也無非都是些打鬧戲耍、逗人發笑的實地實景，例如：「一人變戲法，以巨毯蓋一女子，及揭毯而女子不見，再一蓋之，而女子仍在其中矣！」又如：「賽走自行車，一人自東而來，一人自西而來，迎頭一碰，一人先跌於地，一人急往扶之，亦與俱跌。霎時無數自行車麇集，彼此相撞，一一皆跌；觀者皆拍掌狂笑。忽跌者皆起，各乘其車而

沓。」

　　像上述那樣的影片，當然無需什麼劇本。事實上，當時的影片製作者多爲隨地選取素材，即興拍攝，是爲取悅觀眾，使電影這門剛剛誕生的藝術能爲社會所確定。

草圖階段

　　電影誕生不久，由於其獨特的娛樂價值，很快受到廣大觀眾歡迎，並迅速傳播到世界各地。於是，電影製作者們也不再滿足於那種一味追求雜耍打鬧式的即興拍攝，或者對日常生活外界的一般觀察，他們開始利用電影中活動著的畫面、圖像，嘗試著講起故事來。即使在最簡單的電影中，也往往有一個相對完整的故事情節，並合乎情理地安排它們的開始、發展、直到結束。由於製作技術的發展（如剪輯術的發現），拍攝時已能突破時空框框，即不再限於同一時間、同一地點所發生的事，而且還可由一個場景轉換到另一個場景，拍攝下同一時間不同地點所發生的事。例如一九○三年美國人埃特溫‧S‧鮑特拍攝的《一個美國消防員的生活》：一個消防員領班在他的辦公室睡覺，夢見一個母親和她的嬰兒被大火圍困在臥室。恰巧這時，警報鈴聲響，消防員領班和他的學員們都被驚醒，紛紛從床上一躍而起，前往失火地點救火，救母親和嬰兒。顯然，同《水澆園丁》、《火車到站》等影片相比，《一個美國消防員的生活》不但故事情節比較完整和豐富，而且還融入了一定的思想意義，表現了消防員們良好的職業心態和「警聲就是命令」的統一意志。當然，和今天的一些影片相比，這類影片在內容上仍還是比較簡單的，在長度上也還是不夠的，因此不至於非要寫出劇本後才能拍攝不可；至多在拍攝前大致勾畫一個情節提綱或故事梗概、拍攝草圖之類的東西，只是爲拍攝時提供一個總體框架，以提高製片效率。不過有一點應該肯定，隨著從即興階段到草圖階段，人物處於銀幕形象中的核心地位這一事實已基本形成。

劇本階段

直到二十世紀二〇年代以後，蒙太奇等技巧的被認可，電影真正成為一種新型的藝術實體時，影片的攝製才開始有賴於電影劇本的創作；爾後，由於聲音的加入，電影劇本的地位更是進一步得到了確認。

世界電影史上真正令人注意的電影劇本，便出現在這一時期；我國第一部比較完整的電影劇本，即洪深的《申屠氏》，也於一九二五年問世，發表在《東方雜誌》上。

以上所述雖具創見，仍未道盡電影編劇演進的過程，為方便讀者做更進一步的研究，特將電影編劇的歷史詳述於後。

歐美電影編劇的歷史

在電影的發展初期，導演根本沒有劇本，只是在布景前即興地處理每一場戲，劇情故事只是裝在導演腦海裡的梗概，或者是寫在導演袖口上的簡要綱領。後來才慢慢發展成一種類似導演計劃的場面或鏡頭表似的劇本，它僅僅標明畫面上應該有什麼，順序如何排列，只起到一些技術性的輔助作用。

匈牙利電影理論家貝拉‧巴拉茲說：

有聲電影誕生後，電影劇本就自動躍居首要的地位。❷

直到有聲電影誕生以後，電影技術和電影藝術的發展日趨成熟，分工也愈來愈細緻，電影的綜合性特點也愈來愈鮮明突出，電影才有了專門編劇，或由作家編寫的劇本。❸

早期電影創作，沒有完善的編劇制度，電影劇本是以一種不完整的形式而存在的。電影藝術發展初期，拍攝影片用的劇本叫「電影腳

本」，它是按照提綱的形式來編寫的，就像即興戲劇和啞劇劇本那樣。隨著電影表現手段的不斷豐富，電影聲音的出現，以及電影事業本身的迅速發展，電影劇本終於從最初的提綱式腳本，演變成為具有完整形式的文學作品。現在，電影編劇的作用愈來愈重要了，寫出完美、優秀的電影文學劇本提供拍攝，已成為導演以及電影製作各部門開展工作的前提。人們鑽研電影劇本的創作技巧，總結電影劇本創作的藝術規律，既推動了電影文學事業的發展，也推動了電影藝術事業的發展。

電影發明初期，銀幕上表現的，只是一些簡單的動作，如人們走路、風吹樹動、車輛飛駛、馬匹踢躍，都被認為是很好的題材。可是，慢慢地，電影的題材內容開始擴大了——遊行、汽車比賽、群眾活動場面……。隨著攝影技術的改進，它開始拍攝一些新聞事件、演習戰、政界人士就職典禮、拳擊比賽、警察局和消防隊的活動等。直到一九〇〇年，當喬治‧梅里愛（George Melies）❹的影片輸入美國，震撼了美國製片界的時候，大家才認識到電影戲劇化表現的潛在力量。

喬治‧梅里愛是法國電影的創始者。談到他對美國或甚至世界電影業的影響，美國著名電影導演，電影史家劉易斯‧雅各布斯（Lewis Jacobs）在其名著《美國電影的興起》（*The Rise of the American Film*）中說道：

> 他從拍攝一個簡單場面改為拍故事，這些故事多由他自己創作或從文學作品改編而成，要包括很多場面。這樣做需要預先組織題材：場面需事先設計、排演好，才能把故事敘述得頭頭是道。梅里愛把自己設想的這個方法叫做「人為安排場景」。這種新穎而先進的拍攝影片的方法，使美國人的電影製片方法發生了深刻的變化。當時，他們還不會預先安排場景；事實上，他們還吹噓說他們的這些題材沒有一個是「弄虛作假」的。❺

梅里愛對電影的最大貢獻，就是他在電影藝術史上，第一個系統地把舞台劇的一切，如劇本、演員、服裝、化妝、布景、分場等，搬到

電影中來，從而創立了電影的戲劇化傳統，影響所及，電影的行話中拍戲、演戲、戲劇衝突、戲劇結構等概念，因而廣爲流行。

電影劇本的樣式

梅里愛的新方法第一次得到輝煌成功的實踐，是在一九○○年年底拍出的影片《灰姑娘》（*Cinderella*）。這部影片的成就是史無前例的，與當時其他尙未成形的影片來比，確實朝前走了一大步。這部神話故事片的重要情節，分爲二十個「動作畫面」，是梅里愛自己所題給場景的稱呼，按故事發展加以選擇、排練和拍攝的。

以下是梅里愛的原來計劃：[6]

1.灰姑娘在廚房。

2.仙女。

3.老鼠的變形。

4.南瓜變成爲馬車。

5.王宮舞會。

6.午夜鐘聲。

7.灰姑娘臥室。

8.鐘的舞蹈。

9.王子和水晶鞋。

10.灰姑娘的教母。

11.王子和灰姑娘。

12.來到教堂。

13.婚禮。

14.灰姑娘的姐妹。

15.國王。

16.婚禮儀仗隊。

17.新娘跳舞。

18.天上的星體。

19.變幻。

20.灰姑娘的勝利。

梅里愛的作品與其說是再創作，還不如說是鋪陳了這種神話故事。儘管作品還是初創階段，但場景的秩序安排的確顯得連貫、合乎情理，而又通順暢達。一種製作影片的新方法發明出來了。

法國電影史家喬治‧薩杜爾（George Sadoul）[7]在其經典名著《世界電影藝術史》中，提出了他的看法：

> 《灰姑娘》一片是一部拍攝下來的啞劇，它不過是把舞台上演員們的表演，原封不動地照樣搬到銀幕上來而已。[8]

在一九〇二年，梅里愛製作了《月球旅行記》（*A Trip to the Moon*），是根據約爾‧凡爾納（Jules Verne）和H. G. 威爾斯（H. G. Wells）所寫的兩部有名的小說改編而成，梅里愛親自改編的劇本，共有三十個場景，內容如下：[9]

1.天文俱樂部的科學大會。

2.計劃月球旅行，指定探險人員和隨從，散會。

3.工廠車間，建造旅行飛行器。

4.鑄造廠、煙林立，鑄造巨形大炮。

5.太空人員走進炮彈。

6.裝填大炮。

7.巨型大炮、炮手大隊走過，放炮！升旗禮。

8.太空飛行，靠近月球。

9.正巧射進月亮的眼中！

10.炮彈飛入月球，從月球看地球出現。

11.平原上的噴火口、火山爆發。

12.夢景（大熊星、太陽、雙子座、土星）。

13.暴風雪。

14.零下四十度，從月球火山口下降。

15.進入月球內部，巨型菇山洞。

16.與月球居民相遇，逃之夭夭。

17.階下囚！

18.月球王國，月球軍隊。

19.逃跑。

20.狂追。

21.太空人員找到大炮彈，離開月球。

22.垂直落進太空。

23.濺落在公海上。

24.大洋底。

25.遇救，返回港灣。

26.大宴會，凱旋儀仗隊走過。

27.旅月英雄加官授勛。

28.水兵陸戰隊和消防隊的行列。

29.議會和委員豎立的紀念碑揭幕典禮。

30.群眾歡樂歌舞。

喬治・薩杜爾評論了該片，他說：

梅里愛說過，這部能放映十五分鐘的影片，共花去攝製費一千五百金路易。按一九四八年一部法國電影的成本來說，放映一分鐘的攝製費約需四十萬法郎。梅里愛在寫它他的回憶錄時估計攝製這部影片的費用超過這個正常標準的三倍到四倍之多。❿

美國愛迪生影片公司攝影師埃德溫・鮑特（Edwin S. Porter）⓫，搜遍了愛迪生公司舊影片的存貨，尋找適合的場面來編造一個故事。他找

到了許多消防隊活動的影片。由於消防隊的樣子和活動，具有那麼一種強大的、受人歡迎的魅力，鮑特便選擇了他們作爲題材。

鮑特虛構了一個令人驚奇、與衆不同的故事：

母親和孩子被圍困在失火的大樓裡，在最後關頭，消防隊救出了他們。

這樣一個虛構，在今天看來雖然平凡，但在那時卻是具有革命性的。截至當時，美國製作的影片還沒有一部是具有戲劇性的。

鮑特下一步便是按影片的需要，增添一些場面，等這些場面拍完之後，他就著手把所有的鏡頭集合起來，成爲一個戲劇性的排列：

1.開端：消防隊領班夢見在萬分危急中的婦女和孩子。
2.發生事情：火警信號器響了。
3.行動：消防員聽到警鈴聲，急忙趕去救火（緊迫的懸疑就此製造出來了。）消防員能及時趕到火災現場嗎？
4.火災現場的緊急情況是這樣描寫的：火光熊熊中的大樓。
5.高潮：火中束手無策的受難者瀕臨死亡。
6.最後，鬆了一口氣：救援來到。

依照這個程序把這些場面銜接起來，鮑特創造了戲劇性的分鏡頭腳本，他把這部影片取名爲《一個美國消防員的生活》。

電影劇本範例一

鮑特的《一個美國消防員的生活》的電影腳本，是好萊塢一直到今天還在使用的分鏡頭腳本的原始樣式：

《一個美國消防員的生活》

第一場

消防員夢中所見處境萬分危急的女人和孩子

　　消防員領班坐在他辦公室椅子上。他剛剛看完晚報，進入夢鄉。弧光燈減弱的光線照在他的身上，把他的影子顯映在辦公室的板壁上。消防員領班正在作夢，在牆上一個圓形畫托裡出現了他夢中的幻像：母親正把她的孩子放在床上。原來他夢見的就是他的妻子和兒子。他突然醒來，心神不寧地在房間裡走來走去。毫無疑問，他在想著這時候也許有各式各樣的人正處在火災險境之中。

　　（這裡，我們把畫托溶入第二場）

第二場

紐約火警亭的近景

　　畫面上現出門口的字牌和每一個細節，以及火警信號器。接著有一個人走到火警亭前，急忙打開門，拉動鉤鏈，讓電流通過，驚醒了數百名消防員，並把大城市消防處的火警裝置送到火災現場。

　　（畫面再次溶化，現出第三場）

第三場

臥室

　　畫面上現出一排床鋪，每張床上安然睡著消防員。突然一陣警鈴，消防員紛紛從床上跳起，在5秒鐘的規定時間內穿好衣服。在地上，開著一個大孔洞，中間豎立著一根黃銅柱，大家擁上前去，第一個救火員抓住銅柱，剎那間從洞孔中滑下去消失了。其餘的消防員立刻跟著他做，這是一個十分緊張的場面。

　　（我們又把這個場面溶入機房內部）

第四場

救火車的機房內部

出現馬匹從馬廄中衝出，衝向攝影機而來。這也許是這套影片7個場面中最緊張和美妙的，它可以說是自有電影以來第一部真正扣人心弦的影片。當人們以閃電般的速度從銅柱上滑到地面，救火車機房後面的6個馬廄的大門立刻同時敞開，每個馬廄內有一匹救火用的大馬，馬頭高昂，現出一種急於要衝到火災現場去的樣子。消防員立刻走到他們各自用的馬具前，在幾乎難以相信的5秒鐘裡駕好馬匹，準備奔往火場。消防員急忙跳上救火車和水龍車，由龍騰虎躍的馬匹拉著依次離開車房。

（到這裡我們又溶入第五場）

第五場

救火車駛離機房

我們介紹了機房漂亮的外表，大門拉開，救火車駛出。這是非常動人的畫面。駿馬跳躍著，消防員們整理著他們的防火帽和防火衣。當他們駛過我們的攝影機時，從救火車上開始冒出煙來。

（到這裡我們溶入第六場）

第六場

奔向火災現場

在這個場面裡我們介紹了從未放映過的最逼真的火景。新澤西州的大城市──紐瓦克的全部消防部門幾乎都聽從我們的指揮，我們映出了數不清的救火機、救火車、雲梯、水龍帶、水龍車等，以最高速度駛過一條大街，馬匹全力飛奔。救火車煙筒裡噴出了大片煙霧，更使這套影片給人以逼真的印象。

（溶入第七場）

第七場

抵達火災現場

　　在這個動人的場面裡，我們映出了前面描寫過的所有消防員抵達現場。前景中心有一座樓房正在焚燒。後景右邊可以看見消防隊以最快速度趕來。等到各種各樣的救火器械和救火車依次抵達它們的地點，立即從馬車上拉出了水龍帶，把雲梯安排到各個窗口，水龍把水噴向焚燒物。在這個決定性的時刻，出現了這套影片的偉大的高潮。我們溶入到樓房的內部，映現出臥室裡一個女人和她的孩子被大火和使人窒息的煙霧包圍著。女人在房間裡來回跑著，竭力想衝出去逃命，她不顧死活地打開窗戶，向下面的群眾呼救。最後她被煙霧熏倒在床上。在這個時候，一個身強力壯的消防英雄用一柄斧頭劈開房門，衝了進來。他撕下著火的窗簾，打掉全部窗框，命令他的夥伴把雲梯架上來。雲梯立刻出現了，他抱住早已筋疲力竭的女人，像嬰兒似地把她背在肩上，迅速地降落地面。現在我們溶入焚燒的樓房外部。昏迷的母親已經恢復知覺，她只穿著一件睡衣，跪在地上，哀求消防員再去救出她的孩子。人們徵求志願者，結果還是那位拯救過母親的消防員挺身而出，願意去救她的孩子。他得到許可，重新進入熊熊大火的樓房，毫不遲疑地爬上雲梯從窗口進去。大家屏息靜氣，等了一會兒，大家以為他一定被濃煙迷住了，但不久他抱著孩子出現了，平安回到地上。孩子被救出後看到媽媽，急忙跑到她的跟前，母親緊緊把他抱住。這就是這套影片中最真實動人的結尾。❶❷

電影劇本範例二

　　一九〇三年秋天，鮑特拍攝了《火車大劫案》，這部影片是美國早期故事影片中最成功和最有影響的作品。

以下是《火車大劫案》的電影腳本，選自一九○四年的《愛迪生公司影片目錄》：

《火車大劫案》

第一場

鐵路車站電報房的內景

兩個蒙面匪徒進來，強迫報務員發出信號，命令即將到站的火車停車，叫他發出一個假造的命令給司機到車站取水，以代替正常的紅色停車加水信號。火車停了下來（從電報房的窗子裡看到），列車員走到窗前，嚇得要命的報務員把命令送了過去。這時，匪徒蹲下身來，以免讓人看見，同時用槍威脅報務員。等到列車一離開，他們就把報務員打倒，用繩索捆起來，塞住嘴巴不讓他喊叫，匪徒們才急忙地離開，去追趕開動的火車。

第二場

鐵路水塔

火車接到了假造的命令停車加水時，匪徒們藏身在水槽後面。當火車開動時，他們在郵車車廂和煤車之間偷偷地跳上了火車。

第三場

快車的內景

郵務員在忙碌地工作。一種異樣的聲音驚動了他。他走到車門邊；在鑰匙孔內發現有兩個人正企圖破門而入。他手足無措地向後退卻。但立即恢復神態，他急忙關上保管財務的保險箱，把鑰匙丟在邊門外。他拿起槍，蹲伏在辦公桌的後面。就在這個時候，兩個匪徒已把門打開，小心地進來。郵務員開槍，發生一場猛烈的槍鬥，郵務員被殺。一個匪徒站起來望風，另一個匪徒企圖打開保險箱，發現它是鎖著的，在郵務

員身上找不到鑰匙，就用炸藥炸開保險箱。把財寶和郵包帶走，離開車廂。

第四場

這個緊張的場面展示了車頭上的司機台內景和煤車。這時火車正以每小時四十英里的速度前進

當兩個匪徒搶劫郵車時，另外兩個匪徒爬上了煤車。一個用槍對準司機，另一個追那個手拿煤鏟、爬上煤車的司爐，煤車上展開了一場猛烈的格鬥。他們在煤車上兇狠地揪打，差一點就要從煤車邊沿上掉下去。最後他們都倒了下來，匪徒壓在上面。他抓起一塊煤往司爐頭上砸去，司爐失去知覺。於是他把司爐的身體從奔馳的火車上擲了下去。然後匪徒們迫令司機停車。

第五場

火車停下

強盜用槍對著司機頭部，強迫司機離開車頭。他們把車頭同車廂分開，再駛前一百英尺。

第六場

停駛的火車外景

匪徒們脅迫旅客離開車廂，「舉起手，沿著鐵軌排成一行」。一個匪徒雙手執槍監視他們，其餘的匪徒搶劫旅客們的細軟財物。一個旅客企圖逃跑，立刻被擊倒。這幫匪徒拿走了一切值錢的東西，在跳上車頭逃走時，他們朝天開槍，嚇住旅客。

第七場

匪徒逃離現場

匪徒們帶著贓物跳上車頭，迫令司機開車，消失在遠方。

第八場

匪徒逃進山裡

在離「攔劫」地點幾里路的地方，匪徒們命令司機將車頭停下，逃進山裡。

第九場

美麗的山谷

匪徒們沿著小山走下，涉過一條小溪。騎馬向荒野疾馳而去。

第十場

車站電報房的內景

報務員手腳被綁，在地上，嘴裡塞著東西。他的兩腿竭力掙扎。之後，他把腿靠在桌上，用他的下頷操縱電鍵，發出求救的電報，力竭不支昏倒。他的小女兒送午飯進來。她割斷繩子，把一杯冷水澆在他臉上，使他恢復知覺。接著，他想起了可怕的遭遇，急忙奔出房間，前去報警。

第十一場

道地的西部跳舞場內景

現出：男女多人在輕快地跳四對舞。一個「新手」很快地被發現，推入跳舞場中間，被迫跳輕快的舞蹈，旁邊看熱鬧的人向著他腳旁開槍取樂。突然，門開了，嚇得半死的報務員跟蹌地進來。混亂中，跳舞停了下來。男人們拿起槍枝，匆匆離開舞場。

第十二場

槍戰上半段

出現騎馬的匪徒以驚人速度從一個峰巒起伏的山崗上衝下，大隊人

馬在後面緊追。在奔馳中雙方相互開槍射擊。一個匪徒中彈從馬上倒下地來。他搖搖擺擺地站起來,向最近的一個追逐者開槍,可是一轉眼他就被打死了。

第十三場

槍戰下半段

　　剩下的三個匪徒認為他們已躲開了追捕者,從馬上跳下,仔細地瞭望他們周圍的情況,然後開始檢查郵包裡的東西。他們忙著翻包,等到發現危險來臨時已經太晚了。追捕者下了馬,悄悄地走近他們,把他們全部包圍。接著發生一場猛烈的格鬥,一場猛烈抵抗之後,全部匪徒和幾個民團隊員被打死了。

第十四場

匪徒頭目巴恩斯的特寫鏡頭

　　他舉槍瞄準向觀眾射擊。這會造成很大的騷動。這個場面可以放在影片的開始或結尾。❸

電影編劇的流行

　　從此,不但劇情片開始流行,而且電影編劇也成了專業,據《美國電影的興起》一書的記載,當時電影界的情況有如下述:

　　故事影片風行一時,電影劇作也成了專門的、「收入很多」的職業。一九○六年,各製片廠買電影故事要花五美元到十五美元。首批電影劇作家都是由電影業中的人。如J‧塞爾‧道利(J. Searle Dawley)、弗蘭克‧馬里恩(Frank Marion)、西德尼‧奧爾科特(Sidney Olcott)、吉恩‧岡蒂爾(Gene Gauntier)、D.W.格里菲斯

（D. W. Griffith）。因爲當時還沒有關於電影方面的版權法，這些演員兼劇作家就把詩篇、短篇小說、流行話劇，以及經典著作，經過加工濃縮和改編，成爲銀幕上的簡短劇目。這些材料被寫成爲原始的場景分鏡頭腳本，提供給導演，導演再用這個劇本，在拍攝時，臨時增加具體細節。❶

製片商在收買了各名著改編權之後，總是想在一部長片中撈回本錢。另一方面，由於觀衆要求在電影中看到那被採用的小說或劇本中的全部情節，影片導演因此需要拍攝相當長的影片，使情節不致過分簡單，並在大多數情況下增加字幕說明，這些字幕最後成了眞正的對白。

市場需要大量的故事影片，電影製片人被迫轉向舞台和文學作品尋求完整的材料。每一個可能探尋的源泉都找到了：短篇小說、詩歌、話劇、歌劇、大衆喜愛的暢銷書和古典作品都加以縮寫，改成爲拍一卷膠片的電影劇本。一九〇七年至一九〇八年，突然興起的電影檢查制度，加快了採用小說和話劇的做法。製片人覺得從正經文學作品選定的題材，讓評論界抓不到什麼把柄進行攻訐，他們可以放心。

劇本創作，如同表演一樣，在商業競爭的刺激下有了進展。一九〇八年以前，「電影故事劇本」就包括簡單的說明，或者幾個場景，場景難得作具體說明，根本比不上鮑特影片的劇本。當導演的要把全部活動、情節進展、每個鏡頭前後順序都記在心裡。不過，當競爭變得激烈、影片加長之後，導演才感到需要有劇作家來撰寫完整的故事，以便滿足有效的影片製作。

到一九〇八年，導演、演員、攝影、編劇、沖印工作，都成爲獨立的部門，地位完全一樣。

一九〇七年，美國卡勒姆影片公司（Kalem Company）的首席導演西德尼·奧爾科特（Sidney Olcott），拍了一部《賓漢》（*Ben Hur*）的影片，但由於影片的編劇事前沒有獲得原作者的許可，結果原作者和出版商勝訴（這次判決使電影製作人付了五萬美元），教育了電影公司，讓

他們今後必須遵守版權法，凡不是公共所有的文字材料都得出錢購買。

其後採用暢銷小說改編電影的做法是《電影世界》（*The Moving Picture World*）挑起來的：它在一九一〇年一月二十九日曾這樣寫著：[15]

> 大名鼎鼎的著作家轉向新的領域——撰寫電影劇本。
>
> 當這類作家，如理查德·哈定·戴維斯（Richard Harding Davis）、雷克斯·比奇（Rex Beach）和埃爾伯特·哈伯特（Elbert Hubbard）……轉向這個每日迅猛擴大的娛樂領域，把他們的作品投進這個市場的時候，就明白地向那些半信半疑的人們說出來，「適者生存」將仍然維持它自古以來的局面。新領域中出現的這些作家，不但保證我們有更佳的題材、更高尚的主題、更優美的影片和愈來愈受到全國人們的喜愛，而且他們自己也正趕上了娛樂事業的新世代。

需要大量劇本和電影編劇，已成為非常迫切的問題，所以電影製片廠廣泛登報宣傳說，他們願意培養作家在創作電影劇本方面的寫作技巧。維太格拉夫公司（Vitagraph Company）就設立了一個劇本創作部門，由薩姆·佩唐（Sam Pedon）和羅林·S·斯特金（Rollin S. Sturgeon）兩人主持，宣稱：

> 凡寄來的劇本都將加以審閱，而且存入檔案以備將來運用。應徵者將接見洽談有關培訓劇本寫作的意見。[16]

西格蒙·魯賓（Sigmund Lubin）接二連三在商業報紙上登出這類廣告：

> 「西格蒙·魯賓影片製作公司徵求頭等電影劇本故事，稿酬從優。」[17]

聘請電影編劇人員的廣告，突然又從商業出版物大量湧上了影迷刊物；雜誌上還登出個人和學校的啓事，他們都會在給你上幾堂輕鬆的課

程中，培養你從事電影劇本寫作的本領。**⑱**

不但如此，電影寫作的函授班和書籍廣告成倍增加。如：

　　利用業餘時間撰寫電影劇本每月賺一百美元。用不著要有經
驗。

　　爲什麼你不寫劇本呢？我們在十節輕鬆的課程中教給你。

　　有人將電影劇本寫在襯衫袖子上，將它賣了三十美元……本書
將爲你開闢新天地，另謀新職業。定價一元，匯費免收。**⑲**

大家愈來愈瞭解，寫作電影故事劇本需要技巧是顯而易見的事。
一九一○年三月五日《電影世界》在社論中提到：

　　創作一個優秀的電影劇本，或話劇，或喜劇，需要有故事情
節、有趣味、有場景、次序、符合邏輯等等條件，所以是個了不起
的成就……維太格拉夫公司收到從全國各地寄來的二千份劇本草稿
中，大多只有2%被接受下來，其中只有四個本子是實際可用的。**⑳**

《電影世界》爲了滿足當前對熟練電影劇本作家的需求，於
一九一一年十二月專門成立一個部門來教學寫作方法。這個部門是在埃
比斯·Ｗ·薩金特（Epes W. Sargent）指導下進行活動的，名爲「電影劇
本作者研究室」。**㉑**這些講解電影結構原理和電影技術的專門文章，雖然
都是基礎知識，但是後來卻彙編成爲一本書，一九一三年由查默斯出版
公司出版名爲《電影劇本的技巧》，這是關於電影劇本寫作的第一批論
著之一，它總結出了寫作方法，也培育了不少後起的電影劇作家。

既然是電影劇作家成長壯大到有了自己的名稱詞彙——這個詞彙甚
至比舞台導演的名稱更有技術性——那麼，編寫那些「工作用的電影劇
本」的事，就成爲更加專門的本領了。電影劇本原稿當中具體規定要有
新的攝影技術和故事分鏡頭。電影劇本有許多必須要的部分：具體規定
攝影機的位置，鏡頭轉換方法，如圖像變換、溶入溶出、淡入淡出、圈
入圈出，以及特別重要的字幕都得寫上，這樣，就把寫電影劇本變成爲

專門技術了。

因此，到一九一四年，電影劇本創作便奠定了作為特殊突出的一門藝術的地位，成為文學和戲劇的一支。電影劇本的數量和質量都有了明顯的提高。雖然銀幕上的創作人員名單上，仍然沒有編劇的名字，但是劇本的價格卻在節節上升：五十美元已不稀奇，一個劇本付一百美元稿酬時有所聞。過去積極聘請著名作家，採用有版權的稿件尤其是建立可靠合同關係，用以替代製片廠同電影劇本作家之間，自由買賣交易的方式，都有助於提高電影劇本創作的技術和質量。

這時出現了一批專業的電影劇作家，大部分來自電影界內部，或來自新聞界。他們過去當過演員、評論員或新聞記者。許多作家抓緊機會，都在這塊欣欣向榮的領域中，佔得了最高的地位。

電影編劇小說的誕生

不但如此，電影技術各方面進步迅速，故事片也變得愈來愈重要。這時，專門致力論述電影作為藝術的書籍也開始出現。這些著作對於電影界以及電影圈外的人們，瞭解在他們眼前正出現有重要意義的新藝術是有幫助的。

格里菲斯（David Wark Griffith）[22]是美國電影史上最著名的導演之一，最令人驚奇的是，格里菲斯在進行這個耗費巨資的冒險事業當中，竟然不用「電影劇本」。沒有事先寫好的分鏡頭腳本，格里菲斯就得運用腦子把整個素材拼湊、提煉、規劃起來。他成竹在胸，心裡有了全盤計劃，在遇到具體表演時，大半就靠他的直觀能力，或者在拍攝進程中，靠即興發揮。扮演女主角的麗蓮·吉許（Lillian Gish），在若干年以後才將這披露出來。她在接受美國國家廣播公司訪問時，說到：「沒有劇本，格里菲斯一生中從沒要過一個劇本。」[23]

格里菲斯甚至在拍攝《國家的誕生》（*The Birth of A Nation*）時，也

不用拍攝腳本，所有詳細的電影發展全都藏在他的腦中。[24]像這種不用劇本拍攝電影的天才，實不多見。但也只有在默片時代才能如此，一到了有聲電影時代，這種導演就絕跡了。

格里菲斯的一貫作風，是愛做出一些即興式的決定。他的工作方法與托馬斯・英斯（Thomas Harper Ince）[25]導演的細密計劃，截然相反。托馬斯・英斯從來是一絲不苟地按照拍攝腳本進行工作。格里菲斯拍片時，則靠他的直覺觀感來求得連貫流暢，所以常常要解釋影片中發生的那些荒謬的事情。

喬治・薩杜爾在《電影通史》書中，談到托馬斯・英斯的方法，他說：

> 據劉易斯・雅各布斯的記述，英斯常喜歡這樣說：「製作一部影片很像製作糕點，你必須有某些作料，而且知道怎樣把它們混合在一起。」題材選定以後，他就叫人編寫一個草稿，也就是一個內容很細密、規定影片每個鏡頭的「分鏡頭劇本」。這在當時美國還是一種新的作法。
>
> 在此時，格里菲斯在美國，約克・費德爾（Jacques Feyder）在法國，仍然沿用習慣的作法：在拍攝中間臨時設計鏡頭，劇本只是一個簡短的故事綱要。托馬斯・英斯一反這種作法，先由他自己規定鏡頭的分割，隨後再讓編劇們來寫出分鏡頭劇本，在寫作中間，他一直對他們加以仔細的指導。
>
> 分鏡頭劇本草稿寫好以後，托馬斯・英斯就把它交給一個導演，用命令口氣說：「完全按照分鏡頭劇本所寫明的內容去拍攝，絕對不得違背。」他很熟悉自然背景和布景，對他培養出來的演員也很瞭解，因此能事前規定出他要求於他的部下的構圖和效果。[26]

英斯所引進來詳細規定的電影腳本，因為這個辦法經濟而且有效，所以各製片廠後來都採用它。時至今日還都用著它，這就是眾所周知的「電影拍攝腳本」，或者叫做「分鏡頭腳本」。英斯習慣於將寫好的腳

本交給導演，附帶的指令是「照章辦理」。這個做法也讓別的導演學來使用。

第一次世界大戰後的頭幾年，最明顯改進的地方，首先並不發生在導演方面，而是在電影劇作上。過去一度被人看作是賣文糊口、海報上不列名字、收入微薄的劇作家，卻脫穎而出，幾乎和演員、導演一樣，受到了人們的敬重。先前有些報社記者利用業餘時間匆匆寫下自己想的幾個故事，把它們賣給電影公司就可以弄點錢花的日子已經過時了。現在拍攝電影的技術提得更高、更細密了，製片廠的生產計劃需要事先安排，大家都把職業劇作家看作是製片廠的重要人員。各製片廠都徵聘著名作家，而且大量刊登廣告使觀眾知道，希望以作家的名氣，吸引更多的觀眾。

好萊塢成了作家的麥加聖地，世界各地業餘作家寫的劇本，也源源不斷地湧進好萊塢。抄襲的作品更是層出不窮，譴責「文抄公」的罵聲愈來愈高。各電影公司很快就拒絕採用不是預約的稿件，只有職業小說家和劇作家還能走進製片廠關上了的大門。「名聲」的崇拜達到了前所未聞的地步。當代成名作家的一篇小說從一般稿費上漲到一萬五千美元，又漲到二萬美元，最後漲到五萬美元。小說的採用是在快到送印出書前，電影製片廠就要先看到稿樣。

作家儘管受到抬舉，又獲得厚酬，他們還是表示不滿意。他們宣稱，電影製片廠向他們要求的不是什麼作品，而是一種公式概念化情節的故事。致使直言不諱的抗議來了一大堆。

與此同時，事情也愈來愈清楚，一位優秀的劇作家比起一位傑出的小說家來看，前者才是電影製片廠最值錢的瑰寶。長期以來，大家都承認劇本寫作是一個特殊的專業，要把情節安排成為大家看得見的東西，這種本事還只有少數人才能做得到。不論一個作家的名聲有多大，寫的小說或劇本有多好，而要把小說或劇本變成實質性的東西，先要做的是用攝影機和電影的語言把它表達出來，能有做這項工作的本領，不是輕而易舉就能培養成功的，好的電影劇本作家更是鳳毛麟角。因為電影劇

本的寫作，不但要求有戲劇的素養，更要通盤瞭解電影這種獨特的工具。電影事業內部的劇作者，並不一定是聞名世界的作家，但大都是從早年開始就在電影部門中工作，具有足夠經驗的電影劇本作者。

電影劇本作者把採用的電影故事先分成幾部分寫成「簡介」，這是故事的大綱，然後加以鋪排，這是比較長的而且是按照確定的觀點寫成的情節。如果通過了，就把鋪排的故事改寫成分鏡頭腳本，也就是完成影片的文字劇本，因為影片是放映在銀幕上的。這種分鏡頭腳本是最後一道文字形式，就是導演用以拍攝影片的工作腳本。要使分鏡頭腳本真能派用場有價值，就需要寫腳本的人具高度瞭解電影工具的技術性質。因此，分鏡頭腳本的作者很快就被公認為影片生產的主要骨幹，他們在計劃影片最後完成的一道過程中節省了時間，也省掉許多麻煩；生產成本也是從這些方面來計算的。

雖然電影劇本的作者在外界默默無聞，但是他們的權威愈來愈大，完成影片的責任也愈來愈重地壓在他們的肩上。平時，較大的電影製片廠常常不容許或者不讓導演和編劇共同商議故事的結構。在這種情況下，影片的真正導演就是分鏡頭腳本的執筆者。當然，現在大家已經認識到了，只有導演和編劇通力合作，才能取得最好的成績。

這個時期中，電影業最重要的編劇之一就是瓊·馬西斯（June Mathis）。今天我們才知道，電影分鏡頭腳本的開創，應該歸功於她——還有托馬斯·英斯。因為她強調採用適時的題材，加上她謹慎細緻的布局，由此贏得了名聲。她倡議導演和編劇結合在一起，在拍攝影片之前，共同商討整個影片的情節，這樣取得的結果會減少浪費、節省生產成本，拍出故事流暢、圓滿完整的影片。[27]

分集也就是敘事的連續，它跟文學一樣古老，可以上溯到荷馬時期。自從影片生產發達以後，這種分集的體裁，在各種不同的影響下，自然地在電影中出現，這些影響是：連篇小說（如《三劍客》或《福爾摩斯探案》）、定期出版的小冊，以及浪漫主義時代以來大量發行的報紙上每日連載的小說。

　　一九〇八年左右，歐洲充斥著每星期出版的小說，這是一種有鮮豔彩畫、文字印得很密的小冊子。當時即有影片公司盛行拍攝分集片，這些分集片就是根據這些大量印行的通俗小冊子所拍攝的。一九一一年，偵探分集片開始盛行。後來，分集影片開始在美國流行起來，時當一九一四年。影響所及，分集影片在美國甚至全世界形成熱潮，至今仍未消失。

電影的三幕劇結構

　　從世界電影發展歷史來看，默片時代，電影劇本的發展雛型已大致完成，到了有聲電影時代，劇本加上了聲音的描寫，使聲、畫合一，基本上已逐漸發展至成熟階段，但仍未脫舞台劇的影響。

　　換一句話說，在一九六〇年以前，大部分故事片的結構方式受到西洋戲劇的影響，尤其是亞里斯多德（Aristotle）[28]的影響更是深遠。

　　過去，大多數電影的結構都採用三幕式。每一幕各司其職：第一幕，介紹人物（character）和前提（premise）[29]；第二幕，遭遇危機（confrontation）及抗爭（struggle）；第三幕，解除（resolution）在前提中呈現的危機。

　　丹錫傑（Ken Dancyger）和拉許（Jeff Rush）在《電影編劇新論》（Alternative Scriptwriting）一書中，提到這種三幕劇結構的電影，他們說：

　　　　美國主流電影大都採用三幕劇結構，其間又有各種不同的變體。三幕劇形式可以溯源到亞里斯多德的說法：「所有的戲劇都包含開始、中間、結束，而且有某種比例來分配三者的比重。」然而亞里斯多德如上的說法太空泛了，說明不了什麼。

　　　　主流電影中居主導地位的一種三幕劇形式，實則承自十九世紀

二○年代法國劇作家尤金‧史克萊伯（Eugene Scribe）所發表的「結構精良的戲劇」（well made play）。這種形式的特點是結尾有一個清楚、合邏輯的收場。而收場時，劇本中一切紛紛擾擾的事件又都回歸平靜，社會重拾秩序。因此，「結構精良的戲劇」讓我們享受打破世俗規範的幻想，但是又不會真正威脅社會結構。「絕不會留下任何懸而未決的疑問來困擾觀眾」。因此我們便將其命名為「復原型三幕式結構」。[30]

誠如費爾德所說：

如果熟悉三幕結構，你可以輕易地把故事傾注其中。[31]

如果要寫「犯錯、認知、救贖」三部曲的故事，那麼「三幕劇」將是最好的選擇。但是，如果你的題材要反應現今世界的冷漠與無常，也許就該考慮其他的可能性。

雖然三幕劇結構提供給故事一個清楚的骨架，但故事往往比較保守，所以丹錫傑和拉許在其大作中，特別提出反傳統結構，提供給編劇一個可參考的範本。有興趣的讀者不妨取來一讀。

中國電影編劇的歷史

前面敘述了歐美國家電影編劇的歷史，接著談談電影編劇在中國電影界的演變。

「影戲」是二十世紀前三十年中國人對電影的通用名稱。這三十年正是電影傳入中國並紮下根來，中國電影在藝術和事業各方面奠定基礎的時期。

包天笑在《釧影樓回憶錄》（續編）裡的回憶，可得明證：

電影初到中國來時，也稱為「影戲」。大家只說去看影戲，可

知其出發點原是從戲劇而來的。[32]

早期中國電影界的普遍看法，電影與戲劇無異。電影之被稱爲「影戲」，正是由於特別注意其與戲劇藝術的關聯和共同點的緣故。有人甚至把電影和戲劇等同起來，侯曜在一九二六年所著《影戲劇本作法》一書中就表示：

影戲是戲劇的一種，凡戲劇所有的價值它都具備。[33]

徐卓呆在《影戲者戲也》一文，也說：

影戲雖是一種獨立的興行物，然而從表現的藝術看來，無論如何總是戲劇。戲之形式雖有不同，而戲劇之藝術則一。[34]

把電影看作是戲劇，可以說是當時電影觀念的核心。由於這種觀念的指導，在創作中大量借鑑戲劇經驗，結合默片的條件，逐漸形成了一套特有的電影形態體系。

總體上說，在劇作上，「影戲」把衝突律、情節結構方式和人物塑造等大量戲劇劇作經驗都搬用過來。在鏡頭結構上，「影戲」採用了與舞台幕場結構相似的較大的戲劇性段落場面作爲基本敘事單元。這種結構方式把鏡頭作爲展現場面內部動作、情節的手段。在視覺造型上，「影戲」在導演、攝影、演員、美術各方面，也都表現出明顯的舞台劇影響的痕跡。換言之，「影戲」從劇作到造型各方面，都浸透了戲劇化因素，是中國早期電影特定的藝術歷史現象。

電影編劇的培訓

《難夫難妻》是中國第一部無聲短故事片，上海亞細亞影戲公司拍攝，一九一三年九月底首映。編劇，鄭正秋[35]；導演，張石川[36]；由一班

文明戲的男演員演出（女角色也由男演員扮演）。影片以廣東潮州地區封建買賣婚姻習俗為題材，描寫了一對互不相識的男女青年，從由媒人撮合起，經過種種繁文縟節直到送入洞房的婚禮過程。沒有其他情節。《難夫難妻》是中國攝製故事影片的開端，拍攝時，不僅有了事先寫好的劇本，也有了專職導演。[37]

從編、導、演各方面來看，《難夫難妻》自然還顯得粗糙、幼稚，只是在中國電影發展初期，人們普遍把電影當作營利商品和消遣玩具時，鄭正秋卻能夠把他的第一部電影片和社會現實內容結合在一起，可以說是有眼光的了。

一九二二年三月，明星影片股份有限公司在上海成立，展開拍片，這是中國電影進入群雄並起、激烈競爭的默片繁榮興盛的時代。明星影片股份有限公司還附設了明星影戲學校，一九二二年四月，中國第一所培養電影專門人才之明星影戲學校開學，鄭正秋任校長，有男女學生八十七人，學制為半年畢業，教員有張石川、顧肯夫、唐豪（範生）等人，講授編、導、表演、化妝、攝影、洗印、影戲常識七門課程。[38]

鄭正秋是對中國電影事業發展有重大貢獻的拓荒人、先驅者，杜雲之在其大作《中華民國電影史》一書中，對他有如下的描寫：

> 鄭正秋編導有三個特長：第一是他對人生有豐富的知識，對中國社會瞭解透徹，因此作品非常接近社會現實生活。第二是他對觀眾有深切的瞭解，能把握住觀眾心理，懂得觀眾的喜憎，因此他的劇本很受觀眾歡迎。第三是精於鑒別演員，知道他們的才能和戲路，量才派戲，使好角決不閒散；或是決不用非其所長，使各人能盡情發揮。[39]

中國電影界早期講授編劇課程的，有第一個留美學戲劇的洪深[40]。據胡蝶的回憶，一九二四年，仍處在默片階段。上海大戲院經理曾煥堂創辦中華電影學校，是我國第一所電影演員訓練學校，全部修學期限是半年，課程包括有影劇概論、電影行政、西洋近代戲劇史、電影攝影術、

攝影場常識、導演術、編劇常識、化妝術、舞蹈及歌唱訓練等。其中編劇常識是我國最早的編劇教學課程。教師有劇作家洪深。[41]

洪深於一九二二年返國，初受聘於中國影片製造公司，他曾為該公司代擬了一個有意義的「徵求影戲劇本」的啓事，要求電影應有傳播文明、普及教育以表示國風為主旨，含有寓教於娛樂的用心。

洪深的劇本未曾徵求到，中國影片製造公司卻因籌備時間過長，資金消耗盡淨而關門結束了。

早期中國電影公司的主持人、編劇、導演、演員，多是文明戲出身，若干舞台上成功的文明戲被改編成電影。杜雲之在他的著作中，告訴我們文明戲對電影的影響，他說：

> 中國電影自拍京劇紀錄片開始，但當攝製有情節的故事片時，和文明戲發生關係。文明戲是當時寫實的新戲，和電影表現方式相近，所以他們合流，成為當時電影的特色。中國電影擺脫文明戲的影響，是到民國十九年聯華影業公司成立後始實現。[42]

劇本是電影製作和決定影片優劣的重要前提，因此二〇年代中期討論編劇的文章和著作比較多。當時，周劍雲[43]和程步高[44]合著的《編劇學》，共五章，約一萬八千餘字，列入昌明電影函授學校[45]講義，在同時期的著作中，有其特點。首先它著眼於電影劇本與小說、戲曲和話劇劇本的不同，指出「影戲劇本還要顧到導演員的地位和攝影員的工作」，這可以說抓住了電影劇本的主要特點；其次，較好地總結了當時改編的經驗，指出改編一要選擇「含有影戲的意味」的作品，二要在適當的形式內再現原作的精神，不要「取貌遺神」。此外，還提出在思想內容上要注意時代精神等，這些都是值得重視的。

中國電影編劇的樣式

中國電影界在很早就出現續集電影，但比起西洋電影界來，仍舊晚出。

一九二八年，根據平江不肖生（向愷然）所著《江湖奇俠傳》，改編攝製成《火燒紅蓮寺》，鄭正秋編劇，張石川導演，同年五月正式放映，遠近轟動，獲得觀眾熱烈歡迎，創造不錯的票房紀錄。結果三年之內，明星影片公司連拍十八集《火燒紅蓮寺》，是當時中國最長的電影片集。當時電影界一窩蜂地競拍「火燒片」，編劇也大發利市。計有《火燒青龍寺》、《火燒百花台》（上、下集）、《火燒劍峰寨》、《火燒九龍山》、《火燒平陽城》（連續七集）、《火燒七星樓》（連續六集）、《火燒白雀寺》、《火燒靈隱寺》、《火燒韓家莊》、《火燒白蓮庵》。

武俠片在當時大為流行，一時間，上海拍出的武俠神怪片竟有二百五十餘部，杜雲之有如下的敘述：

> 影片的內容大多是俠客、強盜加蕩婦，武打加調情，成為影片的故事骨架；且都以片集方式攝製。當一部影片生意好時，就拍攝續集，每部影片結束時均留下尾巴，以便續集故事可連接。如此一部部續集連下去，直到觀眾厭棄，放映收入減少時才停止再拍。因此一拍十多集，至少也有三、四集。如友聯影片公司《荒江女俠》拍了三十集，《兒女英雄傳》拍了五集，《女俠紅蝴蝶》拍了四集。月明影片公司《關東大俠》拍了十三集，《女鏢師》拍了六集。暨南影片公司《江南二十四俠》拍了七集。復旦影片公司《三門街》拍了三集，《粉妝樓》拍了三集。華劇影片公司《萬俠之王》拍了三集。[46]

中國三〇年代「文人電影」的萌芽，從文化總體上來說，掀開了一

個新的層面，具有這樣一些特點：一是電影的文學劇本得到了重視。三
〇年代拍電影幾乎都有完整的電影劇本，導演拍攝前也比較注意修改電
影劇本，提高劇本的文學價值，而不是想當然的或單憑幾條大綱盲目地
進行拍攝。這種情況和三〇年代以前第一代導演拍片的情況就大大不同
了。著名的電影劇作家夏衍[47]，在他的回憶錄《懶尋舊夢錄》中這樣記載
著：

> 據我所知，在明星公司不論張石川或鄭正秋拍戲時，用的只是
> 「幕表」，而沒有正式的電影劇本……所謂「幕表」只不過是「相
> 逢」、「定情」、「離別」……三類的簡單說明。[48]

中國電影界有分場劇本，是在有聲電影興起後。胡蝶在她的回
憶錄中告訴我們：一九二九年底，美國著名影星道格拉斯‧費爾班克
（Douglas Fairbanks）及其妻著名女星瑪麗‧畢克馥（Mary Pickford），
考察世界各國電影，首站到上海，與中國電影界會面，介紹了美國已進
入有聲片階段，這對於仍處於默片時代的中國電影界，無疑是新的刺
激。對編劇、導演，現在需要有嚴格的分場劇本。默片時代，編劇有時
只有個大致的劇本，劇情的發展，有時還要憑導演臨場的靈機。[49]

一九三二年，夏衍化名黃子布，鄭伯奇化名席耐芳，兩人合譯了普
多夫金的《電影導演論》和《電影腳本論》，從七月二十八日起，連載
於上海《晨報》的《每日電影》副刊上，一九三三年二月又出版了單行
本，由洪深寫了序言。[50]把蘇聯的電影導演及編劇理論介紹到中國來。

一九三三年，夏衍還以蔡淑聲的化名，把茅盾的《春蠶》改編
為電影劇本，由程步高任導演、王士珍任攝影師。《春蠶》是茅盾在
一九三二年到一九三三年間創作的短篇小說。它和《秋收》、《殘冬》
是姊妹篇，既互相關連，又可以獨立成章。《春蠶》的改編和攝製，是
中國新文藝作品搬上銀幕的第一次嘗試，是一九三三年中國影壇的重大
收穫。[51]

中國電影的停滯期

八年抗戰是中國電影停滯期，許多電影公司受戰火的慘重摧殘，紛紛暫停拍片，轉向大後方或香港發展。此點，日本電影學者佐藤忠男[52]言之甚詳：

> 自一九三七年後半到一九四五年間，在中國電影史上，可以說是一個停滯時期。作為一名日本人，我應該知道這個時期之所以成為停滯期的原因，那就是因為日本入侵中國，佔領了中國電影創作基地的上海，才造成了這樣的惡果。不過，當時在上海還有著法國、英國、美國等外國租界，在一九四一年底日本發動太平洋戰爭之前，日本軍的勢力還未達到那裡的租界，因為中國電影的製片廠都在租界裡，所以在太平洋戰爭開始前，中國電影的製作者，還能保持獨立自主的地位。[53]

抗戰勝利後，政府開始接收收復區的影業。在全國懲治漢奸聲浪中，有些電影界人士遠走香港，暫時躲避觀望，或在香港拍片；有些退出影壇，演話劇或另作生計。

香港電影的興起

在戰後最初的幾年中，香港影業雖恢復生產，但出品一片混亂。國語片大小公司只想賺錢，粵語片的公司亦然，再加上優秀的電影創作人員缺乏，若干不夠水準的人也參加拍片，因此影片水準難以提高。

當時香港的電影界情況是這樣的：

> 當時拍攝國語片的導演、演員等，多從上海請來，出品水準和上海民營公司的影片相似。至於拍粵語片的人員，認真嚴肅工作的

人太少，多數是承襲過去粵語影圈的投機取巧、粗製濫造、偷工減料的作風，一星期到十天內，拍成一部電影，很少人研究編製完善的劇本，古裝片往往從粵劇中抓一個故事，或拿一本小說和「木魚書」，匆匆的分場後，拍成影片，不用心推考改編問題，且主題意識陳舊，缺乏新思想和科學觀念。時裝片模仿抄襲美國片，就連原封不動的抄過來，也不以為怪。❺❹

🎥 台灣電影的興起

至於台灣，接收日方電影製片機構成立了台灣電影攝影場，在一九五〇年以前，台灣電影攝影場沒有拍攝過故事長片。直到中華民國政府遷台後，由於編劇、導演和演員等專業人員缺乏，影響影片的素質，在質和量上，不可否認的均較大陸時期退步。

直到一九五五年，才有民營影業公司拍攝第一部台語故事片《六才子西廂記》，但上映後不賣座，只映三天即停止。至當年九月，台語片《薛平貴與王寶釧》第一集，大受歡迎，電影界爭相拍攝台語片。

但仍然發生劇本荒。杜雲之敘述了這種情況：

台語片題材缺乏和劇本荒，有不少影片從國語片和日本片翻版，以及日本小說改編攝製；如《妙英飄零記》即是國語片《娼門賢母》，《心酸酸》是日本小說《心情之十字路》改編，《鬼婆》也改編自日本小說。《夜半路燈》是日本新劇改編，《母子淚》是國語片《空谷蘭》的改編。❺❺

真正發掘出台灣製片潛力的是台語影片。一九五五年，攝製台語片的風潮突然興起，大量生產，呈現空前的繁榮。這陣熱潮到一九六一年曾一度陷入低谷，但翌年又再度產量上升，直到一九七〇年後全部停止攝製台語片。

一九五五年，中央電影公司（簡稱「中影」）成立，至一九六三年三月二十五日，龔弘就任總經理，整頓業務，改進製片，銳意更新。

「中影」對編劇重視，由龔弘親自主持「藍海編劇小組」，由六、七名年輕人組成，為了一個題材，一個故事，經常討論幾個月，始編成一部劇本，又反覆修改後始攝製。影片上「藍海編劇」即是這小組集體創作，而龔弘在這方面付出的心血頗多。

龔弘至一九七二年十月一日辭職，他在「中影」九年六個月，建樹良多，尤其對編劇的重視，是「中影」表現最突出的時期。

兩岸的電影

近三十年來，海峽兩岸的中國電影界，有一個共同的現象：陸續有許多年輕知名作家投入電影編劇的行列，有的作家同時保持編劇與作家的身分；有的作家屬於玩票型的編劇；有的作家一度投入編劇，但不習慣電影作業方式，淺嘗即止，重回作家本行；有的作家甚至乾脆放棄文學創作改行專任電影編劇，用影像來表達理念。電影界由於這些生力軍的加入，呈現蓬勃生機，使中國電影在世界影壇上大放異彩。

雖然近年來中國電影在世界影壇陸續榮獲大獎，但回顧中國電影的歷史，可以發現，幾十年來，無論就電影技術或電影藝術來說，電影編劇都是抄襲、模仿或學習西洋同業，二十世紀可說是中國電影編劇學習西洋電影的世紀。瞻望未來，在二十一世紀，中國電影編劇是否能在世界影壇帶動風潮，揚眉吐氣，則有待繼續努力。

本章回顧了電影劇本從無到有的歷史，是為了從更廣闊的背景上，來認識電影劇本的本質。首先，電影製作方面的技術發展，使電影最終從根本上擺脫了「即興階段」、「草圖階段」，那種仿製性、實錄性或短時性，而要求以合乎電影藝術規律的獨特技巧先寫成文字，從而為未來的銀幕形象奠定基礎。這就是電影劇本電影性的淵源。

其次，電影自身，圍繞著對人物性格的描繪和刻劃，以及人物之間的相互關係，無論內容或結構都漸趨複雜，包括背景和故事情節、對白和動作、場面和細節等等在內的各個方面，都更講究構思設計。

因此，作為未來銀幕形象的基礎的電影劇本，就應該調動文學的諸因素，使之更合理、更嚴密、更完整。從這一意義上說，電影劇本無疑又是一種文學作品。它是以塑造銀幕形象為目標的文學作品，因而也是一種有別於小說、戲劇等的獨立的文學樣式，這是電影劇本文學性的淵源。

基於此，把握電影劇本的電影性與電影劇本的文學性，是電影編劇必須時刻努力的。

註釋

❶ 趙孝思著，《影視劇本的劇作與改編》，第2至第5頁。

❷ 貝拉‧巴拉茲著，《電影美學》，第264頁。

❸ 王心語著，《電影、電視導演藝術概論》，第29頁。

❹ 喬治‧梅里愛（1861-1938），法國電影導演，世界第一位電影藝術家。他拍攝的第一部影片《德雷福斯案件》是一部反映社會現實的作品。他最擅長於拍攝神話影片，如《灰姑娘》、《藍鬍子》、《魔燈》、《一千零一夜的宮殿》、《卡拉波斯仙女》等。《月球旅行記》一片，爲梅里愛帶來了巨大的聲望和榮譽，也爲他贏得了一時的財富。這一巨大成就爲電影的排演確定了地位，電影排演的觀念一時風行全世界，梅里愛開創了電影工業與藝術影片。梅里愛於一九三八年去世，訃聞這樣列舉了他生前的頭銜：

——光榮軍團騎士

——前羅培‧烏坦劇院經理

——魔術家公會名譽主席

——電影戲劇創造人

——現代電影技術先驅者

——電影公會創立人

❺ 劉易斯‧雅各布斯著，劉宗錕等譯，《美國電影的興起》，第27頁。

❻ 梅里愛明星影片1900-1901年目錄，同上註。

❼ 喬治‧薩杜爾（1904-1967），法國電影史家、影評家。一生著述甚豐，僅電影史就有《電影藝術史》、《法國電影》、《世界電影史》、《電影通史》。薩杜爾還寫了有關的電影人物評傳與電影詞典。在他的電影史著作中，都有專章論述中國電影發展情況。在歐美國家中，他是第一個介紹中國電影的人。

❽ 喬治‧薩杜爾著，徐昭、陳篤忱譯，《世界電影藝術史》，第26頁。

❾ 見一九〇三年明星影片目錄；註5同書，第30至31頁。

❿ 註8同書，第26至27頁。

⓫ 埃德溫‧鮑特（1870-1941），美國早期電影的先驅和導演。從二十世紀初到一九一六年，攝製過很多當時盛行的一本一部的影片，在攝製過程中往往既當導演又當攝影和剪輯，有時還當編劇。他在這一階段中對美國電影的貢獻是：

(1)首先在電影中採用特寫、停機再拍、搖攝等技巧。(2)根據強盜搶劫火車的社會新聞改編的《火車大劫案》，成爲美國經典故事片樣式。(3)把D.W.格里菲斯引進了電影界。

⑫ 註5同書，第42至45頁。

⑬ 註5同書，第48至50頁。

⑭ 註5同書，第67頁。

⑮ 註5同書，第139頁。

⑯ 註5同書，第140頁。

⑰ 註5同書，第140頁。

⑱ 註5同書，第140頁。

⑲ 註5同書，第140頁。

⑳ 註5同書，第140頁。

㉑ 「電影劇本」（scenario）這個詞彙可能是第一次在出版物上與銀幕作家連起來用的。

㉒ 格里菲斯（1875-1948），美國早期最重要的導演之一，他共執導了四百五十餘部影片。他在這些影片中創造性地運用了許多電影技巧，如交互剪輯、平行移動、攝影機運動、特寫鏡頭、改變拍攝角度等，爲電影成爲一門藝術作出了貢獻。他還最先把攝製組搬到西海岸，促成了好萊塢的形成。

㉓ 註5同書，第185頁，另見張興援、郭忠譯，《美國電影史話》，第64頁。

㉔ 傑若‧馬斯特（Gerald Mast）著，陳衛平譯，《世界電影史》（*Short History of the Movies*）第66頁。

㉕ 托馬斯‧英斯（1882-1924），美國早期電影製片人、導演、編劇和演員。起先他導演影片，後來不再自己動手拍片，而是組織了一批導演根據他所寫的分鏡頭腳本去拍攝。他對每一個鏡頭都作出詳細的規定和說明。導演們必須嚴格遵照他所寫的去做。停機後，再在他的指導下進行剪輯。他對拍攝影片的質量要求，爲以後好萊塢樹立了標準。

㉖ 喬治‧薩杜爾著，《電影通史》第三卷上冊，第114頁。

㉗ 註5同書，第345至348頁。

㉘ 亞里斯多德（公元前384～前322），古希臘著名的哲學家、文藝理論家。其戲劇理論發表於《詩學》一書中，此書是歐美世界第一部重要的戲劇理論著作，西方的許多戲劇理論，幾乎都可以溯源到他的主張。

㉙前提是整個劇本的中心概念。通常，主角在他的人生歷程中碰到一個特殊的狀況，而出現兩難的處境時，前提就出來了。這通常也就是故事要開始的時候。前提通常由衝突來呈現。見易智言等譯，《電影編劇新論》第7頁。

㉚註29同書，第25頁。

㉛費爾德著，《電影腳本寫作的基礎》，第11頁。

㉜包天笑著，《釧影樓回憶錄》（下），第652頁。

㉝侯曜，廣東人，二○年代電影編導。在東南大學讀書時，即從事話劇活動，畢業後在長城、民新、聯華等影片公司任編導。在一九二六年上海泰東書局出版的《影戲劇本作法》中，侯曜說：「我是一個劇本中心主義的人，我相信有好的劇本，才有好的戲劇。影戲是戲劇中之一種。電影的劇本是電影的靈魂。」

㉞徐卓呆著〈影戲者戲也〉，載《民新特刊》第4輯〈三年以後〉號，一九二六年十二月出版。

㉟鄭正秋（1888-1935），原名伯常，別署藥風，廣東省潮陽縣人。他所編寫的《難夫難妻》（又名《洞房花燭》）是中國第一部電影劇本。那時是默片時代，不像現在有分場劇本、分鏡劇本，只要有個故事梗概就可開拍。在這之前，拍攝電影大都是風景或舞台紀錄片。他在編導創作影片的同時，還主編雜誌，爲報刊寫作評論或影片宣傳文章。他重視培養人才，後來有些較有成就的電影編導，當年都受過他的教益。

㊱張石川（1889-1953），原名通偉，字蝕川，浙江省寧波人。一九一三年開始參與拍片，中國第一部故事片《難夫難妻》，就是由他導演，但在當時，他還不知道，由他指揮攝影機地位變動的這項工作就是「導演」。中國第一部蠟盤配音的有聲電影《歌女紅牡丹》就是由他執導的。電影皇后胡蝶就是他發掘捧紅的。他參與創辦的明星影片股份有限公司，一共經營十五年，曾經執中國電影業之牛耳。

㊲一九二二年明星影片公司主辦明星電影學校，出版《電影雜誌》。編輯顧肯夫，把director譯成「導演」，中國電影界始沿用此名稱。又有一說，「導演」是陸潔所譯。在此名稱未定前，一般用戲劇界的「教戲先生」或「提調」。但這兩個名稱和電影導演，字義性質又有區別。也有用日本名稱「監督」的。在電影創始時期，一般對導演的工作很模糊，僅重視攝影師。爲了名稱一致，自《難夫難妻》起，凡是拍攝電影的總負責人，或主持拍片者，概稱「導演」。

㊳劉紹唐主編，〈民國人物小傳〉，《傳記文學》第六十七卷第一期，一九九五

年七月，第141至142頁。

❸❾ 杜雲之著，《中華民國電影史》（上），第75頁。

❹⓿ 洪深（1894-1955），字淺哉，又字伯駿，江蘇武進（常州）人。早年留學美國哈佛大學研習文學和戲劇，一九二二年歸國後，在從事戲劇活動和教育事業同時，開始電影創作。一九二五年在《東方雜誌》第二十二卷第一號至第三號上，發表電影劇本《申屠氏》，是中國第一個比較完整的電影劇本。雖然沒有拍成電影，但已載入電影史冊。《歌女紅牡丹》即是他寫的劇本。著有《戲劇導演的初步認識》、《電影戲劇編劇方法》、《電影戲劇表演術》、《電影術語詞典》等。

❹❶ 胡蝶口述，劉惠琴整理，《胡蝶回憶錄》，第12至15頁。

❹❷ 註39同書，第38頁。

❹❸ 周劍雲（1893-1967），安徽合肥人，早期中國電影事業家。一九二二年，與鄭正秋、張石川、鄭鷓鴣、任矜蘋等創辦明星影片公司，主要負責經營、發行的工作。一九三七年，「八一三」的炮火使明星影片公司停業，他於一九四〇年六月與南洋影院商人合辦金星影片公司，一九四一年停業，一九四六年後，加入香港大中華影業公司。

❹❹ 程步高（1898-1966），浙江省嘉興縣人。早期中國電影導演。在上海震旦大學讀書時，為上海《時事新報》撰寫影評，翻譯介紹外國電影技術知識。一九二四年開始導演影片。一九二八年加入明星影片公司任導演。協助張石川、洪深拍攝中國最初的有聲電影，在由蠟盤配音到膠片錄音技術的試驗摸索中，有所貢獻。

❹❺ 一九二四年七月，留法的汪煦昌和徐琥，合辦昌明電影函授學校。汪煦昌曾任明星影片公司攝影主任，一九二四年十月開辦神州影片公司。

❹❻ 註38同書，第78頁。

❹❼ 夏衍（1900-1995）本名沈乃熙，字端先，浙江人。曾獲中國大陸首屆電影百花獎最佳編劇獎，著作《寫電影劇本的幾個問題》、《電影論文集》、《夏衍電影劇作集》《懶尋舊夢錄》。

❹❽ 夏衍著，《懶尋舊夢錄》，第109頁。

❹❾ 註41同書，第47至53頁。

❺⓿ 寇天燕著，〈中國電影史上的「第一」〉，《影視文化》第2期，第276頁，北京文化藝術出版社，一九八九年十一月出版。

❺❶同上註，第278頁。

❺❷佐藤忠男（Sato Tadao, 1930～），日本電影評論家，著書甚豐，其中較重要的有：《日本的電影》、《現代日本電影》、《溝口健二的世界》、《現代世界電影》、《日本紀錄影像史》、《第三世界的電影》、《黑澤明的世界》、《大島渚的世界》、《日本電影思想史》等。

❺❸佐藤忠男著，蒼生譯，〈中國電影的兩個黃金時代及其間隙〉，《影視文化》第2期，第262頁，北京文化藝術出版社，一九八九年十一月出版。

❺❹杜雲之著，《中華民國電影史》（下），第404至405頁。

❺❺註54同書，第501頁。

Chapter 3

編劇者的素養

　　電影是一種訴諸視聽的綜合性媒體，依靠著映像與音響來做表現的媒體，在構思下筆時，必須想到運用「視」、「聽」的特性。但到今天為止，很多人編寫電影腳本，仍深受著舞臺劇的影響，以至於寫出來的腳本，在格式和表現技巧上，都脫離不了舞臺劇的窠臼，因而使影片的水準一直無法提升，這實在是很可惜的事。

　　作為一個電影編劇者，其基本素養，首須瞭解電影藝術的特性，和能夠靈活運用它的表現方法，這和造大樓相似，不管設計者如何天才洋溢，但他必須有充分的建築學識，且善於應用，才能繪出精美實用的設計圖。

　　電影最初發明的時候，只是實錄鏡頭前事物的活動照相，缺乏藝術意境的內涵。後來有「電影藝術之父」之稱的美國大導演格里菲斯，和一批先驅的電影藝術工作者，建立蒙太奇的概念和電影美學理論。簡要的說，電影是由最基本、最小的單位——不同視距、長度的片段畫面所組成。這些片段畫面組成一個場面，再由若干場面組合成一個段落，再由若干段落連接成一部影片，這個組合的概念，也就是電影和舞臺劇表現方法的分野。

　　舞臺劇的觀眾，看到整個舞臺面，如果觀眾不走動，對舞臺的視距和視點，就固定不變。但看電影則不同，以攝影機的鏡頭代替觀眾的眼睛，「開麥拉眼」的視距可以自由伸縮，視點又可變換，又有各種不同視角的鏡頭，裝配在攝影機上，視角也可變化，以致拍攝到的畫面，放映在銀幕上，變化極大，可看見無限廣大的空間的面，也可集中注視和放大極小的點。主體不但有視距遠近的變化、透視感覺的迥異，且可作正、反、側面不同視點的觀看。產生千變萬化的映像，這是舞臺劇所難以企及的。

　　自畫面空間的變化，再發展到電影的時間變化，由於攝影機的拍攝速度快慢可以調整，以及剪輯上的效果，電影能控制映像的時間，以「快動作」（fast motion）濃縮時間，「慢動作」（slow motion）拉長時間，這更不是舞臺劇所能辦到的。

電影的視覺造型性

編寫電影劇本，首先要考慮的是它的視覺造型性。所謂視覺造型性，指的是電影劇作者所寫的東西，必須是看得見的，能夠被表現在銀幕上。

電影劇本的特色，就是為銀幕寫作，並非僅為閱讀而作。

米哈伊爾‧羅姆在蘇聯國立電影學院高級進修班授課時特別強調：

我瀏覽了你們的習作報導，我其餘的不管，專門注意你們寫得是否電影化。這就是說，只寫看得見和聽得見的東西，或者你們是否記載了許多不可能在銀幕上再現的東西。甚至在你們最好的習作中，也有許多片段是不能搬到銀幕上去的。電影需要視覺和聲音的準確性、文字的具體性。

且不說劇本必須有深遠的思想。這一思想也必須在一連串具體的行動中表現出來。電影劇本必須有引人入勝的、連貫的動作。必須在清晰的、精心安排的環境中表演出來。它必須有強、有力的和獨特的人物性格，思路也必須清楚等等。❶

汪流主編《電影劇作概論》說得好：

寫電影劇本確實不同於寫小說，或寫舞台劇本，因為電影劇本有它自身的一些特點。這些特點概括起來說：一是，因為電影是畫面和聲音相結合的藝術，因此寫電影劇本的人必需掌握視聽語言；二是，因為電影是時間和空間相結合的藝術，因此寫電影劇本的人必需具備電影的時空結構意識；而無論是視聽結合，還是時空結合，又都離不開電影語言——蒙太奇，因此寫電影劇本的人，又必需具備蒙太奇思維的能力，即一種作用於視覺和聽覺的構思。❷

一個電影編劇，不同於舞台編劇，也不同於小說作家，他所編的電

影劇本，必須適宜拍攝。有些人以為小說作家來編電影劇本，是順理成章的事，其實不然。其間的分野，劉一兵在《電影劇作常識100問》一書中，有如下的分析：

> 最難辦的是，小說作者只管寫他要寫的一切，完全不必顧及自己與被表現的對象之間的距離和角度之類的問題，而一個電影劇作家卻不能這樣。在他頭腦中出現的不再是隨心所欲的漫無邊際的生活場景，而是一個又一個有著具體的方位、具體的視距和拍攝方法的鏡頭。他在稿紙上寫下的，實際就是在他的大腦銀幕上由這一個個鏡頭組成的影片。而這部影片的包括導演、表演、攝影、剪輯等等一切製作過程，都是由劇作者一個人預先在自己的大腦中完成的。一個人的文字表達能力再強，如果沒有這種電影思維，寫出的東西也往往只能讀，不能拍。❸

葉楠在《我的電影文學觀》一文中，告訴我們「要寫什麼樣的劇本」，他說：

> 究竟什麼是現代電影？幾十年電影發展，眾多的試驗，結果告訴我們應該肯定什麼。我認為：

要有鮮明的、活生生的人物形象

> 既然如此，電影仍然需要情節和細節。情節和細節是人物完成自身形象的軌跡，不可能摒棄情節和細節。是否有純情緒電影？我沒看到過。沒有情節和細節，情緒是沒有的。

要真實

> 真實是現實主義所要求的。真實不是生活的翻版。它也不排斥戲劇性。不過，它不能容忍那種陳舊的、人為的戲劇性。如一種巧合（巧合到生活中不可能發生）；偷聽別人談話後而真象大白；拾到一封信，而後幡然悔悟等等。捨去這些慣用的套子，按生活本身

規律來寫劇本，當然要難得多，要付出的勞動也大得多，而且往往不被人理解。

要有深刻的思想內涵

有深刻思想內涵的電影，還是有生命力，還是擁有眾多的觀眾。我在歐洲看到的兇殺色情片，雖然在挖空心思，花樣翻新，還是吸引不了觀眾。相反，如《索菲的選擇》這類內容深刻的影片，震撼著觀眾的心靈。

深刻的思想內涵，不是簡單地圖解一個意念，那怕這個意念是非常正確，也是不行的。作品的深刻性和人物形象的豐滿有關。

要有獨特的風格

藝術要求一個作品本身完整，並與其他作品迥然不同。❹

美國哥倫比亞大學教授葛林（Robert S. Greene）在他所著的《電視腳本寫作》（*Television Writing*）書中，特別強調：「一個電視劇作家，他首要的是要瞭解視覺性和把握視覺性。」因為「看」的魅力，比「聽」的魅力更為吸引人。這項原理同樣可以引用到電影來。

電影是透過造型畫面來敘事的，因此，對編劇者來說，重視電影劇作的視覺造型性，是掌握電影劇本寫作的重要一環，必須予以重視。

掌握鏡頭的變化

瞭解電影的視覺性，也就是電影藝術的映像特性，必須從電影的鏡頭、攝影角度、運動、組合、轉位及時空變化幾方面來看，其中鏡頭、攝影角度與運動，是編劇提供詳細的攝製素材所不可或缺的。

鏡頭

大遠景

　　大遠景（extream long shot，簡稱ELS）通常是從很遠的距離，拍攝主體的全景，攝影機安置的地方不限於地面，可以在空中也可以在海面或海底。大遠景使用的目的在確立主體的地位，也就是引導觀眾對故事發生地點的認識，但是許多導演喜歡用大遠景來炫耀場面和渲染氣氛。像這樣的鏡頭，可為後面的場景作安排，把觀眾放進一種適當的氣勢裡，在介紹角色和設定故事線前，先為他們提供一個全景。用大遠景來開場，常能一開始就把觀眾給吸引住。

遠景

　　遠景（long shot，簡稱LS）意指在表示地區或展望風景的場合運用，產生深邃雄渾的感覺。在影片開始時展示環境，點出主題，第一個鏡頭往往利用遠景。如都市背景的影片，出現密密層層大都市屋頂的鳥瞰，西部片就會映出一望無際的原野，如果不用遠景，很難顯示出來。遠景表現雄渾磅礴的氣勢，用於靜態畫面中，如巍峨建築、沙漠、原野等；用於動態畫面中，如戰爭、競賽等大場面，是不可缺少的產生壯觀印象的畫面。

中景

　　中景（medium shot，簡稱MS）是介於遠景和特寫之間的畫面，以人身為準，畫面可以容納整個人身的全部，可以看清人物全身的動作。中景在表示人物和動作，以及人和環境的關係，相當於劇場中看舞臺劇的畫面，同時又是遠景和特寫之間的轉位鏡頭，避免「跳」的感覺，使觀眾視覺上易於接受。中景最適宜表現戲劇效果的畫面，也就適宜複雜的場面轉換。因為在攝影機的運動空間，中景可以讓攝影師游刃有餘，老練的攝影師也最能夠在中景的畫面中，發揮搖攝（pan）、跟攝（follow

show）等技巧。在一般常見的場景中，中景往往是雙人鏡頭（two-shot）。

近景

如果攝取人物，近景（close shot，簡稱CS；或semi close，簡稱SC）的畫面只顯示腰部以上；近景有時也稱「半身」，觀眾可清楚看見演員的臉部表情，是最易發揮感情的鏡頭，適合於角色對白的場合。

特寫

特寫（close up，簡稱CU）是電影藝術中最主要的鏡頭，由於特寫的出現，電影脫離舞臺的拘束，開始有獨立的藝術生命，它的性質近於近景，是集中景物的一點，在銀幕上放大，使觀眾特別看清楚，但運用不能太長，也不能太多，在劇情發生主要作用時應用，就會產生它的魅力。

特寫的特質是能使觀眾仔細看清某人或某物，而將周圍環境完全排出畫面，這種視覺上的孤立，可以用來強調某事物，即使劇情逐漸堆砌至一個適當的高潮，也可以用來清楚而富戲劇性地揭露某個角色、某個意圖或某種態度。

中景特寫大約是從演員腰與肩之間至頭部，在談話鏡頭中最為有用。頭肩部特寫是從肩上至頭部，可以比中景更能使觀眾看得清楚。臉部特寫，演員的表情顯得最清楚，角色的情緒也投射得最強烈。

■ 攝影角度

攝影角度就是攝影機位置，及其所代表的觀點與意義。大概可分為三類：客觀的攝影角度、主觀的攝影角度、觀點的攝影角度等三種。

客觀的攝影角度

客觀的攝影角度（objective camera angles）意指在電影拍攝過程中，

將攝影機的位置安放在觀點的邊緣上，換句話說，以攝影機爲工具來客觀地記錄劇情的發展，把觀衆置於第三者的旁觀立場，來欣賞影片。

主觀的攝影角度

主觀的攝影角度（subjective camera angles）意指攝影機成爲觀衆的眼睛，把觀衆帶進場景裡去。或者說攝影機換成片中某一個人的地位，成爲那個人的觀點。

觀點的攝影角度

觀點的攝影角度（point of view camera angles，簡稱POV）是從某一特殊演員的觀點，把場景記錄下來的一種角度。如卡洛·李（Carol Reed）的《墜落的偶像》（*Fallen Idol*），片中許多鏡頭是由一個十二歲小孩的眼中來發展的。

運動

電影的魅力在於利用運動的特性，來打破空間畫面「框」的有形限制。

最早的電影，人們稱之爲動畫（motion picture），這個意思是指圖畫內的人物具有動作，能顯現動態。直到今天，電影在技術及藝術方面，均有了很大的轉變與進步，可是這個「動」的意思，卻始終沒有改變，不僅沒有改變，而且更費力來追求加強電影的動感，讓人在聽覺上和視覺上，能領受到一種新的運動美姿。

電影運動通常可區分爲三類：主體運動、攝影機運動、主體與攝影機運動等三種。

主體運動

主體運動是指攝影機所攝取的主體而言，平常是包括人物及背景兩

方面，由少數人到千軍萬馬，都可以在畫面上容納表現。主體運動的鏡頭有走近（walk in）和走遠（walk away）。

走近是主體由中景或遠景走向攝影機，將地位轉換成較近的鏡頭；走遠則恰好相反，主體從攝影機附近走向遠處，由特寫轉為中景或遠景。

攝影機運動

攝影機運動是指攝影機的移動，以及鏡頭的轉換而言。一般來說，攝影機的位置、鏡頭的角度和推、拉、搖、俯、仰、迴旋等運動，正像文章中的形容詞，能夠靈活運用，便可使所要描述的主體栩栩如生。

所謂的推拉鏡頭（dolly shot）係指：從遠景推成特寫叫推，從特寫拉成遠景叫拉，推拉時是片子不中斷、鏡頭不變換、背景不更動，只是變化鏡頭的距離而已。搖攝是搖動攝影機由甲點到乙點，使觀眾注意力轉移。俯攝（down shot）是鏡頭向下俯攝，表現事物主體卑下孱弱的感覺。仰攝（look up shot）是自下向上拍攝，使主體有居高臨下的氣勢，表現崇高莊嚴或威迫壓倒的意境。

主體與攝影機運動

一般的跟鏡頭就是主體與攝影兩者一同運動，有種窺探的意味，同時由於兩者同時在動，所以顯得有了流動清麗的感覺。

作為一個劇作者，如果懂得鏡頭的變化、攝影機的運動等電影常識，發揮電影的特性，對編寫電影腳本，自然有益，但主要的是應用這些知識，在腳本中表現出來，把自己的構想正確地傳給導演，對導演有很大的幫助。譬如，決定影片中攝影機活動的方式，雖原為導演的任務，但編劇者如能把攝影機的運動方式，提示給導演，那麼導演工作時自然更感到方便、容易；同時也可使自己寫的腳本視覺化了。

編劇者若知道攝影機能做到的是什麼，不能夠做的是什麼，那麼非但真能寫出視覺化的腳本，並能以視覺本質的傳播方式，將自己心中所

想像的事，傳給想像力豐富的導演。編劇者和導演之間，能夠充分溝通思想，導演才能夠把握編劇者的意圖，照編劇者的構想去做。

編劇基本的要求

除了瞭解電影視覺性的特質，掌握鏡頭的變化外，一個好編劇最少也要具備以下幾項條件：表達力、責任感、忍耐心、新知識。

要有表達力

一個好編劇，不僅要有基本的寫作能力，而且更要有良好的表達能力。因為一部腳本的完成，往往並不是靠一己的力量，而是合多人的才智，共同創作，在人多意見各異的時候，就必須要靠表達能力來表達己見，說服眾人採納自己的構想。即或腳本完全由自己來編撰，在寫作腳本的過程中，也必須經過無數次的討論、研究，甚至會和製片、導演等人爭執、辯論。從故事大綱起到對白腳本，也不知要經過多少次與有關人員面對面的說明、解釋或辯駁。因此，編劇除了其基本的寫作能力以外，更需要口齒伶俐，能說善道，利用良好的表達能力，對一切相反意見予以解釋說明，使反對者心服，自己的意見才得以順利通過。

要有責任感

不可否認的，電影在今日社會，已被公認是最具影響力的大眾傳播媒體之一，它面對廣大的群眾，不分國籍，不論老少，幾乎都會受到電影的影響，尤其對於青少年與兒童之影響，更為廣泛而深遠。因此，一個好的編劇在提筆編撰之初，就要想到自己的作品，會對社會大眾帶來一種什麼樣的影響力，絕不可見利忘義，不擇手段，只要利之所在，管他什麼灰色、黃色、暴力、毒素題材，照編不誤。要知道一部主題意識欠妥的電影，遺害之深，是不可想像的。儘管並不一定非從教育大眾，

宣揚國策方面著手，最起碼的要求是不要編寫損害民心國本，挑撥社會情緒的劇情，即使稿酬再高，也要斷然拒絕。這種「社會責任感」乃是編劇最重要的基本修養。

要有忍耐心

前已說過，腳本並非個人創作，往往是集多人智慧結晶始完成，只要是正確的意見，都應虛心的接受，對別人的挑剔，更要用高度的忍耐心來討論與答辯，凡是製片與導演提出修正的地方，要不厭其煩的去增添或刪除，甚至已經定稿付印成冊的腳本，在開鏡之前還要根據導演的意見再作修改，如果沒有忍耐心，豈不早就擲筆拂袖而去了，怎會成為一個好編劇呢？

要有新知識

編劇除要具備基本的文學基礎與寫作技巧之外，更需要廣博的、最新的各種知識，因為電影的領域無邊無際，兼含科學、哲學、美學各種知識的特性，如果編劇故步自封不知修進，所知一定有限，自無法跟上日新月異的電影內容，亦難滿足製片與導演的要求，從歷史故事到未來的幻想題材，上下幾千年，縱橫數萬里，如非見廣識遠，如何下得了筆？因此，一個好編劇，除了要懂得編劇技巧之外，還須深入社會，接觸群眾，博覽群書，體會生活，吸收新知，隨時蒐集素材，培養靈感，甚至對於攝影技術、觀眾心理，莫不隨時體察瞭解，才可配合變化無窮、競爭激烈的電影事業，不致江郎才盡，被時代淘汰。

註釋

❶ 張正芸譯，《電影創作津梁》，第39頁。

❷ 汪劉主編，《電影劇作概論》，第2頁。

❸ 劉一兵著，《電影劇作常識100問》，第17頁。

❹ 中國電影家協會電影藝術理論研究部、中國電影出版社本國電影編輯室編，
 　《電影藝術講座》，第89頁。

Chapter 4

電影編劇的認識

在開始討論電影編劇時,最重要的問題是,要先把電影的定義確定下來,必須辨別清楚,電影是什麼?瞭解並掌握電影的特性,才談得上做一個好的電影編劇者。

電影的名詞

電影,在歐、美普稱為cinema,《韋氏大字典》則稱為kinematograph,在早期,有許多不同的名稱:

1.kinetoscope [1]。
2.animatograph [2]。
3.cinematographe [3]。
4.photoplay [4]。
5.theatrograph [5]。
6.moving picture [6]。

其後又有film、motion picture、movie、cinema [7]等較通用的名稱。

從這些名稱看來,其涵義不外乎「活動攝影畫」、「活動照像」、「活動畫片」、「照像之戲」、「活動寫眞」、「影子之戲」,恰如日本人稱之為「活動寫眞」、「映畫」的涵義差不多。中國古代也有「影戲」[8]之說,只是尚未用電而已。電影傳入中國後也有不同的稱呼,如「西洋鏡」[9]、「西洋影戲」[10]、「電光影戲」[11]、「影戲」[12]、「活動影戲」[13]、「活動畫片」[14]等,後來才統一簡稱「電影」。

電影的定義

我們認識了電影的名字,自當再進一步來瞭解它的定義。

《韋氏大字典》對電影的定義是：

電影是一連串的照片或圖畫，用極快的速度連續放映於銀幕上，由於持久印象而造成對人或物，動的錯覺。

這一項解釋是純粹從它的形式方面來解釋的。

《大英百科全書》則說：

電影是用於表達工作的一種現代機械工具，它是重新敘述事實，以傳達情感的刺激及經驗。這種工作是用口頭或者文字的語言，用整套的生動舞台、音樂和銀幕的藝術來達成的，在這種情形之下，所有的動作都是經過主動設計，用美術的方法，順序表現出來，正如雅典女神廟的牆上所繪的馬隊行列一般，電影攝影機把動作攝成了平面藝術。

這項說明偏重於電影表現的方法和作用。

《辭海》對電影的解釋：

通常以其用電燈光（為光源）映放而稱曰電影，活動影片為由幻燈改良而成，因其映於白幕上之影像，能表現人物之實際活動狀態故名。其放映機大概與幻燈相同，所異者為多一按定速旋轉之輪盤，影片（軟片）即捲於輪盤上，而使之在安放畫片之位置急速移動，影片之製法，係用活動照相機，順次攝取目的事物之若干影像於賽璐珞製之軟片上而成，此等影像，每個高四分之三吋，闊一吋，如有一千呎之影片，則其上面即有一萬六千個影像順次相縱列，映放時，影片搖出速度，約每分鐘五十英尺，故每秒鐘約有十三個動作稍異之影像順次刺激觀者之視官，而觀者因視覺暫留之作用，得感覺各影像為連續的，宛如實際之活動狀態然。

這項解釋已太陳舊，不盡理想。

梅長齡在《電影原理與製作》一書中，下的定義是：

電影是綜合文學、藝術、戲劇、光學、聲學、電子學等現代科學器材，把光、形、聲、色攝取在軟片之上，成為一連串的畫面，用同速度的轉動，在特定的暗房（電影院）裡，連續將畫面映射於銀幕，顯出活動的影像，傳出影像的音響，藉以描寫宇宙風貌，傳遞人類思想，增益人生智慧的一種大眾傳播媒體。**⑮**

綜合以上的解釋，可以得到幾項概念，那就是：

電影是一種現代機械工具，是一種傳播媒體。

電影有聲、光、形象，可以藉此傳達情感和經驗。

電影是由於持久印象，造成動覺的綜合藝術。

哈公在《電影藝術概論》書中也下了定義：

電影是經過主動設計，運用現代機械，表達各種動作的形象和聲音，傳播不同情感的刺激和經驗，由於持久印象造成動的錯覺的綜合藝術。**⑯**

這裡的要點是在「表達」、「傳播」和「持久印象」上面，一定要瞭解「表達」、「傳播」和「持久印象」的意義，才能把握住電影藝術的真諦。

電影評論家史蒂芬遜在其《電影藝術》書中，以簡明扼要的詞句，說出了電影的特質：

我們認為電影是一種奧妙的溝通形式，是一種情感發洩或願望實現的媒體，是一種社會反應的依據，也是一種實質世界的外相表露，更是闡揚宇宙真理和說明人性的一種方式。**⑰**

這種說法，已經把電影具備的創造性、藝術性、變化性完全表達無遺了。

電影與藝術

有人把電影稱為「第八藝術」，是指它在文學、繪畫、雕刻、建築、音樂、舞蹈、戲劇外，屬於第八種藝術。電影不僅能脫離前述七種藝術而另成一格，而且它也吸收了前面七種藝術的特質，再加上攝影和許多種科學技巧，而成為一種綜合性的藝術。電影與其他藝術的關係，分述如下：

電影與文學

談到電影與文學的關係，我們最先想到電影腳本。初期的電影根本不用腳本，只要有一些製作上的綱要就可以攝製一部影片。但隨著電影技術的逐漸進步，電影內容也愈形複雜，簡要的綱要已不敷應用，這才有電影腳本的產生。

一九三〇年，日本有一位影評人兼詩人和雜誌編輯——北川冬彥，曾經響應當時法國一位作家布萊斯·辛得拉爾（Blaise Cendrars）的電影詩（cine poem），高唱「建立電影腳本文學」的口號。[18]

一般認為電影腳本缺乏文學價值，這固然與電影受著重商主義的影響，但主要原因在於作品本身之缺乏戲劇緊張度與低俗而沒有深度的表現上，作者之思想與感情的低劣，問題在於作者本身，而不在電影腳本所採取的形式上。為什麼電影腳本不容易產生有深度的作品呢？因為很多編劇者只知用這種可使鏡頭與場面自由轉換的獨特手法，去展開劇情或述說故事，而沒去描寫人物的性格與心理以及事件等。

電影腳本必須把電影的節奏（時間藝術）與攝影因素（空間藝術），用文字表現出來，其中包涵了時空藝術和對白藝術，所以應當把它視為一項完整的作品之展示，否則導演和演員無法把人物的性格和心理，具體地表達出來。

　　要使電影腳本變成文學的一部分，電影劇作家必須對人生有敏銳的眼光，並且提高他本身的思想與感情的程度。但只有這些還不足以使電影腳本藝術化，還要把這些包含在電影腳本的形式中，並賦予另一種生命，這樣才能把電影腳本稱為藝術，稱為文學。

電影與繪畫

　　《韋氏大字典》對電影的解釋：「一連串的照片或圖畫，用極快的速度連續放映於銀幕上……」，而義大利籍的電影理論家卡紐德（Ricciotto Canudo, 1879-1923）也說：「電影是動的繪畫」[19]，可見「圖畫」是構成電影的要素。

　　電影畫面著重在「銀幕上的繪畫美」，也就是對於構圖的講求。所謂構圖，就是畫面的組合法。銀幕所表現的畫面，雖然經過攝影機的攝取，和放映機的映攝，但其畫面的構成，仍遵循一般繪畫的原則，在點、線、形、面的基本組合上，電影與繪畫的原理相通。

　　電影畫面，是構成一部電影的最基本的元素。電影離開了畫面，也就不復存在了。

　　電影畫面也是傳達思想的基本媒介。畫面將我們引向感情，又從感情引向思想。電影畫面不僅具有形象視覺的感知價值，也具有美學價值。電影畫面，同時包含著空間和時間兩個方面的涵義。

　　電影畫面，猶如一段段無窮變化的語言文字，透過畫面講述一個完整的故事。電影運用畫面的分切、移動、快慢和停頓，創造電影時空，掌握好視覺的平衡和變化規則的排列，從而形成一個更為廣泛的概念，是繪畫的生命，也是電影的生命。

　　日本電影理論家岩奇昶在《電影的理論》一書中，明確指出：

　　　「電影的確是繪畫，但它是一種活動的畫。因此，所謂電影的美，實際上就是繪畫的美，而和繪畫不同的就在於它是動的。」[20]

電影具有戲劇的效果，同時也具有繪畫的效果。它既打動人的感情和理性，同時也直接感動人的眼睛。但是，這種戲劇效果的感動——感動人的心靈和頭腦，也必須透過繪畫的效果才能達到。

所以，電影編劇和導演的主要課題，就是要學會製作不僅本身是很美的畫，而且又要有戲劇因素，給人印象很深的這樣一種畫。電影的畫面必須很美，如果不美那就不能使我們受到鑒賞繪畫那樣的樂趣，也不能獲得深刻的感受。

我們一般所說的圖畫，大都是用畫筆勾畫出來的，而電影是用攝影機去「畫」出來的畫面。當一個導演或攝影師在尋覓攝影機的位置，決定攝影鏡頭的角度時，也就等於畫家面對畫景構思如何著筆。所以一個懂得繪畫的導演，其所攝取的畫面，必然充滿了美，一個懂繪畫的編劇，必然成為導演的好幫手。

電影的效果，是藉著畫面來發揮它的戲劇性。谷崎潤一郎在談及「電影的構造美」時，首先就談到畫面的構圖。因為電影一開場，給人的第一印象就是畫的安排和經驗，而整部電影也由單張的畫面（cut），結合成一場面（scence），再集成一段落（sequence），故其最小的組成單位就是「畫面」，一切有形的、訴之於視覺的表面，均是畫面的功能。

電影畫面的特質，是「繪畫的動」，此一特質係根據視覺殘留原理而生，因為人類眼睛的網膜，在接觸事物後，於映像消失前的瞬間，仍遺留有殘像的印象，再與次一映像相混合，乃構成連續活動的形像，這項定義就奠下了電影「動」的法則。

電影的畫面運動，是由瞬間的連續攝影而成，由單張靜止的畫面，利用「動作的連接」，使次一畫面與前一畫面產生了運動感與韻律感。連續的活動構圖，在整部的電影上，是一種「綜合」的工作，但在攝影的瞬間，是一種運動的「分解」，由瞬間攝影到整部電影，從靜到動間，講求著全體的組織。在這種有系統的整體中，畫面有著「靜」與「動」的形態，一部電影中，有著三種類型：動作的、感情的、壯麗

的。動作的電影畫面，是雕塑的運動；感情的電影畫面，是繪畫的運動；壯麗的電影畫面，是建築的運動。而最能引起「劇的興奮」的，就是這兩種形態與三種類型的結合，激起觀眾在視聽上的娛樂。

因此電影的平面雖類似繪畫，但電影所具有的運動性，繪畫則無。在一個電影鏡頭裡，我們可以看到人物的走動、河水的流動、草木的顫動，同時可以從正面鏡頭瞬間轉換反面鏡頭，使我們的視點千變萬化，因此觀眾的眼睛隨著攝影機不斷地在變換位置。由此可知，繪畫與電影從運動的觀點來看，是全然不同的藝術，電影是統攝了繪畫特質的綜合藝術。

電影與雕刻

雕刻家用雕刻刀在木石上，雕出他心目中所塑造的形象，乃在於給人具象的、存在的立體感，電影卻是用攝影機在雕塑形象。一九六四年英國名導演卡洛李拍攝了一部《萬世千秋》（*The Agony and the Ecstasy*），敘述文藝復興時期義大利藝術家米開朗基羅（Michelangelo）的一生。片中描繪米開朗基羅在雕刻時的神情，他站在一塊大理石前面，用他那敏銳的眼光尋找他所要雕刻的形狀，他一見冷冰的石頭，雕刻的形狀已經蘊藏於其中，用鎚子、銼子把一塊不成形的石塊，一鑿一鑿地按著他心目中的形像雕刻的時候，攝影機也繞著那塊雕刻品上下、左右、前後、高低等等不同的角度連續拍攝，從這許多不同的平面，明晰而具體地把雕刻品的立體感表現出來，使觀眾活生生地感受到了，電影的畫面也顯現了該雕刻品的立體空間之存在。

以攝影機拍攝雕刻作品，通常使用移動攝影與搖攝，或者把作品的每個細節拍成一個個鏡頭，而後把各細節連續地呈現出來，這種拍攝法在繪畫上也通用。但是當繞著雕刻作品一圈連續拍攝，就發現繪畫不能使用這種技法。因為平面的繪畫，無法像立體的雕刻，可從前後、上下、左右等不同角度上看無數的面。

電影中的人物就如雕刻作品，具有立體空間，所以拍攝的技法就跟拍攝雕刻的技法相似，尤其是人物不動的時候，可從繞著他的任何一個角度拍攝。《筧橋英烈傳》中，高志航在廬山養傷期間，在收音機中聽到同志一個個為國犧牲的悲憤神情，攝影機靠著圓形軌道的移動，繞著高志航的身子，以接近二百度的弧度拍攝他的表情和形象，就像雕刻了一座悲憤莫名的人像，給人一種深切的立體感。

事實上，電影鏡頭所拍攝的景象，除了用繪畫的天片和背景放映機之外，其餘的真人、實景，莫不是立體的，這些房屋、桌椅、人物、山丘、樹木、街道、大廈，甚至整座城市，都是立體的，它們都具有三度空間。可利用攝影機如雕刻刀一樣，將多相的、殊相的立體空間，攝入平面的電影畫面上，而不失其立體感。無疑地，電影與雕刻愈形密切，從立體電影如：「紅綠眼鏡法」（audiot copiks）、「天然視覺式」（natural vision）、「新藝拉瑪」（cinerama）、「新藝綜合體」（cinema scope）等技術的發明，不僅可以改變平面空間中的景物，而且已經直接將平面空間變成了立體空間的感受。這些結果，即說明雕刻藝術與電影藝術的關連性，有了這種特性，使電影的畫面產生比舞台或繪畫更為豐沛的立體感。

電影與建築

建築的形式與結構，代表了時空的特色，古代的建築，依著時間和朝代的遞嬗，而有所改變，各地的建築由於地域和民族的不同，有其獨特的構造，而電影正需要這項足以代表時空特色的建築，來表現劇情的時空觀念，因此，電影與建築實密不可分。

一九六一年亞倫·雷奈（Alain Resnais）在《去年在馬倫巴》（*L'Annee Derniere A Marienbad*）一片，以宮殿式的豪華大飯店為背景，在這裡住著很多有錢人，雷奈在充滿著怪異裝飾的走廊中用攝影機向前推進，他只拍攝走廊右側牆壁，左側有窗戶的那一邊卻不在畫面裡，但

跟著攝影機的推進，可以看到從窗戶透進來的光線，有規則地照射在右側牆壁上，形成美麗的構圖。

攝影機在拍攝雕刻時，觀眾的眼睛只看到雕刻的外部，而看不到內部，因爲雕刻藝術只有外部而沒有內部的存在。但若沿著大飯店或古堡的走廊移動攝影時，所看到的是建築物的內部而非外部，即藉攝影機可描述建築物的布置、裝潢、陳設、結構、款式和規格。

事實上，對電影來說，建築物外貌反不如內部來得重要，外貌在電影中也許只佔幾個畫面，當作背景，作爲時空的交代，但是許多情節在建築物內部產生。

每個時空幾乎都有其最具特色的建築：宮殿、祭壇、亭台、樓閣、廟宇、教堂、農舍、衙門、歌廳、沙龍、咖啡館、車站、公寓、公園……或是埃及、希臘、羅馬、中國、印度、西班牙、法國、日本、拉丁美洲……都有其各具風貌的建築，在每部電影中必須依照劇情的時空去尋找適合的建築物。由此可知，電影與建築實密不可分。

電影與音樂

電影由默片時期進入有聲時期以後，音樂就成了電影血肉相連的一部分，在電影中，音樂配合畫面會給人無窮的幻想，在音符的跳躍中，它的節奏起伏，往往會誘導人的心情產生各種變化，畫面中所不能盡情描述的情感，可藉音樂表露出來。

爲配合電影而編的音樂，異於純粹音樂，因爲它需要劇中的對白及動作一致，必須考慮對白、音樂及映像內容的調和。勞勃‧懷斯（Robert Wise）的《眞善美》（*The Sound of Music*）中，來自修道院的家庭教師，教七個孩子唱歌，起初一節一節教唱時，畫面沒有什麼變化，等他們學會了上街時，曲子與畫面就開始急速地變化，他們一面唱一面經過廣場、騎腳踏車、乘馬車、繞行噴水池、穿過樹林，隨著歌與伴奏的進行而變換場所，亦即音樂與人物的運動一致。《翠堤春曉》也表現了音

樂與映像之間的一致。

貝多芬的第五號交響曲《命運》，運用在幾部不同的影片中，產生了不同的效果：如亞蘭德倫和羅美雪妮黛合作的《花月斷腸時》（Christine），那年邁的父親正在交響樂團擔任大提琴手演練《命運》，湊巧傳來女兒未婚夫在挑戰中喪命於伯爵槍下的消息，他放下大提琴，驚惶失措地在音樂廳側廊上奔跑，而《命運》的聲音更響起來了，令觀眾灑下同情之淚。

在《最長的一日》中，才開始放映片頭字幕，就奏起《命運》開頭三短一長的樂句，因為那是勝利的象徵。卻爾登・希斯頓在《鐵蹄壯士魂》一片中，扮演樂團指揮，指揮演奏《命運》，掩護美國兵逃出納粹魔掌，這時《命運》可說是「逃亡曲」了。《雷恩的女兒》中，情竇初開的蘿茜前往學校，等候他戀慕已久的老師羅勃・米契，後來他聽見鄰室傳來老師的腳步聲，在她臉上顯露驚喜表情的同時，《命運》響起了，就使用意義而言，這時《命運》就和神聖的「哈利路亞」相同。

電影中的音樂，最常用的一種功效，就是渲染氛圍加強背景的情趣。例如描寫田園風光，選用《田園交響曲》來插配，或以輕鬆、明快的歌曲配合，一定會使田野風光更為迷人。《魂斷藍橋》（Waterloo Bridge）中，勞勃・泰勒與費雯麗在夜深人靜依然沈醉酣舞時，小提琴奏出了《藍色多瑙河》圓舞曲，悠揚幽雅的旋律，把畫面的氣氛釀造得動人萬分。這是利用音樂來做主觀描述的方法。

對於片中主要人物性格與心理狀態，也是音樂所要表現的重點。《孤星淚》中，女主角戈賽式是一個端莊文雅，翩若仙女的人物，於是她的出場音樂，就總是徐緩清暢，宛若流水清瀉，有著無窮的韻味，至於外祖父那種樂觀但易著急的卡通化角色，則以活潑跳躍而輕佻的音樂陪襯，把人物的身分性格宣揚得生動異常，音樂壯大了映像的力量。

另外一種功用，是對於影片主題的說明或強調，主題音樂和主題曲的作曲，即須著眼於特定情節和題旨的解說。例如喬治・史蒂文生的《巨人》（Giant）、約舒・羅根的《櫻花戀》，這兩部片子的主題曲，

前者的深沈雄壯，很能表達挖掘油井奮發自強的精神，後者的優柔感傷，卻又傳播了羅曼蒂克的濃厚色彩，音樂配合著片子的格調，同受人們的讚賞。

電影音樂的理論基礎和構成內容，雖與一般音樂相同，除去怡情悅性的功能外，它得注意到戲劇感情和人物性格的配合及烘托的問題，故其複雜與困難的情形，遠較普通音樂為甚。如上述的主題曲與既成音樂的插入配用，都是讓音樂與登場人物同時出現，統一了實際畫面的整個演技，不再讓音樂或歌曲有自己的性格。換句話說，它是完全得隱沒在影片的劇情、人物的背景中，做出綠葉扶襯紅花的姿態來。

電影與舞蹈

舞蹈是一種有旋律的運動。對電影來說，運動就代表電影的生機，電影也就是「動畫」。電影的運動有畫面中主體的運動、攝影機運動及鏡頭的組合運動，這和舞蹈的表現運動的美感如出一轍。

勞勃‧懷斯的《西城故事》（*West Side Story*）中的舞蹈為現代芭蕾舞，把攝影機的運動和舞蹈、音樂配合得非常巧妙，使這三者合而為一，產生了一種戲劇性的舞蹈，把片中人物的運動串聯起來，構成一幅完整的、悅目的舞蹈情節。

電影與戲劇

電影是由戲劇發展出來的藝術，然而脫胎換骨推陳出新，電影有了新的特質，是傳統戲劇所缺乏的。我們可從兩者的空間與視點上的異同來看：

空間

戲劇在空間的運用上，受到很大的限制，它必須用歸納法，將劇情集中於一個固定的舞台上，無法做實地實景的展示，而電影不受空間的

限制，反而用演繹法，將劇情擴散到許多不同的空間，作實地實景的映現，這是兩者在空間上的差異。

視點

在視點方面，一般舞台劇的視點，只有一個固定的方向和角度，觀眾無法調整自己的視線，必須藉舞台上布景的變化和人物的運動，才可以調整觀眾的視線。電影可用攝影機代替觀眾視線，變化自如，從任何角度來欣賞景物和演員，這是戲劇所無法發揮的特質。

美國的威廉·惠勒（William Wyler）在一九五一年，根據亨利·金（Henry King）的舞台劇《刑警的故事》（Detective Story）改編，拍攝成電影，除了一小部分說明性的地方變成電影情境（filmic situation）外，幾乎完全依照舞台劇本的處理方法拍攝，以舞台觀眾最好的視點，作為攝影機的攝影角度。

著名的紐約舞台導演伊力·卡山（Elia Kazan）也用舞台的方法分解電影，他雖充分利用電影剪輯的特性，但他的人物描寫法，還是依據舞台劇的方法。因此，影片中洋溢著戲劇的氣氛。電視台曾播映的《莎士比亞影集》，也是運用戲劇的方式來拍攝，舞台劇的傾向十分明顯。無論電影如何創新、如何演變，電影仍必須描寫人性，做深刻的心理描寫。因此，必須不斷充實它的戲劇性，才能發揮電影藝術的魅力。

註釋

❶ 羅德（Eric Rhode）著，《電影史》（*A History of the Cinema: From Its Origins to 1970*），第3頁。

❷ 林格倫著，《電影的藝術》，第34頁。

❸ 同註1，第15頁。

❹ 同註1，第286頁。

❺ 同註2。

❻ 詩人林賽（Vachel Lindsay）是第一位出版電影理論的美國人，他的大作即一九一六年出版的《動畫藝術》（*The Art of the Moving Picture*）。見安德烈（J. Dudley Andrew）著，《電影理論》（*The Major Film Theories*），第12頁。

❼ 傑若·馬斯特著《電影》（*Film Cinema Movie*），第7頁。

❽ 電影的最初發明人究竟是誰？每一個國家都有他們自己的一套說法。儘管美國人說，愛迪生發明了電影，可是英國人、法國人、德國人，甚至俄國人，都認為電影是他們發明的。如果要追根究柢進行考據，那麼早在西漢初期，便已有電影的雛型了。在中國，電影被稱為「影戲」，始於漢武帝時代。根據宋朝高承所著的《事物紀原》記載：「故老相承，言影戲之源，出於漢武帝李夫人之亡，齊人少翁言能致其魂。上念夫人甚，無已，乃使致之，少翁夜為方帷，張燈燭，使帝他坐，自帷中望之，彷彿夫人像也，蓋不得就視之，由是世間有影戲。」

❾ 杜雲之著，《美國電影史》，第4頁。

❿ 清光緒二十二年（一八九六年）八月十一日，據上海《申報》所刊，上海「徐園」內「又一村」放映「西洋影戲」，這是我國第一次放映電影的日子。杜雲之著，《中國電影史》第一冊，第1至2頁。

⓫ 光緒二十三年九月六日，上海出版的《遊戲報》第七四期，刊登一篇8月間觀看美國放映師雍松在奇園放映影片的文章〈觀美國影戲記〉，內容詳細描寫觀看影戲的印象：「近有美國電光影戲，製同影燈而奇妙幻化皆出人意外者。……」杜雲之著，〈中國早期電影的概況〉，《電影評論》第一四期，第62至63頁。

⓬ 光緒二十四年五月二十日，上海出版的《趣報》，有〈徐園記遊敘〉一文，提

供了當時在徐園放映的節目內容：「堂上燭滅，方演影戲。……」同註10，第
63至64頁。

⑬民國二年《上海戰爭》一片在上海放映時，《申報》上的廣告文案是「空前絕
後之上海戰爭活動影戲」，同註10，第62頁附圖。

⑭龔稼農著，《龔稼農從影回憶錄》第一冊，第3頁。

⑮該書第2頁。

⑯該書第6頁。

⑰史蒂芬遜與戴布里克斯（Ralph Stephensn and J. R. Debrix）合著，《電影藝術》
（*The Cinema as Art*），第268頁。

⑱吳東權著，《電影與傳播》，第79頁。

⑲曾連榮著，〈論卡紐德的電影藝術論〉，《電影評論》第四期，第46頁。

⑳王傳斌、嚴蓉仙著，《電影鑒賞學》，第28頁。

Chapter **5**

觀眾的觀賞心理

觀衆，在主觀條件上，雖不是構成電影的要素，但電影發明以後，即以機械方法大量複製，集合多數觀衆於銀幕前爲其特色。沒有觀衆的電影，確實不可想像。且電影觀衆不僅限於同一場所、同一時間的觀衆，在各種不同的時空內，有反覆以同一作品消化大量觀衆的可能。

觀衆走進電影院總有一定動機，或爲了獲取知識或生活經驗，或爲了精神愉悅，或去排憂解愁，尋找精神寄託。每一個觀衆，每一次觀看電影，都有一種迫切的心理期待。影片滿足了這種期待，觀賞者會興高采烈地或心滿意足地走出電影院；影片滿足不了他們的心理期待，在走出電影院時就會失望或感到遺憾。

電影觀衆是個大群體，只要具備電影理解力（film literacy）不管你是不識字的老太太，還是未上學的娃娃，都可以成爲電影觀衆。同一部影片，中國觀衆可以去看，外國觀衆也可以看。龐雜的群體，在進入電影院時的動機不一，審美要求和觀賞心態自然也有差異。即使是同一個人，在不同的場合，不同的情緒狀態中，對電影的索求也不一樣。累了，想看看喜劇，來點輕鬆的；在人生旅途上遇到了困惑，便想從藝術作品中尋找點養料、啓示；在感情上苦悶時，又想透過看電影得到宣洩和解脫；閒暇無聊，又想從電影中尋覓點審美樂趣。

爭取更多的觀衆喜愛自己的電影，這是每位編劇、導演的衷心希望。對不同類型的觀衆作調查、分析，這是編劇、導演必不可少的事。

觀衆是構成電影要素之前，必須優先考慮的對象，毫無疑義。❶電影的製作受現代企業機構所統制，促使觀衆大衆化就更加顯著。此與古典歌劇、舞台劇所吸引的「理念性的觀衆」不同，因此類觀衆尚有文化修養與階層性存在其中；電影觀衆完全是另一種新的大衆性格，不管他是抱著消遣的態度、共鳴的態度，或陶醉的態度。但以觀衆的全體現象而言，現代大衆傳播媒體的影響，的確佔著重要的因素。

同樣是電影作品，因其類型與內涵所表現的意義有別，各擁有其特定的觀衆階層。各個階層的人聚集在一起，其構成分子是製作者所不認識的觀賞者。戲劇觀衆或音樂會的聽衆，常常可以集合同質性的享受

者，而電影的觀賞者是不拘身分、不論心情出入自由的大眾。傳統的戲劇與音樂，有其悠久的歷史所孕育出來的特殊語言，觀賞者必須儲備其修養方能至其理解程度，才能產生有限的愛好者。但以新表現的電影，生下來就具有公開性，發展到現在，更具有廣泛的大眾通俗性，是不可否認的事實。

以此觀點，電影似應以大多數能理解的大眾要求為水準，爭取廣大觀眾。任何觀賞者對電影選擇、解釋與反應，都會影響其親友同事等，甚至他擔任著意見指導與趣味宣傳的作用。但電影的影響力，以一般的看法，不是單方面的接受問題，通常是基於每一個觀賞者的判斷力或博識的指導影響，而產生接觸被影響的機會。解釋的方法也是因人而懸殊的，未必都集中於其藝術上，可由各種角度加以接受；有以電影的主題、情節、演員、音樂、服裝或導演等，各種對應態度去組成其特定的愛好群眾。

雖然電影的畫面，不可能如舞台劇與觀眾那樣在表演者與觀賞者之間，流露一種心靈感應的現象，但在黑暗中，巨大而明亮的畫面，所具有的傾訴力，足以造成觀眾忘我的氣氛。在同一場所同時使多數的觀賞者接觸同一電影的狀況下，即使集合在一起的都是互不相識的人，也能在瞬間的感情中互相影響，產生共同體驗的現象。

具有這種性格的電影與製作者之間，存在相關連的供求關係是毫無疑問的。但個別的觀賞者，未必會表明其對電影製作的要求，所以製作者必須藉由各種方式，不斷探求觀眾最大公約數的趣味傾向，使這種回饋現象，不斷接近觀眾的要求。做為大眾媒體的電影，這種現象是非常顯著的。

觀賞動機

有關電影觀眾看電影的動機，學者曾做研究，得出如下的心得：

沙菲律（Louis M. Savary）和凱里哥（J. Paul Carrico）將電影觀眾分為三個群體：知識分子（high brow）、極普通的人（middle brow）、知識淺薄的人（low brow）。對於這三類人來說，電影有不同的功能和意義，比如說，知識分子將電影視為藝術的表達，由製作很好的電影中，得到知識上的滿足；他們看同一部影片可能不只一次，並非為了演員或劇情，而是為了想研究某位導演的作品和複習技術。對於知識淺薄的人來說，電影是逃避例行工作的藉口；對於普通人來說，可由真正好的電影中得到知識，並會分辨好壞。❷

克拉考爾（Siegfried Kracauer）❸在談到電影時，就暗示逃避（escape）可視為電影經驗的重要因素。❹

海利（Haley）堅稱逃避是看電影的主要動機，他認為：

電影之所以能吸引觀眾，並不是因為電影能帶觀眾進入另一種世界，而是電影能給觀眾的世界更具彈性。❺

奧斯汀（Bruce A. Austin）的〈看電影的動機〉（Motivation for Movies Attendance）一文中，經過調查後，將七十項到電影院看電影的理由，歸納為十二項看電影的動機：學習和資訊、瞭解自我、忘記和逃避、打發時間、行為上的需要、傳播上的需要、社交活動、享樂和愉快的活動、提升積極的心情、放鬆心情、激勵和興奮、解除寂寞。奧斯汀並進一步分析這十二項看電影的動機所代表的意義：

「學習和資訊」與「瞭解自我」

「學習和資訊」與「瞭解自我」的動機相反。前者是向外學習──如學習別人的想法，如何工作，欲知新的事務與地方；後者是暗示電影提供了內省的知識。

「忘記和逃避」與「打發時間」

「忘記和逃避」與「打發時間」的動機形成有趣的對比。前者是逃

避「心理」上的問題（如壓力、責任、問題），而後者是「身體」上的動機（如殺時間、打發時間、給人有事可做、及當無事可做時，電影提供了一項活動）。

「行為上的需要」、「傳播上的需要」與「社交活動」

「行為上的需要」、「傳播上的需要」與「社交活動」是三種不同的動機，但是在看電影的社交象限上重疊，也就是說，這三種動機暗示了看電影時，電影附帶提供了社會刺激。「行為上的需要」可以與「傳播上的需要」相比較，前者是指「我看電影的目的是為了使別人感動」和「因為電影告訴了我該如何做」；後者是指與他人交談（如電影提供了談話的話題）。「社交活動」的動機，是確認了看電影可以提供社交性，會見新的朋友，與朋友在一起花時間。

「享樂和愉快活動」

「享樂和愉快活動」的動機，主要是指電影提供樂趣和娛樂。

「提升積極的心情」

「提升積極的心情」的動機，是指看電影是為了對生活感覺較好和當受訪者快樂時去看電影。

「放鬆心情」

「放鬆心情」的動機是指看電影可以鬆弛、休息，是指看電影可以解除緊張，達到鬆弛的目的。

「激勵和刺激」

「激勵和刺激」的動機堅稱看電影是令人興奮的，同時也可以提供冒險和刺激的感覺。

「消除寂寞」

「消除寂寞」的動機可以與「社交活動」的動機相比較；前者是指當無人可談話時，電影可以消除寂寞。[6]

吳正桓等（Cheng Huan Wu & Abraham Tesser）針對一百位大學生做了有關看電影的動機與滿足的研究，經由因素分析後，得到三個動機因子：自我逃避、自我發展及娛樂因子。

自我逃避

「電影使我渾然忘我」最能代表自我逃避這個因子。當觀眾處於情緒惡劣狀態時，藉由看電影來忘掉自我，電影便有了「治療」的功用。也就是說增加社會接觸，減少情緒內容來達成自我逃避的目的。

自我發展

主要是依照自己的特定需要，選擇去看那些能提升自己的電影。也就是說電影有促進情緒反應的功能，來達到提高自我意識的目的。

娛樂因子

看電影並非用來抒解情緒（如自我逃避因子），也並非產生情緒（如自我發展因子），而是純粹的娛樂消遣而已。這類的因子只有在無事可做時，才會考慮看電影。[7]

🎥 觀賞心理

看電影和讀小說的心理反應極為不同。電影的影像活動一景緊接一景，一氣連貫下來，稍縱即逝，必須依賴我們一氣呵成的印象容納；閱讀小說的現象迥然不同，尤其像《戰爭與和平》、《卡拉馬助夫兄弟們》、《魔山》或《紅樓夢》等皇皇巨著，不可能一氣呵成，必然是一

點一滴的印象累積，可能需時幾天、幾週、甚至幾月，一直到最後始末連貫了，才能獲得完整概念，這是和觀賞電影極為不同的微妙心理過程。因此，我們特別需要瞭解觀眾的觀賞心理。

「觀賞」的字源有二：一為希臘民族；一為拉丁民族。來源不同，意義則大致相仿。首先用此字的是希臘的亞納薩高爾（Anaxagare），有人問：「我們為什麼存在於世界？」他回答說：「為觀賞日月與天體」。

此字拉丁文contemplation，舊稱「觀照」、「默觀」或「靜觀」。它在藝術上的意義，等到叔本華時代才告確定。它所指涉的概念，是一種被動、直觀；而主題被客體侵入，感到賞心悅目。它與「欣賞」的差異，即「欣賞」是用於外在行為上、而「觀賞」是指內在生活。前者是積極、主動的，後者是外來刺激後所發生的感動反應，趨於被動的意涵。

🎬 藝術觀賞

藝術的觀賞是一種單純的活力，但是我們所要澄清的，是所謂「單純」的意涵並不否定它的「綜合性」。比如說推理行為，是聚合了許多活力才推進的，觀賞行為也是這樣。它是整合了人的各方面能力構成一個統一的藝術觀賞；換句話說，它聚會了我們感官界和知覺界的認知活力，才能獲得「觀賞」的意義。同時「觀賞」處於內在世界中是一種強力的感情衝動，而此一衝動並非觀賞為觀賞，萬物為萬物，乃是萬物與我並生，天地與我合一，混然物我，無分彼此的移情作用（empathy）。這種感情的衝突，亦非有排除理智的判斷，因為「人」是一種理性與感情構成的統一體，感情乃憑藉理性心智的邏輯建構而選取外在的因素，理智使我們在觀賞中的感覺獲得滿足。因而，我們可以說：「觀賞」的心理成分亦應兼容感情與理智二者。❽

至於觀賞者，物我為一的感情衝動或感情、理智的成分比重，其間

的程度如何？實難作一絕對的界分，我們只能在相對關係下探索觀賞的心態。

尼采（Friedrich Nietzsche）曾將藝術分為兩種：其一為「戴奧尼司式」（Dionysian酒神的）；其二為「阿波羅式」（Apollonian日神的）。它暗合於德國美學家佛拉因斐兒司所謂的「分享者」（mitspieler；participant）與「旁觀者」（zuschaner；contemplator）。前者觀賞，必起移情作用（empathy），將我置於物中，設身處地，分享它的活動與生命，是「無我的」。後者觀賞，乃是處在一種靜觀情境，而察覺其美，是「有我的」。所以，這種「分享者」與「旁觀者」的分別，只是兩種極致差異的心態模式，一般總是界於兩者之間。

觀影的分享者，有如看到眞實世界中的人生，俟興會淋漓之時，由於同情某一劇中人物，便把自己融合於此一人物，自己的情緒便隨著人物的情緒而同步起伏，或者將其情緒分配給劇中的若干角色。這類觀眾在現實生活中，總是循規蹈矩，在輿論法律之前，不敢有任何踰越的行為。然而，他們可以透過電影忘卻自己，暫時與劇中人物認同（identification），藉著主角神奇的際遇，做自己在現實生活中所不敢企望或不能達到的事。許多電影的觀眾就是這樣進入了主角的活動，將自己與他們認同，並且替代式地參與他們的經驗。觀眾與銀幕上偶像認同，這種認同與性別無關，男人可以和女主角認同，女孩也可與她心目中喜愛的英雄人物認同。❾觀影的旁觀者，趨向理智的層面，觀看一部電影如同觀賞一幅畫，情感的發洩與奔放，並非取決於某一人物或片段情節，而是統觀全局，細覽各部，衡量關聯之後，再作一心智邏輯的價值判斷，這是屬於藝術評論家的觀賞模式。社會上這類人，寥寥可數，即使趨向這一模式的，也不多見。❿

綜上所論，觀賞者雖包含了情感與理智的兩種心態，但以前者為重時居多，以後者為重時居少。尤其藝術要被借重於大眾化的功能時，自以居多的分享者為考慮因素。

編劇技巧的靈思巧化，不外乎對觀眾心理的瞭解與認知。卡繆

（Albert Camus）曾說：

「藝術不能只是一種獨白，藝術家必須說給全人類聽聽，必須說出全人類的共同語言、共同思想和信念，也只有這些語言、這些思想和信念，才能使全人類在心靈深處彼此契合。」⓫

所有優良的藝術作品，不僅要聲如天籟，傳出人類內在心聲，而且要適應時代的要求，道出人心向背，這並非任何力量可以促成，也不是任何力量所能壓抑，它是循乎時代的趨勢、潮流的歸向和人們普遍的共鳴，發之而為至大至剛的吼聲，靜則更有至柔至美的祥和，此即為藝術作品的偉大之處，也是藝術作品的成功之處，這些都取決於觀眾心理的反應。

一切好的藝術作品，如能傳神，通常也能引起人們對諸種事物的穎悟。因此，人們常視藝術為精神的寶藏，取用不竭，以此滋潤心田，或在苦思某事而不得其解時得以茅塞頓開，在涵泳浸潤的功用上，都不是一般科學論證和口號教條所可比擬的。其潛移默化的功用，當是引發人們內在心理的默許和衷心的感應。這種默許和感應，是心理的會意和心靈間的自然溝通，它不是偶然的直覺，更不是直覺中的忽然認知，是屬心靈深處感和悟的揭露。所以，一件藝術品的美妙，不在於涉想的奇特或內容的豐美，而是藝術工作者一個人所想的、和所要表達的，正是千萬人心感知而所未發，也是千萬人所欲表達而未能表達的。

一般的文藝作家經常有遺忘讀者的可能，在他提筆之際，個人情感所至，人我兩忘，一廂情願地去寫，而忽略了讀者的接受能力。但編劇者自始至終要念念不忘尊重觀眾，時時以觀眾的心態為創作的圭臬。每一部分的設計，都要面對觀眾，而去進行預期反應之探索。例如，編劇之道是編劇者對觀眾施以適當的刺激，預期引起所需要的反應。它運用一連串的衝突，最後止於衝突的消滅。衝突就是令觀眾心生懸疑的因素；觀眾不斷受到刺激，感到興奮與滿足，直至最後的懸疑得到答案，不再關心為止。刺激必須適度，過與不及，都無法得到預期圓滿的反

應。同時，反應既已發生，須在適當時機施以新刺激，新刺激出現過早，可能使上一個反應夭折；出現過遲，無法銜接密合，形成注意力的渙散。新刺激的內涵須較上一刺激更新鮮，以免於產生觀眾心理的厭倦。

我們可以瞭解到，一次電影的放映，想能測定所有觀眾的心理影響是完全一致的，純屬不可能之事。然而，它總存有一個一般的趨勢，這個趨勢也就是我們欲求尋找的軌跡或通則。無可否認，一部好的影片，其所激起觀眾心理反應的浪潮，必然波瀾壯闊且餘波盪漾，不但藝術價值無以評估，並且也兼備了深遠的社會意義。所以，一部感人肺腑、震撼心靈的電影，可透過不同的表現方式來達成，但其基本的訴求，不外乎是觀眾的心理反應。事實上，早在亞里斯多德的《詩學》一書中，即已濫觴觀眾心理的理論。❷

🎬 娛樂與自我滿足

電影是大眾「社會學習」的媒體，而孫本文在他的《社會心理學》大作中，提到社會環境約制個人行為的法則有：暗示、宣傳、教育❸，即蘊涵在電影的功能中。電影之所以會存在，就是因為社會大眾渴望知識、教育和娛樂，❹其中以娛樂一項為觀眾所需要。由亞里斯多德以來，各種娛樂被視為發洩抑鬱情緒和逃避現實生活的一種工具。❺

娛樂是人類基本需要之一。在資訊社會中，人們尤其需要娛樂來鬆弛平日過勞的情緒，以期收到消煩解憂的效果。和其他的休閒活動比較，看電影所費不多，觀眾也不必傷腦筋，不像閱讀文學名著或思想性的書籍，需要大量運用思考。此外，各類型的電影❻風格迥異，有的刻劃人物細膩、敘情入微；有的打殺激烈、動作明快；有的曲折離奇、懸疑跌宕；有的纏綿悱惻、哀怨感人，可滿足各階層觀眾不同的心理需要與品味。

娛樂（entertain）一字源自拉丁動詞tenere，意思即為吸引（to

hold）。[17]社會心理學家肯峙（John W. Kinch）在論到「大衆傳播」時說：「各種娛樂節目，可以協助傳播社會遺業（social heritage），不過娛樂仍然是觀衆的主要目的，至少可以吸引觀衆。」[18]人們在繁忙的資訊社會裡，任何人總覺得常須短暫的身心舒暢與調節。固然某些人會認爲，如果苟同於觀影只是人們的一種娛樂心理，會貶抑了電影在藝術上的價值。然而，觀衆是否類屬於娛樂心理？我們可從兩個層面解釋：其一，從哲理的應然上看：電影是藝術家意念、思想、情感的表現，誠屬嚴肅而絲毫不苟的人類活動，觀衆自必正襟危坐的鑑賞。其二，從經驗的實然上看：二十世紀的今日，由於電影傳播型態的改變，以及社會結構的轉變，電影被送到家中的客廳、臥室。如此，觀衆的娛樂心理就形成普遍存在的事實。

「古諺有所謂人不能單靠吃麵包而生活，經過科學的的研究，在娛樂或遊戲已被發現爲人的一種基本需要的意義下，業已證實是如此。」[19]十九世紀德國名學者葛魯斯（Karl Gros）對人類娛樂生活的研究非常深入，他發現人的娛樂心理，基本上與一般動物無異。[20]心理學家拉薩路（Moritz Lazarus）肯定地說出：「娛樂是調節工作恢復疲勞的，所以成爲一種人類的基本需求。」[21]孫末楠（Sumner）和開萊（A. G. Keller）認爲娛樂是附屬在社會「自存」、「自續」的制度之上，構成社會輕鬆、活潑的一面。[22]由於娛樂構成人類極重要的一面，自十九世紀末葉起，普遍導引了學術界對它的興趣，例如人類學、社會學、心理學等，也已作了深具規模的有系統研究。[23]德國學者戈羅西（Ernst Grosse）在他的《藝術起源論》一書中認爲娛樂，特別是舞蹈、歌唱、戲劇等，是基於個人和團體的基本需求。英國的學者墨累（Gillert Murray）在他的《希臘史詩之興起》中，也是這樣認定。[24]而在晚近的娛樂學說中，認爲當今的娛樂有一明顯的趨勢。[25]商業化設施的大量發展，供應被動式的休閒和享樂，這種被動的娛樂，多以電影、電視等媒體傳播給大衆享受。史丹諾（Jesse F. Steiner）在《美國人的遊戲》一書中，即有如此說法：「電影製片人承認世界上人民對他們的信託及信心而使電影成爲普遍的

娛樂。」[26]

對於觀賞電影的興趣的培養，即從屬於人類本能的娛樂需求，但因為人們對各項類別的娛樂心態，不盡然趨於完全一致，觀賞電影的娛樂心理，勢必抽離一般的娛樂心理，而加以特殊化。

孫末楠和開萊以為娛樂是在尋求「自我滿足」的一種結果，但他們這種與其稱為本能的反應行為，倒不如說主要是民德的產物。因為孫末楠、開萊二人把娛樂斷定是引起紀律的一種力量。而本能的自尋趣味可在娛樂事項之中獲得滿足感。而葛魯斯的看法：「謂人類的娛樂，本質上與動物雷同，植根在天生的活動中。」因此，這種娛樂的本能，當追溯到人們早期的童年生活裡，將娛樂視為社會化，為成年時生活而準備的學習行為，他這項「實習學說」（the practical theory）教導兒童遵守紀律的見解，也被鮑爾溫（James Mark Baldwin）等許多美國心理學家所贊同。[27]然而，孫末楠、開萊和葛魯斯三者說法，似從社會規範（紀律）形成角度，反觀娛樂的深植人心的必要存在。顯然是以末為本，而且難以解釋觀影的心理。至於麥杜高（McDougall）「戰鬥本能」的學說，和羅史（Ross）「尋樂狂熱」的見解，[28]也難以道出觀眾的心態。「在種種有關遊戲（娛樂）的起源和功能的學說中，謂遊戲是個人在緊張中求得發洩，可能最容易使人接受的一種。」[29]這也就是派屈克（G. T. Patrick）實上，應上溯至亞里斯多德。

🎬 觀賞情緒

第一本討論戲劇原理的書——亞里斯多德的《詩學》——就曾提到：「悲劇為對於一個動作之模擬，其動作為嚴肅，且具一定之長度與自身之完整；在語言上，繫以快適之詞，並分別插入各種之裝飾；為表演而非敘述之形式；時而引發起哀憐與恐懼之情緒，從而使這種情緒得到發散。」[30]換句話說：「悲劇刺激起哀憐與恐懼，使吾人淤積於胸中

之各種類似之情緒得以發散，從而獲得愉快之解脫。」[31]喜劇的要素與悲劇初無二致，目的也大致相仿。喜劇因以「笑」的情緒爲主體，但「並非單純意味著笑，它也常常意味著淚，眞正鹹味的淚，憂愁的淚和欣悅的淚。」[32]因此，它亦備有「……治療人心的功用。」[33]就此而論，觀影的喜好，乃是人們欲求心理情緒上的某些作用。張耀翔在論〈文藝與情緒〉一文中提到：「吾人思想最受……戲劇、電影或其他能激動吾人情緒藝術的影響。」[34]就是這個道理。《法櫃奇兵》（*Raiders of the Lost Ark*）製作人馬歇爾曾說：「給予觀衆一種特殊、意想不到的期盼與興奮，使他們屏息、嗟嘆、歡笑與哭泣。」[35]歐倫寶（Ilya Ehrenburg）把電影稱爲「夢境製造廠」[36]。可見電影影響觀賞者的情緒，是如何的深刻。

刺激

情緒（emotion）是人類心理最複雜的一種共相反應，也是生活行爲中最重要的一個導向。它是「個體受到某種刺激後所產生的一種激動狀態，此種狀態雖爲個體自我意識所經驗，但不爲其所控制，因之對個體行爲具有干擾或促動作用，並導致其生理上與行爲上的變化。」[37]

從以上的界說，應可蘊涵著以下三項要點：[38]

情緒的導因是外在因素的刺激[39]

情緒不但是人心中自發形成的，也是周遭環境的刺激引起。環境刺激的種類繁多，變化也很複雜，對個體情緒的影響，也較人體主觀因素爲大。例如和煦的陽光、清涼的海風、無際的草原、滾滾的黃沙等因素，會刺激使人心曠神怡，良辰美景會使人賞心悅目，諸如此等日常個體所受到刺激，均能導致愉快的情緒。由外在刺激所促使的情緒，自然依附著環境的改變而變動，例如觀賞電影的情緒，經常是隨著情節變化而起伏。在影片裡，常配以音效，其用意不外乎增強觀衆情緒變化的效果。

情緒爲主觀的意識歷程

情緒產生的時候，人們自身是能加以體驗而得知的。例如喜愛、憤怒、恐懼、哀憐等，只有自己才能體驗到當時的心理狀況。固然，當一個人在極端的情緒狀態下，他的外顯行爲旁人或能作某一程度的觀察，但如不經由當事人自己的陳述而說明原委，旁觀者永遠無法瞭解此時的情緒狀態，例如哭泣是情緒的外顯行爲，但這項情緒是悲而哭泣亦或是喜而哭泣，別人是無法瞭解到的。因此，情緒應屬主觀意識的歷程，即使是外在同量同質的刺激，對不同的個體而言，實無法依此推斷爲將引起每個人同樣的情緒，尤其是社會性或是心理性的刺激，尚須端視每個人意識的參考架構（frame of reference）或是認知地圖（cognitive map）而定。例如同一的情節，可能引起部分觀眾的同情，但也能造成另一些觀眾的莞爾。

情緒內含著動機作用

由情緒和行爲兩者的關係看，情緒不只是錯亂了正在進行中的動機行爲，並且有時也能促動新行爲的產生。因而，就情緒和行爲的關係而言，它又具有動機的作用。本來情緒（emotion）和動機（motivation）就同出於拉丁文emovere咁一字，即含有「激動」或「感動」之意。由此可見情緒和動機關係密切之一般。情緒既深含動機作用，所以情緒狀態在某些情形下，被視爲一種驅力（drive）。例如由悲劇所引起的恐懼，觀眾呈現一種緊張狀態，此種狀態有驅使個體迴避該刺激情境的傾向，這種迴避脫離的心理即動機行爲。它逼使觀眾迫切的期待著情節的繼續發展，以解脫恐懼之感，這也就是電影能緊抓住觀眾心理的原因之一。

情緒的種類不在少數，譚維漢就說：「在愉快與不愉快之感情中，我們可以有恐懼、憤怒、哀、樂、愛、惡等等情緒。」[40]但「藝術的情緒，一方面和感覺、知覺相連，一方面和想像、聯想結合。按藝術性質的不同，一方常佔優勢。」[41]電影所引起的情緒狀態，又可分爲：

 恐懼

亞里斯多德對戲劇（悲劇）所作的界定中，首先指出：「引發起……恐懼（fear）之情緒。」[42] 張耀翔說：「恐懼是一個最大的情緒，決定吾人各時各地的行動。它是控制世人活動，創造歷史的情緒，是一切情緒中發生最早的。」[43] 恐懼是一種應變的情緒，可使血壓增高。若一個危險的情境已被控制或消失，則恐懼之情亦隨之而逝。若危險之情境迅速增加，或危險之情境，忽然發生而且極大者，則生恐怖。同時，恐懼意含著逃離威脅的情境。這個受驚嚇者，即使身軀並未移動，但在他的意識領域裡，定已產生逃避的心向。自然引起恐懼之刺激或情境因素不勝枚舉，但其共同點是：即客觀環境，忽如其來的變化，而這種刺激，實際上對個體產生一種威脅、形成心理的無以準備或不能控制，所以「懼怕的刺激可視為整個情境突變時的一種反應，這種突變是人們沒有準備應付的……」[44]

布雷吉士（K. M. Bridges）認為，恐懼是「不高興情緒的分化。」[45] 並且和華生（J. B. Watson）均認為是天賦的反應。[46] 孫本文也有相同的看法。[47] 但「簡單情緒的表現方式，雖然多受成熟因素的分配，但何時、何地，以及在什麼情況下表現何種情緒，卻受學習因素的影響甚大。」[48] 心理學家經由嬰兒實驗的結果，可證明何以幼兒會對某些情境產生恐懼之情，例如怕黑暗、怕鬼、怕老虎等，多係從學習歷程而形成的。而且實驗調查的結果顯示：凡是父母對某些情境特別恐懼者，其子女多半也一樣對此情境產生恐懼反應。由此可見經由後天學習而來的恐懼情緒，實際較天生的反應為大，並且也更複雜。[49] 透過這項社會學習的情緒，也可以觀察到別人情緒的表象，即所謂「察言觀色」。諸如：見人臉紅脖子粗，知道他在生氣；瞠目結舌，不知所云，就知道他受驚嚇。又如，演員對恐懼的模擬，轉而為觀眾前的動作表現，讓觀賞的人也能意會到這種情緒。「成人的恐懼多屬習得，習得恐懼根據想像——想像將來的危險。」[50] 亞里斯多德對悲劇中恐懼的分析：「乃吾人心靈對於將會來臨

的某種破壞的或痛苦的邪惡所產生的一種苦痛與滋擾。」[51]因此，恐懼乃是一種對未來「危險的預料」[52]，情節的變化，讓觀眾所關切的就是耽心未來的危險。關切之心興起，迫不及待地期望著情節的推展，以解脫人（角色）我（觀眾）的困境。這就是所謂人們應付恐懼「不能不有一種突然而來的新適應辦法。」[53]

🎬 哀憐

亞里斯多德在界定戲劇（悲劇）時又說：「……引發起哀憐（pity）……之情境。」[54]哀憐，在希臘文是eleos，在英文是pity，也就是「同情」[55]，正是孟子說的「惻隱之心」。美國社會學家季定斯（Giddings）在《社會學原理》一書中，所提出的「同類意識說」（theory of consciousness of kind），認為成員共同意識的基礎，就是同情之心[56]。儒家恕道精神，「己所不欲，勿施於人。」「己之所欲，施之於人。」這種推己及人的道理，也就是同情心理的要素。譬如，孔子食於有喪者之側，未嘗飽也；釋迦看見一位衰老的人、一位病人與一具死屍，而大不忍，乃捨棄太子之尊，出家修行一生。這些都是同情心的流露。《孟子 公孫丑篇》：「今人乍見孺子將入於井，皆有怵惕惻隱之心，非所以內交於孺子之父母也，非所以要譽於鄉黨朋友也，非惡其聲而然也。」[57]人人都有這種惻隱之心——不忍人之同情心，否則「無惻隱之心，非人也。」孟子看法：以為此乃不待學而知，不待學而能之「良知」、「良能」，這也正和麥杜高的「本能引起同情」論，不謀而合[58]。但「最早的同情為反射的、自動的、無意識或稍有意識的。看見他人有何身體行動，我也不知不覺仿效。」[59]這是生理的同情。至於心理情緒的同情，看見他人喜、怒、哀、樂，隨即也被感染了同樣情緒。因此，有關同情的理論，以採用艾爾波特（F. H. Allport）的「制約情緒反應」較妥[60]。因為根據以神經生理學為基礎的制約反應，巴夫洛夫（I. P. Pavlov）「實驗的結果，知道當情緒激動時，極易形成制約反應，而且其

制約的效力，遠比平常心情安靜時來得永久。」[61]

　　同情既來自交替（制約），那麼亞里斯多德對於觀眾心理的看法，必然正確無誤。他認為「當吾人對他人哀憐時，每一思及吾人自身處此境，則哀憐與恐懼併生。」[62]艾爾波特理論的意涵：我們會對他人表示同情，必為客觀的，因他人的遭遇與我過去、現在、未來的遭遇有若干雷同之處，或為主觀的，因意想將來自己或許遭遇了與他人類似的情境，引發設身處地的比擬，而由他的情緒表徵，發動了相似的情緒反應，自身不期而然的流露出來。因此，同情激發的結果，往往不是為片中的受難者設法解決的，而是為觀眾自身設法避免發生接觸這種不幸。但同情者所發生的情緒反應，未必依樣畫葫蘆的反覆發生和刺激同一的情緒，而是由他自己所構成情緒體系的一部「制約反應」，也就是由原來情景與當前情景的共通因素所引起。

　　王傳斌、嚴蓉仙在《電影鑒賞學》一書中，將觀眾觀賞心理，區分為一般審美心理和觀眾深層心理，其中一般審美心理，包括獵奇、求新、認同、逆反；深層心理，包括圓夢、窺私、遁世。對觀眾的觀賞心理論述甚詳，可供電影編劇參考。[63]對一個劇作家來說，瞭解當代觀眾的審美需求，探索欣賞者的審美心理，摸準他們喜怒哀樂的脈搏，抓住觀眾欣賞電影的最佳焦點來選擇材料，尋找新的觀點，決定結構形式等，非常重要。古語說得好，知己知彼，才能百戰不殆。

註釋

❶ 日本導演市川崑在執導谷崎潤一郎原著的《鍵》時，記者問他：「是否考慮到這部影片放映後的觀眾反應問題？」市川崑坦然回答：「我拍片時根本沒有想到觀眾！」這段名言豪語，曾刊於中外各國電影刊物中。市川崑是日本第一流的導演，他「無視」觀眾的存在，堅決的站在藝術創作者的立場，他的精神值得敬佩。可是，這是他成功以後才這樣的不爲世俗所屈服。如果在他早期拍普通商業影片時期，恐怕不敢如此無視觀眾的存在吧！杜雲之著，《中國的電影》，第136頁。

❷ 沙菲律（Louis M. Savary）、凱里哥（J. Paul Carrico）編，《現代電影與新世代》（*Contemporary Film and the New Generation*），第15至19頁。

❸ 克拉考爾（Siegfried Kracauer,1889-1966），德國電影理論家、藝術史家。早年當過報紙副刊編輯，寫過小說和一些社會學著作。曾在紐約現代博物館任職，從事電影史和電影理論研究。主要電影著作有《從卡里加里到希特勒》（*From Caligari to Hitler*）、《電影的理論》（*Theory of Film*）等。

❹ 克拉考爾著，《電影的理論》，第159頁。

❺ Haley. *"The Appeal of the Moving Picture"* Quarterly Journalism of Film, Radio and Television. 6：361-364. quoted in Bruce A. Austin *"Motivations for Movie Attendance"* Boxoffice（October, 1984）p.13

❻ 李克珍著，《大學生到電影院看電影的動機與行爲研究》，第17至20頁。

❼ Cheng Huan Wu & Abraham Tesser. *On the Functions and Perception of Movies.*引自佛陵譯，〈論電影的功能〉，刊於民國七十五年一月《電影欣賞》第四卷第一期，第16至22頁。

❽ 趙雅博著，〈漫談文藝中之觀賞〉，《文壇》第一九三期，第8至15頁。

❾ 席蒙（Percival M. Symonds）著，《人類適應的動力》（*The Dynamics of Human Adjustment*），第327至328頁。

❿ 朱光潛著，《文藝心理學》，第34至53頁。

⓫ 孫慶餘譯，《文學與社會良心》，第162頁。

⓬ 姚一葦譯註，《詩學箋註》，第67至78頁。

⓭ 孫本文著，《社會心理學》下冊，第384至421頁。

⑭ 陳國富譯，《電影理論》，第19頁。

⑮ 朱岑樓譯，《社會學》，第163頁。

⑯ 類型公式的建立，是來自特定階層對特定事物的反應而構成的。某一類事物受某一階層的價值準備所接受，自然是這類事物有討好這個階層、滿足階層需要之處。這類事物既受這個階層歡迎，它出現的次數便愈來愈多，出現的次數既這麼多，難免便定了型下來，成爲刻板的東西。

⑰ 石光生譯，《現代劇場藝術》，第7頁。

⑱ 唐元瑛譯，《社會心理學》，第139頁。

⑲ 朱岑樓譯，《社會學》，第160頁。

⑳ 同註19。

㉑ 朱岑樓譯，《社會學》，第161頁。

㉒ 同註19。

㉓ 同註21。

㉔ 同註21。

㉕ 同註19，第167頁。

㉖ 辛繼霖譯，《輿論與宣傳》，第326頁。

㉗ 同註19，第162頁。

㉘ 同註19，第162頁。

㉙ 同註19，第163頁。

㉚ 同註12，第67頁。

㉛ 同註12，第70頁。

㉜ 政工幹校譯，《戲劇概論》，第51頁。

㉝ 高天安譯，《論喜劇》，第9頁。

㉞ 張耀翔著，《情緒心理》，第78頁。

㉟ 童橋、郭佳境譯，《法櫃奇兵》，第312頁。《法櫃奇兵》是一九八一年出品的美國電影，勞倫斯·卡斯丹（Laurence Kasdan）編劇，史蒂芬·史匹柏（Steven Spielberg）導演。

㊱ 哈公譯，《電影：理論蒙太奇》，第218頁。

㊲ 張春興、楊國樞著，《心理學》，第160頁。

㊳ 張春興、楊國樞將情緒的界定，分爲四個要點：一、情緒爲刺激所引起；二、情緒是主觀的意識經驗；三、情緒具有動機的作用；四、情緒表現於個體生理

上與行為上的變化。本章的意旨，在於電影如何帶動觀眾的情緒，至於情緒的外顯行為，暫且不論，所以只採用前三點。同註37，第161至171頁。

[39] 張春興與楊國樞認為，此項刺激可分為內外兩方面，即身體官能的內分泌也可能引起情緒，本文只限定在外在刺激（戲劇的感應力）。同註37，第161頁。

[40] 譚維漢著，《心理學》，第257頁。

[41] 同註34，第69頁。

[42] 同註12，第67頁。

[43] 同註34，第101頁。

[44] 傅統先譯，《心理學》，第399至400頁。

[45] 《雲五社會科學大辭典》第九冊，第37頁。

[46] 同註45。

[47] 同註13，第10頁。

[48] 同註37，第173頁。

[49] 同註37，第175頁。

[50] 同註34，第103頁。

[51] 同註12，第76頁。

[52] 同註34，第103頁。

[53] 同註44，第400頁。

[54] 同註12，第67頁。

[55] 同註12，第76頁。

[56] 同註13，第168頁。

[57] 謝冰瑩等著，《新譯四書讀本》，第298頁。

[58] 同註13，第167頁。

[59] 同註34，第143頁。

[60] 同註13，第167頁。

[61] 同註13，第96頁。

[62] 同註12，第76頁。

[63] 王傳斌、嚴蓉仙著，《電影鑑賞學》，第99至107頁。

Chapter **6**

電影編劇的過程

　　建築師在建築一座大廈之前，首先應有一份藍圖，然後按著此圖的模式、架構、材料等去興建。同樣地，導演在開拍一部電影之前，首先應有腳本，然後按照腳本的指示去拍電影。電影腳本就是提供給導演拍電影的說明或藍圖。

　　電影腳本與其他的文學作品不同，它不是寫給一般讀者欣賞的，它只供有關的演職員參閱。因為它的編寫重點，是專為拍攝電影所擬的一份藍圖，不像一般文藝作品具有獨立性。它的內容只是拍攝的景物及演員的動作和對白，它的目的是使工作人員知道如何工作，使演員知道如何表演，僅此而已。因此，編寫電影腳本有其獨特的方式，與其他文學作品編寫方式迥然不同。

　　一般人不瞭解電影編劇過程，以為寫電影腳本就像寫小說一樣，可以一氣呵成。其實不然，編寫電影腳本要分成幾個步驟。泰倫斯‧馬勒在他所著《導演的電影藝術》一書中，將腳本的編寫過程分成八個階段，❶茲根據他所劃分的八個階段，加以說明如下：

🎥劇情概要（5頁）

　　劇情概要亦稱電影故事（synopsis）或故事梗概。電影文學劇本創作前的概要描述。被認為適合拍電影的一個故事的簡單摘要，這是編劇的第一步。

　　這是將題材做一個很簡要的敘述，用來推銷意念給忙碌的電影公司主管。有時創作者會覺得很難將他尚未完全寫好的東西擬出個概要來，但當腳本由小說或戲劇改編時，劇情概要可以幫助導演集中發展某個故事線。

　　電影劇作者在創作電影文學劇本之前，先選用自己掌握的生活素材中最能確切表現人物性格和展示主題的一系列事件，構造成一個有簡略劇情內容的故事梗概，作為進一步編寫電影文學劇本的依據。它的基

本內容包括主要人物、時間地點、情節發展和結局等。電影公司在物色劇本的階段，往往先要劇作者交出一個故事梗概，作為評斷和取捨的依據。

故事大綱（50頁）

這是將題材以略近於短篇小說的形式加以擴充，包括了主題、人物、時空、情節、思想與起伏，其中的對白像文藝作品那樣，用來發展情節或引出某個角色，而非像戲劇或拍攝腳本那樣發展。極似文藝作品，卻沒有文藝作品那樣細緻華麗，因為它只是電影腳本的前身：亦可視為電影腳本的種籽、源泉。外國人稱電影故事（screen story）為故事說明（treatment），或叫做故事概略（synopsis），或叫做故事大綱（outline）。

卡溫（Bruce F. Kawin）在其所著《解讀電影》一書中說：

編劇第一步要提出一個故事大綱：簡短、詳盡且切中要點。主要的角色必須點出來，同時有清楚的故事線。

接著，卡溫又說：

建構這麼一個故事大綱，編劇得在實際情形的考慮下抓住一些美學的原則。這些原則其實是大部分說故事的人都會考慮到的：人物、節奏和敘事架構都能清楚成形。對電影編劇來說，唯一特殊的要求，是以上這些原則必須能在銀幕上（而不是紙上）呈現出來。❸

開始的時候，通常是很多雜亂的筆記。要經過「過濾」：要細察原概念，要準備它進行的方向，同時，要研究它的枝節和彼此的關係，並要分析不同的素材。編劇在從事人物創造時，對主要人物要像他們寫傳一樣去著手，這種傳記式的筆記在電影中可能根本用不到，但是，它能

幫助編劇者瞭解人物彼此的關係。在背景方面也要先予考慮：所需的背景種類和它在情節發展中關係的重要性。有時，一個特殊地點引起了故事概念，然後，編劇者可能需要研究那個地點，採取它的特性來充實故事。編劇者還得事先考慮一下電影的形式與風格。編劇者決定速度，安排高潮（climax）與反高潮（anticlimax）[4]所在的地方，以及在敘述中該強調的地方等。

　　從這種隨意紀錄的筆記開始，初步大綱就逐漸形成，在這個階段，故事大綱愈短愈好。因為要蓄意保持精簡，所以也就要勉強自己簡明地想，集中心思在它的突出點上，這就是真實根本的素材。同時編劇者開始架構一個骨架——也就是草擬一個結構大概輪廓，這種做法常稱為「一句式」。這種「一句式」的寫法，每行須編上號碼，做為每一段落的摘要。它不算是一個敘述性的故事大綱，而只是編劇者用來讓自己有所依準的東西。故事大綱能給編劇者一個完整的計畫結構的俯瞰觀點。編劇者可以把故事大綱像玩拼圖一樣，自由組合到最恰當的地方，同時，編劇者必須決定能將故事表現到最好的形式。故事大綱最好不超過二千字，而且要在二千字之內，說出故事的原委、人物的性格、時空的交代、情節的發展、衝突的高潮、懸疑的布置等等。因此，筆觸應簡潔洗練、敘述要有條不紊、描寫須生動感人、結構宜緊湊有力，使製片人或導演可在短時間內，讀完全文，而且立即進入故事情況，產生莫大興趣，否則即前功盡棄。

　　作者所提出的電影故事，必須經過電影公司、製片人、導演的挑選、研究、會商、討論，甚至是辯論、爭執、抬槓，因為其中某些衝突的情節，作者認為是得意的靈感之作，是整個故事的精華所在，但在製片人或導演看來，認為沒有必要，應予刪除或變換，作者自然表示異議，隨即展開論戰，不過論戰的結果，大多數的製片人與導演佔上風，故事的作者只好重新考慮，變更情節，重新修改，一直到雙方滿意為止。

分場大綱（30頁）

電影故事大綱被採用以後，接著就著手編寫分場大綱（detailed synopsis）。沒有電影感的作者，常會有意識或無意識地避免這個階段。合約中沒有規定要寫分場大綱時，他更會避免。事實上，分場大綱關係到以後整部電影情節的節奏、起伏、懸疑和流程，所以，是相當重要的一項工作。如果分場腳本寫得好，接下去的對白腳本就可以順利地寫下去，而且必然是一部很好的對白腳本，否則就會困難重重，很難把腳本寫好。

對白處理（100頁）

這是將故事大綱做進一步的擴充，通常在寫出分場大綱後才寫的，但有時這兩個階段會混合在一起。

對白腳本（180頁）

這通常是非電影製作方面的作家對腳本的最大貢獻。對白腳本往往包含過多的對白、過多的描述，有些重複之處——其中大多數只是用作導演的指導或提示，而不是最後腳本的一部分。對白腳本的進一步發展，則是由本階段所提供的材料再加挖掘或塑造。

主戲腳本（170頁）

主戲腳本基本上是把對白腳本第一次轉化爲某種接近「藍本」之類的東西。「主戲」是一段自足的動作，而不是像莎士比亞劇中的那種場面，其長度不一，可由兩、三秒至十幾分鐘以上。在本階段中，場面不再細分爲特寫鏡頭、遠景等。

主戲腳本可以做爲選擇演員、美術設計、安排拍攝進度等工作的一個依據。

拍攝腳本草案（150頁）

這個階段事實上就是分鏡，有些導演會開始把場面分解成每個可以想見的剪接點，而弄出一個剪接草案來。有些導演則只是進一步潤飾精練主戲腳本，並不將之分解爲各鏡頭。

分鏡腳本是導演的工作，依照情節的發展次序排列，是導演拍片時的主要依據，直接和拍攝技術發生關聯，包括「表達些什麼？」、「如何表達？」、「每一個鏡頭如何拍攝？」、「如何運用燈光？」、「布景和道具如何配合？」、「旁白時應用什麼角度？」、「特別效果如何製作？」

分鏡還得根據演員的的素質、導演的構想，和劇情的節奏而擬的，有了分鏡腳本，導演在拍攝現場就可以按部就班，做有步驟、有計畫的工作。它將未來影片所要表現的全部內容，分切成幾百個準備拍攝的鏡頭、詳細注明鏡號、畫面、攝法、內容、音樂、音響效果和鏡頭有效長度等，以作爲影片設計的施工藍圖。導演對其中每一個鏡頭將來在完成片裡應起什麼作用，都經過深思熟慮，並爲此規定了具體的拍攝方法，以使造型表現、聲音構成、蒙太奇效果和演員的表演，能得到和諧完美

的體現。

最後拍攝腳本（120頁）

由字面上就可瞭解最後拍攝腳本的意義了，但有時由外界來的壓力，或導演本身的「靈感」，常會造成好幾個最後拍攝腳本。甚至在拍攝開始後，修改腳本也是常事。習慣上，每次有新的修正總是寫在不同顏色的紙上，因此，拍攝腳本最後常變得像彩虹那樣五顏六色，色彩繽紛。

劉文周在《電影電視編劇的藝術》書中，將編寫腳本的程序，分為九個步驟：第一步：故事來源；第二步：編寫故事大綱；第三步：故事研討會；第四步：重擬故事大綱；第五步：重新召開故事研討會議；第六步：廣徵意見；第七步：編寫腳本；第八步：腳本研討會議；第九步：選定腳本。依序介紹於下：**❺**

第一步：故事來源

電影公司故事主要的來源有二：一是來自公司的內部，二是來自公司之外。

來自公司的內部

公司內有一個專門的故事圖書館，有人稱它為「故事庫」。在這裡工作的人，主要的有兩項任務：一是專門蒐集故事。他們從報章、雜誌、暢銷的小說（遇有適合拍成電影的，就設法高價收買版權）等，收集資料，分門別類的儲備起來，以供需求。二是供應故事資料。公司需要某種類型的故事時，他們就設法提供，或自己去構想出來。

曾西霸在其所著《爐主：電影劇本及其解析》一書，告訴我們：

好萊塢的許多大片廠，均設有專門蒐集素材的「故事部門」，負責大量閱讀小說、短篇故事、傳記，提報適宜改編的作品。其實米高梅創始人之一的謝梅勒·高德溫（Samuel Goldwyn）曾說：「要尋找好的故事，難過尋找好的明星。」析讀他的立意可知暢銷、受歡迎仍是重要條件，享有知名度的小說，不管經典抑或通俗，對觀眾必定具有吸引力，會讓觀眾樂於購票進場一探究竟，這就是極佳的商業利益。著名小說一再重拍，如《小婦人》（Little Women）、《三劍客》（The Three Musketeers）、《雙城記》（A Tale of Two Cities）、《孤星淚》（Les Miserables）、《西線無戰事》（All Quiet on the Western Front）、《孤雛淚》（Oliver Twist!）、《郵差總按兩次鈴》（The Postman Always Rings Twice）……大抵都是基於此種立場的考量。❻

來自公司之外

這裡的範圍非常廣，任何人只要他有一個好的故事，就可以與負責故事的人接洽，如果他中意的話，他就會買下這個故事。

📽 第二步：編寫故事大綱

電影腳本來源形形色色，不僅在內容方面有所區別，而且在量的方面也有所不同，有的是數百頁的小說，有的是幾頁的小故事，甚至還有數行字的構想。公司得到這些資料後，就指派一個有經驗的人做一番整理的工作，多的要裁減，少的要補充，然後編寫成一份五頁到十頁的初步故事大綱，提供給製作人審閱參考。

📽 第三步：故事研討會

看過了初步故事大綱之後，製作人如果感到有興趣的話，他就召開

故事研討會。

　　參加這個會議的有製作人（大電影公司常有兩種製作人：一種權力較大，他平常同時負責兩部到六部影片的製作；另一種權力較小，他就是實際上執行拍某部影片的製作人）、編劇作家，有時導演也來參加（普通導演並不參加，原因是：腳本寫好之後，公司決定要拍，那時製作人根據電影的類型才去指派適合拍此類型的導演，如此才能發揮導演的專長，同時公司也才有把握將影片拍好）。這些人都是專家，又是職業的老手，經驗豐富，故事大綱經過他們詳細研討，就會提出許多新的意念和寶貴的建議，供給編劇者去整理參考。

📽 第四步：重擬故事大綱

　　編劇者將會議中所收集的新資料，帶回他的辦公室，細心地閱讀研究這些新建議：比如怎樣加強主題意識？怎樣充實內容？如何使人物個性突出？如何使衝突增強？如何製造高潮？如何安排結局？……

　　編劇者由整理研究所得，最後編寫出一個三十頁到五十頁左右的故事大綱，呈交給製作人。

📽 第五步：重新召開故事研討會議

　　故事大綱重新修訂之後，製作人再召集上述的有關專家來參加會議，再次地研討故事大綱：有時會順利通過，可是多次並不見得順利，不是不滿意修訂的故事大綱，就是又提出許多新的建議，於是編劇者又得帶回重新整理，重新寫故事大綱。再召集會議討論，重新修訂故事大綱……直到大家滿意為止。

▬ 第六步：廣徵意見

　　將最後修訂的故事大綱打印數十份，分送給所有的有關人員，如攝影棚的主管、故事部的主管、製作組的主管，以及他們的助手們參考研究，提供意見。編劇者對這些新意見有較大的自由，他可斟酌情形而定，有的他要採納，有的他可拒絕。然後重新修訂故事大綱，打印後分發出去。這樣大約經過五或六個星期，才弄好最後的故事大綱。

▬ 第七步：編寫腳本

　　編劇者有了最後的故事大綱之後，便依照此大綱開始去編寫腳本。

▬ 第八步：腳本研討會議

　　腳本研討會議的程序，與故事大綱進行的程序大致相同，這裡沒有重提的必要。總之，直到腳本修改到大家滿意為止。

　　編寫完的腳本，經過研討、重寫、再研討、重寫，直到通過為止。這樣編寫一個腳本所用的時間，有的較快一點，普通需要一年的時間才能寫出最後通過的腳本。

　　然而這最後通過的腳本，並不一定保證會採用，尤其是新手寫的腳本，公司總有點不放心，於是再請一個老手重新寫，同樣的程序又重新開始。有時遇到一個製作成本很高的腳本，公司也會請一個編劇高手修改或重新再寫。

　　這種寫、重寫、再寫是根據一種理論，重寫的就比原來的好，因此，重寫的次數愈多愈好（這種理論應用在物質上是對的。就如鐵愈煉愈好，然而應用在人上，雖然多次是對的，卻不是絕對的）。

第九步：選定腳本

製作人對數個同一故事的腳本，要做最後的裁決，被採納的腳本就要編排送印（未被採用的腳本存檔，當然也要付稿費），分送各部門主管、助手等，準備製作，如指派導演，甄選演員，籌備布景、道具等。

電影腳本由構想至完成，經過這麼多的複雜程序，冗長的研究討論，蒐集多方面的意見，寫、重寫，直到大家滿意爲止。今日規模較大的電影公司，如好萊塢的環球電影公司、米高梅電影公司、派拉蒙電影公司等，在這種嚴格的制度之下，自然會產生優良的腳本。

但是，我國電影公司採用以上的編劇程序的，誠屬鳳毛麟角，只知一味搶拍、濫拍，自然優良的腳本也就不會多見。今後如要提高腳本的品質，唯有像外國電影公司，編劇部門延攬專門人才，而且在處理腳本的態度上，也應謹嚴不苟，才能產生優良的腳本，以滿足觀衆的需求。

註釋

❶ 司徒明譯，《導演的電影藝術》，第78至81頁。

❷ 李顯立等譯，《解讀電影》，第371頁。

❸ 同註2。

❹ 反高潮的解釋有下列數種：

(1)一種急轉直下，有時是從容不迫的喜趣（如A·赫胥黎一首情詩的結語：我
們安詳坐著／冷汗逕自滲出），有時卻只是笨拙。如果藝術作品在高潮之後
結束，其疲弱結局即是反高潮，但須注意的是，傑作往往以靜默作結。舉例
言之，悲劇慣以死亡作結，通常是對死亡下評語，而此評語除非關乎高潮的
起落，否則不能算是反高潮。見《文學、戲劇、電影術語辭典》。

(2)電影編劇者在電影高潮之後，企圖以次要問題增加高潮，而反使緊張情緒為
之鬆懈，就叫反高潮。這種情形通常因為編劇者未能充分瞭解危及劇中主要
角色願望的主要因素。一旦威脅解除，電影告終，最多只能做到收拾殘局。
見史威恩著《實用電影編劇》，第357頁。

(3)所謂反高潮是指一種用以形容或說明情節的方式（腳本或小說），觀眾（讀
者）依劇情發展而預期將有某種更偉大，或更嚴肅的事件發生時，卻看到更
細緻、瑣碎、可笑的事物。如果不是刻意如此經營情節的話，這種效果就
很糟糕。這個術語通常用來描寫兩個以上一連串事件，發生後所產生突如
其來或逐漸令人失去興趣及重要性的結果。反高潮在寫作上可以既是優點，
也可以是缺點。當有效和有意地運用它時，會經由它所造成的幽默效果而
加強表達；不是有意運用它時，它的結果是草草收場。見《文學手冊》（*A
Handbook to Literature*）。

綜合以上敘述，我們可以得到以下結論：

(1)在文藝寫作上，反高潮是一種與高潮相反的事件安排，高潮是由小（不重
要）漸大（重要），反高潮是由大（重要）漸小（不重要），不是高潮之後
再有個小高潮。

(2)反高潮通常是指高潮後的草草結束，是不好的意思。

(3)反高潮若運用得法，是一種特殊幽默的事件安排的手法，有錦上添花之效，
是一種有意運用時的藝術手法，否則就是狗尾續貂。

❺ 劉文周著《電影電視編劇的藝術》，第11至15頁。

❻ 曾西霸著，《爐主：電影劇本及其解析》，第214頁。

Chapter 7

故事大綱

　　故事大綱是腳本的基本藍圖，也是提供參與有關策畫工作者討論或溝通意見的主要依據。故事大綱不是包括劇情的全部內容，而是將主要人物的重大情節：他們計劃，並在他們實現這計劃時，所採取的主要行動，所遇到最大困難、阻力、衝突、危機、高潮，以及最後他們是否成功的結局，有組織、有系統的扼要寫出來，這就是所謂的故事大綱。

　　故事大綱的涵義如上述。那麼，故事中不關重要的小人物，以及無關弘旨的枝節等，都不屬故事大綱範圍之內，這樣既可避免混淆不清，又可免除冗長的煩惱了。一個編劇者可能在兩種情況之下，從事故事大綱的寫作：一是主動提出腳本寫作的構想，那麼這個構想不僅是一種「概念」，而應該是一份較為詳細的故事大綱的提供；二是被邀請參與某一種構想的討論，並且又被推舉執筆寫作，經過討論而決定的故事大綱，以備再次或多次的討論，或者將據此以開始寫作。

　　因此，故事大綱的寫作，是在孕育期間一種重要的「文件」，也可以說是「作品」，其有關於腳本今後的形成以及產生，推助的作用至大，實不可以等閒視之。

準備工作

　　在編寫故事大綱之前，必須完成兩項準備工作：一是找出主題，二是確定人物。這兩項工作也是腳本中的一環，不容忽視。

找出主題

　　編劇之前，必須有一個清楚的目的：要向觀眾交代什麼？這就是主題所在。人在正常的情形下，不論做什麼都有一個目的。因此，他所有的行動，都是集中在此目的上，而努力去實現它。同樣的，編劇者不論寫什麼腳本，他也必須有一個目的：告訴觀眾什麼？為了達到這個目

的，他應努力去塑造人物、安排情節與結局，來實現他們的目標。有些編劇者在腳本前面，標榜著響亮的口號：發揚中華文化……當作主題，可是在內容方面，或輕描淡寫的硬加上一兩句對白，看來十分牽強，或乾脆根本不提。這樣的主題只不過是一種門面，一種掩護而已，好使審查單位或製作當局容易通過。當然，像這樣的主題當作宣揚、推銷等，也許還有點作用，然而要當作腳本的主題，實在是假冒。關於主題的探討，將另闢專章討論，在此不再贅言。

確定人物

其次，在編寫故事大綱前，須確定人物。人物確定以後，再發展人物的形象。確定人物的時候，必須做到不要犧牲人物的真實性，不要把人物太理想化了，沒有任何壞人的一切行為都是錯的，也沒有任何好人的一切行為都是對的。無論好人或壞人，多少總有點反面行為，更重要的是人物的行為須有動機與感情。如果打算將一個正面人物賦與反面的特性，其方法是用與善良本質極端相反的事物來表現，但要先塑造成某種情況，以便使他們逐漸由善變惡。

這些性格上的詳細特徵，雖然用不著包括在故事大綱裡，但必須介紹一個基礎。在劇情說明中要保持沒有粗澀與無稽的情節，因為最後一步編寫拍攝腳本時的情節發展，完全以這些作為根據。

衝突

編寫腳本時，不把一個人物限制成一種單純性格，還有一個更重要的原因：一般的情況，人物性格越複雜，會使他們引發並面對更多的衝突，衝突越多則變化也越大。複雜的性格本身就有衝突，並使情緒產生動因，這是構成電影裡戲劇性的一項主要條件。

人物安排以後，次一工作是使人物處在一種似乎不能解答的困難與情況之中。他們必須與某些人或某件事互相對立，而且必須有衝突，

假若沒有明顯的衝突，就不能成為電影故事，因為只有衝突才能產生戲劇性的情節，再由這些情節創造出電影裡最需要的戲劇效果。要想達到這種條件並沒有什麼困難，因為我們本來就生活在一個充滿衝突和對立的世界裡。生活當中有好的一面，但一定也有壞的一面相互配合。應用最多的衝突是貧富之別，在落後社會裡，實際上，多數成功的故事，都是明顯或間接地利用貧富之間的衝突。現代工業社會裡，由於生活過度緊張，精神壓力太大，人性本身經常會產生強烈衝突。另外，「正面人物」與「反面人物」的衝突也是無窮盡的。總之，每一種對立的事物都能構成電影故事裡的衝突。

編劇者利用對此事物建立衝突的技巧，有了相當把握以後，就會發現無論要表現人物對立的正面或反面，以及用並列對立事物安排它們在動作裡的衝突，就比較能夠得心應手。

故事大綱中，這些基本衝突必須明確地建立起來，因為沒有衝突就不能成為故事——不成為電影故事。如果故事的情節發展良好，最低限度，其中應當表現出人物在情感上和生理上的衝突。為了確使故事裡包括衝突，在基本架構中就應當具有衝突的種子，而且必須使人物夾纏在一個或數個必須解決的難題之中。如果劇中人物的這些人性難題解決了，結局就是快樂的，如果保持到影片結尾時還沒有解決，就是一齣悲劇，並且有一個不快樂的結局。但是，劇中的難題即或對劇中人物是不快樂的，也必須有一個結局。

這些難題對於所描述的人物性格，必須和他以往的背景和現在的環境，發生自然的違逆。同時，這些難題必須有共鳴性，意思是它們必須能夠感動觀眾，使觀眾在鑑定劇中人物和他們的難題時，如同自身遭受。

情緒歸向

另外，這些難題，不僅對於劇中人物，而且對於期望得到娛樂的觀眾，也必須具有意義。這種娛樂能力可以自然與人性「情緒歸向」的反

應來衡度，「情緒歸向」導致每一個觀衆將個別的與私人的良知，映射在劇中人物的良知之中。此外，必須使觀衆對劇中人物「關心」，使他們也夾纏在劇中人物奮鬥解決難題與克服衝突的情節之中。

要做到這一步，劇中人物絕對需要具有某些對於觀衆本身重要的特色，必須使觀衆對每個人物都感覺非常親切，然後他們才會根據自身的本性去愛護或憎恨那個人物。故事裡的人物，最好能夠使觀衆認爲可能就住在他們巷子裡，是隔壁的鄰居，也許就如同他們的家屬一般。

在《解讀電影》一書中，卡溫說：

> 透過可見的手勢、行動或決定，人物遲早要顯露他的性格，編劇要能將故事視覺化，不僅用文字，還要用聲音和影像把故事說出來。❶

編劇步驟

在開始爲故事大綱發展人物之前，編劇者必須按照下述步驟，在人物身上下一番工夫。

找出主要人物

首先在故事中，找出主要人物來，也就是說，電影中所演的是他們的故事，他們是戲劇的中心和焦點。總之，劇中的動力，事端的興起、糾紛的來源，都是由他們所引起或造成的；之後，他們繼續領導劇情推進，直到事情解決，電影就到了尾聲。這些人物也就是所謂的男女主角，以及反派頭子。

找出次要人物

紅花雖好，還須綠葉陪襯。電影中不是男女主角或反派頭子還有一些與他們緊密相連、休戚相關的人物，這些人物是劇中的次要人物，也就是一般人所謂的配角。這些次要人物在劇中佔有相當分量，沒有他們存在，主要人物就顯得形影孤單，無所靠托。有他們在場，主要人物的才華才得以伸展、發揮，使劇情趨向複雜、多變而生動。

編寫人物簡史

找出主要與次要人物後，接著就是編寫他們的小史，這份小史只是參考資料，包括一個感人的背景，即使不想在腳本中使用也要這樣做。參考資料中要把想到的每件事情都列下來：出生環境、偏愛、年齡、外形、膚色、一般的表現、職業與愛好等。這樣會幫助編劇去研究他的人物，能把握住每個人物的特色，發揮他的個性，使他在劇中的行動、談吐等能合乎他的身分。結果所塑造出來的一定是個真實而感人的人物。

人物簡史，在彼此比較時，尚可以發現主題、情節、主線及副線的架構等。因此，編劇者必須撰寫人物簡史，不僅使不同的編劇者有所依據，而且可以避免前後矛盾的現象。一般說來，寫故事大綱，應當把握以下幾點原則：

1. 寫出時代背景和故事發生的地點，明白的交代出時空條件，以便確定此一腳本的類型和製作方向。
2. 劇中的主要人物和次要人物，都要儘量的使其在大綱中出現，以便由人物的彼此關係而構成劇情。必要時，可以在大綱之前寫出「人物表」來。
3. 用簡明扼要的文字，寫出故事情節的整個架構，並且襯托出主題之所指，使閱讀者可以一目瞭然。

　　在開始編寫故事大綱的時候，必須注意到，故事大綱不是長篇小說，用不著對某人物、某情節盡情描述。梅長齡在《電影原理與製作》書中，談到故事大綱的字數時說：

　　這種電影故事大綱，其字數最好不超過二千字，而且要在二千字之內，說出故事的原委、人物的性格、時空的交代、情節的發展、衝突的高潮、懸疑的布置等等。因此筆觸應簡潔洗練、敘述要有條不紊、描寫須生動感人、結構宜緊湊有力，使製片人或導演可在最經濟之時間內，閱完全文，而且立即進入故事狀況，產生莫大興趣。否則，該篇電影故事就像是不能發芽的種籽，必將被埋沒無疑。❷

　　故事大綱不要拖泥帶水，一開始就要引人入勝，以後的情節要如浪潮一般，一波接一波地不斷湧出，令人讀之愛不釋手，非要採用不可。故事大綱能如此，才算編劇者的心血沒有白費。

　　梅長齡認為，最合乎製作人採擇需要的電影故事大綱，格式為三段式，那就是：

主題

　　用簡略之文字，說明本故事之意念淵源、中心思想、表現宗旨與時代意義。

人物

　　將故事中之主要人物加以介紹，用列舉式說明其性別、年齡、性格、關係。

故事

　　開門見山，一起頭就有驚人之筆，或引人入勝的情節。❸

編寫故事大綱需要技巧，尤其是爲製片人，讓他看了之後，先讓他激賞，繼而高興的去採納。劉文周著《電影電視編劇的藝術》，談到編寫故事大綱需要三種技巧：

要清楚

先將新穎而富有吸引力的劇名、故事的時代以及發生的地點寫明，繼之將主角的姓名、年齡、職業、性格等點明，再以他爲中心，說明故事的起因、發展以及結局，有次序，有組織，更帶有強烈的戲劇化（危機、懸疑、衝突、高潮與結局），一一交代清楚。

要有趣

所謂有趣，即是將人物刻劃的深刻、生動、富有吸引力，讓人對他們發生強烈的感應，或討人喜愛、親切、同情，或惹人憎恨、討厭等。故事情節頗富戲劇化、緊張、刺激、扣人心弦……方可。

要簡潔

編寫故事大綱時，文筆要簡潔明順、乾脆俐落，不可拖泥帶水，否則就會使製作人生厭，而拒絕採納。❹

故事大綱是編寫電影腳本的一個重要步驟，有了這個詳細藍圖，就可以幫助編劇者建築電影腳本的華廈。

卡溫特別提醒編劇者：

所有工作人員期待編劇做的，是提供故事的主幹、戲劇結構、人物、觀點和對話。這些都需要深諳此道的人小心規劃。一般我們可以這麼說：製片在意的是市場潛力，導演在意的是影片的視覺和戲劇效果，編劇在意的是敘事邏輯、可信的人物刻劃、用詞遣字和完整的架構。編劇一般而言傾向考慮整場戲而不是鏡頭及段落，是人物而不是演員，是故事的整體性而不是行銷包裝。但最終整個故

事還是得配合製片、導演、演員、攝影人員、剪接人員和發行商的需求。❺

　最重要的一件事，卡溫說：

　將故事核心濃縮在兩個小時以內（所謂「膀胱所能忍受的時間長度」）。❻

　這應該是編寫故事大綱最重要且切記的事。

註釋

❶ 李顯立等譯，《解讀電影》，第371頁。

❷ 梅長齡著，《電影原理與製作》，第122頁。

❸ 同註2。

❹ 劉文周著，《電影電視編劇的藝術》，第126至127頁。

❺ 同註1，第371至372頁。

❻ 同註1，第372頁。

Chapter **8**

主 題

任何一部電影腳本，必須有其中心情節，它是整個故事的靈魂、核心和能源，就是作者透過故事、情節，以及對白等，所表達的中心思想，它所發揮的功效，可使觀眾的情緒、信念或意識，受到或多或少的刺激與影響，「中心情節」就是一般所說的「主題」。

如果電影劇作者一旦有了新鮮的主題思想，即有了靈魂，那麼，這顆靈魂就要在未來的電影劇本中佔有主宰一切的地位，即起統帥的作用。這裡所謂統帥作用，就是劇本中事件、情節、細節、對白、表演、結構以及電影的各種表現手段，都要服從主題思想的要求，都要有利於主題思想的體現。王迪著《現代電影劇作藝術論》，談到主題和主題思想：

> 一部電影劇本是否成功，取決於許多劇作元素，但決定劇本的思想深刻與否，則在很大程度上取決於作者對主題、主題思想的認識與把握。自然，主題與人物、故事、情節、結構等均有密切關係，不過，一方面所有這些手段、方法都是為了完成主題和主題思想的要求，同時，主題思想又不是孤立自在之物，而是融於劇作其他元素之中，就像靈魂寓於活的人體一樣。我們不能說人體的某一部分是靈魂，可我們知道人體消失，靈魂也就無所附麗了。由此可見，電影劇作的靈魂（主題思想）在劇作中是何等重要了。❶

主題是藝術品的核心、靈魂，對一部作品的成敗優劣，有著至關重要的意義。主題不是抽象的思想，而是具體藝術品所體現出來起主導作用的基本思想。一般地說，它並不單純、孤立地存在，而是依附於具體、生動的藝術形象之中，是在藝術形象的顯現中自然地流露出來的。

🎬 主題首先和題材相關

對於題材（即進入作品中的生活材料）的選擇和表現，反映了創作者的認識和評價，因而，也是和作品主題緊密關聯的。題材既有社會生

活的客觀性，一旦經過作者頭腦的折射經過藝術創造進入作品，則又包含著主觀上認識和情感的因素。主題的具體性，表現爲透過什麼樣的生活材料，經過怎樣的藝術加工、創造，體現爲何種思想。而其中「什麼樣的生活材料」以及對其進行藝術創造的對象，就是題材。題材和主題密切相關。

主題，還和藝術形象結合在一起

藝術品中的藝術形象，指包含著作者情感、認識的描寫對象。在不同體裁、不同題材的藝術品中，藝術形象也有不同的涵義。在寓言中，藝術形象可以是人，也可以是動物。在詩歌中，藝術形象可以是抒情主人翁，也可以是情境或意象。但在敘事文學中，特別是表現人類社會生活的現實作品及歷史作品中，藝術形象的核心是人物形象。主題基本上是透過藝術形象整體表現出來的。但居於中心地位的主人翁，對其性格命運的描寫，則比較強烈、突出地反映出主題的思想傾向。

主題有時和情節關聯著

情節的變化、起伏，矛盾衝突雙方的勝負，反映著作者的主觀好惡與理性評價，是主題的某種具體顯現。分析主題也不可以把情節視之不顧。

劉一兵在《電影劇作常識100問》一書中，對主題有精闢的見解，他說：

主題是一切藝術作品所共有的元素。在電影藝術中，它即指電影劇作透過對社會生活的描繪和藝術形象的塑造，所顯示貫穿全篇的基本思想，所以又常被稱作主題思想或中心思想。它是劇作者經過對現實生活的觀察、體驗、分析、研究，以及對題材的處理和提煉而得出的思想結晶。❷

　　主題在一部電影腳本中,所佔的分量如何?有何重要?英國電影理論家林格倫在其名著《電影的藝術》中,特別強調主題的重要性,他說:

　　雖然一部劇情片的統一性本源,存在於它的中心情節裡,而不在它的基本主題中,但這不是說主題可以視為不重要而予以棄置。雖然每一部影片不一定都有明言的寓意宗旨,但都有一個不明言的寓意宗旨。因為劇作者所涉及的是人類行為,所以,它必然表現某些社會形態。有時候他非常慎重並有意把它當作主要目標;有時候他只是為了被牽連或被省略才這樣做,但他和觀眾都不能避開必然性。

　　他又說:

　　任何一部影片的評價,必須顧及它基本宗旨的某個要點,並且必須估計它的價值。當一切能談及的結構與技巧都談到了,我們仍然要注意它與它所影射的生活關係。

　　劉一兵也說:

　　主題是劇作的靈魂和統帥,是組織和描寫生活的總綱,它從始至終主導著全部創作活動。沒有一個明確統一的主導思想,任憑一個人對生活再熟悉,素材筆記寫得再多,它們也只能像散兵游勇一樣,組織不成一個劇本。❸

　　劉文周在《電影電視編劇的藝術》書中,也論到主題的重要,他說:

　　編寫劇本之前,必須有一個主題,宛如在建築一個大廈之前,應有一個藍圖同樣的重要。

　　試想一個建築師,如果沒有藍圖,他就不知如何做起,也不

曉得建造那種樣式的樓房等。同樣地，編劇者如果沒有主題就寫劇本，自然無法寫出好的劇本。就我個人過去審閱劇本的經驗，其中有不少的看完之後，我無法知道編劇者要告訴觀眾什麼，有時邀請他們來談談，結果是連他們自己也說不出所以然來。當然，這沒有什麼奇怪的，因為他們根本沒有主題，自然也不曉得向觀眾交代什麼了。

缺少主題是國片中相當嚴重的問題。一個編劇者如果自己不知道向觀眾交代什麼，他就失去了「方向」和「目標」，只是在交代一個故事上下功夫，殊不知故事只是傳達主題的一種工具而已；結果他的故事就是一個空盒子，裡面沒有東西；劇中人物好似傀儡，沒有個性；對話好似閒聊，空洞無物；情節雜亂無章，線路繁多，分不出主線與副線，而線路之間缺少關連，甚至根本不相關；或線中引線，愈來愈遠，無法收回；老問題尚未解決，而新的問題突然冒出，又無從說起，也無法交代，最後不了了之。這種情形在武打片中更為嚴重，每每在一件衝突上，逗留不前，拖來拖去的兜圈子……實在惹人生厭。這些現象大都是沒有主題所造成。

缺少了主題，就等於沒有方向，怎能不會迷失？沒有中心思想，就等於沒有目標，怎能不會雜亂無章？不知道告訴觀眾什麼，又怎能言之有物？反映人生？發掘人性呢？

主題就好比一個好的嚮導，它會告訴你寫什麼，怎樣去寫，如何寫的更好。

由於主題，你也會得到許多靈感，比如，怎樣去刻劃人物個性，如何去安排故事情節，如何去計劃主線與副線，如何去製造衝突、危機與高潮，並帶領你達到自己所要的結局，寫出有骨有肉、感人的劇本。❹

由以上的話中，已為電影主題的必要性，做了肯定的說明。

主題的種類

世界上著名腳本所以成為不朽之作，最重要的因素之一，就是這些腳本都有著一個主題。茲將不同的主題分述如後。

道德觀的主題

考察古今中外的戲劇理論和作品，凡是具有權威性的理論，以及卓越千古的作品，沒有不重視主題的。柏拉圖在其《共和國》第十章論到文學的時候，主張文學的範疇，只限於含有極崇高意義的作品，如聖詩、頌詞和崇拜的歌曲，凡是涉及肉慾或表現醜惡一方面的著述，都摒之於他所理想的共和國之外，這就是拿道德來範圍（規範）文學。中國的「文以載道」，也正是以發揚仁義為文學的鵠的，因此，無論中外，這類作品屢見不鮮。

編劇者藉著劇本表達他的思想和情感，就如同哲學家，所以，很自然的把劇本作為宣傳某一種道德標準的工具。就中國傳統戲劇而言，如元朝的雜劇、明清傳奇，以及皮黃、京戲，其內容無不表現忠、孝、節、義的理想，或寓有「善有善報、惡有惡報」的宗教意義，這一系列的劇本太多了，且早已為大眾熟知，這裡無庸細述。

至於西洋戲劇作品，如希臘悲劇家艾斯奇勒斯（Aeschylus）的《人生悲劇三部曲》（*The Trilogy of Orestia*），表現仁愛思想、《被縛的普羅米修斯》（*Promethets Bound*），表現了博愛與正義的思想；索福克理斯（Sophocles）的《伊狄帕斯王》（*Oedipus the King*），表現孝道的思想、《安悌格妮》（*Antigone*）表現手足之情；優力佩狄斯（Euripides）的《伊菲珍妮亞在陶瑞斯》（*Iphigenia in Tauris*）表現了朋友的道義。

中世紀，教會統治一切，當時的戲劇由於道德氣氛很濃，統稱為道德劇（morality plays），以表現勸人為善的道德思想為主，由於過

分主觀，毫無技巧可言。在文藝復興時，英國劇作家馬洛（Christopher Marlowe）所寫的《浮士德博士》（*The Tragical History of Dr. Faustus*），表現的是善惡的衝突。莎士比亞的作品，大多寓有教育作用，也是道德觀主題的表現。

近代有象徵主義、表現主義的戲劇，都是寓道於文的作品，但這類戲劇，不同正面宣傳方法，也不用反面諷刺手法，而以譬喻、寓意、心理描寫來映射或襯托其主題。比利時的梅特林克（Maurice Maeterlinck）、美國的歐尼爾（Eugene O'Neil）都是這方面的大師。

社會觀的主題

自挪威的易卜生（Henrik Ibsen）創社會問題劇以後，現代戲劇大都以此為正宗，這類戲劇又稱寫實劇，乃以改良社會為目的，像易卜生的《傀儡家庭》（*A Dolls' House*）就是典型的例子。其他如易卜生的《群鬼》（*Ghosts*）、《國民公敵》（*An Enemy of the People*）、《野鴨》（*The Wild Duck*）；挪威邊爾森（Bjornstjerne Bjornson）的《人力之外》（*Beyond Human Power*）；西班牙伊克格拉（Jose Echegaray Y. Eizaguirre）的《偉大的嘉里奧多》（*The Great Galeoto*）；瑞典史特林堡（August Strindberg）的《環鍊》（*The Link*）；德國霍普特曼（Gerhart Hauptmann）的《織工》（*The Weavers*）；英國高斯華綏（John Galsworthy）的《爭執》（*Strife*）、《法網》（*Justice*）、《忠誠》（*Loyalties*）；英國艾略特（Thomas Stearns Eliot）的《雞尾酒會》（*The Cocktail Party*）；美國亞瑟‧米勒（Arthur Miller）的《推銷員之死》（*Death of A Salesman*）等都是。

藝術觀的主題

藝術觀的主題，乃保持藝術本身的立場，由於是表現人生，可說

是為人生而藝術。譬如莎士比亞的四大悲劇：《哈姆雷特》的主題是復仇，寫一個優柔寡斷、內心充滿矛盾的個性；《馬克白》的主題是野心，寫事前顧慮事後悔恨的心理；《李爾王》的主題是不孝，寫一個受女兒虐待的父親的悲憤；《奧塞羅》的主題是嫉妒，寫由愛生忌，因忌生恨，最後殘殺所愛。這些都是表現人生、刻劃人性、不懷訓誨、不涉宣傳，沒有道德意味，也沒有社會的意識，純粹是表達人性，所以，其潛移默化之功，遠超過道德觀與社會觀的主題之上。

純藝術的作品，所寫的是一般的人事，所表現的是人生，是不變的人性，具有永恆性、普遍性，無論什麼地方、什麼時代的人，都能欣賞。至於道德觀或社會觀的作品，是地方性的、時代性的，只應一時之需，只合一地之宜。

事實上，把劇作分類是沒有必要的，因為戲劇是表現人生，而人生這個大題目，包羅萬象，絕不是若干分類所能劃分清楚，如蕭伯納（Bernard Shaw）的《人與超人》（*Man and Superman*），其中含有人生哲學，包括宗教和倫理的思想，以及兩性間的問題，我們很難斷定它屬於哪一類主題。何況分類後也容易限制劇作者的發揮！然而在這裡作分類，只是方便於解說之故。只要劇作家對於人生的任何問題，有深刻的認識，而且具有正確的觀點，都可以作為主題，而把他的思想傳給觀眾。

主題與情感息息相關，如果不是淵源於情感，則無法感動人。關於此點，劉一兵論述甚詳，他說：

電影劇作的主題思想是須臾離不開情感的，它是生之於情、導之於情的。

首先，在觀察生活的過程中，作者總會被某些事物所吸引、觸動，激起情緒上和情感上的反應。這便是古人所說的「感物而動，情即生焉」的現象。可以說，在外部世界的刺激下產生感情反應，這是人類的本能，在這一點上作家與常人沒有多大的區別。所不同的是，一般人並非在任何時候都會對自己出現的感情反應進行反思，尤其對那些瞬間出現的情感，他們往往在感動之餘很快便將其

拋在腦後。然而作家不是這樣，他們珍惜偶發於自身的感情體驗，清醒地認識到這是生活的「暗示」在敲打自己的心扉了。感情體驗，這是主題思想的初級形式，任何主題思想都只能在這些種子上萌發。我們所說的觀察生活，其實包括著對自己感情活動的觀察。你必須牢牢抓住自己感情的火花不放，認真地分析，傾心地品味、研究，到底是什麼使自己受到了打動的。只有這樣，我們才能從周圍的世界在我們心中所激起的一團亂糟糟的感覺、反映、觀察、衝動之中，理出一條思想線索來。而這條線索，就是我們所說的主題思想。這便是我為什麼說主題思想生之於情的道理。❺

劉一兵更進一步地闡述他的看法，且看下面的敘述：

電影劇作的主題不僅生之於情，而且導之於情，就是說，它是以感情的形式體現在作品中的。感情，這是橫架在電影劇作者與觀眾之間的橋樑，任何一部作品要想不流於「說教」，都必須做到先「通情」方「達理」。一部劇作主題那怕再好，如若沒有充沛的感情作為橋樑，如若不能先做到以情動人，也仍然是無法讓觀眾愉快地、心甘情願地予以接受的。沒有激情的主題思想在劇作中，就像一根沒有肉的骨頭一樣枯燥無味。❻

主題的產生

在未談到主題的表現之前，先來研究一下主題的產生。主題的產生，大致說來有兩種不同情況：先有故事後有主題，或先有主題後有故事。

先有故事後有主題

一部電影腳本的產生，有時是由一個意念培育而成，當它發展成為

一個故事以後，才考慮到該故事的主題意識為何？換句話說，主題是產生在故事的孕育中，先有一個很曲折動人的故事，再根據這故事配合主題，待確定好主題後，再將故事潤飾、修正，使故事從發展到結束，完全與主題合而統一，然後著手動筆編劇。

例如中影公司的《蝴蝶谷》一片，先由一處「台灣南部名勝區蝴蝶谷」的美麗風光為原始的意念，然後構思了幾對青年男女，為了愛情和事業而備嚐人生甘苦的情節，從這些情節中，去標定出整個電影故事的主題意識：闡揚愛的真諦，鼓勵年輕人積極向上。

先有主題後有故事

先有主題然後再蒐集材料的作法，在電影劇本創作中是常有的事。尤其在美國，成了電影劇作家普遍採用的方法。首先，它與當地的製片制度有關。在美國，決定選擇什麼題材，往往不是電影劇作家，也不是電影導演，而是投資者。這樣一來，電影劇作家就會經常面對他不熟悉，甚至很不熟悉的生活領域。那麼，調查研究自然是必不可少的，而且對劇本涉及的一切詳情細節都要弄清楚，以避免細節上出現不真實。其次，這種蒐集素材的方法與美國大量生產類型片有很大關係。每一種類型片都有比較固定的模式。

有些電影故事是根據主題意識而發揮的，也就是先有一個特定的主題意識，然後根據主題意識去構思情節，就像學校裡老師出的作文題目，學生必須環繞著題旨發揮。例如先確定要寫一個「爭取女權」為主題的腳本，然後根據這一主題要求，去構想故事、創造人物、安排情節、設計高潮、構成故事大綱，再動手開始編寫。這類電影如《英烈千秋》、《八百壯士》，即是為了表現我國陸軍在抗日戰爭中的英勇精神，藉以激勵當代青年的愛國情操，乃取張自忠和謝晉元的兩段史實，來配合這項所要求表現的主題意識，編成了這兩部腳本。

以上兩種不同的程序，究竟是先有故事好呢？還是先有主題好？見

仁見智，甚至有人認為這都不重要，重要的是在編劇的技巧。俗話說：「巧婦難為無米之炊」，雖然腳本是創作的，但還是先有故事，比先有主題好。故事等於是烹飪的材料，主題等於烹飪的技巧。表達同樣的一個主題，不是很難的事，要有一個精彩的故事，卻不是人人可以輕易辦得到的。

🎥 主題的表現方法

瞭解了主題產生的情況後，接著來談主題的表現方法。主題的表現方法，基本上必須注意技巧，避免說教，必須正確明朗，避免晦澀、模糊。主題的表現方法，可以下列五種方式完成：

🎬 用對白來表現

這是一般編劇者最常用的方法。在劇中安排一個角色，在緊要關頭，代表編劇者發言，點明主題；也有人是以主要人物，來點明主題。不論是誰來說，這樣的對白必須深入淺出，使說的人順口而不拗口，而且句子要耐人尋味，引人深思，才是高明。最好是作者獨創的，而不是拾人牙慧，或是已有的一些成語、俗語、雋語。

例如一部腳本的主題是「善有善報、惡有惡報」，代表主題的對白也是這一句，這種主題的表現方法，就相當低能了，欲使觀眾看後鼓掌叫好，將是不可能的事。反之，若是強調主題的對白，是前人所未言，而又切合劇情，在最適當的時機說出來，就能使觀眾接受而牢記不忘。如張永祥在《秋決》電影腳本中，藉書生的口說：「人生都免不了要死的，早死晚死由天作主，由不得你。可是死要死得心安理得、光明磊落，這是由你作主，由不得天。」由這段對白來表達全劇的主題，這就是千錘百練的佳句。

用人物來表現

這一種手法，用的人也很多，例如莎士比亞的名劇《哈姆雷特》，故事敘述丹麥王子哈姆雷特爲父復仇的故事，但其性格上有一種遇事猶豫躊躇莫決的缺點，致使不能一蹴成功，強調爲人處事要勇敢果斷才能成功。易卜生的《傀儡家庭》，藉女主角娜拉的醒悟而出走，來點明當時的家庭制度中，女子沒有獨立的人格，夫妻沒有平等的地位。

用人物來表達主題時，若人物的性格，刻劃細膩而生動，能引起觀眾的共鳴，則其主題的表達，也能引起觀眾的共鳴。

用情節來表現

這一類腳本，不是直接用劇中人的對白或是行動，來表達全劇的主題，而是間接的用劇中的情節，來含蓄的襯托出主題。《羅生門》就是最好的例證。

《羅生門》是敘述在叢林中發生的一件兇殺案，故事首先由殺人的兇手強盜多襄丸說明殺死武士金澤武弘的經過，接著由金澤武弘的妻子訴說她丈夫被殺的情形，然後由被殺的金澤武弘，透過巫婆的作法，說出自己被殺的眞相，最後是當時目擊此案發生的樵夫，說明目睹的現象。四個人的說法，各不相同，究竟那一位說得對，那一位說得不對，編劇者不做結論，由觀眾自己去判斷。

這部電影的主題，在指出人性的醜惡，人人都喜歡爲自己的罪行洗刷，說自己是對的，別人是錯的，誰也不肯說眞話。同時也說明了「眞相難明」的眞理，這種間接的表達方式，不易寫，但留給觀眾的印象十分深刻，是直接表達所不易做到的。

用結局來表現

這一類作品，也是採用間接的表達方式，用全劇的最後結局，來點明全劇的主題所在。例如莎士比亞的名劇《羅密歐與茱麗葉》，可以說是此種方式的代表作。羅密歐與茱麗葉這一對男女，由認識而相愛，本可以結合成一對美滿的夫妻，但是偏偏雙方的家長是世仇，時常械鬥，兇殺不已，為了不能結合，結果女的吃了毒藥裝死，原是瞞人之計，誰知羅密歐不察，以為茱麗葉真的死了，因而拔劍自刎。後來茱麗葉醒來，發現愛人死在她的面前，無法獨自苟活，也一死殉情。全劇以悲劇收場，使觀眾看後都一灑同情之淚，認為雙方家長若能因子女相愛，化敵為友，結成親家，實在美好。

事實上，這齣戲若改為喜劇收場，也很容易，但感人的力量就減弱了，也缺乏了主題，只是一齣戀愛的喜劇而已。如今一對男女雙雙殉情，以死來點明主題，實比任何對白更為有力，值得學習、深思。

用映像來表現

在日本名導演溝口健二的《雨月物語》一片中，由森雅之飾演的陶匠在外鄉路上賣陶器時，遇見由京町子飾演的美麗公主領著侍女來買他的東西，買後吩咐他把東西送到她家裡去。但到了黃昏，他們怕他路不熟，又跑來接他過去。

陶匠跟著他們來到了一所大房子，周圍雜草叢生，房裡一片漆黑靜寂。陶匠被他們領到玄關來，接著下個鏡頭映現俯瞰房子的全景，此時幾個房間逐一點燃了油燈。

年輕的侍女們在點燈，我們不知道她們是從那裡突然出現的，也不知道從那裡拿來的火種，這種似知非知的情況更增加了恐怖感、神祕感、美感。

事實上，這些女人都是幽靈，這幢房子也是廢墟的幻象。在戰火中

死於非命的權門千金，怨恨自己未知女人的幸福就死去的命運，變成幽靈而到世上來找男人求歡。

擺在陶匠面前的，是跟他過去的貧窮生活完全不同，而富於羅曼蒂克的夢一般的世界，但一不小心被她們奪去了靈魂，也就變成了被她們拖進陰間的不祥之兆。

在這場中，分開現世與靈界的燈光設計，就是用映像來表達主題的典型例子。

尼可斯（Mike Nichols）導演的《畢業生》（*The Graduate*）中也有一場，可以作爲說明用映像表達主題的例子。這是一部描寫達斯汀・霍夫曼所飾演的一個迷糊青年在即將踏入社會時，雖不是好色之徒，卻在無意中與自己未婚妻的母親發生性關係。

霍夫曼悠然自得地在泳池中游泳，不久，飄然浮在水面的長方形浮袋上。下一場是在臥房裡，霍夫曼也同樣以裸體飄然爬上在床上的準岳母安妮・班克勞馥（Anne Bancraft）的肉體上。

這部《畢業生》，如果只看故事就顯得寡廉鮮恥。青年與準岳母之間漫不經心地變成這種關係，使人感到滑稽也感到可憐。因此，多少帶有色情的意味在，但並不讓我們感到誇張了好色意味，意識到一撮觸摸人生真相的要素。對於色情裡加添滑稽可憐相而言，上述的場面連接，即發生了莫大的效力。

霍夫曼在游泳池中飄然爬到浮袋上去，而在下一場裡，同一個霍夫曼卻飄然爬在安妮・班克勞馥的身體上，這等於把她的肉體比喻做浮袋。不僅滑稽，也很可憐，因爲沒有人能對浮袋產生熱情。這可以說霍夫曼是用了爬上浮袋同樣的輕微氣力，爬上了年長而有夫之婦的肉體上跟通姦事件所必備的急迫熱情或犯罪意識，顯然有一段距離。

被剛從大學畢業的青年所逼的中年婦女，她本身應有洋溢著羅曼蒂克的心情，但逼她的男人對她所感覺到的，只有浮袋一般的分量，那就太可憐了。

雖然這是鏡頭剪輯的小技巧，但這種惡作劇巧妙地加強作品全部的

主題。表現主題的方法，用直接比間接容易，用明示比暗示好寫，但就感人的效果來說，間接表現法比直接表現法更能深擊人的心靈深處，暗示比明示，更能收到觀眾讚賞的反應與共鳴。也就是說使觀眾在不知不覺中，心甘情願地欣然接受，或是潛移默化，才是理想的作品。

主題的提煉

　　劇作中的主題，是透過藝術形象所表達出來的中心思想，是劇作家經過對題材的發掘、提煉而得出的思想結晶，也是劇作家世界觀、人生觀、美學觀的集中表現。一切優秀的影片都具有在思想上或哲學上引人注目的鮮明主題。主題可以是一種社會評論，對人與人關係的一種理解，對政治人物或政治事件的評價，可以是對某一哲學思想的探討，或對某一特殊現實的敘述等等。主題決定著作品價值的高低，因此，主題的提煉對於劇本撰寫具有舉足輕重的意義。主題的提煉，必須注意主題的進步性、主題的深廣性、主題的含蓄性、主題的開放性、主題的當代性、主題的支配性，分述如下：

主題的進步性

　　只有那些代表了全民利益，代表真善美的希望和理想，代表人類發展歷史方向的作品主題，才能被觀眾所接受，才能產生比較恆久的魅力。凡是成功的作品，都是闡揚人性、歌頌人道主義，發揮積極思想。從某種意義上說，進步性是對主題最基本的要求。

主題的深廣性

　　所謂深廣性，指主題要能夠表達作者對歷史和現實，對人性的深刻

觀察和認識，從而產生一種跨越時空的普遍意義。這就要求作者透過各種生活的表象，把握住人物的靈魂，從行爲後果進入心理動機，達到對人性、對歷史規律、對現實發展趨勢的深入理解和預見。美國電影《現代啓示錄》（*Apocalypse Now*）❼透過戰爭的表象，表現了戰爭對人性的扭曲，表現了強烈的反戰的人道主義思想，因而也就比一般戰爭題材作品的主題更加深邃，也更具普遍性。

🎬 主題的含蓄性

在劇作中，正如在一切藝術作品中一樣，都要求主題能從作品所提供的情節和場面中自然而然地流露出來，它潛藏在人物關係、敘事過程、修辭方式以及情節、細節之中，使接受者在不知不覺中受到影響和支配，任何說教及直奔主題的表現方式，都易於引起觀眾的反感和排斥，即使在特殊情況下被當時的觀眾所接受，也不會產生藝術生命力。主題是作品的靈魂，但它本身是無形的，是透過作品豐滿的血肉負載的。主題的表現越隱蔽、越含蓄，它的影響力就越持久、越深入。

無論用對白、人物、情節、結局或映像，來表達主題，都必須做到含蓄而鮮明，這一點，劉一兵說得好，他說：

> 一個好的劇作，它的主題既應做到含蓄，又要做到鮮明。所謂含蓄，即要求主題隱藏於形象之中。但含蓄又不等於含混。主題含混是因爲作者本人對生活的認識也稀里糊塗。而含蓄的主題，在作者心目中卻是鮮明的。可見，含蓄與鮮明並不矛盾，鮮明的對立面是含混，不是含蓄；含蓄的對立面是直露，而不是鮮明。❽

🎬 主題的開放性

劇作儘管是作者虛構的產物，但它作爲現實生活的一種表達方式，它所提供的藝術圖景是完整豐富的。如果劇作的主題過於單純、集中，

往往就會排斥大量生動的感性材料，這樣雖然突出和強調了中心思想的一元性，卻破壞了藝術的整體性和豐富性，使作品的人為痕跡加重，既影響作品的審美價值和藝術魅力，也使作品的意義空間狹窄，缺乏彈性和張力。主題應該具有開放性，即同一作品可能有一個中心主題，另外還有數個主題，相互配合，使作品更有深度。另外，主題的開放性，是主題具有多義性，不能用一句簡單的話加以表達；但又必須明確，即在總體上是明確的，而在具體解釋上則是多義的。主題愈開放，觀眾的思考空間更寬廣，作品也愈豐富。

▣ 主題的當代性

當代性使劇作能夠引起觀眾的注意和認同。當代性一方面來自編劇對各種社會現實問題的關注和思考，另一方面也來自編劇站在當代思考的角度，對現實、歷史、未來的探索和理解。因此，編劇既要深入關注當代生活的發展，又要及時吸取當代文化和思想成果，使自己的價值標準、知識水準，與社會趨勢相吻合，與當代現實相一致。

▣ 主題的支配性

一方面主題依賴於作品的情節、場面、人物，另一方面作品的構思和組織，又必須受主題制約和支配。因而編劇確定劇本的主題時，應明確意識到這個主題是否能夠有效地統率和組織起整個作品的內容和形式。只有當作品主題支配整個作品時，它才能使人物安排、敘事方式、情節、結構，都能符合作品主題的要求，使作品呈現出自身的完整和統一。相反，如果主題缺乏這種支配作用，那就會造成作品內容的混亂。

主題的提煉和表達，既需要編劇具有豐富的社會知識和文化知識，又需要編劇具有藝術修養和精湛的才能，它是智慧的結晶，是對生活的一種感悟。

註釋

❶ 王迪著，《現代電影劇作藝術論》，第73頁。

❷ 劉一兵著，《電影劇作常識100問》，第34頁。

❸ 同註2，第37頁。

❹ 劉文周著，《電影電視編劇的藝術》，第30至31頁。

❺ 同註2，第38至39頁。

❻ 同註2，第40頁。

❼ 《現代啓示錄》曾獲一九七九年第五十二屆奧斯卡最佳攝影、最佳音響效果金像獎。

❽ 同註2，第47至48頁。

Chapter 9

結　構

　　《昭明文選》王延壽《魯靈光殿賦》有：「於是詳察其棟宇，觀其結構。」結構原是指建築的構合；借用於文學，便是指文體、文字的結合。就橫的方面說，是布局上的關聯；就縱的方面說，是布局上的次序。所謂緊湊、工整、周密、嚴密、精密等，都是讚美文學結構的形容詞。

　　范德機《詩法》揭示詩的作法，他說：「作詩有四法：起要平直，承要春容，轉要變化，合要淵永。」這起、承、轉、合，便是詩文布局的次序。戲劇的結構問題，我國明末清初大戲曲家李笠翁，他的《閒情偶寄》是最早論及戲劇原理的經典作，在書中提及：「結構第一」、「詞采第二」，並以子目「立主腦」、「密針線」、「戒諷刺」、「戒頭緒」等，來解釋「結構第一」的重要性，並介紹編劇的方法。足證戲劇比一般文學更進一層地注重結構。

結構的定義

　　費爾德在他的大作《電影腳本寫作的基礎》裡，定義結構是：

　　　一連串有關意外事件、插曲和重要事件，引導至一戲劇性的結局。❶

　　結構在腳本上來講，就是將故事中的人物、少許的對白、複雜的動作、危機、衝突、高潮與結局等，做適當的處理，緊密的聯結，合情合理的配合起來──開始、中間、結局──以期將故事能用最有效的方法表達出來，讓觀眾有興趣的去欣賞。

　　研究結構，就是研究情節編組的問題。所以，研究結構首先是在選擇出故事中實際在銀幕上演出的部分，和應間接的放在場外去發展的部分（即不在銀幕上看到的部分）。例如電影開始之時，雖是腳本實際開展之際，故事卻不是從此處開始，甚至早於它若干年前已經發展了。而

在兩場之間，其中往往也發生些事故，甚至相隔一段時間。編劇者在結構時，將這些不必要的事故，在腳本中刪去了，留下精彩的，觀眾必須知道的部分，再加以編組。

因此，先把電影中在銀幕上直接表現的，與間接表現的情節劃分清楚，才可以結構腳本。

普度夫金在他的經典著作《電影技巧與電影表演》裡，特別強調：

> 我要再強調，拍攝電影是一種絕對講究經濟和精確的工作，電影中絕對不容許含有多餘不必要的成分。❷

電影的情節，是經編組過的，精緻扼要，去蕪存菁，以達到緊湊生動的效果。自敘事電影（narrative film）發展以來，電影腳本講求結構是必然的。但是六○年代以降的法國電影，揚棄故事中有脈絡可尋的情節結構。這些電影，論其精神和表現手法，可以說是五○年代發軔的法國「新小說」（New Nevel）一脈相承而來。六○年代最受議論的兩部法國電影《廣島之戀》和《去年在馬倫巴》，都是新小說浪潮之下的產物。新小說的特徵是打破傳統小說的敘述方式，揚棄故事中有脈絡可尋的情節結構，代之以前後不互相連貫事件的舖敘，講究氣氛的營造或某種即時特殊印象感受的抒發，是主觀而且違反一般傳統小說的敘述章法。❸

有些製作實驗電影的人，也揚棄結構。法國實驗電影大師尚‧埃彼斯坦（Jean Epstein）稱：「故事就是謊言」，並在一九二一年宣稱「實驗電影不應該有故事，電影應該是描寫一些沒有開端、沒有中間、沒有結尾的情境。」也有些實驗電影作家主張：「電影不應該說故事，並應建立每一個畫面為欣賞單位，而不是以連貫的場景為單位。」❹

撇開這些不談，一般敘事電影都講究結構。

每種藝術，各有其獨特的結構，在瞭解電影結構之前，先對其他藝術作一番認識工作，李曼瑰分析詩、小說、戲劇三者的分別，有精闢的見解：

詩是文學作品中最靜的，也是最主觀的一種，只要有詩天才，把一片想像，一縷感情，都可以寫成一首很優美的詩。西洋無名詩人看見天上的小星，想像到一顆鑽石，高懸天空之上：

螢螢小星，

何其神妙！

晃如鑽石，

高空照耀。

詩人李白在旅次看見月亮，想像到寒冷的冰霜，頓觸遊子之情，不禁懷鄉之念：

床前明月光，

疑是地下霜，

舉頭望明月，

低頭思故鄉。

這兩首詩是中西文壇佳作，都很短，只有四句，只不過表現詩人自己腦海裡一霎那的過程，沒有事情發生，也沒有別人的意見，是最空靜最主觀的表現，但是因為它所表現的已經含有文學最基本的因素，想像與感情，故能成為詩。因此我們可以說：詩是一個「點」的形態，其靜止如觀花望月，欣賞風雪，即有動作，也不過是像柔軟體操，打太極拳。

小說需要有故事，要有事情發生，所以是動的，但有時也可以靜止下來，作一番描寫，作一番說明或議論，所以又是靜的。小說的作者可以站在自己的立場，去批評故事裡的人物，或斷定一件事的美醜善惡，這時候他是主觀的。但他也往往讓人物各自思想行動，表現各個獨特的性格，做出各種不同的行為，這時候他卻是動的。因此，小說可以是靜，也可以是動的，能主觀，也能客觀，是三種文藝作品中最自由，最不拘格局的一種體裁。

小說不能像詩一樣，用一、二十個字寫四行八行就完成任務。最短的小故事也要幾十個字始能說完。而夠得上稱為傑作的所謂短

篇小說，如聖經裡耶穌所引的浪子回頭的故事，總算是短篇小說中最短的了，也有一百多字。長篇小說往往連篇累牘，達數十萬言，分若干卷，若干冊，寫許多人，在許多地方，經過許多時日，所發生的許多事情。

因此，小說是一種「線」的形態，有如散步、旅行，散步、旅行的時候，可以靜下來，作主觀的欣賞與批評，也可以參加活動，又可以客觀的把人間的舞台表現出來，演出人生的戲劇。

戲劇是動的，而且完全是客觀的。戲劇的動，不是單方面的動。一個人作柔軟體操，打太極拳，不是戲，把幾個人的事蹟分別敘述，也不是戲。戲劇的動力，是由兩方面相反的力量，衝突鬥爭而產生。若說詩像賞月看花，小說像散步、旅行，戲劇則有如下棋、賽球、決鬥、打仗。

戲劇是由對話寫成，拿去舞台讓演員演出；劇中一切動作與話語，都由劇中人物表現，作者不加以說明、描寫，或批評；所以是最客觀的。

戲劇最需要格局，如亞里斯多德所說：「是完整的，具有一定的格局」。一齣戲固然不能像詩一樣短，也不能像小說一樣長，可以漫無邊際的寫下去。戲劇所表現的是人生的一段事情，而且是表現這段事情的始末，需要有頭、有尾、有中間；所以情節又要繞著那互相衝突的力量為中心，絕不能散漫雜亂。因此，我們說，戲劇像一個球，不是空心的皮球，而是用棉紗緊緊纏繞成的實心球，完整、緊湊，打得響、彈得起，而不會洩氣。

總上所說，詩是靜的、主觀的、是「點」的形態，其要素為超卓的想像、深刻的感情、悅耳的音節、美麗的詞調；小說是動的，也是靜的，是客觀，也是主觀，是「線」的形態，其主要的條件，是豐富的材料、逼真的人情、細膩的描寫、清晰的敘述；戲劇則完全是動的、客觀的，而且需要嚴謹的格局，是個「球」的形態，其中心要點為衝突與鬥爭，用最美麗的文字、最經濟的方法，演出人

生的競逐與勝負。❺

電影腳本的結構，與詩、小說、戲劇不同，普多夫金的大作中，有一段精彩的分析：

　　我們知道，小說和戲劇各有他們的一套標準，來規定故事敘述的結構。當然，這一套標準與電影編劇所運用的標準，關係非常密切，但並非可以原封不動加以壓縮引用。其實，電影腳本的一般結構中，真正的問題歸納起來只有一個，那就是「張力」（tension）的問題。在處理腳本中的動作時，編劇者必須時時考慮動作處理的不同程度張力，這個戲劇動作的張力，必須能夠在觀眾身上得到反應，叫他們在觀賞之時深深地被吸引住，引發他們興奮的情緒，這個興奮情緒的引發，並非單單只依賴於戲劇性場景的塑造，並且可以透過一些全然外在的方法加以創造或增強。戲劇動作中強而有力的要素的逐漸結束，是透過劇中角色迅速而有力的表演動作來呈現每一個場景，以及群眾場景的呈現等，所以這些都可以左右觀眾興奮情緒的高昂。編劇者必須能夠精通此道，用以編撰他的腳本，他必須知道觀眾對於正在發展的戲劇動作的投入，乃是漸進的，只有在最後才會達到感動的最高潮。❻

小說的長度可以伸縮自如，電影通常只限於兩個鐘頭。譬如一部正常長度的電影腳本，頁數是一百二十五至一百五十頁左右，一部小說的頁數卻兩倍於此，有的還不止這個倍數。

戲劇在結構上與電影有類似之處，因此，戲劇和電影的交流情況比其他藝術來得頻繁。

汪流主編《電影劇作概論》一書，非常重視結構，在談及結構時有以下的論點：

　　電影劇作的結構形式應該是多種多樣的，千變萬化的，每部劇作應該有每部劇作獨特的結構方法，每個劇作者應該有每個劇作者

自己的敘述形式，甚至對於同一劇作者來說，在不同的劇作中也會有不同的結構形式。事實上，在無數優秀的電影劇作中所呈現出的結構形態也正是千姿百態的，而且，隨著現代生活的急劇變化和審美觀念的發展，電影劇作的結構形態正處在不斷發展和演變之中。❼

編劇好像設計造屋，在故事變成腳本的過程中，要仔細推敲研究它的結構。好像造屋時設計地基、樑柱、層次和房間間隔的情況相似。有了完美的結構，不但寫作上方便甚多，且可使作品減少缺點。

結構的區分

每部電影都是由幾個段落組成，段落再分成若干場，場再分為若干鏡頭，就如同一篇完整的文章，由若干段落組合而成，段再分成若干句，句又由字組成。無論段落、場，都由開始、中間、結局三部分結構而成。

什麼是你腳本的開始呢？如何開始呢？

每一故事都有一定的開始、中間和結局。在《雌雄大盜》（*Bonnie and Clyde*）中，一開始Bonnie和Clyde戲劇性的相遇，而且形成屬於他們自己的幫派。中間他們打劫數家銀行，同時法律也緊隨他們而至。結局，他們被治安當局繩之以法。

每個段落都有明確的開始、中間和結局。記得《外科醫生》（*MASH*）足球賽那場戲嗎？球隊抵達，穿上他們的制服，做暖身運動，雙方互相叫喊著加油，然後拋錢幣決定誰先發球，這就是開始。他們開始比賽，來回奔跑，一隊在這邊，一隊在那邊，有人觸地得分，有人受傷等。在經過四回合後，激烈刺激的比賽終於結束，MASH這一隊贏得比賽，被擊敗的敵隊不斷咒罵著。這是段落的中間。比賽結束時結局就

來臨，他們去更衣室更衣，這就是《外科醫生》足球賽這場戲的結局。

有幾種方法來開始。可以用一明顯且刺激的情節段落（action sequence）來吸引觀眾，像《星際大戰》（*Star Wars*）所做的；或者可以創造一有趣的人物介紹，像Robert Towne在《洗髮精》（*Shampoo*）一片所寫的：黑暗的臥室，歡愉的呻吟聲和尖叫聲——電話鈴聲，聲音很大，不停地響，破壞了氣氛。是另一個女人——打電話給華倫比提（Warren Beatty），他正和Grant在床上，這情景顯示我們無論如何要知道這個人物。

《第三類接觸》（*Close Encounters of the Third Kind*）的開始就是充滿活力、神秘的段落，因為我們不知道將發生什麼事。《不結婚的女人》（*An Unmarried Woman*）用一場爭論來開始，接著顯露不結婚女人的生活。

編劇者得花十頁（十分鐘）來建立三樣事情給讀者或觀眾：(1)誰是主角？(2)戲劇性的前提是什麼——換句話說，在說什麼？(3)戲劇性的場合是什麼——戲劇性的環境環繞故事？

應該在什麼時候開始呢？

選擇良好的時間開始，與全劇的成功有很大的關係。開始要從最緊要、最危急的地方寫起，然後在劇情的進行中，將它的來龍去脈說明交代，這裡說明交代，不能專門闢一場戲，像話家常一樣的細訴從頭，這是冷場。所謂冷場，就是沒有戲的一場，也就是說沒有必要存在的戲，一開頭就必須將它剔除。

開始後，劇情就必須接著發展下去，向著最高潮發展。在開始與高潮間，劇情發展不能平舖直敘的進行，而是波浪式的進行，這就是說，劇情的進展，要不斷有高潮，像波浪的起伏不定，所謂波譎雲詭，叫人捉摸不定，這才能抓住觀眾。

一般說來，開始應該是：(1)直接的糾葛的最初的開展。(2)應該強有力，能夠立即抓住觀眾的注意力。(3)應該有力量推動以後一切的事故。

(4)應該起得自然，應該是良好的開始。如果符合上述四點，應該是良好的開始。

戲的開始並不和故事的開始相一致。大抵故事的開始要早得多。例如《哈姆雷特》（《王子復仇記》），不論舞臺劇和電影的開始，都在王子哈姆雷特自國外回來，聽說城堡鬧鬼，他晚上去城堡，遇見亡父國王的鬼魂，告訴他被謀殺的經過。因此，引起哈姆雷特的偵查和復仇。事實上這個故事在開始以前，還有一大段戲，即是母后和王叔的通姦，謀害國王的情節。但因戲以王子復仇為中心，故將前面的情節全部刪去，不再表現出來。

當哈姆雷特得悉父王被害，決心復仇。戲的進展好像墜石下坡，愈落愈有力量了。自這開始起，戲就不斷快速的進展，直到最後如巨石然一響，觸到地上為止。而開始則如推動那石頭滾下去的力量，那是早已存在，而由推動的力量引發，直滾而下。

很小的事，也可以引起很大的糾紛，而這種糾紛不獨為劇中人物所不及料，亦為觀眾所不及料——這樣的情節，每被利用為戲的開始。如《哈姆雷特》中的城堡鬧鬼，原是小事，但經發現母后和王叔「弒君」，事情立刻變得十分嚴重了。凡此正如墜石下坡，自最初推動之力，引發了故事中積蓄的嚴重糾葛，至此便一發不可收拾了。

在開始之後，緊接著更緊逼一步，使糾葛成為正面衝突。而開始的這一點點推動之力，現在已經成為導火線，引動了大堆易燃的材料。糾葛的逼緊發展，已經不可避免。編前要讓觀眾已感覺得到所要發生糾葛的嚴重性。令人有陰雲密佈，雷聲隱隱，不用等到暴風雨來到，觀眾已感受到壓迫的氣氛。

開始是很短的，接著立即進入「開展」的第二階段，那是編劇者最難處理的一段。應該盡到下列的責任：(1)要抓住觀眾的注意力。(2)要介紹重要角色的一切。(3)要說明以前的經過。(4)要創造必須的情調。這四點責任中，尤其是二、三點介紹和說明，是很重要的。編劇者往往集中精力於此，以致腳本顯得笨重呆滯。要是忘了創造情調，那麼會使觀眾

得不到明確的印象,而無法感受到他所看的電影是那一種影片。

　　經過發展之後,進入本體的階段。就是戲的糾葛各方面可能的發展,並且愈逼愈近,愈結愈緊,終於達到不可收拾的地步。這就是糾葛的開展,也就是全劇大部分情節所要表現的。一個腳本應該怎樣結束,當然是預先決定好了,不過要邏輯地達到這個結局,卻不是一蹴可及。編劇者必須將一切不能達到這結局的可能的歧途,都斷塞了,最後只留下一條可能發展的路,使之不得不趨於預定的結局。假如這其間還有一條別的路可以走,那就是力量還不夠,也就是糾葛的開展尚未完全。

什麼是最好的方式來開始你的腳本?

　　整個故事就像是旅行,結局就是目的地,而瞭解結局是最好的方式來開始你的腳本。中國有句話說:「行遠必自邇」。在未開始出發之前,必有一目的地,兩者牢不可分。而且在許多哲學系統上,結局與開始是相連的。在中國陰陽的概念裡,兩個同心圓連結在一起,永遠結合,永遠相對。

　　費爾德特別強調:

　　　　在還未下筆之前,結局是你必須知道的第一件事。❽

　　結局與開始十分密切,在《洛基》(Rocky)片中,電影一開始就是洛基與對手比賽,結局也是他爭奪世界重量級拳王寶座。

　　試回憶以下影片的結局是什麼?《第三類接觸》、《不結婚的女人》、《紅河》(Red River)、《周末的狂熱》(Saturday Night Fever)、《虎豹小霸王》(Butch Cassidy and the Sundance Kid)、《安妮霍爾》(Annie Hall)、《再見女郎》(Goodbye Girl)、《歸鄉》(Coming Home)、《大白鯊》(Jaws)、《上錯天堂投錯胎》(Heaven Can Wait)。

　　當你看一部好電影,❾你會發現它有一強有力和直接說出來的結局,一個明確的結果。

　　例如，電影中預定女主角要以自殺作結局。那麼戲的發展中，種種的不幸事情加在她的身上，逼得她山窮水盡，走投無路，沒有另外的一條生路可走，使她不得不死，最後才自盡了卻殘生。要是在這種糾葛開展中，她有機會可以活下去，沒有達到完全絕望的程度。使觀眾認為她不必自殺。則自殺的結局就沒有力量，會引起觀眾反感和疑問。

　　除了開始和結局，這兩部分所佔時間很短，全劇大部分篇幅都供本體作糾葛的發展。觀眾直接和事實相接觸（這是電影的觀眾和其他藝術的觀賞者不同之處），對於情緒的感染雖很強烈，但對事實的瞭解頗遲鈍。所以，對於主要的情節，主要的理由，主要給他們瞭解的內情，必須讓觀眾明白。所以，糾葛的開展，較之簡單的說明一件事實，是要用加倍的力量。

　　等到一切可能發展的都已展開了，就達到腳本的高潮，這就是全劇所欲表現的一點，也就是結構的中心。在這以前，所有情節、動作、對白，都是為完成此一事而存在。在這以後，所有情節、動作、對白，都是撤消此一事而保留。這好像墜石下坡訇然一擊的瞬間，此後則四山震動，繼之以回響遠引，繼之無間的靜寂。

　　達到高潮以前，必須有充分的準備，既達到之後，就須迅速收束。在這以前是糾葛的開展，一層比一層的逼緊，直到不可收拾而爆裂。在這以後，是糾葛的撤散，——除去其所以糾結起來的原因，直到毫無所存。

　　在戲中每一情節、動作、對白，都必須和高潮有著有機的關係，這才能成為一部完整的腳本。生手寫腳本，為急於達到高潮，以致沒有充分的準備，卻把許多要表現的東西，留在頂點以後，這是很不合宜的。

　　腳本的結束，即是在一切可以引起糾葛的原因，都已完全撤消時，假如還留有一點糾葛，代表腳本的結束缺乏力量。

　　腳本的結構，除了開始、中間、結局以外，還有主線、副線。

　　美國的戲劇教授羅維（K. T. Rowe）說過：

　　　　劇情的變化，要循著中心的鬥爭線逐次發展。[10]

主線

中心的鬥爭線即主線。主線的形成，在理論上來說，並不是什麼困難的事，以主角為中心，照主題所提示的方向和目標，理出故事的骨幹，如此就形成了主線。主線的內容，我們可以簡單的說，就是主角在片中所言所行的一切事情。

為了清楚起見，我們將主線內容，分為三個主要部分：

1. 包括主角的一些背景，他的一些個性，他的志願和他的最後目標等，都可以向觀眾透露出來。這些情節是全劇的開始部分，普通不會很長。

2. 觀眾知道了主角的動向和最後目標之後，就向觀眾展示主角向著最後目標進行的歷程。例如他所採取的種種步驟和方法（副目標），他所得到別人的幫助（配角等的合作），他所遭遇的困難、反對、衝突等，以及他如何去應付這一切的經過，都在這一部分之內。整個主戲在此部分中發揮。

3. 是說明主角的最後結局。他達到最後目標——成功了；或者他沒有達到目標——失敗了。一般來說，這一部分很短。

有時腳本強調對比的主題時，會有雙主線出現的可能，如窮與富；強與弱；自由與奴役；便可採取雙線進行，去拓展劇情。即使在這種情形之下，仍有不少編劇者，選擇其中之一為主線，餘下的為副線。

一部腳本保持一條主線，有很多的優點：

1. 可使劇力集中：在編劇時，編劇者循著一條主線去發揮，就能使劇力集中，劇情分明，情節連貫，步步緊湊，扣人心弦，前後一致，一氣呵成。如此，更能影響觀眾。

2. 主角能適度的發揮：電影的長度普通是兩個小時左右。如果只有一條主線的話，就能將主角的事件作適當的發揮。不會太長，也不嫌

太短,恰到好處。如果主線太多,不僅使劇力分散,而且影響每條線的發展:為這一條主線寫一些,又為另一主線寫一點,如蜻蜓點水的作法,就會染上多而不精的毛病,是不可取法的。《皇天后土》雖是一部大製作,未能達到理想的效果,主要的原因之一就在於此。線路太多,許多事件齊頭並進,堆砌一團,因此深深影響了主角沈毅夫(秦祥林飾)的發揮,反而使他的戲散亂無力,不能貫串前後,也不能左右逢源,令觀眾無法捉住中心思想,分出輕重,這是非常可惜的。

3.深受觀眾歡迎:製作電影的對象是觀眾,那麼就應以觀眾所好作為製片的方針。觀眾湧入電影院,不是像踏入展覽會場一樣,去看那些五花八門的陳列品,而是去看一部有精彩情節的電影。一條主線的故事,最容易實現這個理想。相反地,主線太多,角色就會加多,隨之劇情不易控制而分散,最後必然使觀眾失望。[11]

副線

一部電影中,如果幾條線不分軒輊,都是同樣重要的話,就顯不出特色,一般來說,都有輕重的區別,重的是主線,輕的是副線。有了主線、副線,可使情節錯綜複雜,從副線中輔助主線發展,使之曲折有趣,內容豐富。

所謂副線,就是主線所產生的枝節。主角在朝向他最後目標進行時,在這過程中,他會得到某些人的幫助,或遭遇某些人的反對。無論是利是害,是敵是友,這些人的行動,就構成了副線的情節。

在主線推展的過程中,所產生的枝節(副線),能多能少,沒有嚴格的要求,為了協助主線更能戲劇化的發展,副線可隨機而變。但是副線不可破壞主線的統一性,也就是副線不可喧賓奪主。凡是能輔助主線的便是可取;如果與主線拉不上關係,或對主線不發生作用的,便要捨棄。

電影的內容，在時空方面雖不受限制，但其與觀眾正面接觸的真正時空，局限在一個固定範圍，時間以不超過二小時為原則，空間則為一塊銀幕，如果人多事多，第一，必然混淆觀眾耳目；第二，結構容易鬆散，失去戲劇重心。清代戲劇名家李漁特別強調結構，他對結構的要求是頭緒不可繁雜，他在《閒情偶寄》裡這樣說：

頭緒繁多，傳奇之大病也。荊劉拜殺（荊釵記、劉知遠、拜月亭、殺狗記）之得傳於後，止為一線到底，並無旁見側出之情。⓬

除此之外，他還提到要前後照應，使其完整，他說：

編劇有如縫衣，其初則以完全者剪碎，其後又以剪碎者湊成，剪碎易，湊成難，湊成之工全在針線緊密，一節偶疏，全篇之破綻出矣。每編一折，必須前顧數折，後顧數折。顧前者，欲其照映；顧後者，便於埋伏。照映埋伏，不止照映一人，埋伏一事。凡是此劇中有名之人，關涉之事，與前此後此所說之話，節節俱要想要，寧使想到而不用，勿使有用而忽之。⓭

在結構方面，希區考克（Alfred Hitchcock）習慣兩個高潮的安排，一陣狂暴慌亂之後，峰迴路轉柳暗花明，又引出另一個最後的高潮，這種鬆緊並用的方式，非常吸引人。

不管線路有多少，到最高潮時，必須將所有的線收束在一起，這時已到了結束的尾聲，收束時要乾淨俐落，不拖泥帶水。

結構一部腳本，應該有長時間，先將整個故事用順敘式的記下來，研究主題，作精細的劇情分析，再配置適當的情節，進行分場。填寫分場表（scenario），把每場所要寫的詳細記下來。不厭求詳、不厭刪改，一部腳本才能得到完整的結構。

編劇工作比其他寫作耗費時間多出幾倍。而耗在結構劇情的時間上，尤比寫作腳本的時間還要多。但這時間並不是白費的，在結構上多用功夫，相信在腳本上會有收穫。

結構的形式

情節在作品中必須透過劇作者的結構和組織，才能表現出來。如果說，情節是內容，結構就是一種形式。電影劇本中的結構，是劇作者根據創作的總體需要對情節——人物、事件及其發展——所進行的有意識的組織和安排。

從結構的形式看，有內部結構和外部結構。

外部結構

外部結構是指劇作的外在組織方式，包括處理部分與部分、部分與整體之間的分割與關聯，規定情節發展的基本步驟和劇情推進的韻律，安排各個人物、事件出現的序列和比例，確定場面、段落的劃分和組合。外部結構要按照一定的藝術創作意圖，從形式上固定劇作內容。

內部結構

內部結構則是指劇作的內部構造方式，即構成形象的各種要素之間的內在關聯和形態，包括人物與人物、人物與事件、環境之間的關係、事件與事件的關係，以及由這些關係所構成的具體的情節和細節。內部結構應該根據創作意圖和電影造型藝術的要求處理題材、設計情節、安排人物和事件。

結構的組成

從結構的組成看，它往往被分為序幕、開端、發展、高潮、結局和

尾聲等。

序幕

序幕是指中心情節展開以前的段落，一般用來介紹劇中人物的身世，劇情發展的起因、背景或環境，預示全劇的主題，設置懸疑，賦予作品以某種基調，暗示一種敘事的方式等。序幕的表現方法，除直接的造型表現外，還可以採用旁白、字幕等，有時則與演職員表的出現疊合在一起。序幕的篇幅必須簡練。並非所有影片都必須有序幕。

開端

劇作的主要事件的起始、主要人物的出現和主要矛盾的顯露，就構成了結構的開端部。

與發展、高潮、結局一起構成劇作的主體結構。開端除交代時間、地點、人物外，主要是引出劇中的主要人物和主要衝突，或者埋下伏筆，爲作品的情節發展打下基礎。如電影《芙蓉鎮》的開端，從胡玉音的米豆腐店生意興隆到李國香暗下計謀要陷害胡玉音爲止，各種主要人物都已出場，而且拉開了胡玉音與李國香衝突的帷幕，爲以後的劇情發展開了頭。

發展

開展指開端以後，主要衝突以及次要衝突不斷加強、激化，它是劇作的情節主幹，承先啓後，既使開端時的衝突更加劇烈，又爲高潮的到來作好準備，並使衝突各方得到充分展示，人物性格得到鮮明的創造。這一部分在情節結構中，篇幅最長、內容最多，使觀眾的心理期待累積充分，於是，高潮的到來便如「箭在弦上，不得不發」。如美國電影

《魂斷藍橋》，它的發展過程，主要經過了相愛、分離、誤會、淪落等階段，人物命運、人物關係的發展，引起了觀眾強烈的期待，為最後重逢和自殺的高潮，作好充分的準備。

高潮

高潮是劇中主要衝突發展到最緊張、最激烈、最尖銳的階段，是決定人物命運、事件轉折和發展前景的瞬間，也是劇中累積起來的各種衝突和感情的總爆發。它既是作品中人物性格最鮮明的體現，也是作者感情最濃烈的顯示。高潮不宜出現過早，否則就會影響觀眾的接受心理，一般都是在劇本的後半部出現。

對戲劇結構來說，高潮部是劇作中最重要的部分。它是矛盾發展的必然結果和頂點，是主要人物性格塑造完成的關鍵時刻，也是劇作中主要懸疑得以解決的時刻。因而，它應該是最緊張和最為震撼人心的，所以，經驗豐富的電影編劇者，都十分重視對高潮的處理。

結局

在戲劇結構中，當高潮過去之後，主要衝突和主要懸疑的最終解決，主要人物性格的最後完成，使劇作終於出現了一種平衡和穩定，這便構成了結局部。

結局是情節發展的最後階段，主要衝突已經結束，人物性格發展已經完成，主題也有了明確的完整表現。結局應該從容又乾脆，既不要潦草收場，也不能畫蛇添足，而要做到畫龍點睛，為全劇的思想、人物、情感拓展新的空間。

汪流主編《電影劇作概論》中，討論到結局時說：

在處理結局時，應注意以下幾個問題：

第一，結局部應該在動作中進行表現。有些作者，一等到結

局，首先考慮的不是通過人物的動作展示現在和將來，而是借某個人物之口對觀眾已經看到的過去進行總結和評論，這不但起不到任何作用，反而在影片最後，又將前面所創造的藝術真實全部破壞了。這對作者來說是最笨拙的，也是最容易引起觀眾反感的處理結局的方法。

第二，在處理性格時必須注意掌握性格發展的一定限度。所謂性格的完成，並不是說好人必須完美無缺，壞人必須一壞到底，中間人物必須或成為好人或變為壞人，而是指對性格的各個側面進行了充分的展現，使性格的發展得到了生動的刻劃。……

第三，在結局部對矛盾的處理上也應注意掌握一定的分寸。主要矛盾到了結局部固然已經解決，但這只是相對而言的。主要矛盾解決了不等於所有矛盾都解決了，一個矛盾解決了還會產生新的矛盾。……

最後一點是結局部應該乾淨俐落，切忌拖泥帶水，畫蛇添足。觀眾已經看到的事實不需贅述，觀眾已經明白的道理不必再講，觀眾尚需思索的問題則留待他們自己去思索。正如愛森斯坦所說：「善於在該結束的地方結束，這是一種偉大的藝術。」[14]

▶ 尾聲

大致有幾種作用，一是補充交代，二是展示事件未來的發展趨勢，三是暗示主要人物今後的生活方向，四是重複加深對全劇的主要人物、精彩情節或主題的印象，五是作出哲理性的概括。尾聲有時採用字幕或旁白，有時是對劇中片段的重複，有時是透過與畫面配合的音樂、歌曲來點染。尾聲必須簡短、別緻。

結構的類型

從結構類型來看，有順敘結構、倒敘結構，以及二者混合使用的交錯式結構。

順敘結構

倒敘結構常常將結局放在作品的開始。許多偵探片、驚險題材的電影，都採用這種結構方式，它可以吸引人的注意、加強懸疑效果。

倒敘結構

多數影片所採用的是順敘結構，即按照事件發生的時間順序來安排情節。

交錯式結構

在一些影片中，還採用順敘和倒敘交錯的結構方式，如在事件發生過程中插入回憶等。如法國電影《廣島之戀》，它將一位女演員和一位建築師的愛情與對戰爭和往事的回憶，交錯結構在一起。選用什麼樣的結構方式，要根據作品的總體需要作出決定。

結構的時空

從結構的時空看，有多時空結構、多視點結構、平行結構、套層結構、組合結構等。

多時空結構

多時空結構打破了現實時空的關聯，按照一定的藝術原則對時空進行自由組合，現在、過去、未來、現實、想像、夢幻相互交織，大幅度的跳躍，多層面、多維度的時空世界，常用以表現人物心理活動和意識流程。一些現代主義電影曾採用這種結構，如法國電影《去年在馬倫巴》。

多視點結構

多視點結構是指作品中的敘事，是由不同的人物，透過不同的角度來進行的一種結構。這種多視角的敘述方式，可以使作品顯示出一種複調的效果，更深刻而富於哲理地展示敘述者與事物的關係。美國電影《大國民》、日本電影《羅生門》，均採用了這種結構。

平行結構

平行結構是指同時描寫兩組人物及兩組事件，相互對照、烘托，形成一種對比關係。

套層結構

套層結構亦稱為「戲中戲」，故事中還有故事，形成雙層時空。如西班牙電影《卡門》，一個是演卡門者的戲，一個則是所演的卡門的戲，兩組戲疊合在一起，相互推動。

組合結構

組合結構指作品由許多既獨立又略有關聯的部分所構成。經典影片

《大國民》是由五個人分別講述五個不同的關於凱恩的故事，結構在一起。

結構的形態

從結構的形態看，除了一般常見的戲劇式結構外，還有所謂小說式結構、散文式結構、意識流結構等。小說式結構不要求矛盾衝突的高度集中、強化，而致力於場面環境的細緻描繪，人物行動和心理的精細刻劃，既追求時空的宏觀性，也追求描寫的微觀性。日本電影《遠山的呼喚》就近似於這種結構。散文式結構不注重情節的曲折性、緊張性、完整性，而是充分利用各種細節和風格化的手段，來渲染感情、表達哲理。意識流結構是隨人物意識的流動所組成，它是某種心理表象、幻象的記錄和再現。例如伯格曼的電影《野草莓》。電影化的戲劇式結構，仍然是電影編劇的主流，它要求比較集中地刻劃人物、展開激烈的衝突和完整的情節。

北京電影學院汪流教授，在《電影劇作結構形式》一書中，花費了很多篇幅介紹了電影劇作的各種結構樣式，據他研究的成果，電影劇本的結構有六種，包括戲劇式結構、散文式結構、心理結構、電影劇作中詩的成分、混合的結構樣式、西方現代主義電影的結構。[15]介紹如下：

戲劇式結構

戲劇式結構又叫做「傳統式結構」。這是由於電影先借助於戲劇，後來才借助於小說，戲劇式結構在前，因此而得名的。同時，人們往往把其他的電影結構形式，統統叫做「非傳統的結構」。顧名思義，戲劇式結構在電影史上佔有「傳統」的重要位置。這不僅是由於電影自有聲以來，就採用了這種結構形式。雖然到了四、五〇年代，已有許多中

外優秀影片採用了這種結構樣式，並在攝製的影片中佔有很大的比例，而且，還由於它沿襲至今，歷時數十年而不衰。迄今為止，在世界電影中，仍有不少名片佳作繼續在採用這種結構樣式。

所謂戲劇式結構，並非就是舞台上的戲劇藝術結構，但它又吸取了戲劇藝術結構中的一些重要元素。關於它們之間的異和同，推崇戲劇式結構的美國戲劇和電影理論家勞遜對此曾作過概括：

> 戲劇按照衝突律來結構劇本，「也適用於電影劇本的結構」，但「電影在應用這一定律時必須注意一些重要的特殊條件。」**⑯**

這就是說，戲劇式結構和戲劇藝術結構的相同之處，在於它們都可以按照戲劇衝突律來結構劇本；它們的不同之處在於，電影具有一些自身的重要特殊條件。

汪流主編的《電影劇作概論》，介紹戲劇式結構的特徵如下：

> 戲劇性結構有三個主要特徵：一個是戲劇情節的貫串性，一個是時空發展的順序性，再一個是整體布局的嚴謹性。

> 1.戲劇情節的貫串性是其最重要的特徵，即以性格衝突構成戲劇衝突、以戲劇衝突構成戲劇情節，並以戲劇情節貫串於劇作的始終。因而，在戲劇結構中，十分講究對矛盾衝突進行集中而凝練的處理，並迫使其尖銳化，十分講究對情節進行曲折而複雜的安排，並使其在發展中貫串於全劇。

> 正因為如此，因果關係便成為性格矛盾的發生、戲劇矛盾的形成和戲劇情節的發展的內部動力。所以，在戲劇結構中，對人物、事件以及細節等各方面的因果關係，進行合理而巧妙的安排十分重要。

> 戲劇情節的貫串性，就必然要求其本身具備完整的特點，即因果關係清楚，起、承、轉、合明晰，矛盾的發展有層次，衝突的形成重累積，注意分場分段，重視對戲劇情節的線性安排和對重點場

面的點是處理，講究故事有頭有尾，線索分明。

2.戲劇性結構的第二個特徵，是時空的順序性。一般都是以順時的時空關係構成的，使故事的發展按時間的順序進行，使情節步步推進、環環相扣，決不允許隨意打亂時空順序。

從一般意義上說，時空的順序安排，使觀眾看起來比較順理成章，因而易於被觀眾接受。

3.戲劇性結構的第三個特徵，是它的布局的嚴整性。整體劇作包含著開端、發展、高潮和結局四個部分，而且在每一段戲裡也大都包含著以上四個部分。由於分段分場明顯，以及段落和段落、場面和場面之間，按因果的內在聯繫形成的順序組合，這都是造成布局上規整和嚴謹的直接原因。❶

📽️散文式結構

散文式結構分成兩類：線形結構的散文式電影和呈塊狀結構的散文式電影。

線形結構的散文式電影

線形結構的散文式電影，有如下的特點：

1.它確實像阿契爾所說，在把一個性格，或者一種環境的變化階段，表現得那麼委婉細緻。與戲劇式電影比較，它不著力於表現衝突，而是著意於表現人物思想感動的細微變化。

2.正因為線形的散文式電影要著意去表現人物思想感情的細微變化，而不是著力去寫矛盾衝突，這就決定了它在取材上具有自己的特點。這就是，線形的散文式影片的取材，不從是否有利於開展衝突的方面去著眼，而是著眼於那些有利於表現人物思想感情細微變化的材料。

3.重細節，不重情節。這一點很重要。戲劇式影片依靠一條主要情節線索的發生、發展和解決未完成敘事。而散文式電影則不然，它不重情節，而是在細節上下功夫。

4.柴伐蒂尼說，「沒有必要把日常普通事件編起來，搞成什麼說明、進展、高潮」，而應「按其本來面目表現出來」，這句話是道出了散文式電影的特點。但是，散文式電影又並非對事件沒有編排，恰恰它十分強調細節的前後照應，而且正是透過細節的前後照應而造成場面的有效積累，從而完成人物思想感情以及人物關係的細微變化的。只是這種編排不搞什麼「說明、進展、高潮」。

5.美國電影理論家D.G.溫斯頓說：「小說中的事件的結構比較鬆散，而與之相反，戲劇中的情節和衝突等因素的結構，則比較緊湊和嚴謹。」

6.高潮。正因為線形的散文式電影不以衝突為基礎，所以它也就不會出現隨著衝突的不斷深化的衝突頂點──戲劇性的高潮。

7.結局。線形的散文式電影忌敘事帶濃重的人工痕跡，因此，電影藝術家們就好像是隨手從生活中截取了一個段落似的，讓故事情節顯得那麼自然、樸實。這就造成線形的散文式電影的結尾，常常出現出一種戛然而止的勢態。不像戲劇式電影那樣，必須有頭有尾，顯得十分完整。而且，戲劇式電影總是要在結局部分裡把衝突解決得清清楚楚，敵對雙方誰勝誰負，一清二白。

呈塊狀結構的散文式電影

塊狀的散文式結構，主要表現在以下三個方面：

1.段落和段落之間不存在必然的依存關係。戲劇式電影和線形的散文式電影，都十分講求段與段之間的依存關係，其中的一部分行動必須蘊涵在另一部分行動之中。顯然，這是由於衝突的激化過程，以及人物性格發展的軌跡向結構提出的要求。而在塊狀的散文式電影

中，正是由於沒有高度集中的衝突，寫人也只是抓住最具有性格特徵的幾個側面傳神地勾勒幾筆，因而在結構上也就必然會造成段與段之間缺少必然的依存關係。故而，在這類影片之中，只要一個段落能夠頗為合理地由另一個段落產生出來（有時甚至連一點關聯都沒有），即可將劇情發展下去。所以，構成塊狀的散文式電影劇本的，實際上只是一些串連起來的段落而已，它們並不講求段落與段落之間的必然性，以及它們之間深遠的依賴關係。

2.看不到在戲劇式結構中必有的那種高潮和結局。這是由於這種結構樣式既沒有戲劇衝突所形成的那種緊張發展的過程，也沒有衝突激化後必然要出現全劇高潮的那種形勢。這類影片的結構，總是以勻稱、平衡的畫面，從容不迫地來展示生活中發生的一個個事件。可以這樣比喻：塊狀的散文式電影如行雲流水，它以「簡約平易」和「羅羅清疏」見長；戲劇式電影卻如雷雨天氣，它不斷發出小的霹靂，然後形成一聲巨雷。

3.屬於順序式結構，基本上很少應用閃回。不採用把現在、過去和未來交織起來的手法，去組織情節；而是按照生活本身的順序向前發展。在這一點上，它似乎和戲劇式結構相似，而和時空交錯的影片不同。

心理結構

過去常把這類影片的結構稱之為「時空交錯式結構」，但時空交錯只是一種手法，還不是一種結構樣式。因為這種手法可以運用在各種各樣的結構樣式中。

心理結構的特點在於：它著力去表現人物的內心世界和對人物內在感情的剖析，以達到刻劃人物的心理活動為目的。這種結構樣式的另一特徵是：追求敘述上的主觀性和心理性，並根據人物的心境變化，用回

憶倒敘的閃回的形式，把過去的事情交織到現實的動作中來，以此進行布局和裁剪，加深影片的感人力量。

在這類結構的影片中，之所以可以不遵循時間的順序，把過去、現在和未來相互穿插起來，是依據了這樣一條原理：人的心理活動（如回憶、聯想、夢幻等）是不受時間和空間限制的。

這種結構樣式，不僅長於對人物內在感情的剖析，而且，因其根據抒發人物情感的需要去進行布局和裁剪，因此它往往可以省略掉與人物無關的、過程性的描寫，在結構上顯得十分凝煉和濃縮。

戲劇式結構中的「閃回」，和心理結構中的時空交錯，是有區別的。其區別就在總體結構上。戲劇式結構雖也在局部情節中運用「閃回」手法，但其基本結構是以衝突所展開的動作過程——開端、發展、高潮、結局來結構的；而時空交錯則以意識活動的跳躍為依據，用現在、過去、未來交替進行的方法去組織整個情節。它們在結構的根本之點上是很不相同的。

心理結構由於運用了時空交錯的手法，它在分段和分場的格局上，也明顯地與戲劇式結構不同。如果說，在戲劇式結構的影片裡，段落是十分分明的，場景有一定的限制；那麼，在心理結構的影片裡，根據意識活動的跳躍改變場景，不僅段落不甚分明，場景的轉換也很多，因此每場戲很短，場景也明顯地增多了。

心理結構除了採用主觀敘述的方式外，還打破了過去認為「只有請人物用自己的行動和語言」去表現人物內心的世界的局限，採用了與小說相似的直接披露人物內心世界的手法。但是它與小說又有不同：小說用語言進行心理描寫，電影用畫面和聲音達到相同的目的。電影是借鑒了小說的表現方法，而又將之變成「電影的」。

電影劇作中詩的成分

　　首先，詩的電影像詩歌一樣，最富於作者的主觀感情。雖然電影作品都要包含作者的主觀感情，並將這一感情傾注在客體的形象之中，但是詩的電影中洋溢著的感情畢竟是最強烈的。而且，影片往往要透過主角尖銳的、感情上的變動和主角主觀的、心理上的折射，去反映故事情節。因此，觀眾所看到的，是主角所感受的現實。觀眾從中既能感受到詩意的激情，又處處不脫離現實的具體性。在這一點上，電影與詩有共同之處。

　　其次，詩的電影中表現的思想感情，有別於一般影片中所表現的思想感情。一般影片中表現的思想感情，是基於現實生活的，是現實主義的；而詩的電影中出現的思想感情，雖也必須根植於現實的土壤之中，但它富於想像，且具有人物個性的獨特之處，是作者抓取人物情感中昇華的、最具光彩的那一部分。因此，它是具有浪漫主義的色彩，影片也藉此構成了詩一般的意境。在這一點上，詩的電影和詩也是相通的，而且為了造成這種詩的意境，電影也往往要採用詩中寓意的手法，即將那種已昇華的感情，透過寓意的手法來呈現。

　　影片中的寓意手法，雖常要採用詩中情景交融等手段，但因它們各自使用的工具不同，使電影和詩便具有各自的特色。詩是透過有韻律的語詞，寫給人看，引發聯想；電影則要運用造型的畫面和畫外之音等藝術手段，訴諸人們的視覺和聽覺，產生出影片獨具深邃而優美的意境來。

　　電影的詩意應當不只是產生自一幅畫面之中，更應當產生自一組連續的畫面之中。在這方面，有許多出色的例子可舉。如蘇聯影片《安娜・卡列尼娜》中的「賽馬」那場戲，導演沒有直接去拍賽馬的場面，而是從側面拍攝安娜看賽馬時的緊張心情，和她丈夫對她的觀察。透過這組畫面，能夠更加刺激觀眾對賽馬的關心，並且產生出對不幸者安娜的

無限同情。不僅如此,這組畫面也能使觀眾聯想到,招致安娜不幸的眞正原因,正是那位站在她的身後,代表著上流社會、用虛偽、冷酷的道德觀壓迫著她的貴族丈夫。這是一組構思巧妙、含蓄而又能觸發觀眾產生聯想的畫面。而在另一些影片裡,盎然的詩意卻又來自像是一幅幅風景畫的畫面本身。

另外,電影也從詩中學習了詩一般的結構美。吸取詩的結構方法,使得詩的電影從開頭到結尾,既有情節發展的、清楚的內在邏輯關聯,而形象的開展卻又比較迅速;往往只用幾個鏡頭就表達了無限深厚的感情,擯棄了單純的交代,省略了鏡頭與鏡頭之間的一些浮面的、形式上的關聯。

詩的電影還往往要採用詩的重疊、對比等手法。重疊的手法,在詩中是一種回環的形式,它重複地說,目的卻並非爲了說得少,而是爲了要說得強烈些,或是爲了使形象更爲飽滿,更是爲了使意境更加深遠。詩的電影借用這種重疊的手法,是爲了根據情節或人物情緒發展的狀態,用它來造成一種感動人的調子。因此重疊手法的出現,總是在合理、巧妙的布局中,造成動靜結合,互相依托,前後呼應的局面。對比的手法和重疊的手法不同,它不是同一事物的再度出現,而是用相反的事物造成呼應和對照,以強化人物情感的波瀾,來達到渲染和強調的目的。

混合的結構樣式

如果我們進一步來研究電影劇作的結構樣式,又可發現,在創作實際裡,結構樣式並非總是表現得那麼單純,它往往在一種結構樣式之中,交錯、滲透進去其他的結構因素。造成這種狀況的原因,從電影劇作家的角度來說,是出於他所要表達內容的需要,也是出於他已形成的獨特風格的需要,於是他就不可能受這種或那種結構樣式的限制。他爲

了能夠更完美地表達出他所要表達的內容，做到內容和形式的和諧統一，自然而然地便會產生出並不那麼純淨的種種結構樣式來。而從電影作爲一門綜合藝術的角度來說，電影也只有透過綜合（不僅是各種文學形式的綜合，還包括各種藝術的綜合），才有可能將極爲豐富的現實生活內容完善地表現出來。

這種混合形式是戲劇因素和小說因素的結合，而且常見於根據小說改編成的那些影片之中。

西方現代主義電影的結構

西方現代主義電影有一個共同最基本的形式特徵，便是對傳統的情節結構的否定。

西方現代主義電影主張以非理性的直覺、本能和下意識，來體現創作者的「自我」。因此，他們不把情節作爲電影的基本結構，而是採用適宜於非理性的主觀想像可以任意跳躍的非情節和非結構的模式。其中包括兩種基本傾向不同的影片：一種是以直接紀錄「生活的流動」，所謂純客觀的「生活流」；另一種則是以直接表現「意識流動」，所謂純主觀的意識流。

生活流

「生活流」電影主張「讓生活本身說話」，按照「生活本身的自然流動」，對生活作一種「純」客觀的記錄。換句話說，這種影片要求「按照生活原來的樣子」去記錄生活，對於所描寫的對象不作任何思考和概括，也不作任何評價和分析；認爲應該由觀眾自己去得出結論。

意識流

「意識流」電影主張以非理性的意識流動構成影片的內容。所謂「非理性的意識」，是指一種不清醒狀態的意識活動，如夢、幻覺等都是。所以，意識流電影即是由一連串彼此毫無關聯的回憶、幻覺等景象的流動所構成的影片。

「生活流」和「意識流」不是相同而是完全相反的東西：一個標榜「客觀性」，一個強調「主觀性」。但兩者殊途而同歸，前者反映極其瑣碎、偶然的不帶有生活客觀規律性的東西，後者反映由下意識所產生的混亂的世界視象。

總之，結構作為一種形式，首先必須服從於它所要表達內容的需要，必須與總體藝術設計相符合。其次，結構要帶給作品以鮮明的敘事韻律，既絲絲入扣、又從容不迫，在層層推進中，與觀眾的心理韻律和感情變化相呼應。最後，結構還應追求和諧、變化和獨特，結構本身也可以給作品帶來獨立的形式美。

註釋

❶ 費爾德著，《電影腳本寫作的基礎》，第56頁。

❷ 普多夫金著，《電影技巧與電影表演》，第126頁。

❸ 關於「新小說」的精神和表現手法，可參閱梅席耶（Vivian Mercier）所著《新小說指南》（*A Reader's Guide to the New Novel*）的緒論部分，該書一九七一年由紐約Noonday文學指南叢書出版。

❹ 朱疇滄著，〈實驗電影的特質〉，《電影評論》第五期，第91頁。

❺ 李曼瑰著，《編劇綱要》，第10至12頁。

❻ 同註2，第45至46頁。

❼ 汪流主編，《電影劇作概論》，第232頁。

❽ 同註1，第57頁。

❾ 一個好的腳本應具備的條件：第一個要有思想，以《太陽浴血記》來說，它本來只是一部單純的西部片，可是我們從這部片子可以看到，美國從農業社會跨進工業社會，過渡時期所發生的種種紛爭，這代表著一種時代性。第二個要具備的是要有濃烈的感情，像《孤星淚》、《一襲灰衣萬縷情》、《巨人》都屬於此類。《一襲灰衣萬縷情》本是一個極普通的故事，它卻代表了美國戰後對世界負責的態度，不管電影形式如何的變遷，一部電影若是激不起人們的感情，激不起人們的憐憫，那這部電影的力量將削弱不少。第三個要具備的是要有動作，電影不單是用來講道理的，它也應該具備強烈的電影感，要有動作，像《太陽浴血記》、《一襲灰衣萬縷情》，不但是有思想、有內涵，而且片中也具有強烈的動感。《霹靂神探》充滿了動感，所以能得到最佳編劇獎。《夏日殺手》，無疑是個好腳本，對白不多，只是用動作來表達，根本不須再多解釋。綜合上述三點：有思想、有感情、有動作，就構成了一個好腳本應該具備的三個條件，像《亂世佳人》這部電影就同時具備這三點。

❿ 徐天榮著，《編劇學》，第40頁。

⓫ 劉文周著，《電影電視編劇的藝術》，第141至142頁。

⓬ 李漁著，《閒情偶寄》，第12頁。

⓭ 同註12。

⓮ 同註7，第257至258頁。

⑮汪流著，《電影劇作結構樣式》，第21至145頁。

⑯勞遜著，《戲劇與電影的劇作理論與技巧》，第449頁。

⑰同註7，第232至235頁。

Chapter **10**

人　物

任何腳本必須具備兩項基本要件：一是人物；一是情節；二者缺一不可。

在電影劇本創作中，人物是造型形象的主體。人物的活動及各種人物關係，構成了作品的情節，人物的命運形成了作品的敘事架構，編劇對生活的理解、認識、評價，也主要是透過人物得以表現。因而，塑造富有審美個性和價值的人物形象，是電影劇本創作最重要的任務。

人物的活動

費爾德教授在他的大作《電影腳本寫作的基礎》，談到人物時說：

> 每部腳本都有戲劇性的動作和人物，你必須知道誰是你的電影中要描述的。還有什麼事情會面臨到他或她，這是寫作的最基本概念。❶

他還替「動作」（action）和「人物」（character）下了清楚簡明的定義：

> 動作就是發生什麼事情；人物就是誰會去碰到些什麼事。❷

腳本的誕生往往因人而異，初學編劇的人，往往以情節來決定人物，有經驗的編劇者，則是以人物來決定情節。一般而言，先塑造人物再安排情節比較理想，如此可使人物的性格較為統一，但也要根據題材而定。美國出品的《無聲電影》（Silent Movie），就是先有情節再安排人物。

顧仲彝在《編劇理論與技巧》一書中，詳細介紹人物的重要，以及人物與情節的關係，以下就是他的見解：

> 人物塑造和情節結構都是重要的，缺一不可，但人物第一，結構第二；情節結構必須以人物性格為依據，從人物性格中誕生出

情節來；不是先有情節結構，再把人物一一安插進去。我們如果先把人物研究透澈，情節自然而然地在性格中產生；如果先把安排了情節，再去找人物，那人物必然跟著情節走，受情節支配，很難塑造出有鮮明生動性格的人物來；這種人物在外國戲劇術語裡就稱爲「受結構支配的人物」。先有人物再有結構，就像女人生孩子是順產；而先有結構再有人物，必然是難產。有人比喻爲造房子，人物是劇本的基礎，基礎先打好，再一層層造房子，那房子一定造得很穩固；先有結構再寫人物，就像造屋不打基礎，房屋就不牢固。許多作家的劇本裡人物寫不好，不是因爲他不會塑造人物，而是由於他先把劇本的情節結構搭好，於是人物就受了結構的約束，不能自由生長而僵化了。我們知道人物的個性裡不僅有他性格的特徵，並且還包括他的環境、他的遺傳、他的興趣、他的信念、他的理想，甚至於他的誕生地區的地方特點，所以只要把人物的各個方面都瞭解清楚了，摸透了，情節就自然而然地很容易地產生了。人物性格裡面包含著情節。❸

　　美國的埃洛里在其所著的《編劇藝術》一書中，也說：

　　任何人，不論是否有靈感，如果把劇本的成敗寄托在人物性格上，他的方向就算對頭，他的方法就不會出錯，不管他是有意還是無意。關鍵不在劇作者口頭怎樣說，而在筆下怎樣寫。任何偉大的文學作品都著眼於人物性格的描寫，即使作者是從情節入手也一樣。人物性格一旦被創造出來，就成了頭等重要的因素，情節必須重新安排以適應它們。❹

　　無論是先有故事，先有意念，或者是一則不爲人知的小新聞，究其終了都得藉一、二人物，透過他們的聲音、肢體、動作、表情，而將腳本的情節加以組合連貫，呈現在觀眾眼前。腳本的組成因素包括了堆砌的布景、襯托的道具、衝突的精神、合適的對白……這一切都因人物的

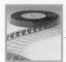

存在而有意義。人物的注入,促成腳本從無意的雕琢,提升為有意義的生命,悲則令人泣不成聲,喜則使人舞之蹈之。人物賦予情節生命和意義。誠如費爾德說的:

> 沒有衝突就沒有戲劇;沒有需要就沒有人物;沒有人物就沒有動作。❺

人物是腳本的骨架,動作是血肉部分,兩者相連才構成一部完整的腳本。

首先我們必須理解人物塑造（characterization）、人物性格（character）和人物特性（characteristic）的區別。人物塑造包含著人物的所有事實,性格是其中之一,而特性是性格裡的一個因素。

電影既受到時間等的限制,在一百二十分鐘內交代一個故事,使人物塑造成功,當然不是一件容易的事,唯有那些能認識人物並把握其個性的作家,才可以做到。否則,劇中人物就會顯得平淡無奇,無個性、不突出……或抄襲前人的造型,流入一般老套模式,像這樣的腳本,既沒有創意,當然也就不會有獨特的風格了。

因此,在編劇前,或更精確地說,在塑造人物前,須先認識人物、瞭解人物。名劇作家易卜生曾向人透露他的工作方法:

> 我開始工作時,感覺好像坐在火車上去旅行時,遇到這些人物,在第一次邂逅中,我們談這個又談那個,幾乎無所不談。我開始寫作時,就好像我們相處達一個月之久,關於他們的個性連那些古怪的小動作,我都摸得一清二楚。❻

他就是先做認識人物、瞭解人物的工作。

日本著名的電影編劇兼導演小津安二郎,他寫腳本的第一個步驟,就是分配角色,小津說道:

> 除非你知道那些角色將由誰來扮演,否則寫腳本是不可能的。正如同一個畫家在不知道他將使用什麼顏色的情況下,無法動筆作

畫的情形一樣。對於明星，我一向不感興趣。演員的性格才是最重要的。這不是他有多好的問題，而是他實際上是一個什麼樣的人的問題。他所投射的，不是劇中的人物，而是他自己。❼

🎥人物間的關係

電影劇本的任務是在寫人，這是無庸置疑的。但是這個人，並不是孤立的，他是社會中的人，是生活中的人。因此，寫人就應該圍繞著人，處理好與人有關的幾種關係，特別要寫出彼此間相互映襯、互為作用的關係。具體的說，有以下幾種：

人與人的關係

這裡有主要人物與次要人物（包括群眾角色）的關係、正面人物與反面人物的關係。紅花需要綠葉陪襯，人物也需要在彼此的映襯中才能顯示出各自的個性差異來。

人與物的關係

這裡有人與事物的關係、人與細節的關係、人與景緻的關係。這些關係一旦出現在銀幕上，就得讓彼此之間有一種內在的聯繫。

人與社會的關係

它包括人與政治背景、環境氣氛，乃至社會心態的關係。人與社會的關係，須合乎情理、彼此既協調又能為塑造人物形象服務。

當然，不論人與人的關係、人與物的關係，還是人與社會的關係，

其核心仍是人。

人物的特性

　　腳本要描寫什麼樣的人物呢？什麼樣的人物才適合編成腳本呢？戲劇人物必須具備下面的特性：

特殊性

　　一個普普通通、平平凡凡的人，一點都沒有「戲感」，怎麼會引起觀眾的興趣呢？這種普通人，音容笑貌與其他人沒有兩樣，觀眾見得多了，平淡無奇，這樣的人不太適合於成為劇中人物。唯有特殊的人，一言一行都與眾不同，這樣的人一舉一動都有「戲」，自然引起觀眾的興趣了。

　　世界上平凡的人多，特殊的人少，千百而不得一，因此劇作者必須有豐富的經驗，與敏銳的觀察力，在千千萬萬人群中，在平凡中求特殊，在特殊中求平凡。一個平凡的人，有他特殊的地方；一個特殊的人，也有他平凡的地方，這兩種人都是編劇心目中的理想人物。有經驗的編劇者，能很精密的從極平凡的生活中，去發掘特殊的事物；從特殊的事物中，發掘平凡的境地。事實上，大多數的腳本，都是描寫這些人物。

　　如何從特殊中尋找平凡，在平凡中發掘特殊。這裡有一個簡單的方法，就是發掘「反常」的地方。例如普通人都有嫉妒的心理，這是人之常情，並無特殊之點，所以有這種嫉妒心的人，還不能成為戲劇性的人物。可是如果一個人的嫉妒達到瘋狂，甚至殺人的程度，這就是異於常人，而成為戲劇性的人物，如莎士比亞筆下的奧賽羅便是。又如好人不如壞人，妻子不如情婦，結婚不如偷情，談天不如吵嘴，吃飯不如喝

酒，喝酒不如酗酒……再如壞人本是作惡多端，忽然放下屠刀做好事，嚴守婦道的妻子，竟然背叛丈夫紅杏出牆……這些都是平凡中有特殊，特殊中有平凡。

只要細心觀察周遭的人物，戲劇的題材俯拾皆是，如果能深入留心，刻意描寫發揮，不難創作出成功的好腳本。但不可爲了找特殊人物，而一味描寫變態的人物，傳播變態的人生觀。

衝突性

戲劇的本質就是衝突，戲劇人物具備衝突性，這是無可置疑的，問題是人物要有如何的衝突呢？腳本不論寫什麼人物，都必須安排在衝突的局面中，也就是說，一個普通的人物，一旦使他有了衝突，他的生活和行爲就不平凡，他隱藏在內心的祕密、動機、善惡的觀點，及僞裝在外的各種面具，他的喜怒哀樂、情感理智……一件一件揭開了，赤裸裸地呈現在觀衆眼前，也深深震撼著觀衆，把他們的欲望表達出來。

根據這點，什麼人物都可以寫，帝王將相、皇親國戚，固然是腳本的好人選，販夫走卒、三姑六婆又何嘗不是腳本的最佳人選呢？問題只在這些人物有沒有值得在觀衆面前呈現的衝突而已。

人物的分類

人物如果要談到分類，事實上是無法分類的，因爲「人心不同，各如其面」，無法詳細區分，不過爲了說明的方便，可作概略的分類，對腳本的寫作當有助益。

正派人物

1. 平正型：這型是最常見的一種人物，也可以說是最正常的人物，品行端正、見解平和、面貌端正、心地善良。

2. 拘謹型：這一型就比較有些特色，他言語謹慎行動拘束，不敢多動多言，顯得過分老實。

3. 拙笨型：這一型並不是喜劇裡面令人可笑的笨蛋人物，而是在智慧上稍低於常人，因而產生戲劇性。

4. 機智型：智慧高而異常機警，但用心公正，不是爲了一己之私而用心機的人物，如歷史上的諸葛亮、張良。

5. 忠正型：這一型是忠臣義士型的人物，他們的機智未必勝過機智型，但其人的品德性行，忠誠正直，超過常人，如岳武穆、文天祥。

6. 剛愎型：這一型的好人，有時會因過於剛正而做錯事，他絕對的有心爲善，當然更無心爲惡，卻會做壞了事。

7. 粗豪型：這種人物多是很可愛的粗人，心地善良行動粗魯，如《水滸傳》中的魯智深。

8. 火燥型：性情太燥急，沒有耐性，三言兩語之間就能吵起來，甚至揮拳打架。

9. 純眞型：這一型的人天眞未泯，並不是孩子，但是對任何事情都只看見平直的一面，是容易受騙的好人。

10. 自卑型：有嚴重的自卑感，因而造成過度的自尊，使許多事在他的因應之間，造成偏差，事實上他存心絕不爲惡。

以上就正派人物，粗分爲十種類型。實際上，人心不同，各如其面，正派的人絕不止於十種，千百種也限制不住，不過我們實不必那樣細分。但劇中人物要有分別，同是正派人物，就必須分開成幾種類型，否則的話，每個人物都相同，成了複製品。

反派人物

1. 兇狠型：這一型的人物，外型兇惡，一見就知道是反派，作事心狠手辣，一切形之於外的壞人。

2. 陰險型：這一型的人，外貌看起來並不兇惡，而內心陰險，專門處心積慮的作壞事，害人圖利，實際的兇狠，比兇狠型且有過之。

3. 墮落型：這一型的人，吃喝嫖賭，作姦犯科，無所不為，見利忘義，毫無品德可言，自暴自棄，不圖眼前快樂，而且用卑劣方法求取將來的快樂。

4. 紈袴型：只知享樂。可以一夜賭輸全部祖產，可以淫人妻女不以為意，這樣的人，最後窮途末路，可以為盜賊，可以為賣國賊。

5. 敗類型：游手好閒，社會敗類，專作欺壓詐騙，惡人幫兇。這種人以作壞事害人取利為快意，視作正事，作好人為不正常。

6. 小丑型：壞人的手下，仰人鼻息，助紂為虐，混口飯吃，卑鄙得可憐，下賤得可惡，但他還自鳴得意，狐假虎威。

7. 奸詐型：這一型人物，在外表上極力表現其美善，而內心隱藏著極深的奸詐之心。他一切用詐術，別人或許對他深有好感。他比陰險型更可怕十倍，自古大奸都是這一型。

8. 諂佞型：媚上驕下，以說別人壞話，打倒好人為職志，對上諂媚，不知羞恥，但知如何逢迎邀寵，作了壞事絕不覺得慚愧，也沒有同情心。

9. 潑辣型：這當然專指女性。戲劇中潑辣型的女人，都是相當突出的，潑辣型的女人都屬反派。

10. 風騷型：這當然也是指女性。風騷型和潑辣型大為不同，潑辣是在言語行動之間，肆意恣行，似乎無人能限制她，因此造成一種雌威，使許多人都怕她。而風騷型的女性魅力的放縱表現，由於此種行為的放縱，往往造成不正常的行為。

11. 交際花：這一類型自然也專指女性，江湖氣特別重，擅交際、多

手段。❽

　　人物分正反二者，只是一種粗分，事實上，人物的類型性格，都是千變萬化，絕不是前面所說的幾種類型所能包括。至於細分，則要靠編劇者去創造。編劇者筆下可以創造出無數種型態的人物，演出感人的劇情，這實在是藝術家的功能，而不是理論上的歸納分析所能做的。

人物生活構成要素

　　區分人物類型後，接著須確立主角，然後將他或她的生活構成要素，分別變成兩種基本的種類：內在的（interior）和外在的（exterior）。人物的內在生活，發生於出生到開始拍攝電影的刹那為止，這是構造人物（forms character）的過程；人物的外在生活，發生於攝製電影的刹那開始直到故事終了，這是顯露人物（reveals character）的過程，❾可以參見圖10-1。❿

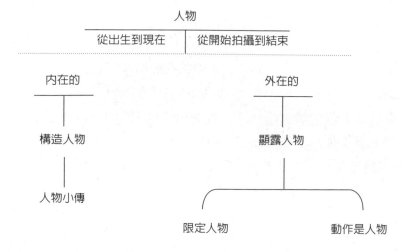

圖10-1　人物生活構成要素

　　人物還必須多樣化，不可抄襲老套，塑造刻板型的人物。但怎樣使人物具有眞實與多元化呢？

人物生活基本要素

　　首先，分別將人物的生活歸納成三種基本要素：職業的、個人的和私人的。

職業的

　　人物靠什麼維生？在那裡工作？他是銀行的副總裁嗎？或建築工人？是無業遊民？還是科學家？或是媬母？他或她做什麼？

　　若人物工作的地點在辦公室，那他在辦公室做什麼？他和同事的關係又如何？他們各自獨行其事呢？還是互相協助、互相信任呢？在公餘休閒時間，彼此有社交活動嗎？他又和老闆如何相處呢？有好的關係？或因爲意見不同、待遇不公而有些憤恨？你能限定和揭露人物在他的生活中，與其他人的關係，你就是創造了個性和觀點。這就是開始描寫人物的觀點。

個人的

　　你的主角是單身漢？守寡、已婚？分居？或離婚？若結婚，他和誰結婚？何時結婚？他們的關係又如何？交遊廣闊或孤獨自守？婚姻美滿或有外遇？若單身，他的生活又如何？他離過婚嗎？離過婚的人有許多的戲。你對人物產生疑問時，就反過來探討自己的生活。問問自己：若我也處在那種狀況，我會怎麼做？限定你的人物個人的關係。

▦私人的

獨處時,他或她在做什麼?看電視、運動——例如,散步或騎單車?他有寵物嗎?那一類?他集郵或參加一些自己喜好的活動?簡單地說,他或她獨處時,這些都包括在人物生活的範疇。❶其間的關係如圖10-2。❷

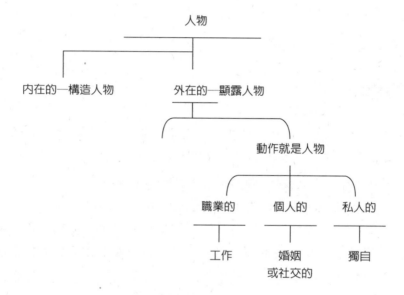

圖10-2　人物生活基本要素

📽人物情節安排要素

編劇者在安排人物時,必須注意人物與情節的配合,在配合時必須注意下述幾個因素:

外型

在我們的生活領域裡，常聽見這句話：「他給我的印象……」，這印象包含了內在涵養和外在的修飾儀態，諸如這個人的年紀、高矮、胖瘦，基於這些外型有時能加強人物的特性，因此，編劇者在創造人物時，為了強調該人物，製造該人物的特性，外型的配合實有必要。

內在

心靈活動是人物的精神所在，除了不變的外型，編劇者應致力於人物心靈的描述，舉凡人物的欲求、憎惡、喜好。人物若喪失了內在的表現，將無異於活的死道具。

社會

任何時代的社會都有它獨特的生活層面，生活在相異的社會下，因而各有其不同的生活習俗。編劇者筆下的人物須和此種習俗達成某種一致的形態，倘使人物違逆了這層形態，那麼這人物將是特殊的、非常態的。

家庭

編劇者為了情節進展的需求，時而會安放些不同背景、階層的家庭，這些家庭中的組成分子，隨著上述境遇的異樣，而表現出相異的行為語言。例如一位生長在貧民窟的孩子，竟穿著一套絲綢的衣服，溫雅的站在鄙視他的鄰人面前。就常理而言，貧民窟的孩子如何穿得起絲綢的衣服呢？由此而情節上必定有所變化。大致說來，人物的教育、衣著、娛樂和家庭的環境互為因果。

▤ 朋友

　　喪失了刺激就缺少了反應，缺乏了反應就只有平靜。相反地，電影強調的是動，在孤掌難鳴下，編劇者必須創造一個以上的人物，利用連串的刺激、反應，以達到動的原則。人物間相互的關係，在編劇者筆下，必須明確地勾劃出來。

　　在確認情節和人物之間的關係後，其次必須研討：這人物是爲何而來？他的任務爲何？在情節的發展線上，人物的加入有其必要，但這必須符合精簡的原則，絕不創造一個多餘的人物。因此，在創造一個新人物時必須考慮：

1.這人物是否必須創造？
2.這人物所要接受的事件，是否能由原有人物承擔？
3.這人物創造與否對情節的效果影響如何？
4.這人物的創造，只爲暫時的需要或長久的需要？

　　有些編劇者唯恐劇中人物貧乏，形成冷場，於是大量製造人物，結果上自曾祖輩下至曾孫輩，加上婢女、門僮，眞是洋洋大觀。這不但爲導演增加處理上的繁雜，在製片上，又得多支出一筆龐大的演員費用，這豈是良策？如果要刻劃人物的富有，可在服裝、布景、道具上描繪，又何必動員許多不必要的角色呢？

　　因此，在人物創造上必須加以斟酌，除了考慮是否必須創造這人物外，接著必須考慮，這人物應以何種形態加入情節。

　　一個人物的形態和情節發展，有莫大的關聯，大致上一個人物形態決定後，他的言行也隨即形成。當一切都固定了，一個情節的進行，遂得依據這個人物的形態而做合情合理的發展，違逆人情常理不容易使觀眾折服，自然不會引起觀眾的共鳴。

　　有時，在情節發展過程中，人物的性格會因外在的事件或刺激而有所改變，這種人物性格的變化，使人物的言行也隨之改變。一個編劇者

要使其作品力求變化，然而必須切記的是，這種人物的性格轉變，並非出自於人物本質的喜惡，而是建立在情節的轉變上。

劇中主要人物的性格都確定了，次一步驟要使人物處在一些難題與困境之中，他們必須被某些人或某些事所敵對，他們必須有衝突，不論是利害的衝突、人性的衝突、思想的衝突或生理的衝突。撰寫人物的衝突之前，如果能夠先對人物的性格作一番詳細分析，找出衝突的要素來，如此可以得到更理想的戲劇效果。編劇者一旦能夠有效利用對比事物製造衝突性，就很容易創造戲劇效果。

要想使得腳本中具有強烈的衝突性，編劇者對腳本的基本意念，就要具有衝突的種子。劇中的人物，必須處在一件或一連串的難題之中，這些難題的產生，很自然的來自劇中人物的現實環境和過去的背景。同時，這些困難要有普遍性，換言之，必須使觀眾也要感受到這些困難的存在，才會引起共鳴。

此外，這些困難必須有意義，無論對於劇中人物或對於觀眾，都能引起一種情感上的共鳴，不要令人覺得像無病呻吟，觀眾關心劇中人物的困難，才會對劇情發生興趣，如此劇情中所表達的事件，才能掌握觀眾的注意力。

想達到這種效果，就要刻劃劇中人物，使觀眾有親切感，觀眾與劇中人溶為一體，情感上產生共鳴，就會隨著劇中人物的處境引起身心方面的同樣反應。

除了主要人物，次要人物也是不可缺少的，次要人物必須包括在主要人物的生活之中，但他們要由本身的生活導致與主要人物發生關係。為了使次要人物也生動而真實，所以，他們要有激發性和自然的性格，不然將會影響主要人物，並破壞其真實性。

同時，每個次要人物不論在對白或動作方面，必須賦予他本人真實性，他們的典型應當是日常生活中常見的人物，但要具有特色。如此才能在同一場中，由他們與主要人物的關係，反映其真實性。所謂「次要」，是指在故事裡的重要性而言，對編劇者的編寫工作而言，則同等

重要。

　　腳本的編撰，尤其電影腳本方面，分歐洲與美國兩大派別。美國的作法，特別是好萊塢編劇者的作法，通常較注重動作，為了使腳本富於動作，常有損害人物性格的情形。而歐洲編劇者的作法剛好相反，他們特別注重人物性格，有時候為了人物性格的完整性而損害動作，以致劇情節奏進行遲緩，失去緊湊的刺激性。[13]

　　上述兩種極端作法都是錯誤的，情節與人物是相互關聯的，最理想的作法應當將情節與人物合而為一，以使全劇的風格統一而調和。

　　這裡再說明刻劃人物要注意的幾件事：

1. 人物要真：人物逼真，是藝術的真，而非科學上的真。其意思是要求人物要切合身分、教育、背景，但不必照本宣科地像攝影機和錄音似地寫出來。最重要的是要表現他的個性、思想、意志、行為動機，使其栩栩如生，自必引起共鳴。這正如徐天榮所說的：「在人物研究中，有兩項最重要的：一為人物要真；一為人物要宜。宜者，其出沒於劇中，恰如其分也；真者，其有血有肉，栩栩如生也。人物應求其真，後求其宜。」[14]

2. 人物要一致：這是指人物的性格不能前後矛盾。雷斯克（C. R. Reaske）說：「分析人物的性格，要將人物在前後兩個不同階段的發展提述出來。」[15]人物的性格並非一成不變，但其變化必須合情合理，也就是人物性格或行為的轉變，必須有他心理的過程或環境的因素，使觀眾覺得毫無突兀之處。

3. 合情合理：這也就是徐天榮所說的「宜」。譬如小孩說大人的話，粗人說話引經據典，都不合理，這樣的人物，觀眾實在無法接受。

　　人是語言的動物，要刻劃人物就必須研究他的語言，語言在腳本寫作上佔了重要的一環，我們也不能忽略；另外，有關對白的探討，留待下章介紹。

註釋

❶ 費爾德著，《電影腳本寫作的基礎》，第14頁。

❷ 同註1。費滋傑羅（F. Scott Fitzgerald）有不同的看法，他在《最後大亨》（*The Last Tycoon*）裡說：「動作就是人物。」見註1同書，第21頁。

❸ 顧仲彝著，《編劇理論與技巧》，第288至289頁。

❹ 埃洛里著，《編劇藝術》，第110至111頁。

❺ 註1同書，第21頁。

❻ 伊格里（Lojos Igri）著，《戲劇寫作的藝術》（*The Art of Dramatic Writing*），第32頁。

❼ 李春發譯，《小津安二郎的電影美學》，第24頁。

❽ 王方曙等著，《電視編劇的理論與實務》，第172至176頁。

❾ 同註1，第23頁。

❿ 同註7。

⓫ 同註1，第25至26頁。

⓬ 同註1，第27頁。

⓭ 不獨歐洲、美國不同，台、港兩地也迥然不同。國內的編劇者在創作時，先考慮主題、內涵，其次再談技術；香港則以商業為重，先考慮觀眾的需要。至於編劇的方式，國內是整劇的去想，香港則一場一場的去想。新藝城的幾個巨頭，每晚喝酒想腳本，把點子錄音下來交給編劇者，讓他們白天聽。

⓮ 徐天榮著，《編劇學》，第87頁。

⓯ 姚一葦著，《藝術的奧祕》，第92頁。

Chapter **11**

情　節

　　情節在一部電影劇作中佔了非常重要的地位，任何編劇者不可輕忽它。汪流主編《電影劇作概論》中，有一段話強調情節的重要：

　　　第二次世界大戰後，西方某些電影藝術家曾提出「非情節化」口號，力圖擺脫情節，而最終又回到故事和情節上來，這一事實就足以說明情節在電影劇作中的重要地位和強大的生命力。❶

情節與故事的區分

　　在談到情節之前，必須先把故事與情節區分清楚，以免混淆。

　　佛斯特（E. M. Forster）在《小說面面觀》（*Aspects of the Novel*）中指出：

　　　故事是按照時間順序安排的事件敘述；情節是事件的敘述，但重點在其因果關係。「國王死了，然後王后也死了。」是故事；「國王死了，王后也傷心而死。」則是情節。❷

　　簡潔而明瞭地分析了兩者的差異，以及其間的因果關係。

　　兩千多年前的希臘哲人亞里斯多德，在《詩學》一書中，為情節下了一個定義：

　　　故事的事件的安排。❸

　　他並將情節列為悲劇的六個要素之首，他說：

　　　悲劇之第一要素，亦可謂為悲劇之生命與靈魂，是乃情節。❹

　　由此可知情節的重要。

　　美國電影理論家戴維・波德維爾（David Bordwell）和克里斯琴・湯普森（Kristin Thompson）合著《電影藝術導論》（*Film Art: An*

Introduction），書中對情節（plot）所下的定義如下：

敘事片中直接向我們呈現的所有事件，包括它們的因果關係、順序、頻率和空間位置。它與故事相對，後者是觀眾對敘事中所有事件的想像產物。❺

至於故事的定義則是：

在一部敘事片中所見所聞的全部事件以及我們推斷或認為發生過的事件，包括其假定的因果關係、時間順序、持續時間、頻率和空間位置。它與情節相對，後者是實際搬演出來的某些敘事事件。❻

《電影劇作概論》中解釋情節如下：

情節也是劇中主人公的一系列遭遇和變故，因此也可以這樣這樣理解，即情節是電影編劇根據人物的性格和心理所做出的（或可能做出的）事件的安排。❼

接著該書又解釋：

故事和情節是兩個不同的概念，在古代就是明確的。亞里斯多德說：「不管詩人是自編情節還是採用流傳下來的故事，都要善於處理。」他不僅指出故事並非情節，還告訴我們，情節是作者自編的，故事則是流傳下來的，即不是作者編撰出來的。❽

故事和情節到底有何區別，《電影劇作概論》分析如下：

我們或許可以對什麼是故事？什麼是情節？故事與情節間的關係得出必要的結論：

其一，故事——生活中的事實，是未經作者加工的。
情節——經作者加工過的故事（事實），或在生活的基礎上編撰出來的。

其二，故事——只有一個，它自身是不變化的。

情節——根據同一個故事（事實），不同的作者可以創造出不同的情節，如《崔鶯鶯傳》、《董西廂》、《西廂記》。又如流行於歐洲的《唐·璜》、《浮士德》，許多作家都寫過。

其三，故事——不一定有認識價值，如魯迅的《狂人日記》和果戈里的《外套》所依據的原型故事。

情節——一定有認識價值，如魯迅的《狂人日記》、果戈里的《外套》、托爾斯泰的《復活》和《活屍》等等。

其四，故事——通常都沒有性格鮮明的人物，如杜勃羅留波夫說的，在故事裡，性格對觀眾來說還是不清楚的。

情節——要求人物性格鮮明，心理活動豐富。

其五，故事——總是按照事情發生的經過，按照事情進展的時間順序來敘述的。

情節——按照最有效地影響讀者和觀眾的方式來表現，既可以正敘，也可以倒敘，將時空交錯起來敘述也行。❾

最後，《電影劇作概論》強調：

對電影編劇來說，情節可以編撰、虛構，但決不允許脫離人物性格、脫離生活去胡編亂造。任何胡編出來的情節，都會破壞情節的真實，劇本必然失敗。❿

如果說主題是電影腳本的靈魂，那麼情節就是電影腳本的生命。電影中若無情節的安排，使故事的發展有衝突、糾葛、高潮、驚奇與懸疑，那麼這部電影一定單調乏味，引不起觀眾的興趣。

🎥 情節的類型

十八世紀時，義大利劇作家卡洛·柯奇（Carlo Gozzi）研究歸納，

認為世界上只有三十六種劇情。二十世紀初期,法國劇作家喬治‧浦洛蒂(Georges Ploti)引證了一千二百種古今名著腳本,證實了這種說法。也就是說,這三十六種情節,可以包括所有的情節。當然像今天這樣複雜的社會、複雜的人際關係,也許會有新的情節產生,但至今還沒有創造第三十七種、三十八種……情節,或許有了,還沒有正式增補,但至少這三十六種情節,可供劇作者編劇時參考。❶

📽 求告

　　主要劇中人:求告者

　　次要劇中人:逼迫者、威權者

　　情節(一):1.幫助他去對付仇人

　　　　　　　2.准許他去執行一件他應作而被禁止做的事

　　　　　　　3.給予他一個可以終其天年的地方

　　情節(二):1.舟行遇災的人請求收留幫助

　　　　　　　2.行事不端被自己人斥逐而祈求別人的慈悲

　　　　　　　3.祈求恕罪

　　　　　　　4.請求准許埋葬屍骨取回遺物

　　情節(三):1.替自己親愛的人求情

　　　　　　　2.為被迫害者仗義求情

　　舉例:電影《緹縈》

📽 援救

　　主要劇中人:不幸的人

　　次要劇中人:威脅者、援助者

　　情節(一):1.救援一個被認為無辜的人

　　　　　　　2.救援一個被認為有罪的人

情節（二）：1.子女救助父母或臣援君恢復王位

2.受過恩惠的人報恩

舉例：莎士比亞劇《威尼斯商人》、電影《孤星淚》

◼ 復仇

主要劇中人：復仇者

次要劇中人：作惡者

情節（一）：1.為被害的祖宗或父母報仇

2.為被害者的後人或子女復仇

3.為愛人或朋友受侮或被害復仇

情節（二）：1.為了被存心為敵或故意為難而復仇

2.為了被蓄意謀害而復仇

3.為了被奪去所有而復仇

情節（三）：1.職業的追捕有罪的人

2.仗義的為大眾鋤奸

舉例：電影《獨臂刀》

◼ 骨肉間的報仇

主要劇中人：報復者

次要劇中人：作惡者、受害人（已死或未死）

情節（一）：1.父死報復在母身上

2.母死報復在父身上

情節（二）：1.弟兄的死報復在兒子身上

2.姪甥的死報復在姨舅身上

情節（三）：1.父死報復在丈夫身上

2.妻死報復在母親身上

情節（四）：1.丈夫的死報復在父親身上

2.母親的死報復在妻子身上

舉例：莎士比亞劇《哈姆雷特》

逃亡

主要劇中人：逃亡者

次要劇中人：追捕或懲罪的勢力

情節（一）：1.違犯法律的或因其他政治行為而逃亡

情節（二）：1.因為戀愛的過失或罪行而逃亡

情節（三）：1.反抗者對統治者之抗爭

情節（四）：1.不正常人或瘋狂者之變態逃亡

舉例：電影《第三集中營》、《孤星淚》

災禍

主要劇中人：受禍者

次要劇中人：勝利者、助威者

情節（一）：1.戰敗或亡國

2.天災或人禍

情節（二）：1.君位被奪

2.意外地被權勢者迫害

情節（三）：1.不公道地被懲罰或遭遇暴行

2.他人忘恩負義或以怨報德

情節（四）：1.失戀或被情人遺棄

2.非自然的喪失親愛的人

舉例：莎士比亞劇《李爾王》、電影《火燒摩天樓》、《大地震》

▰ 不幸

主要劇中人：不幸人

次要劇中人：製造不幸的人、爲虎作倀的幫凶

情節（一）：1.無辜者被野心者的陰謀所犧牲

情節（二）：1.無辜者被環境突變而遭犧牲

情節（三）：1.人才在困苦貧乏之中仍受迫害

情節（四）：1.失去了唯一的希望

舉例：電影《單車失竊記》

▰ 革命

主要劇中人：革命者

次要劇中人：暴行者

情節（一）：1.一個人或數個人的反抗

情節（二）：1.一個人的革命影響許多人

舉例：電影《雙城記》、《氣壯山河》

▰ 壯舉

主要劇中人：領袖

次要劇中人：敵人

情節（一）：1.戰爭

情節（二）：1.鬥爭

情節（三）：1.冒險

舉例：電影《最長的一日》

🎬 綁劫

主要劇中人：綁劫者

次要劇中人：被綁劫者、保護人

情節（一）：1.綁劫不願順從的人

情節（二）：1.奪回被綁的人

情節（三）：1.救助將被綁或已被綁的人

舉例：平劇《節義廉明》、電影《手提箱女郎》

🎬 釋謎

主要劇中人：解釋者

次要劇中人：受釋的人

情節（一）：1.必須尋得某人某事否則遭禍

情節（二）：1.懸賞尋人或尋物

情節（三）：1.必須解釋謎語否則不幸

舉例：電影《迷魂記》

🎬 取求

主要劇中人：取求者

次要劇中人：拒絕者、判斷者

情節（一）：1.用武力或詐術獲取目的物

情節（二）：1.用巧妙的言詞獲取目的物

情節（三）：1.用言語或行動判斷的人

舉例：平劇《拾玉鐲》、電影《豔賊》

▀ 骨肉間的仇視

主要劇中人：仇恨者

次要劇中人：被恨者或互恨者

情節（一）：1.兄弟間一人被諸人嫉視

　　　　　　2.兄弟間相互仇視

　　　　　　3.為了自己自利親戚間互相仇視

情節（二）：1.子仇視父

　　　　　　2.父與子互相仇視

　　　　　　3.女恨父或子恨母

情節（三）：1.祖孫仇視

　　　　　　2.翁婿仇視

　　　　　　3.婆媳仇視

情節（四）：1.嬰兒殺戮

舉例：平劇《天雷報》、電影《朱門巧婦》

▀ 骨肉間的競爭（戀愛之類）

主要劇中人：得勝者

次要劇中人：被拒者（對象）

情節（一）：1.惡意的競爭

　　　　　　2.不得不競爭

情節（二）：1.為了未婚女（父與子或兄與弟）而爭

　　　　　　2.為了未婚男（姊或妹）而爭

　　　　　　3.正常或不正常的戀愛引起（父與子或母與女或兄與弟

　　　　　　　或姊與妹）之爭

情節（三）：1.骨肉間的曖昧引起朋友間之爭

　　　　　　2.朋友間的愛情引起骨肉間之爭

舉例：莎士比亞劇《李爾王》、電影《洛可兄弟》

■ 姦殺

主要劇中人：有姦情者

次要劇中人：被害者

情節（一）：1.情人殺害丈夫或為了情人殺害丈夫

情節（二）：1.為情婦殺害妻子

情節（三）：1.為了姦情殺害親友

情節（四）：1.為了自利殺害情人

舉例：電影《埃及豔后》、《武松》

■ 瘋狂

主要劇中人：瘋狂者

次要劇中人：受害人

情節（一）：1.因為瘋狂殺害了骨肉、戀人或無辜的人

情節（二）：1.因為瘋狂而受恥辱或予人以侮辱

情節（三）：1.因為變態而成瘋狂或因瘋狂而變成變態

情節（四）：1.並非真正的瘋狂或以瘋狂為手段或是有時間性的一時
瘋狂

舉例：莎士比亞劇《奧塞羅》、電影《暴君焚城錄》

■ 魯莽

主要劇中人：魯莽者

次要劇中人：受害者

情節（一）：1.因魯莽而自致不幸

　　　　　　2.因魯莽而自致恥辱

情節（二）：1.因魯莽而致別人不幸

　　　　　　2.因魯莽而致愛人受害或因此失去了愛人

舉例：易卜生劇《野鴨》

■ 無意中的戀愛造成的罪惡

主要劇中人：戀愛者

次要劇中人：被戀者、被影響者

情節（一）：1.誤娶自己的女兒或親母

　　　　　　2.誤以自己的姊妹爲情婦

情節（二）：1.受人陷害或作弄誤以骨肉爲情人

　　　　　　2.被動的巧合誤與骨肉發生肉體關係

情節（三）：1.幾乎犯了亂倫的罪

　　　　　　2.無意中犯了姦淫的罪（如誤以丈夫或妻子已死而與別

　　　　　　　人發生肉體關係）

舉例：希臘悲劇《伊狄帕斯王》、易卜生劇《群鬼》、電影《太陽

　　　浴血記》

■ 無意中傷殘骨肉

主要劇中人：殺人者

次要劇中人：被害者

情節（一）：1.受神命誤殺自己的骨肉

情節（二）：1.受報應殘傷骨肉

情節（三）：1.因政治的必要發生誤殺

情節（四）：1.因怨恨但並不認得女兒的情人

情節（五）：1.受奸人撥弄與安排犯了罪

情節（六）：1.無意中殺了一個愛人

情節（七）：1.幾乎殺了一個不認識的情人

情節（八）：1.沒有去救一個自己不認識的兒子的性命

舉例：電影《海》

◾ 為了主義或信仰而犧牲自己

主要劇中人：犧牲者（殉道者）

次要劇中人：主義（對象）

情節（一）：1.為了諾言而犧牲了自己的生命

2.為了國族的成功或幸福而犧牲生命

3.為了忠孝而犧牲生命

情節（二）：1.為了信仰而犧牲戀愛與一切

2.為了公眾利益而犧牲小我利益

情節（三）：1.為了義務而犧牲自己的幸福

2.為了公眾榮譽甘心個人犧牲榮譽

舉例：易卜生劇《國民公敵》、電影《田單復國》

◾ 為了骨肉而犧牲自己

主要劇中人：犧牲者

次要劇中人：骨肉

情節（一）：1.為了親人或親人所愛的人的生命而犧牲自己的生命

2.為了親人或親人所愛的人的幸福而犧牲自己的幸福

情節（二）：1.為了骨肉的戀愛而犧牲自己的戀愛

2.為了骨肉的生命而不顧貞操

舉例：莎士比亞劇《以尺報尺》、電影《百合花》

為了情慾的衝動而不顧一切

主要劇中人：衝動者

次要劇中人：被影響者（對象或犧牲者）

情節（一）：1.為了情慾而破壞了宗教上的誓言

2.破壞了法律

3.為了一時毀了一世

4.自毀而又毀了對象

情節（二）：1.因受誘惑而忘了一切

2.因受愚弄而忘了一切

舉例：電影《埃及豔后》

必須犧牲所愛的人

主要劇中人：犧牲者

次要劇中人：被犧牲的所愛的人

情節：1.為了國族必須犧牲一個兒子

2.為了公眾利益必須犧牲一個女兒

3.因為遵守神所立的誓言

4.為了個人的信仰出於自願

5.為了報恩

6.為了不得不的特殊原因

舉例：平劇《吳漢殺妻》、《救孤救孤》、《睢陽忠烈》、電影《大摩天嶺》

兩個不同勢力的競爭（為了戀愛）

主要劇中人：兩個不同勢力的人

次要劇中人：對象

情節（一）：1.神與人

2.有妖術者與平常凡人

3.得勝者與被征服者或主與奴或上司與下屬

4.君王與貴族

5.貴族與平民

6.有權威者與勢力者

7.富人與窮人或豪富與貴族

8.門當戶對或勢均力敵或棋逢對手者

9.一個被愛的人與一個沒有權利去愛的人

10.離過婚的婦人與前後兩個丈夫

（以上是在兩男之間的）

情節（二）：1.一個妖婦和一個平常女人

2.皇后與臣民

3.皇后與奴隸

4.女主與僕人

5.高貴的女子與貧女

6.神與人

7.容貌相差很多的兩個女人

8.勢均力敵者

（以上是在兩女之間的）

情節（三）：1.重複多角的競爭——甲與乙、乙與丙、丙與丁、丁又

與甲或甲與丙、乙與丁

情節（四）：1.神與神

2.人與人

3.法律上的兩個妻子

（以上是東方式的）

舉例：電影《老人與海》

▄ 姦淫

主要劇中人：兩個有淫行的人

次要劇中人：被欺騙的丈夫或妻子

情節（一）：1.為了另一少婦欺騙了情婦

2.為了自己的妻子欺騙了情婦

3.為了情婦欺騙自己的妻子

情節（二）：1.為了另一男子欺騙了情夫

2.為了自己的丈夫欺騙了情夫

3.為了情夫欺騙自己的丈夫

情節（三）：1.忘記了自己的丈夫（以為他死了）去和他的情敵要好

2.為了情慾而背棄丈夫

舉例：莎士比亞劇《亨利第八》

▄ 戀愛的罪惡

主要劇中人：戀愛者

次要劇中人：被愛者

情節（一）：1.母戀子（非嫡親的）

2.女戀父（非嫡親的）

3.父對女或骨肉之間的肉慾暴行

情節（二）：1.少婦戀其丈夫的前妻之子

2.一個女子同時為父與子的情婦

情節（三）：1.畸型的愛——兄與妹

情節（四）：1.變態的愛——同性戀或人與獸

舉例：平劇《白蛇傳》、田納西・威廉劇《玫瑰夢》、電影《六朝
怪談》

■ 發現了所愛的人不榮譽

主要劇中人：發現者

次要劇中人：有過失者、拆穿眞相的人

情節（一）：1.發現了父或母有可恥的事

2.發現了子或女有可恥的事

3.發現了妻或丈夫過去的醜行

4.發現了未婚妻或未婚夫之家屬間的醜行

情節（二）：1.對最崇拜者

2.對恩友

3.對密友

舉例：電影《魂斷藍橋》

■ 戀愛受阻

主要劇中人：兩個戀愛的人

次要劇中人：阻礙的勢力

情節（一）：1.因爲門第、地位或財富的不同

2.雙方家長不同意

情節（二）：1.因有仇人從中破壞

2.第三者故意挑撥離間

情節（三）：1.因女方或男方已先有婚約

2.誤會對方欺騙造成誤會

情節（四）：1.親友們的反對

2.意外的打擊

舉例：電影《殉情記》

▰ 愛戀一個仇敵

主要劇中人：被愛的仇敵

次要劇中人：愛他者、恨他者

情節（一）：1.被愛者為愛人的親族所痛恨

2.愛人為被愛者的親族所痛恨

3.被愛者（男）是愛他的女子的伙伴的仇人

情節（二）：1.愛人（男）是殺死被愛者的父親

2.被愛者（男）是殺死他的父親

3.被愛者（女）是殺死他的母親

情節（三）：1.雙方家長是世仇

2.不同種族者而又有仇恨

舉例：電影《殉情記》

▰ 野心

主要劇中人：野心者

次要劇中人：阻擋他的人

情節（一）：1.野心為自己的親族所阻

2.野心為親族或有勢力者所阻

3.被自己的親信所阻

情節（二）：1.長進的野心

2.反叛的野心

舉例：莎士比亞劇《馬克白》

▰ 人和神的鬥爭

主要劇中人：人

次要劇中人：神

情節（一）：1.與神鬥爭

2.與那信仰神的人鬥爭

情節（二）：1.為公衆而鬥爭

2.為個人意氣而鬥爭

舉例：希臘悲劇《被縛的普羅米修斯》、電影《汪洋中的一條船》

因為錯誤而生出來的嫉妒

主要劇中人：嫉妒者

次要劇中人：見妒者、第三者

情節（一）：1.因嫉妒者的疑心而生出來的誤會

2.因為巧合而生出來錯誤的嫉妒

3.誤認友誼為愛情

4.為惡意的造謠所引起的嫉妒

情節（二）：1.第三者的挑撥離間所造成的

2.無意的或粗心的

舉例：平劇《紅樓二尤》

錯誤的判斷

主要劇中人：錯誤者

次要劇中人：受害人

情節（一）：1.過分自信與主觀

2.誤疑對方的態度而生疑忌

情節（二）：1.為了自救或救人故意使人對自己發生不能正確的判斷

2.有作用的使別人誤會

情節（三）：1.利用第三者的掩護

2.利用環境造成不自然不正常不近情理的事件

舉例：莎士比亞劇《亨利第五》、電影《英烈千秋》

悔恨

主要劇中人：悔恨者

次要劇中人：受害人或「罪惡」

情節（一）：1.為了一件人家所不知的罪惡而悔恨

2.為了弒父而悔恨

3.為了謀殺而悔恨

情節（二）：1.為了誤殺而悔恨

2.為了一念之差而悔恨

情節（三）：1.為了戀愛的過失而悔恨

2.為了無意傷人而傷人因此造成自毀前程而悔恨

舉例：電影《離恨天》

骨肉重逢

主要劇中人：尋覓者

次要劇中人：尋得的人或被尋覓者

情節（一）：1.萬里尋夫或妻終於得見

2.父與子或母與女或兄弟姊妹受政治戰爭等原因久散而

有計畫的尋覓終於得見

情節（二）：1.被陷害幸而未死

2.被挑撥終於覺悟再和好

舉例：莎士比亞劇《冬天的故事》

喪失所愛的人

　　主要劇中人：眼見者

　　次要劇中人：死亡者

　　情節（一）：1.眼見骨肉被殘害而不能救

　　　　　　　　2.爲了職務上的祕密幫助以不幸加在愛人身上

　　情節（二）：1.眼見一個所愛的人的死亡

　　　　　　　　2.參加預謀加害所愛的人

　　情節（三）：1.得知了親族或摯友的死亡

　　　　　　　　2.參加愛人的喪葬儀式

　　舉例：平劇《韓玉娘》、電影《乞丐與蕩婦》 ❶❷

　　這三十六種情節，初學者也許不方便記憶，在此介紹赫爾曼在《電影編劇實務》書中，敘述的九種情節：❶❸

愛情型

　　男孩子與女孩相遇而結識，愛上了她，不巧失去她，最後又得到了她。

成功型

　　一個人經過種種努力和奮鬥，終於成功了。但這要看故事的性質，有時一個極渴望成功的人，最後也沒有成功，例如那些僞科學家之類，亦屬這種模式。

神話型

　　古代故事中，醜小鴨變成天仙般的美女，就屬這一型。蕭伯納的名

著《賣花女》，是這一型的標準範例。

三角型

　　三個主角（一男兩女或兩男一女）的有關戀愛關係所構成的愛情故事。如果人物更多一些，則可以稱爲「多角型」，但其結構和三角型大同小異。

浪子型

　　浪子回頭；離家出走的丈夫；因戰爭的緣故，妻離子散，又重新團聚……都屬於這一型。

復仇型

　　這是謀殺故事的基本類型，惡有惡報，善有善報，不論是由法律或秩序判定，犯罪者最後必難逃出法網。

轉變型

　　壞人洗心革面變成好人的故事。此類型故事最重要的，就是要精心設計他轉變的過程，有充分的理由和動機使他覺悟。如果理由不夠，而且轉變得太快，就會失去可信度。

犧牲型

　　此種類型正好和復仇型相反，內容是描述一個人如何犧牲自己或個人意志，協助他人達成志願的目標。此種類型中，犧牲自己的那個人

物，必須有偉大的人格和可信的原動力。

家族型

　　夫妻之間的和諧或爭吵、離婚對子女的影響、父母與子女的種種問題、婆媳之間的問題……。此處的家庭故事不僅限於骨肉之間，而且也可以擴大至公寓、孤兒院、養老院等類似的團體。

　　上述的情節類型是編劇者最常用的類型，每一部作品並不一定單純的只包含一項內容，可能一正一副，或三線並行，或更複雜的形式，如何架構完全由編劇者的構想與運用而定。

　　浦洛蒂介紹的三十六種情節，已包羅人生社會各種現象，經過若干專家予以加工提煉，成為一種具有代表性的情節，對編劇者較為實用。對這三十六種情節，必須做分析和組織的工作，找出其衝突的因素，找出其造成戲劇的材料，找出其劇中人物的塑造，找出其情節發展形態，找出其高潮所在，找出解決的方法和結束的方法，再加以組織，運用時只要合情合理，即可增強戲劇的效果。

　　分析浦洛蒂的三十六種情節，大致可以歸納成以下幾種類型，這些類型，在編劇技巧上，即衝突（conflict）、危機（crisis）、曲折（complication）、懸疑（suspense）、驚奇（surprise）、滿意（satisfaction）等；分述於後：

衝突

　　十九世紀法國的文學批評家柏魯尼泰爾（Ferdinaand Brunetiere）在"Annales du theatreet de La Masique"一文中，開宗明義的道出：「戲劇常是表現人生意志的衝突，無衝突便無戲劇。」[14]美國戲劇批評家馬太（Brander Matthews）也極力附合，贊同為戲劇的基本要素，此後，「無

衝突便無戲劇」即成了編劇的圭臬。[15]

情節必須包含兩種力量之間的若干衝突，有衝突才有戲劇。衝突產生行動，行動產生變化，變化產生懸疑，懸疑產生危機，危機產生高潮，高潮產生結局。所以，衝突是戲劇的原動力，衝突愈強烈，戲劇力愈強。在這裡所謂衝突，簡單的說，就是有正反兩面，兩種不同的趨向，遇到一起，造成難以解決的問題，為了解決這一問題，自然產生情節。

衝突大致可分為三種：(1)人與人的衝突；(2)人與環境的衝突；(3)人的心理衝突。

人與人的衝突

人際交往，大家都戴著面具，很難透露他真正的個性，一旦發生衝突，就把面具摘掉，揭露本來的面貌。衝突實在是揭露人性最有力的方法之一。這種衝突在劇作中最常見，因為人與人的衝突，最容易也最可能發生，人與人之間常因立場不同、性格不同、種族不同、思想不同、信仰不同，造成爭執、敵對、戰鬥、陰謀、傷害等等衝突現象。

人與環境的衝突

人與環境的衝突，也就是指人與命運的衝突，包括自然環境與人為環境，前者含蓋了自然災害，如風霜雨雪、山崩海嘯、地震火山，以及人類為了征服太空、高山、大海、森林所引起的衝突；後者則是人們對人際關係、生活形態、慾望程度、法理約束、道德規範、傳統習俗、信仰派別等所造成的衝突。許多所謂災難片，如《火燒摩天樓》（*The Towering*）、《大地震》（*Earthquake*）等都屬這類衝突。

人的心理衝突

　　人的心理衝突，力量最大，因前面所談的衝突，都是雙方對立的情況，既是雙方對立，觀眾便同情一方，只要被同情的一方有了滿意的結果，這一衝突便告結束。即使被同情的一方有失敗的結果，那便帶來感傷、哀痛、惋惜的結果，也便結束。但這種人的內心自己衝突，卻是一個人自己內心的矛盾。這一種衝突，從一開始便無法解決，而最後仍然不能解決，只能使矛攻破了盾，或者盾阻損了矛。這種劇情過程造成難分難解，使劇中一個人物，成為被同情者，又成為不被同情者。他所以被同情，是因為他的處境左右為難，無法選擇，至於不被同情，是因為他最後的選擇令人遺憾，不願意原諒他。因此，這種情節的過程中，使觀眾感情激動，甚至憤怒激昂，血液沸騰，情緒高漲造成高潮。

　　依照阿德勒（Alfred Adler）的看法，認為最嚴重的心理衝突，含有三個重要的因素，即社會地位、職業與性生活。根據其他心理學者的研究歸納，比較基本的心理衝突，有失敗、家庭、愛與性。

懸疑

　　人類天生有好奇心，而懸疑的情節，正好滿足其窺探的慾望。中國的章回小說裡有「欲知後事如何，且待下回分解」，正是懸疑手法的最佳例證。懸疑就是懸而不決、令人猜疑、令人關懷、令人抑鬱、令人怨恨、令人扼腕、令人著急、令人緊張，因而產生「非看下去不可」的慾望。

　　在影片中，懸疑是被經常運用的手法，這是對編劇說的。對觀眾來說，懸疑則是一種心理活動。因此，懸疑既是一種手法，又是一種效應。

　　作為心理活動，它指的是觀眾在進入敘事藝術作品的情境以後，對於故事的發展和人物命運結局的關切，從而引起心理上的緊張。

作為創作手法，它是指那些對劇情轉化、進展的安排，力求使觀眾的欣賞力特別集中，從而在吸引觀眾欣賞興趣的基礎上，感動觀眾。

懸疑首先與情節相關，情節是故事的發展過程。有的作品情節體現為事件，在其發展過程中的方向，並非是觀眾預先已經明瞭的，由於相關矛盾衝突之間力量的不均衡，由於環境因素的變化，事物發展的內在、外在條件不斷變動，所以使觀眾對事件發展方向一時難以判定。而當觀眾對劇情有所瞭解，對劇中各類人物的性質有了初步認識，對劇中的人物關係，劇中環境有了初步瞭解，對矛盾衝突中各方的力量對比有了一定程度的瞭解之後，當故事難以具有明朗的結局時，懸疑就產生了。

懸疑還和人物相關。有的作品情節體現為人物的生活歷程。這樣，在對作品有了相當的瞭解之後，代表善的人物面臨危險境地，代表惡的人物能否得到應有的下場，觀眾便以社會公理為尺度，對未到來的人物命運的結局，作出情感上的反應。

在懸疑的安排上，有時作品故意讓觀眾知道善良人物的危險在步步逼近，而當事者本人還不知道。一方面觀眾希望劇中人趕緊行動，以逃離危險境地；一方面劇中人因不知情，依然安之若素，懸疑便產生了驚險的效果。

懸疑不是故事的一個成分，而是觀眾對故事的反應。如果有人說這個故事沒有懸疑，這意味著當把故事講給觀眾聽的時候，他們不能感受到懸疑。

懸疑是觀眾對故事裡角色的意圖將產生怎樣結果的一種疑慮。

懸疑常帶給人一種神秘感，因而夾雜著一股強大的吸引力，驅使人全神貫注，拭目以待，非看到事情的究竟，才肯罷休。有些電影平淡無奇，一點也不吸引人，原因之一即是缺乏懸疑。

造成懸疑的原因，主要是好奇驅力[16]，利用觀眾的好奇心理，一重一重的奧祕，一層一層地剝落，至末了才令人恍然大悟，但回味全劇的情節發展，曲折迂迴，並無不是之處。編劇者隱藏答案，故佈疑陣，暗示

若干可能的結局，以迷惑觀眾，然後千迴百轉，最後才演出一個意想不到的結局，使觀眾大吃一驚。

著名的緊張大師希區考克是運用懸疑的能手。偵探片或間諜片大多以懸疑的情節，來釀造緊張的氣氛。七〇年代後期，楚原導演古龍原著的武打片，也喜歡採用懸疑的情節，故弄玄虛，令人疑惑不定，吸引觀眾。

■驚奇

文學作品不分中外，如欲引人入勝，非用「巧」則不奏其功。電影為了吸引觀眾，編劇者就必須把情節安排得極盡「巧」之能事。在此，先給「巧」下個定義，然後，以此定義來透視「巧」的技巧與運用。「巧」的意義有二：一是為文構思之「巧」；一是巧合之「巧」。前者近似「巧奪天工」中的「巧」；後者頗似「無巧不成書」的「巧」。構思之「巧」以情節離奇取勝，讀者讀來，觀者觀來，如醉如癡，欲罷不能．巧合之「巧」則是扭轉故事情節的轉捩點，由悲轉歡，由離轉合，泰半操之於「巧」的安排。

這裡所說的巧，就是我們要討論的驚奇。並不是設計許多人所未見、人所未聞的奇事奇物，使人看了驚奇，而是要在情節發展變化之中，有令人驚奇的情況。

寫腳本時應該注意，情節必須不落俗套，如果觀眾一眼看出，或一下子就猜到，那便索然無味了。編劇者好像與觀眾鬥智，如果在情節發展中，令觀眾想不出「以後如何」，而觀眾在猜疑之中，劇情的發展完全出乎意料之外，那麼就產生「驚奇」的效果。也就如李漁所說的：「事在耳目之內，思出風雲之表。」❶但是這種驚奇的效果，必須在合情合理中，變化發展而來，如果刻意製造驚奇，失去理性，造成情節不合理，那就不妥當了。

情節的發展講究合情合理，事件的發生有其來龍去脈，編劇者不

能筆下快意,在紙上呼風喚雨,要什麼有什麼,其結果必使觀眾如墜五里霧中,昏頭轉向,不知所云。要想將情節安排得合情合理而又出人意外,一定要用伏筆,就是先將後面可能發生的事件或出現的人物,在前面適當的情節種下一個「因」,只給觀眾一點暗示,而不直接說明,觀眾當時也許疑惑,但後來必恍然大悟。但要注意伏筆安排要自然,最好不著痕跡,如果硬將伏筆塞進情節裡去,觀眾一看就知道怎麼一回事,不但收不到效果,反而破壞了情節的完美。

■滿意

懸疑、驚奇、滿意,這三者有先後的相關性。也就是說,劇情的發展在懸疑之中,懸疑的劇情解決的時候,應該使觀眾驚奇;而在結束的時候,應使觀眾有「除此以外,絕無更好的辦法」的滿意。這種滿意的感覺,是觀眾感到情節的發展趨向、變化,真的引人入勝,能夠合情合理緊扣人心,而不是劇情的大團圓,所有的一切都圓滿解決,而使觀眾滿意。這時觀眾隨著情節的發展也入戲了,隨著劇中人笑,隨著劇中人哭,隨著劇中人喜,隨著劇中人怒,使觀眾如醉如癡。

■曲折

千迴百轉,變化無窮,即是曲折。曲線是世間最美的線條,因此,山要蜿蜒,水要彎曲,新月要彎,欄杆要曲,龍要蟠,虎要踞,鳥要旋飛,松要盤結,春在曲江更,花開曲徑更麗。而電影的情節也講究曲折感,如果情節如同一條直巷,筆直通到底,一目了然,見首知尾,那怎能吸引觀眾呢?所謂一波未平,一波又起,一波比一波嚴重,但需注意其層次分明,曲折趨強,把劇情推向高潮。

劇情的發展,如抽絲剝繭,愈抽愈多,愈剝愈出,使觀眾如遊名山,到山窮水盡處,忽又峰迴路轉,別有洞天,應接不暇,這樣才算深

得曲折之美。編劇者寫到「曲徑通幽處，禪房花木深。」和「遙知楊柳是門處，似隔芙蓉無路通。」的境界，已是能手。如能更上層樓，達到「祇言花似雪，不悟有香來。」的意境，則是深達爐火純青的地步了。

曲折的情節大致可分為兩種：一種是直線型的曲折；另一種則是曲線型的曲折。直線型的曲折，換句話說是開門見山的曲折，也就是一開始就可預見結果，雖然開門即可見山，但要登山，還必須千迴百轉，歷經千辛萬苦，領略千奇百怪的勝景，才能完成登山勝舉。因此，儘管開門可見山，然而所經歷的過程，仍然造成一股很強的吸引力，令人嚮往。中影的《強渡關山》即為顯例。

至於曲線型的曲折，是以抽絲剝繭方式進行，觀眾對結果茫然無知，僅隨情節發展亦步亦趨，最後終達目的。《銀線號大血案》（*Silver Streak*）、《朱門血痕》都是典型的例子。

編劇者不能使觀眾常緊張，有緊有鬆，有個調節方能維持長久。一件事已達完成階段，觀眾的注意力及精神自然鬆弛下來，作暫時的休息，所以，又須新的事件發生，以復振觀眾的精神，但此事必已潛伏於前節中，否則會使觀眾感到突如其來，不知為何有此段插曲之布置，節外生枝，注意力隨之分散了。就是說情節變化雖多，意思卻是一貫而統一的。

由於情節變化無窮，川流不息，一波方落一波又起，一方面可以陳述故事始終自然發展的過程，另一方面可以使觀眾的注意力維持恆久。雷斯克說：

人物可以決定情節，戲劇最重要的因素為情節，而情節必須透過人物及其動作來具現。[18]

情節的介紹，到此暫告一段落，至於人物，則待下文討論。

註釋

❶ 汪流主編，《電影劇作概論》，第176頁。

❷ 李文彬譯，《小說面面觀》，第75頁。

❸ 姚一葦譯，《詩學箋註》，第68頁。

❹ 同註3，第69頁。

❺ 史正、陳梅譯，《電影藝術導論》，第602頁。

❻ 同註5，第604頁。

❼ 同註1，第179頁。

❽ 同註1，第184頁。

❾ 同註1，第192頁。

❿ 同註1，第193頁。

⓫ 梅長齡著，《電影原理與製作》，第146至154頁。

⓬ 中國戲劇中有一些奇奇怪怪的劇情，原本在三十六種以外，還沒被容納進去。
比如說，明朝湯顯祖的《南柯記》，純粹以一個夢為全劇情節造成的要素，
而湯顯祖的另一部作品《還魂記》，也是以夢為最重要關鍵，像這樣純中國
式的傳奇故事，千奇百怪，恐怕可能由此中發現三十六種之外的劇情關鍵，
也未可知。

⓭ 赫爾曼著，《電影編劇實務》，第33至34頁。

⓮ 徐天榮著，《編劇學》，第42頁。

⓯ 同註14。

⓰ 張春興、楊國樞對「好奇驅力」（curiosity drive）的解釋：「當個體遇到新奇的
事物，或處於新的環境時，常是表現注視、操弄等行為，促動此等行為的內
在力量，通常稱為好奇驅力。」見所著《心理學》，第136頁。

⓱ 李漁著，《閒情偶寄》序文。

⓲ 林國源譯，《戲劇的分析》。

Chapter **12**

分　場

電影腳本的分場，關係全局，非常重要。

電影腳本必須分場，這是因為結構和寫作上的方便，以及影片攝製上的需要。在結構上說，腳本所受時間限制太大，只能表現若干有戲的凝縮片段，藉分場的形式，把比較不關主要、無戲的部分隔離開來。據人類學研究，沒有文字的落後民族，很難適應影片的分場方式，因為他們無從設想這種時空上一致與持續的文字性假設。❶但現代社會裡的觀眾要求分場細膩、時空交代清楚。

曾西霸著《爐主：電影劇本及其解析》一書中，強調分場的重要：

> 事實上任何一個電影編劇，在決定了材料，編織了故事之後，到處理多達數十場的對白劇本的流程中，有一個觀眾、讀者都看不到，卻是極其重要的過渡作業，就是「分場大綱」。根據草擬乃至一再修整的分場大綱，我們可以知道編劇準備用什麼樣的秩序來交代故事，處理個別事件將佔多大的比例，以及場面與場面間的關係如何搭建，整個電影故事發展的急緩所產生的節奏感亦於焉成立……。這一般人少見的分場大綱，它前承故事大綱，後為對白劇本奠定基礎，反而變成是電影劇本流程中最關鍵的活動。❷

一般的電影，多放映九十至一百分鐘為標準，有的雖加長到兩小時以上，甚至有長達六小時的影片（如《戰爭與和平》）。但這種影片很少有，要有很多的情節，才能填足全部時間。再說會在電影院內放映時遭遇困難，不是被刪剪縮短，便是分成數次放映，且電影放映時間拖得太長，使觀眾的情緒異常緊張，而感到疲倦。所以，放映一百分鐘左右的影片長度，是公認最恰當的。❸在這有限的長度內，影片內容必須十分緊湊，不能浪費銀幕上的時間。

場是腳本組成的基本成分，一般視腳本內容、影片性質來決定場的數量。但在一百分鐘的放映時間內，一部影片大約分七十至九十場左右，最為恰當。腳本的場分得太多時，場景時常變換，會感到過於細碎；分得太少時，每場戲很長，又會感到沈悶，缺乏活潑生動感。

　　但情節複雜的，場數必然多些；情節單純的，場數必然少些。

　　場是組成腳本的基礎，每場為時空連續地發展的一個段落。這個段落，不但在時空上有相當的限制，並須自成一整體的組織。在開始時，是故事自然的起始，到結束時，則又要有相當的結束。但除了最後一場外，其他的場並不完全結束，必須留下些事件，在以後解決。每一場的本身應該是統一的，為事件進行中之一自然段落。由各場連接起來，如鍊條的每一個圓環，互相扣接，不能中斷。

　　每一場應該段落分明，自身統一，但又為全劇組成的有機部分，盡其全劇的責任。故事的發生、開展、極點和結束，都在場的進行中表現出來。

　　在寫分場腳本前，必須先完成劇情分析的工作。劇情分析的工作，是將故事作精細的分析，研究主題和將劇情分條列出，以備編寫分場腳本。

　　所謂主題，就是腳本的思想，是電影應表現的主要任務。雖然有些人寫腳本、拍電影，不大關切到主題，或是不想在作品表現什麼思想。但一部有價值的好影片，絕不會單純是娛樂，必然具有思想性。它經銀幕為媒介，將編劇和導演的對世界上某些事物和問題，透露出他們的觀點和看法，或是表現出他們的意見和觀念。這就是具有思想性的主題，觀眾往往受到他們的感染，而接受它。

　　例如美國電影《海神號》，是描寫一艘大郵輪在海洋中覆沒，困在船中的人們，有的在慌亂中死了，有的奮鬥求生，終於突破危難得救。這個故事的主題是「人要克難自救」。但這主題太簡單、概念化，應該更詳細的注釋它：人在遇到危難時，要鎮靜應付，精細思考，勇敢的解決困難，不能慌張，不要沒有主張，大家團結一致，共同的努力，甚至犧牲自己，幫助別人，克難自救。因此，要相信人的命運握在自己手中，唯有自己努力，才能脫險。

　　確定主題之後，第二步就是將劇情分段列寫。這是將一個故事，按照它的情節，在電影中表現的部分，以簡要的文字分行寫出來，分成若

干小段，每段自成一個單元。

例如國片《梁山伯與祝英台》，作劇情分析如下：

主題：批判封建社會的婚姻制度，男女不公平的教育制度。

劇情分析：

1. 祝英台聽說杭州開學塾，請求父母去讀書，被斥拒。
2. 祝英台化裝男人，試探父母，終於應允去求學。
3. 祝英台男裝啓程，在草橋遇同學梁山伯，義結金蘭。
4. 梁祝在杭州讀書，情誼厚篤，梁未發現祝是女性。
5. 三年讀書期滿，祝英台將返家，求師母做媒，留下信物，轉告梁去求婚。
6. 梁山伯送祝英台回去，一路依依惜別，祝暗示自己是女人，但梁不理解。祝失望而去。
7. 梁山伯回學塾，師母說明祝是女扮男裝，囑梁快去求婚。
8. 梁山伯高興地去祝家莊，回味祝英台的暗示，醒悟過來。
9. 祝父不顧英台反對，硬將女兒許配馬文才。
10. 梁山伯抵祝家，惜時已晚，祝英台說明她已許配馬文才，梁不勝悲傷回去。
11. 梁山伯回家得病，去世。
12. 祝英台出嫁，求父允許，過梁墳墓祭告。
13. 祝英台哭墳，墳裂投入，化蝶升天。

從這分段中，有關「梁祝」的重要情節，全部包括在內，而又依據戲劇的進展排列。所以，觀看這份劇情分析，就可明白電影的進展過程和主題所在。

在分段之後，每一小段的情節，還要經過研究，抽出它的主題，討論：這小段在表現什麼？

在小段中找到的主題，研究比較它和整個腳本的主題是否相符合。如果有衝突，發生矛盾，就要刪改；如果不夠明朗，應予加強。再將這

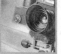
個小段分場。因為每段情節不同。有的小段可分若干場戲，那是視情節的簡單或複雜而定。

例如《梁山伯與祝英台》中，第一段可分做兩場戲，即祝英台在花園中聽到杭州開學校；她去客廳求父母去上學被斥拒。在第六段中，梁山伯送祝英台回家，即是著名的「十八相送」，他們一路走來，依依惜別，就可分七、八場戲。在第十一和十三段，梁山伯之死和祝英台哭墳情節簡單，分作一場已夠。

在分段時，要是分得十分精細，每個單元的情節很簡單，那麼每小段的場數就不會太多。

根據劇情的每一小段，在分成場次之後，還有做一項場的分析工作。那就是在每場的情節中，抽出它的「主要任務」，研究「這場戲在表現什麼？」

例如《魂斷藍橋》，是描寫第一次世界大戰時，一個英國軍官在法國滑鐵盧橋畔，回憶往事。他和女主角芭蕾舞女在橋頭相遇。在這場戲中，主要任務是：

1.第二次世界大戰，男主角重臨舊地，回憶往事。
2.男女主角認識。
3.空襲、軍車運輸忙碌，戰時色彩。
4.男、女主角的身分、性格。
5.滑鐵盧橋。

至少這場戲中，要將這五項任務，都要寫入戲內，才算完整。

在列出主要任務後，還要研究比較它和影片的主題是否符合，要根據主題來增刪修改場的主要任務，使它配合，發揮主題作用。如果在場中缺少主要任務，或沒有充分的任務，這種場應該刪除，或增添任務，充實內容。

分場腳本的寫作，可分草稿和定稿兩部分。整個劇情經分段，再分場，自頭到尾，排列起來，分場的工作已進展至草稿的階段。

　　草稿包括對精密細節的精心雕琢，在這方面，編劇者可盡情幻想，他不需要，也沒必要擔憂寫得過多。對白的場景可能會寫得太長，因為編劇者會編入一切事件，所以，後來的精簡工作就更富有意義。編劇者要很注意場景調度，以藉此來顯現腳本的特色。基於這個理由，也因每位導演都有各自的方法，所以寫分場腳本時，必須要有導演參加工作，才能寫出滿意的腳本。在和導演商議時，編劇者要找出很多重要問題的答案，比方說，要表達各個戲劇化的要點，對白是不是最好的方法？用動作還是用事件？──也許小到一個很小的手勢，或複雜到運用某一種鏡頭，或特別的攝影機的運動方式？編劇者如何把抽象的意念視覺化？如何利用聲帶來表現電影的內容？顯然，編劇者一人無法解決這些問題，除非他打算親自導演。

　　草稿寫好了，編劇者就可進行定稿的工作。在寫定稿之前，他要徹底的、無情的檢查腳本，細加琢磨，刪除冗長的情節或多餘的對白。他還要檢查腳本中有沒有缺點、矛盾之處？全劇中的事物是否有系統地貫穿？有沒有冷場？是否鬆懈無力？情節有沒有吸引力？高潮的安排是否妥當？張力夠不夠？最危險的事，莫過於所有的問題在編劇時不加解決，而留待實際拍攝時，希望該問題自己會迎刃而解。在紙上解決不了的問題，在拍片時仍然留存，反而會浪費寶貴的拍攝時間，因為那些問題在寫腳本時就該解決的。

　　在這個階段中，共同製片計畫的幕後工作，除了導演、製片人之外，最好能擴大到包括其他主要技術的專門人才，例如攝影師、藝術指導，或者執行製片。因此，編劇者的任務，幾乎不知不覺地與那些電影工作者合併了：這兩者之間的界限本來就很難劃分清楚，現在更可以說是密不可分了。因為現實問題對電影腳本有直接影響，例如某一個特殊的外景地點、布景的搭建、演員的才華等，都有可能迫使某些段落流於野心過大的構想，必須重新考慮。一個外景也許得把當初沒有考慮到的景物本身的特色加以注意。綜上所述，以及許多其他從腳本發展到銀幕所牽涉到的事情，現在對定稿腳本都有極大的關係。

除了某些主要鏡頭之外，這個階段還包括全部演出規則，和詳細的動作撰寫，但並不包括攝影方向的決定，這也就是爲什麼有時稱爲「主戲腳本」❹。

因爲腳本中精確的分鏡工作要由導演來做。這並不是說，編劇者不能用攝影機的拍攝運動方法來思考，只是大多數的導演喜歡直接用主戲腳本來工作，而不喜歡在開始拍電影以前，受到太多詳細的技術方面指示的限制。不過，雖然寫拍攝腳本有時是不恰當的事，有時編劇者卻也不得不越俎代庖。

無論是草稿或定稿，都得照分場表的格式撰寫。劇情分場表的格式，以編劇者的寫作習慣而異，但一般常用的格式，包括五個項目，即場號、布景、時間、情節和備註。現在且例舉於後：

×××××（片名）分場表

場	景	時	情　　節	備註
1	郊野	日	一隊客商自小路走來，歹徒埋伏林內，商隊走近，歹徒出現劫掠，殺傷商人，劫貨而去。	
2	客棧內	夜	受傷被劫商人抵客棧，遇偵捕歹徒的捕頭，報告劫案。	

其中備註項，是留下來供導演、製片人等，提供意見用的。經常這種分場表，編劇者填寫之後，除供自己作編寫腳本依據外，還要交給影片主要製作有關人員研究，他們如果有意見，可以填寫在備註項內，和編劇者討論修改。

一般腳本寫作過程中，最重視導演的意見，有的導演會提出很好的意見，供編劇者參考。他們在備註項寫「同意、修改、加強、合併、刪除……」等不同的意見。

在分場表上修改，較寫成腳本後的修改，容易得多。編劇者在分場階段，還是多聽導演等人的意見，參考修改。免得將來完成腳本之後，再大動情節，修改重寫，添了不少麻煩。

在分場表經導演和製片人同意之後寫成的腳本,也難免有局部的修改,但大體上情節已經決定,只是對白或某些小地方改動,比較容易處理。

分場表的基本原則

怎樣寫分場表,可依據下列八點原則,分別說明於下:

以景(地點)變換為分場的基本原則

電影腳本的分場,大半是以景為單位。如一個小偷進入屋內偷竊東西,得手後,逃走。在電視腳本,可能只作一場處理,景放在屋內,戲從小偷進入,開始偷竊,到得手後逃離屋子為止。電影腳本則不然,可能分作六、七場來處理。如第一場:小偷從牆外翻入牆內院子;第二場:小偷由院內進入屋內;第三場:小偷由屋內偷偷上樓;第四場:小偷進入屋內行竊,得手後離開現場;第五場:小偷下樓出屋;第六場:小偷翻牆出去。若主人發覺追出,小偷逃出巷子,進入街道,還可分出好多場。電影如此分場的目的,是加大了「空間」,也就是擴大了觀眾的「視野」,滿足他們的「視慾」。電視劇因限於攝影棚場地的狹小,就不能作如此的分場。

情節不同,時間變更,但景相同,可分場

這和第一點相反,景相同,卻須要分場。例如:

場	景	時	情　　節	備註
a	花園	日	一對戀人在花園內依依不捨的分別。	
b	花園	日	二十年後,男友重遊舊地,懷念女友。	

這情節要分兩場的原因，是景雖相同在花園內，但時間已隔二十年，且情節也不同。

■情節相同，地點不同，可併為一場（每段畫面很短）

例如：少女到城內找工作，到處碰壁。

場	景	時	情　　　節	備註
X	雜景	日	1.少女向工廠謀職被拒門外。 2.少女向商店謀職被拒。 3.少女向公司謀職被拒。 4.少女向家庭找工作被拒。	

這個例子中，少女向工廠、商店、公司、家庭……不同地點找工作，都是失望而去。場中各小段情節相同，但地點在變換，可合併成一場。除a段（※所指的是在哪？※）可描寫得詳細外，其餘只要一、兩個片段的短畫面，即可交代，不要詳細重複的描寫。

■第一次介紹內景時，先介紹該處外貌，可併入同場

該外景只是介紹地點環境，都是一個鏡頭的很短片段，不應有戲。如果有戲，則要分場。例如：

場	景	時	情　　　節	備註
X	病房	日	醫院外景。 病房內，少女躺在床上，醫生在診治她。	

這場中，醫院外景僅是介紹地點，使觀眾明白內景是這家醫院的病房。但這種介紹僅在該內景第一次出現銀幕時為限。第二次出現時，觀眾已知道該內景性質，就不必加插外景介紹。

■同一景內，可加插其他景物的極短片段畫面，不必換場

這種加插畫面，和這景無關，一般應用於回憶、增加氣氛或象徵等方面。例如：

場	景	時	情　　　節	備註
X	客廳	夜	女主人遇見陌生男人，發現他的左手殘缺一根小指。吃驚的回憶，殺人的兇手，正是缺少小指的人。插入畫面：兇殺現場壁上，留下缺少小指的血手印。 女主人害怕地面對這個兇嫌。	

在這場戲中，插入的血手印畫面，不是在客廳內，而在另外一處兇殺現場。因為是女主人的回憶，腦中一瞬而過，所以畫面極短。接著又回復到客廳場內。不必另行分場。

在增加氣氛上，如少女的受辱，加插狂風暴雨的畫面。象徵的應用上，如狂暴男人的憤怒，加插火山爆發的畫面。這些加插畫面，雖地點不同，可不必分場。

■內外景連接的，其中一景是次要性質，戲不重要，不多，是介紹劇情時連帶到的，可併於一場

例如：

場	景	時	情　　　節	備註
X	客廳 內外	日	少女甲和乙激烈的爭吵。 甲怒打乙耳光，哭著奔出去。 乙追出客廳，去找甲。	

這場戲中，客廳是附帶性質，主戲在客廳內，所以，將它合併為一場。在「景」的項目中，要填寫「客廳內外」，以示客廳外還有些戲。在布景師設計布景，據此加搭「客廳外」的部分布景。

🎬 **同時進行的兩個事件，交叉連接映出，可併在一場中，分為數個小景，以A、B、C、D……來區別，分列於場號之後**

　　這就是美國著名導演葛理菲斯善長的平行描寫法，在處理高潮時，將兩件事合併連接映出。例如：

場	景	時	情　　節	備註
XA	監獄	日	神父向死囚祝福，死囚將被處死。	
XB	郊野	日	援救者獲得赦免令。	
XC	監獄	日	神父離去，獄卒押死囚出牢。	
XD	郊野	日	援救者奔來。	
XE	刑場	日	死囚押赴刑場。	
XF	城門	日	援救者進城。	
XG	刑場	日	死囚抵刑場，上斷頭台。	
XH	街道	日	援救者奔赴刑場。	
XI	刑場	日	劊子手將殺死囚，援救者趕到，救出死囚。……	

　　這種平行描寫，可以製造緊張場面。其他方面，可應用在警探追捕逃犯，或是女的自殺，男的狂歡等對比的情節上。這種分場中，在最初的數段兩組平行畫面，長度可以略長，而到最後時，畫面要短促，造成快速的節奏，促進高潮。

🎬 **刪去不必要的、沒有戲的場景，不要寫過場戲**

　　例如：

場	景	時	情　　節	備註
a	甲家	日	甲表示要去高雄看乙。	
b	車站	日	甲到車站買票，上車。	
c	車內	日	甲坐火車內。	
d	車站	日	甲抵高雄車站，下車。	
e	乙家	日	甲抵乙家，見乙。	

上例b、c、d三場沒有戲，是不必要的過場，可刪去。由a直接跳接e，不必交代甲如何去高雄。但若甲在b、c、d中，遇見什麼重要人物，發生什麼重要事情，與劇情發展有關係，則可保留，但需充實加戲。總之，沒有情節、無戲可演的過場，應刪去，保持電影進展的明快，不要有呆滯之感。

分場的影響

分場是編劇過程中重要工作，要是分場不好，腳本也不會好。所以，編劇者要充分熟習這工作，多用些時間去思考，編組情節，安排場次。尤其每場戲，必須有戲劇性，在遇到沒有戲的場中，應使它戲劇化。

有些情節是單線發展，有些雙線發展，或多線發展，其分場的手法，要適應情節的特性而異；有些順序發展，或倒敘發展；有些在進行中不斷插入回敘，這三種不同形態的情節，其分場的手法，當然也要有所不同。絕不能千篇一律，用一成不變的公式，代入予以分場。

腳本有許多不同的風格和類型[5]，例如有的是緊張刺激的警探片，有的是音樂歌唱的文藝片，有的是詭譎懸疑的推理片，有的是輕鬆明朗的喜劇片，有的是哀怨纏綿的悲劇片，為了配合劇情、氣氛、節奏，有的分場要順序進行，有的要故意顛倒，有的要分場長一些，有的要分場多一些，這也不能照固定的公式，來套入予以分場。

電影腳本的分場，因是放映給觀眾看的，所以分場時，要注意將黑夜、白天岔開；情節推展不能老是在黑暗中進行，很久以後才換到白天，這樣，觀眾的眼睛會很不舒服，這一點不能不注意。另外，分場時，必須避免重複，如一部影片中，可能有多次上飛機、下飛機，但在分場時，如一再有飛機起、降的鏡頭，不但形成累贅，也極易引起觀眾的不滿。但在喜劇片中，引用重複，來引起觀眾發笑，那又另當別論。

　　完成分場之後，還要作整個結構的研究，就是場與場之間連接是否流暢妥當？有無重複、脫節、不合理、前後矛盾和衝突等弊病。如果有的話，要再修改，直到全部分場都非常妥貼。經導演和製片人等同意之後，就可根據分場表，開始寫腳本。但分場表並非一成不變的定稿，在編劇時，只要認為能使腳本寫得更好，在即興的意念中，得到好意念，修改分場表，重新調整情節，也未嘗不可這樣做。

　　編劇在分場中經常出現一些錯誤，理查德‧布魯姆（Richard A Blum）在《電視與銀幕寫作》（*Television and Screen Writing*）中，列出屢見不鮮的八個問題：過於零碎、過於含混、過於囉嗦、過於冗長、過於說明性、過於追求技術性、過於昂貴以及過於具有法律糾紛的可能性，及其解決方法，引錄於下以供參考：❻

▣ 過於零碎

　　有的場景描寫試圖單個描述出表演中的每一個動作，因而顯得不連貫。例如：「瓊，撿起垃圾。她停下來去餵狗。她向後門走去。」要使文體變得更加流暢，就要避免使用過多的單句和代詞，動作可以描述得更加泛化。「瓊，撿起垃圾，接著去餵狗，然後走出後門。」

▣ 過於含混

　　同一場景中出現多個角色，而且作者想讓每個角色都活動起來，隨著片段中角色的增多，代詞的具體所指很容易混淆不清。如：「狗汪汪地叫起來。阿蒂走進來。伊蓮娜看到他並試圖讓他安靜下來。她從廚房給他拿來咖啡。他叫得更厲害了。」這讓人迷惑不解。實際只要指出具體人物，將動作濃縮，問題就可以解決了。「阿蒂進來時，伊蓮娜試圖讓汪汪叫的狗安靜下來，但沒有成功。她走進廚房給阿蒂端來咖啡。狗叫得更厲害了。」

▰ 過於囉嗦

視覺形象描寫中很容易出現囉嗦的情況。有些詞語會毫無必要地重複出現，這的確使這些詞語顯得更加「扎眼」。你可以將這些詞勾出來，再讀一讀，看看是否生硬。「珍妮弗笑了笑，卡洛斯對她也笑了笑。卡洛斯走到火爐邊，她開始生火，點燃木材。他用銅鉗撥了撥火，火堆裡發出劈啪聲。」這裡的舞台指導還需理順一些，可再修改潤色一下。「卡洛斯向火爐走去，他們相視一笑。他點燃木材，用銅鉗在火堆裡撥了撥，火堆裡劈啪作響。」

盡量避免重複——無論是詞還是短語——這樣會使描述更加簡潔，也增強了劇本的可讀性。簡潔且措辭出色的場景描述可以保持劇情的發展速度，並使得場景之間的過渡自然並富有節奏感。

▰ 過於冗長

如果細節敘述得過多，描述則會變得很長。一般說來，一個創造性文學性兼備的劇本和一個細節過多、令讀者迷惑的劇本之間的差異只存乎一線之間。記住，劇本只是一個實現影像的工具，其目的就是要被攝製成影片。一本書可以不急不緩地營造氣氛，但劇本卻要求在指定的頁數內完成。

▰ 過於說明性

注意場景描寫不要包含那些我們不可能知道的信息。比如弗蘭克和珍妮弗在華盛頓特區相遇，他們在同一個鎮長大，或者曾經結婚或離婚兩次。我們獲知這些信息的唯一途徑，就是通過角色彼此間對話的表露。

過於追求技術性

有時候，如果你在創作劇本時試圖對拍攝進行指導，就會出現這種問題。通常的規則是：劇本遠離攝影鏡頭、過間鏡頭、中景鏡頭等拍攝指導。這樣只會妨礙導演的進一步工作。

過於昂貴

如果你在劇本中提出一些並非必要不可少的拍攝場所和攝製條件，例如高空鏡頭（這需要昂貴的直昇飛機和攝像機）、雪景或雨景、成百上千需要開口說話的臨時演員（臨時演員只要出點聲，就要付給額外報酬）、不同城市或者各種場所作背景。如此一番，製作費用必然大大增加。

過於具有引起法律糾紛的可能性

如果你想在劇本中引入一些公眾人物的真實姓名，或者取材於發生在別人身上的真人真事，這個問題就必須加以考慮。在現今的法律社會，做任何事都要小心謹慎，一定要在獲取必要的准許後，方可為之。

使用歌曲或歌詞也一樣。除非這首歌對劇本至關重要，一般來說你只需簡單地建議一下歌曲的風格，切莫指定某首歌詞。例如：「在酒吧裡，我們聽到藍調歌曲的旋律，夜總會歌手沙啞的聲音。在歌聲的掩映中，我們聽到晚餐時間夜總會人群的喧鬧聲，他們已經完全把音樂忽略了。」這樣的場景描述既營造出氛圍，又沒有框定死某首歌曲或歌詞。有時候，一些編劇也會特意選定某首歌烘托某一時刻的氣氛。這樣做合適與否，則需視具體問題來做具體分析，這也取決於你自身的藝術風格。

曾任法國巴黎第三大學電影系主任的馬瑞（Michel Marie），研究分

析了亞倫·雷奈的影片《莫瑞爾》（*Muriel*），有一〇四場，以下即是
《莫瑞爾》的分場劇本：❼

《莫瑞爾》分場劇本

(1)2分鐘。片頭字幕：黑底畫面上白色大寫字體連續出現。音樂伴隨
字幕而出，再隨其結束而突然斷掉。

(2)3秒（特寫）：一隻戴手套的手在微開門把上。

畫外音：船笛聲；女白：「對於我……」。

(3)1秒（特寫、稍俯角）：爐上水壺、咖啡濾器及杯子。

畫外音：女白：「其實是那種衣櫥使我……」。

(4)1秒（特寫）：一隻戴手套的手拿著棗色皮包。

畫外音：女白：「……曾感……趣」。

(5)4秒（特寫，伴以兩個斜搖）：由一拿香煙的手上移，至一女人
（海倫）的臉部，然後再下移。

畫外音：倒水的聲音；女白：「……一米二的衣櫥，別再
大……」。

(6)1秒（大特寫）：同(2)，卻更推近些。

畫外音：湯匙弄咖啡濾器聲、倒水聲；女白：「……我必須安置
它……」。

(7)1秒（特寫、俯角）：一水壺正被注水於咖啡濾器。

畫內音：倒水聲。

畫外音：女白：「……在兩扇窗戶間……」。

(8)1秒（特寫、仰角）：一銅吊燈。

畫外音：倒水聲、遠遠船馬達聲；女白：「……如果我……」。

(9)1秒（特寫）：打蠟衣櫥前方的一張木雕椅背。

畫外音：倒水聲、遠遠船馬達聲；女白：「……沒找到……」。

(10)1秒（特寫）：同(6)。

(11)1秒（特寫、稍俯角）：一盤人造水果。

(12)1秒（特寫）：金色鐘面的黑色掛鐘。

(13)1秒（特寫）：同(6)、(10)

　　畫外音：女白：「……我要去買……」。

(14)1秒（特寫）：一張表現古典傾頹的壁氈，前面兩個黑色小古
　　玩。

　　畫外音：烹調聲、遠方船馬達聲；女白：「……一張瑞典桌
　　子……」。

(15)1秒（特寫、稍仰角）：一座水晶吊燈。

　　畫外音：烹調聲、遠方船馬達聲；女白：「……用柚木做
　　的……」。

(16)1秒（特寫）：同(6)、(10)、(11)。

(17)1秒（特寫）：男人（貝納）的手拿至咖啡濾器。

　　畫外音：船笛聲。

(18)1秒（特寫、後頭深景深）：一穿大衣戴單色皮帽的女人背影；
　　在她前面，海倫叉著兩臂朝她笑。可看清房間裝飾。

(19)1秒（特寫、仰角）：海倫對面女顧客的臉孔。

　　畫內音：顧客白：「……我尤其不想……」。

(20)0.5秒（特寫、45度角）：顧客側面。

　　畫內音：顧客白：「……弄舊……」。

(21)0.5秒（特寫、30度角）：顧客臉部四分之三側面。

　　畫內音：顧客白：「……我的房子……」。

　　畫外音：遠處交通雜音。

(22)0.5秒（大特寫）：顧客棗色大衣的衣領和絨球，側面。

(23)0.5秒（大特寫、俯角）：顧客帽子後面四分之三部分。

(24)1秒（特寫）：海倫拿著香煙的手同時拿著根金屬軟尺。

　　畫內音：軟尺聲。

(25)1秒（近景、俯角）：海倫交叉著的雙腿在打蠟地板上擺動著。

(26)6秒（近景）：顧客四分之三的臉朝著海倫，然後轉過來朝向走廊。

　　畫內音：門的聲音；女白：「……您可滿足兩種口味，一是我的，一是我先生的。您曉得我想要什麼，我相信您……」。

　　畫外音：遠處城裡聲音、船笛聲。

(27)6秒（中景、對場、攝影機置於屋外）：顧客打開房門，走出，海倫跟著出現並關上門。

　　畫內音：步伐聲、開門聲、關門聲；顧客白：「……而且架子的情況也不錯……，晚安」。海倫白：「晚安」。

　　畫外音：船馬達。

(28)1秒（特寫、連以動作）：貝納的手放咖啡濾器於家具上一盤人造水果旁邊。

　　畫內音：放濾器於桌上。

　　畫外音：門聲、腳步聲。

(29)4秒（近景）：海倫由走廊進入正廳、整整裙子。

　　畫內音：海倫白：「真是的，你這麼不小心，你想要怎樣……」。

　　畫外音：船馬達聲。

(30)1秒（特寫、仰角、對場）：貝納朝著前方的上半身。

　　畫外音：船馬達聲（結束）。海倫白：「……讓我賣掉這桌子……」。

(31)3秒（近景、對場）：同(29)，但較推近些。

　　畫內音：海倫白：「如果留點痕跡……」。

　　畫外音：貝納接道：「我沒做什麼」。

　　畫內音：海倫白：「你想，如果這張桌子有了漬印，我要怎麼樣才能賣掉它？」（較大聲）。

(32)2秒（特寫）：同(28)。貝納拿起濾器且反掌揩桌子。

畫內音：揩拭聲音。

(33)32秒（中景——特寫——中全景，連以動作，向右輕搖）：貝納坐在沙發上，手拿著咖啡濾器；海倫走過他前面，揭起門簾，進入自己房間，再出來，脫下灰背心，以穿上棗色方格大衣。

畫內音：貝納白：「他幾點到？」

畫外音：海倫白：「不要一小時就到。」

畫內音：貝納：「他要留很久嗎？」

海倫：「你可愛的話，就別去問他這問題，他或會成為你的父親。」

畫外音：貝納：「這不是理由。」

畫內音：海倫：「可你別怪他，阿勒風是個生活還沒安頓的男人。」

畫外音：貝納：「我要走走，去看莫瑞爾。」

畫內音：海倫：「但我希望你會留下來吃晚飯，這是第一個晚上……」。

畫內音：貝納放濾器聲、走路及揭簾（強）聲、電燈開關聲、海倫衣服聲。

畫外音：外頭船笛及馬達聲。

(34)7秒（近景、後頭深景深）：前景為海倫背景，貝納在客廳後景向自己房間走去。可看到由走廊看過來的客廳。

畫內音：海倫：「你從未告訴過我，在那兒碰到你女友？她的姓不是本地姓。」

貝納：「她現在正生病」。

海倫：「啊！……」。

貝納粗暴道：「不，她沒病……」。

畫內音：開關及走路聲。

(35)2秒（近景、對場）：海倫正面上半身。

畫內音：後面門聲。

(36)12秒（近景、朝左輕搖）：貝納坐著（背部四分之三在畫面
內），手持一杯咖啡。他前面書桌上有錄音機。底片及拆開的手
槍機件。貝納把手槍收到抽屜內，站起來拿張報紙。
　　畫內音：拉抽屜、放東西聲。
　　畫外音：很響門聲和船笛。

(37)8秒（特寫）：貝納打開衣櫥的抽屜，從裡面拿出堆雜誌。衣櫥
上放著背袋及照片板。
　　畫內音：貝納：「要幾時妳才給我處理掉這張笨衣櫥。」
　　畫外音：海倫：「會有人來看它……」。
　　畫內音：極強抽屜聲。
　　畫外音：船馬達延伸。

(38)20秒（近景、深景深）：海倫在廳底端（即自己房間前面）整頭
髮。貝納由前景左方來到，再由走廊門出去。海倫跟著出去，又
回身去關她房間的燈才出去。本場景最後，畫面呈現一片昏暗。
　　畫內音：海倫：「……三天以後。」
　　畫外音：貝納：「沒人知道……」。
　　畫內音：貝納：「……當他醒來時是在第二帝國時代，還是在諾
曼第鄉村。」
　　畫內音：腳步聲、門聲、電燈開關聲。
　　畫外音：船馬達。
　　音樂：在本場景結束前四秒，音樂出現，亦即當房間變黑時。歌
聲開始（第一首歌）。

(39)4秒（全景）：海倫家公寓下面夜裡的人行道。海倫走過一明亮
咖啡店的玻璃前面，朝前景走來。歌聲。

(40)6秒（從半全景到特寫）：海倫在明亮商店櫥窗前面行走。歌
聲。

(41)10秒（向右搖，全景）：貝納晚上在老城裡騎小摩托車。歌聲。

(42)2秒（近景，連以運動）：海倫由左向右走過。後頭是L'Express

酒吧。

歌聲繼續並結束（全長30秒）。

音樂則繼續1秒鐘而直到(43)場景的開頭，即海倫打開火車站的門時。

(43)6秒（全景）：老車站外景，海倫由中央門進入。

(44)4秒（近景）：海倫背影，向火車站員工說話。後者在後景（中景）的月臺門口。

　　畫內音：海倫：這是巴黎來的火車嗎？

　　站員：是的，它誤了點。

(45)4秒（近景、對場）：海倫正面，緊繃著唇。

　　畫內音：海倫：「下一班幾點來？」

　　畫外音：月臺門聲。

(46)15秒（中景、對場）：站員向售票口退去。

　　畫內音：站員：「明早十點鐘。」

(47)15秒（近景、輕微向左再固定畫面）：站員穿過中場向前景的左邊行去。面對著售票口，海倫在玻璃窗前倚肘站著。

　　畫內音：海倫：「您可有看到一位先生有點躊躇……。」

　　畫外音：站員：「我總只看到別人給我的車票……。」（切）

　　畫內音：海倫：「謝謝！」

　　畫外音：門聲。

(48)6秒（近景）：站員崔正面看著海倫。

　　畫內音：站員：「或許有什麼阻礙……」。

　　畫外音：火車聲及汽笛聲。

(49)9秒（中景）：兩個陌生人（阿勒風和法蘭絲）坐在咖啡店的一張長上。

　　畫外音：海倫：「我不知道……」。

　　站員：「很容易就會耽誤火車……」。

　　畫內音：掛鐘聲音。

畫外音：火車聲。

(50)5秒（特寫、連以45度）：法蘭絲塗口紅，轉向左邊。

畫內音：法蘭絲：「你很可能料到了」。衣服聲（阿勒風起身出畫面）。

(51)9秒（中全景）：站著的阿勒風扣上外衣扣。法蘭絲坐著看地。阿勒風將手套放在桌上。

畫內音：海倫：「別忘了你的手套，還有……」。

阿勒風：「我回去一趟；她可能遲到……。問問老闆有沒有房間」。

（本場景最後突然切掉聲音）。

(52)20秒（全景）：車站大廳。海倫在畫面正中間的背影正看著阿勒風。阿勒風轉過身，走向她，注視她片刻又親吻她的手。在後景，站員重新關上月台門。本場景快結束時，阿勒風道

畫內音：突然切入火車經過月臺的聲音特寫，接著又因月臺門的關上而使聲音降低。

(53)10秒（特寫、連以運動）：阿勒風四分之三正面朝右邊看著、微笑著。

畫外音：火車聲繼續減弱。

(54)33秒（全景，弧形向右搖）：火車站正面。海倫和阿勒風推開門，走出來，再穿過中場直到L'Express咖啡店門前。

畫內音：海倫：「您有行李嗎？」

阿勒風：「我把它們放在咖啡店裡，我姪女陪我……」。

海倫：「我從不知道你有個姪女。」

阿勒風：「我叫她來，她一直有這欲望。」

海倫：「你做得對……〔……〕人們過著瘋狂的生活。」

畫內音：腳步聲、門聲。

畫外音：城市交通及小摩托車的雜音。

(55)6秒（近景）：法蘭絲四分之三背部在電動玩具前；她轉向左

邊。

　　畫外音：阿勒風：「讓我看看您」。

　　海倫：「晚點兒」。

　　畫外音：小摩托車雜音。

(56)27秒（半全景，向右搖）：在咖啡店內海倫和阿勒風朝前走。阿
　　勒風向法蘭絲伸個手，向海倫介紹她給海倫。

　　畫內音：阿勒風：「這是法蘭絲！……海倫，她很高興接待我
　　們，真好！……」。

　　海倫：「妳是學生嗎？」

　　法蘭絲：「我是個藝術家，我剛開始。」

　　海倫：「這真是好職業……。」

　　法蘭絲：「……有點兒累人。」

　　海倫：「啊！……」

　　畫內音：咖啡店雜音。

(57)10秒（全景，對場，運以180度）：阿勒風、法蘭絲和海倫站在
　　畫面中間，海倫轉過身，起一個旅行包。阿勒風走向底部，拿起
　　箱子。

　　畫內音：先靜寂，後海倫道：「走吧！」

　　腳步聲，咖啡店喧囂聲。

(58)12秒（特寫，連以運動，連續向右或向左固定畫面）：低著頭的
　　法蘭絲望著走向畫面外的阿勒風。法蘭絲翻著皮包。看著海倫，
　　微笑著。

　　畫外音：阿勒風：「妳可有錢嗎，法蘭絲？」

　　海倫：「讓我來……」。

　　畫內音：箱子聲。

　　畫外音：腳步聲。一節音樂和弦。

(59)1秒（近景）：海倫在出納前付錢。一節音樂和弦。

(60)5秒（特寫，向左固定畫面）：海倫關上咖啡店的門，然後出

來。

畫內音：「嗯！……我們走回去。」

畫外音：音樂、和弦。

(61)9秒（全景，連在軸心處）：海倫、阿勒風和法蘭絲在咖啡店前
　　由左邊走出中場。

畫內音：海倫（極低聲）：「我將我的車賣給一個朋友……」。

畫內音：腳步聲。

畫外音：在本場景中段起，音樂開始（第一首歌。）

(62)2秒（全景）：白天裡咖啡店的正面；一輛自行車穿過中場向右
　　行去。歌聲。

(63)1秒（全景）：夜裡火車站正面（和(43)相似）。歌聲。

(64)1秒（全景）：白天裡火車鐵軌和月臺。歌聲。

(65)1秒（全景）：黃昏的遊樂場正面（仰角）。歌聲。

(66)1秒（全景）：老城門。歌聲。

(67)1秒（全景）：夜裡的遊樂場正面，輝煌的大廳，左邊前景的路
　　燈。歌聲。

(68)1秒（全景）：白天所見的巴維路；後景為一轉賣店的工房。歌
　　聲。

(69)1秒（全景，俯角）：白天裡，高樓建築物。

(70)1秒（全景）：白天，舊的粉紅漆鐵門。歌聲。

(71)2秒（全景）：白天，一批老建築物和有陸橋的街，陸橋下有火
　　車過的煙，一個行人通過中場。歌聲。

(72)2秒（大特寫，朝左搖）：白天，四棟現代建築的仰視。歌聲仍
　　繼續1秒鐘到下一場景。（總計從(61)到(72)，歌長20秒）。

(73)18秒（全景，向左搖，連以運動）：夜裡，商店明亮的的櫥窗，
　　法蘭絲、海倫和阿勒風穿過中場朝左走去。

畫內音：海倫：「我們這兒有段可怕的時光。」

阿勒風：「巴黎也一樣。」

海倫：「啊！我們現在快到了。海就離不遠……。」

法蘭絲：「聽得到嗎？」

海倫：「噢！有大風的日子。」

畫內音：輕微腳步聲。

(74)2秒（全景，向左快搖）：白天，十字路口。

畫外音：腳步聲。

(75)16秒（半全景）：夜裡的十字路口。阿勒風、法蘭絲和海倫前行的背景。海倫轉過來一下，又再度離開。

畫內音：腳步聲。

海倫：「您像是覺得冷。」

阿勒風：「不，是風大。」

(76)12秒（中景）：夜裡街頭和明亮櫥窗。法蘭絲、阿勒風和海倫正面在人行道上前行。

畫內音：法蘭絲：「我很高興，這不是個小城」。

畫內音：法蘭絲跑的步伐聲。

畫外音：遠處交通聲。

(77)5秒（中景，連以運動）：另一個櫥窗，他們繼續走。

畫內音：海倫：「您不能設想這城市。夜裡是不可能的。」

畫內音：腳步聲。

畫外音：交通聲。

(78)12秒（全景）：極亮咖啡店的玻璃平臺。他們通過中場向左走。

畫內音：法蘭絲：「噢！我沒有煙了。」

阿勒風：「經過煙店再找。」

海倫：「我家裡有。」

法蘭絲：「我只抽班松牌。」

海倫：「啊！今晚妳可得滿意泡沫牌了。」

法蘭絲：「那我寧可抽高廬人牌……。」

（接畫外音：船笛聲）。

海倫：「正如您想的，我有……。」

本場景快結束時，開始音樂和弦。

(79)2秒（特寫）：夜裡，海倫的面孔正朝前景行來。前景和弦引出的音樂。

(80)2秒（特寫）：阿勒風的面孔。音樂。

(81)2秒（近景）：法蘭絲看著阿勒風。音樂。

(82)1秒（特寫）：阿勒風的面孔。音樂。

(83)1秒（特寫）：法蘭絲的面孔。音樂。

(84)1秒（特寫）：海倫的面孔。音樂。

(85)1秒（特寫）：法蘭絲的面孔。音樂。

(86)1秒（近景）：海倫的面孔。音樂。

(87)3秒（近景）：法蘭絲的面孔仰看天空。

　　畫內音：法蘭絲：「噢！下雨了，我被淋到一滴」。

　　畫外音：本場景開始時音樂即漸弱，但仍繼續。

　　（總計音樂從(79)到(87)介入12秒）。

(88)7秒（特寫，對場）：阿勒風和海倫的崕背部。法蘭絲進入畫面；他們在景深間互有距離。

　　畫內音：阿勒風：「其實，巴黎到此旅程很近；人們老錯認了距離。」

　　畫內音：腳步聲。

　　畫外音：船笛聲及一節音樂。

(89)13秒（全景）：海倫家建築的入口外面。阿勒風。海倫和法蘭絲向門走去；他們轉過身，停下來。

　　畫內音：海倫：「你們看，我們沒走多遠。」

　　法蘭絲：「這兒整個外表像重建的，是因為戰爭嗎？」

　　阿勒風：「一個殉難的城市」。

　　海倫：「是的，曾有許多死人、槍決犯……我記不得數目了。」

　　畫內音：腳步聲、門聲。

　　　畫外音：交通雜音。

(90)1秒（大特寫、仰角）：回到(69)，唯較遠，即現代樓房建築。

　　　畫外音：海倫：「兩百……。」

(91)1秒（遠景）：現代建築的後景深。前景為破壞傾頹的遺跡。

　　　畫外音：「三千……，的確……。」

(92)1秒（近景，斜仰角）：破壞的建築物正面。

　　　畫外音：「我不記得……。」

(93)1秒（近景、俯角）：刻字的墓碑（1944）。

(94)1秒（特寫）：路標：「布城英軍公墓」。（朝右斜的仰角）。

(95)1秒（特寫，朝左斜的仰角）：街牌：Folkestone。

(96)1秒（特寫，斜向右邊的畫面）：街牌：Boucherde-Perthes，古
　　　生物學創建者。

(97)1秒（特寫，斜向左邊的仰角）：街牌：九月八日大道。

(98)1秒（特寫，極端仰角）：兩塊路牌的街角，一塊牌為「抵抗廣
　　　場」。

(99)1秒（特寫）：磚牆前一根桿上的生鏽街牌：「Estienne d'Orves
　　　廣場」。

　　　畫外音：船笛聲。

(100)7秒（中景）：阿勒風、海倫和法蘭絲站在建築入口內。

　　　畫內音：阿勒風：「和我一樣，您避過了它」。

　　　畫內音：腳步聲。

　　　畫外音：船笛聲。

(101)8秒（近景，連以運動，以連以30度）：阿勒風和海倫面對面。
　　　阿勒風握著海倫的圍巾；他們進去。

　　　畫內音：阿勒風：「我太感動……我想告訴您……。」

(102)16秒（半全景）：建築內部入口的大廳。法蘭絲站在電梯門
　　　口。海倫和阿勒風進入電梯。法蘭絲遲疑一下走上樓梯。

　　　畫內音：海倫：「我先進來。」

阿勒風：「對不起，法蘭絲……來，給……。」

法蘭絲：「噢！我走上去。」

海倫（大聲）：「在五樓！……。」

畫內音：腳步聲，行李搬動聲。

畫外音：收音機聲音。

(103)4秒（特寫）：門牌：「海倫・奧甘，舊家具店」。

畫外音：收音機。

(104)9秒（中景，本場最後有搖，攝影機在公寓內部）：阿勒風和海倫進來，海倫走向電燈開關，打開燈。

畫內音：海倫：「我走前面。」開關電燈及腳步聲。

註釋

❶ 奚越著，〈試論電影演員的角色〉，《電影欣賞》第五期，第3頁。

❷ 曾西霸著，《爐主：電影劇本及其解析》，第161至162頁。

❸ 巴拉茲（Bela Balazs）認為：一部影片最長不可超過一個半小時，這是因為觀眾的精神沒有辦法支持超過這一長度的時間。他說：「這一個事先決定好了的長度，是一個固定的格式，是每一位導演所必須把握住的。」哈公著，〈電影藝術中的時空因素〉，《藝術論文類編》（電影），第350頁。

❹ 主戲腳本有下述二種意義：

(1)多數的劇情片腳本，分段裡每場場景所需的鏡頭類型都是指定好了的。有些電影公司比較歡喜用「主戲式」（master scene）的腳本，整段戲裡，把所有動作和對話都寫得明明白白，就是沒有指定攝影角度。羅學濂譯，《電影的語言》，第11頁。

(2)主戲腳本基本上是從完整對話情節處理，轉換到某種接近藍圖之類的東西的第一步。主戲是完整動作的樣本，像莎劇中的景一樣，但是，在時間長度方面有所不同，從幾秒鐘到十分鐘，或者更多。所以，在這個階段，編劇者不必把場景分割成個別的特寫、遠景等。主戲腳本可以做為初步選擇演員、設計、拍攝進度表和（除非早已決定好預算）擬訂預算等工作的依據。泰倫斯・馬勒著，《導演的電影藝術》，第6頁。

❺ 電影腳本的分類，如以取材區別，可以分為原著腳本與改編腳本。所謂原著腳本，是指由意念的產生，故事的形成，以至最後的拍攝腳本，專為拍攝電影而構思的腳本。至於由其他媒介物——小說、舞臺劇——改編而成的電影腳本，稱為改編腳本。

如果以構成形式來區別，電影腳本可以分為四十餘種，下面將赫爾曼的分類列出來，提供參考：

(1)西部片：動作片、傳奇片、音樂片。

(2)喜劇片：浪漫片、音樂片、少年片。

(3)罪孽片：動作片、罪犯片、社會問題片。

(4)通俗劇情片：動作片、歷險片、少年片、神秘偵探片、奇詭謀殺片、社會問題片、浪漫片、戰爭片、音樂片、奇詭心理片、心理學片。

(5)劇情片：浪漫片、傳記片、社會問題片、音樂片、喜劇片、動作片、宗教片、戰爭片、心理學片、歷史片。

(6)其他：幻想片、幻想音樂片、喜劇幻想片、喜劇幻想音樂片、嬉鬧喜劇片、奇詭謀殺鬧劇片、恐怖鬧劇片、心理恐怖片、紀實片、半紀實片、卡通片、古裝歷史片、旅遊片、音樂回顧劇情片、劇情片、續集片、雙卷喜劇片。

赫爾曼著，《電影編劇實務》，第12頁。

以上這種區分方法，是以美國影片為主，且係五〇、六〇年代的分類，如今美國又有：災難片、科幻片、性片，均未列入；而中國的武俠片、功夫片、拳腳片、社會寫實片、傷痕電影；日本的武士道電影，也沒有包括在內。實際上除了某些典型的腳本以外，很難硬分某一腳本是屬於某一類型。所以這種分類，僅供參考，不適於作電影分類的標準。

❻徐璞譯，《電視與銀幕寫作》，第100至102頁。

❼民國七十二年一月，《電影欣賞雙月刊》，第一卷第一期，第59至63頁。

Chapter **13**

對　白

在觀賞文學氣息很濃的影片時，除領略感情和奇妙的情節，主要是欣賞對白（dialogue）❶。好的對白流暢、深刻、生動，聽來舒適悅耳，給人很大的滿足。所以評價一部電影的好壞、水準的高低，對白也是非常重要的因素。

在電影腳本寫作過程中，首先是有個故事，再結構情節和分場，創造人物個性，這都是準備階段，撰寫對白腳本才是實際工作的開始，而編劇者主要的工作就是寫對白。因為腳本以對白為主體，動作和表情均包含其中。

電影腳本中的人物，除了表情、動作之外，還有對白，如果沒有對白，則人物的描寫、情節的發展，以及主題的發揮，都無法明確地表現出來。即使是在默片時代，當代電影技術尚未發展到聲光同時呈現的地步，依然需要用字幕來代替對白。一直到現在，有些電影把蒙太奇（montage）、映像（image）置於首位，把對白減少到最低度，仍然無法全免。❷因為說話是人類日常生活中不可缺少的動作，縱使是啞巴，也需要用手勢加表情來代替說話。所以對白在電影腳本中不但不能忽視，而且必須格外謹慎，妥善運用，可收畫龍點睛之效。

雖然如此，還是不能過分依賴對白，使電影能脫離舞臺窠臼而獨立。聞名美國的編劇家瓦特‧紐曼（Walter B. Newman）曾這樣說過：

　　編寫電影腳本，對白應愈少愈好，一場戲，一個人物，對白越少，培養的情感就越濃厚。❸

馳名世界的導演希區考克也說：

　　一部電影腳本，把任何事情都以對白來交代，這是最令人厭惡的事。❹

所以，撰寫對白必須恰到好處，以免弄巧成拙。

電影是寫實的藝術，呈現人生百態，對白必須有高度的真實感。聽來毫無虛假不實，才是好的語言。因此首先要具有人性，每句話合情合

理，有如角色心坎裡說出來，在此情景中，唯有說這句話，最爲合適。那就是有人性的對白了。觀眾會引起同感的共鳴。要是說話反常，悖乎情理，觀眾立刻起反感，會嚴重的破壞電影的眞實感。

時代背景和對白也有密切的關係，現代的人和古代的人，各說各話，差異很大。如果電影中古代的人物，滿口新名詞，聽來非常刺耳，因此必須讓他們講古代的白話。可以參考舊的戲曲和小說，研究古代人的說話，尤應注意用語和稱呼，不可用錯。

電影對白雖不必如舞臺劇，重視朗誦，但對白是否順口，仍應十分注意。必須做到便於唸出來，也便於聽得懂，這是最基本的要求。凡是拗口的，或是不容易瞭解的話，均不宜作電影的對白。

電影的對白是日常生活的對白，與小說不同，小說的對白，與實際生活中的對白，有一段距離，這種距離的大小，往往要看小說情節發展的需要與小說作者的偏好習慣而定。雖然小說中的對白也強調自然與簡練，但是往往無法做到眞正的自然或確實的簡練。這種現象，我們翻開任何一本小說名著，都可以發現許多例證。

小說對白的自然程度和人們實際生活中的對白，有一段差距，而且容許這一段差距的存在。電影對白就比小說對白來得生活化。因爲在電影中，演員用不著對觀眾演說，也不用講得華麗、典雅，這樣反而生硬、不自然，演員間的對白，就是實際生活中他們所談的那個樣子。且舉個例子來說明：

《蒂蒂日記》，是華嚴創作的小說，由張永祥改編，陳耀圻導演。其中有一段，敘述女主角蒂蒂和男主角范希軍在圖書館第一次邂逅的對白，原著小說這樣寫：

下午進圖書館，人不少，好不容易找著一個位子，光線不怎麼充足，但也無所謂，一屁股的坐下去，噠一聲，不該把東西放在椅子上的人的太陽眼鏡被我壓壞了。一會兒，那邊來了一個手裡抱著一大疊書的男同學，見了我手裡那一化爲二的東西，那副模樣的揚

起眉，我便也一下子的把眉毛揚起來：

「你的？」

「可不是？」

「你故意把它放在椅子上？」

「你故意把它壓壞了？」他壓低嗓音，如果這不是圖書館，我想他也會把嗓音揚起來。

「好吧！我們誰都不是故意的。」

「是呀！我們彼此都是粗心糊塗的。」

「我替你拿到店裡去修理。」

「不必，我想這樣留著做紀念。」

我不說話了，低下頭來看盧梭的《懺悔錄》。他沒有走，我又抬起頭來，他一手指我裡邊的座位，問道：

「你願意讓我進去呢？還是你可以挪到那個位子上面去？」

我挪進那位子，他道了一聲謝，把我面前三冊厚書挪了去，底下有本筆記簿，上面三個龍飛鳳舞的字跡：范希軍。……

他陪著我向回家的路，他再去搭公車。

「你今天怎麼不騎腳踏車？」

奇怪，他知道我騎腳踏車？

「我好幾次看見你騎車子的。」

「這一條路？」

「這一條路看見過，那一條路也看見過。」

「我怎麼沒有看見你？」

「你當然看不見我，你不認識我，你也不會向我看。」

「你認識我？」

「學校裡鼎鼎大名的人物，我會這樣孤陋寡聞？」

我本來也想讓他知道我也認識他，他既然這麼說，我便也說出來：

「我是胡鬧出名的，不像你功課好出了名。」

「你現在又這樣客氣（哼，好像我是向來不客氣的。），如果你功課不夠好，怎麼能夠一篇一篇的文章登在青年雜誌上？」

這一段對白和情節，改編成電影腳本就成了以下這個樣子：

○第十八場　學校圖書館　日

蒂蒂、范希軍、其他同學等

△圖書館裡很多同學在默默地看書，蒂蒂抱著書進來，看到一個空位子，坐下去──聽到響聲，也感覺到了，坐在一副太陽眼鏡上。拿起來一看…………一個鏡片壓碎了。

△一個男生拿著參考書過來，正看到她手上的眼鏡。

蒂蒂：是你的？

△男生瞪著她沒言語，眼光是說妳看怎麼辦？

蒂蒂：誰讓你故意放在這兒的？

希軍：我故意？我本來坐在這兒，我去借書。

△聲音稍高，引起其他同學看他們。

蒂蒂：我拿到店裡給你修修。

△希軍卻把眼鏡拿過來了，蒂蒂奇怪地一怔。

希軍：不必了，留著做個紀念，請妳坐到裡面去。

△蒂蒂往裡坐，挪出一個位子，希軍在她旁邊坐下，放下參考書、筆記簿……

△蒂蒂瞅他筆記簿一眼──「范希軍」，彷彿一大發現。

蒂蒂：（衝口而出）是你呀！

希軍：我那兒又錯了？

蒂蒂：（忍不住想笑）鼎鼎大名！

希軍：是說妳自己，……「三姐妹」的女主角，全校無人不知！

蒂蒂：哼！

△希軍翻開書。

○第十九場　圖書館外面　接前場

　　　蒂蒂、范希軍和其他同學

　△他們從圖書館出來……蒂蒂笑著說。

　　　蒂蒂：我承認我在學校很出名，（強調地）是胡鬧出了名，你是
　　　　　　功課好出名。

　　　希軍：妳能說你的功課不好？那一篇一篇文章登在「青年雜誌」
　　　　　　上，是誰寫的？

　△蒂蒂看他一眼。

　　　蒂蒂：沒認識你以前，聽有人批評你，說你「傲慢」！

　　　希軍：哦？依妳看呢？批評我的人是不是有「偏見」？

　△兩人停住了。

　　　蒂蒂：你往那兒走？

　　　希軍：我去坐公共汽車，妳是每天騎腳踏車的。

　△蒂蒂臨去又看他一眼。

　　　蒂蒂：我倒沒發現有人在注意我！

　△希軍看她往那邊走了。……

　　　CO

　　如果拿這兩段來做比較，就可以發現：原著小說與電影腳本的對白
有了相當的差距。等拍成電影之後，呈現在銀幕上的對白又有所更改，
我們看最後從銀幕上傳出來的對白：

　　　蒂蒂：是你的呀！誰要你故意放在這兒？

　　　希軍：我故意？我本來坐在這兒，我去借書。

　　　蒂蒂：我拿去幫你修好了。

　　　希軍：不必了，我自己會修，請妳坐到裡面去。

　　　蒂蒂：是你啊？

　　　希軍：我那兒又錯了？

蒂蒂：鼎鼎大名！

希軍：是說妳自己「三姐妹」的女主角，全校無人不知。

蒂蒂：我承認，我在學校很出名，是胡鬧出了名，你呢？是功課好
　　　出名。

希軍：妳能說妳功課不好，那一篇篇文章登在學校雜誌上，是誰寫
　　　的？

蒂蒂：在沒有認識你以前，聽有人批評你，說你很傲慢！

希軍：哦？依妳看，批評我的人是不是有偏見？

蒂蒂：你往那兒走？

希軍：我去坐公共汽車，我知道妳是騎腳踏車的。

蒂蒂：我倒沒有發現有人在注意我。

　　其次，再舉《汪洋中的一條船》的例子，這是鄭豐喜的作品，張永
祥改編，李行導演。其中也有一段男女主角在圖書館邂逅的對白，原著
小說這樣描寫：

　　繼釗與我，是在一個夏季裡認識的。那時，我們經常在系研究室裡
看書。有一天，她從座位上站起來，紅著臉兒走過來說：

　　「鄭同學，請教一下好嗎？」

　　我羞怯的說：

　　「我……我不知道會不會。」

　　當時我的心跳得很厲害，因為，我曾經多次的偷瞄過她，今天她竟
然站在我的眼前了，這種突如其來的「幸運」，使我不知所措。她開朗
的說：

　　「你太客氣了，其實誰不知道你是一位最用功的同學呢？」

　　結果，我「七十銅，八十鐵」的說了，她很滿意，我卻覺得沒有好
好地「發揮」。

　　日後，她又問我一題「何謂選擇之債？」因為這是個複雜的問題，
我恐怕在室內討論會吵到其他的同學，因此提議到室外，她同意了，

於是，我們離開研究室，來到校園外的樹下，坐定後，我便口沫橫飛的「蓋」將起來，她則頻頻點頭。「蓋」完後，我們沒有立刻回去，繼續聊了一些「題外」話，在這次談話中我知道她也唸法律系，她說：

「早在兩年前，即高二時，我便知道你了……」

我詫異地問：

「你怎麼會知道我呢？」

「那時，你不是曾經上過報嗎？你的苦學精神，真值得我們效法哩！」

我慚愧的說：

「那裡談得上什麼精神呢？不過是厚臉皮，硬著頭皮『爬』出來罷了。」

「鄭同學太謙虛了，其實像你這種不畏艱難，勇往直前的青年，誰不欽佩呢？」

經過改編後的電影腳本，與原著小說有了很大的差距：

○第十七場　圖書館　日

豐喜、繼釗、男女同學等

△圖書館靜靜地，很多同學低頭看書。

△繼釗也在看書，她似乎感覺到有人在看她，一抬頭——

△豐喜一個人坐著在看她，但接觸到她投來的目光，立刻不好意思地低下頭，心神不安地看書，這樣過了一會。

繼釗：（OS）鄭同學！

△豐喜一驚，看繼釗拿著書已到他面前了，他似被發現了祕密一般地臉紅了。

豐喜：（囁嚅地）甚……甚麼事？

繼釗：我想請教你一個問題，我是法律系一年級的。

豐喜：是的！（比較從容）你有什麼問題？

△鄭豐喜站起來了。

　繼釗：何謂「選擇之債」？請你幫我解釋一下！

△豐喜稍一沈吟，看看其他同學。

　豐喜：這個問題……不是三言兩語能解釋清楚的，我們到外面去
說好嗎？

△繼釗含笑點點頭，豐喜收起書和他外出。

○第十八場　校園　接前場

豐喜、繼釗、其他同學等

△遠景──看到豐喜不停地說，說得好起勁，繼釗不停地點頭。

△慢慢推近，才聽到豐喜笑著說。

豐喜：我是在亂「蓋」！不知道你滿不滿意？

繼釗：（開朗地）你解釋得很清楚，怪不得他們都說你是系裡最用
　　　功的！

△豐喜臉紅了，呆呆地看她。

繼釗：我很早就知道你！

豐喜：噢！

繼釗：我在讀高二那年，在報紙上讀到你奮鬥苦學的精神，覺得好
　　　欽佩你！

豐喜：（苦笑）那沒有什麼，只不過別人都是走路到學校，我是
　　　「爬」到學校來的。

△他們邊走邊談，繼釗下意識地看他走路，是有點跛。

配音後的對白，顯然又有了很大的不同：

豐喜：有什麼事嗎？

繼釗：我是一年級的吳繼釗，我想請教你一個問題。

豐喜：請教不敢當，我們可以互相研究研究。

繼釗：什麼叫「選擇之債」？我不懂。

豐喜：這個問題很複雜，一下子也解釋不清楚，我們到外面去說。

繼釧：好！

豐喜：譬如說用幾頭牛，幾十隻羊，或者是幾百隻雞，在雙方當事
人約定下，就可以從這些東西中間選擇一樣來還債，在民法
第兩百壹拾貳條，就規定了這些事情。

繼釧：我懂了。聽很多同學說你是系裡最用功的。

豐喜：我小時候唸書唸得晚，不用功趕不上。

繼釧：很早就知道你，在高二的時候，我在報紙上看過你奮鬥的故
事。

豐喜：你們是走進大學，我是爬進來的。我剛來台北的時候，很不
習慣，車子多，人也多，我自己走路又不方便。

📽 對白的作用

對白有其一定的作用，固然不能無病呻吟，即使有病，呻吟也得要
有「力」。對白在電影中的作用，至少有以下四種，這四種作用是：表
達情意、推動劇情、描寫人物、符合氣氛。

🎬 表達情意

所謂表情達意，是指表達人物內心與外在的動作，每句話有其
「本」，有其「用」，也就是說，這句話說出來有它的原因和動機、目
的和用意，即使一聲嘆息，也有其由而發，否則就是廢話，涵義混淆，
用意不清，叫人摸著不頭緒。表情表得好，達意達得妙，才是好的作
品。

■ 推動劇情

對白可以帶動劇情向高潮推進，有如登山，一步一步向最高處爬，上一句帶動下一句，登山有上坡下坡，劇情有高潮低潮，有如長江後浪推前浪，終抵目的。

■ 描寫人物

談到人物刻劃時，曾提到有三種方法，即：(1)以文字描寫；(2)以言詞描寫；(3)以動作描寫，其中也曾談到對白。在這三種描寫方法中，以文字描寫是供演員扮演劇中人物參考用的；以動作描寫，如不輔以對白則其動作不易讓觀眾完全瞭解。由此可知，以對白塑造人物是一項重要工作。

對白還有一個很重要的功能，就是表現人物自身的個性，並加強人物之間，乃至整個情節的衝突，即表現個性，加強衝突。這一點似乎毋庸置疑，因為像小說、戲劇等其他文學樣式的作品，對白也具有這同樣的功能。然而，電影劇本由於它是未來銀幕形象的基礎，它的對白在表現個性、加強衝突上，尤其需要獨具匠心，才能使人物的視覺形象更增添可信性。事實上，許多優秀的電影劇本之所以膾炙人口，其原因之一就是它們的人物對白，富於個性特徵。

丹錫傑（Ken Dancyger）與拉許（Jeff Rush）❺在《電影編劇新論》（*Alternative Scriptwriting*）一書中，談到對白與人物的關係時說：

> 對白有助於加強劇中人物的真實感。不管這時候對白的作用，是在推展劇情還是反映人物性格，觀眾先天上就期望對白要像真實生活一般。❻

他們又說：

　　對白當然有它最基本的功用——說故事、表達人物的意見等等。但是，對白也可以增加人物的可信度。文化背景、社會階級、出生地、個性、氣質都會影響劇中人物的對白。

　　編劇部分的任務就是利用對白來增加人物的可信度。比如說，你的用字遣辭可以反映某地區慣用的俚語。而俚語使用的複雜程度可以顯現劇中人物的階級。至於人物如何平衡「心中想說的」和「嘴中實際說的」，又顯示了人物的性格。而人物的遣辭造句更會暗示他的權力地位。這些語言的地域性、文化背景、社會階級共同襯托出人物在銀幕上的形象，也建立了劇本的調和性。**❼**

▓ 符合氣氛

　　悲劇是嚴肅而重感情的，當然它的對白要沈重有力；喜劇是輕鬆而重理智的，它的對白要明朗輕快。因為悲劇要人哭，所以它的對白要有豐富的感情，要含蓄深遠；喜劇要人笑，對白著重機智，要簡潔明快。

　　對白還常常能使情節發展激化或趨向結局。例如美國影片《克拉瑪對克拉瑪》（*Kramer Vs. Kramer*）**❽**，它的劇情高潮就在法庭上，克拉瑪夫婦為兒子的歸屬問題，雙方唇槍舌劍互不相讓的時候。唇槍舌劍一俟結束，兒子歸屬問題也得以解決，夫妻雙方原來尖銳的衝突趨於緩解，影片於是結束。

　　總之，對白呈現許多功能，誠如費爾德所說：

　　對白必須傳達你故事的資料或事件給你的觀眾。對白必須使故事推展。對白必須顯露人物。對白必須顯示人物內心或彼此的衝突、人物獨白的思想、情緒狀態。對白是由人物而生。**❾**

對白的要義

撰寫對白,有幾點必須注意:對白的第一要義,在於「明白確定」的表示出要說的意思。第二要義,就是對白要「凝練」。

明白確定

「明白確定」的意思就是直接的表示清楚,使觀眾一聽就明瞭。因為電影除了情節的進展,映像、動作外,差不多全靠對白。要是它說得不十分明白顯豁,觀眾很容易把這句從他們耳中漏掉了,沒有聽進去。或是觀眾對這句話的意義,要思索一番才能瞭解,則情緒的感染,就不夠深切,反應也變慢了。所以寫電影對白編劇者,不要故作艱深,不要自炫淵博。

「明白確定」的說話,就是不繞圈子,不多轉折。例如:

1.用直接式的語言:
　(1)「我愛你。」這是最簡單的話,是肯定的語法,一聽就懂。
　(2)「我不愛你。」是否定語法,也聽得懂。
2.用間接式語言,就成了:

「我不會不愛你。」是否定的否定語法。意思和肯定的「我愛你」相似。是對方對他的愛情起了懷疑時才說。但話轉折一下,觀眾聆聽時要多想一下,才明白意義,顯得比直接式的語言,在「明白確定」效果上為差,若非必要,還是改用直接式為宜。

說話時的語氣,對語意有很大的關係。有時口吻不對,意義可能完全改變。再以「我愛你」為例:

1.「我愛你?」用懷疑的語氣說,就成了不確定的話,和肯定語法的話,意思有很大差異。

2.「我愛你!」以命令式的語氣,雖同是肯定的,可能對方並不愛

他，有強迫意味。和直接式的語言(1)意思也不一樣。

3.「我？……愛你！」是懷疑的肯定語法，說話者把握不住，疑惑自己的愛情，是不是真在愛對方。最後雖是肯定的，但語意不同。

直接式的語言比較明白確定，由前例可見。但說話不能太單調，要有變化。編劇者在寫對白時，不妨多寫幾句同意異語的話，作比較的選擇。例如：

1.「我殺了你！」和「我將你殺了！」意義相同，但後者說來拗口，不如前者為佳。

2.「我不希罕你的錢！」和「誰希罕你的錢？」後者用反問表示不希罕對方的錢，有時比前者說來更有味。

3.「我不知道。」和「哼！天知道！」後者用肯定語法表示否定的意義，說話是另有神氣。

4.「我打消了想他的念頭。」和「我不再想他。」前者「念頭」是抽象的詞句，不如後者說來明白。

5.「張三是個被懷疑的兇手。」和「張三被懷疑是兇手。」前者是歐化的語法，「被懷疑的兇手」不是兇手的一種，改用後者中式語法，更符合邏輯結構。

相似意義的話，只要多搜集，可能一句有十多種不同的說法。不妨將它排列出來，比較研究，選擇最適當的一句應用。

對白必須自己具有語氣和代表的情感，不要再加注釋。但有些電影腳本中，往往由編劇者在對白的前面，另加括弧，註明「憤怒地」、「冷酷地」、「悲哀地」等形容詞。可提供演員在表演和對白時參考。但若語言本身不具有這種語氣和情感，而依靠注釋，那不是最好的對白。

在腳本中往往發現不完全的語句，如一句話，只說一半，或幾個字。「我想……」、「這個……」。要是觀眾的思想不能補充編劇者未完成的語意，那就是不太好的對白，違反「明白確定」原則。但只有角

色陷於不能說完話的情境，或在銀幕上已表現出來，才可用不完全的語句。例如：

1.角色說話到一半，對方已有反應，搶先說話，截斷了他的話，或是用動作阻止了他說話。（如伸手給他一個耳光，使他停止說下去。）

2.角色已有動作表現，揮刀殺了對方，他只說個「殺……」，由於畫面顯示，觀眾明白，不必讓他說：「我殺了你！」反而覺得多餘累贅。

凝練

比「明白確定」更進一步，就是對白要「凝練」。我們不能像真正的日常生活般的說話來編寫電影對白，那樣會太拖沓累贅。電影中沒有多餘的時間說這些廢話，所以言詞必須凝練，濃縮精選，去掉不必要成分，只留下精華，這才是好的對白。

陸機在《文賦》裡說：「立片言而居要。」，應用到編寫對白，就是要視情節需要而定，說話者必須顧及對方的反應如何，那才算抓到了要領，不可連篇累牘，寫了一些不相干的對白。

對白忌空泛，如果既不能幫助情節的推展，又不能表現人物的性格，那麼聽來就索然無味，是為下品。倘然既助劇情的進展，又能表現人物性格，且其詞語之運用流暢靈活，能生趣、動情，是為上品。生趣給觀眾的，是喜劇的輕快感；動情給觀眾的，是悲劇的哀憐感。

中國電影腳本的對白，在凝練方面，功夫有欠週到，往往令人感到廢話太多。凝練的對白，必須做到如下的要求：

1.不說重複的話。在若干腳本中，相同的對白會不止一次的出現，讓觀眾聽來心煩，而且是浪費電影時間和軟片。例如甲問：「你殺了老張嗎？」乙答：「是的，我殺了老張！」在乙的答話中，「我

殺了老張。」是重覆甲問的廢話，應該刪去。只要說：「是的」就
可。

2.儘量用表情動作表現，不必再用對白說出。電影是映像的藝術，能
在銀幕上角色動作表情裡，表現出來，就不必說，只要「點頭」就
表示了。

3.畫面上顯現的，不必再說明。這也是映像藝術的特點，觀眾在銀幕
上已看到了，角色就不必再多說。可是，中國電影腳本中，這種毛
病犯得最多。

4.以後銀幕上要演出來的，不必先說出來。這是提高觀眾的興趣，不
讓他們先知道以後的情節，就不必說明。同時又可使情節進展乾淨
俐落，沒有拖泥帶水的感覺。例如甲乙兩人商量，甲說：「怎麼
樣？」乙答：「我有主意，今晚動手殺了他！」接著演出甲乙動手
殺人的戲。像這樣的對白，乙洩露了後面的戲，可不必說出，應將
他的話刪去。甲說：「怎麼辦？」立即映出甲乙動手殺人的戲。

5.精簡對白。就是濃縮對白，而不失語意。例如「你囉哩囉唆，說個
沒完，講得都是沒有意義的話。」可精簡成「廢話！」

6.利用成語，也是精簡對白的方法。例如「照理說來，殺人就得償
命。」用成語「殺人償命」表達，簡單明瞭，一聽便知。

7.利用俗語，也可精簡對白。例如「你想來想去，怎麼老是想不
開？」用俗語：「你怎麼老是鑽牛角尖？」再如「他不懷好心眼，
請你去恐怕要對你不利。」用俗語：「哼！他在擺鴻門宴！」

　　成語和俗語是中國語言的財產，豐富的保留在人們日常生活的談話
中，運用恰當，可增加語言的神采。但要注意這種話是否符合角色的身
分、地位、知識程度、職業等，如果不相稱的話，仍不能採用。

　　對白做到明白確定和凝練的地步，就要注意角色的個性了。凡是
不能表現個性的對白，都是死的，不會生動。有個性的對白，不僅是說
明枯燥的事實，必須染上角色個人的色彩。因為每個人年齡、性別、職

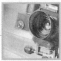
業、地位、鄉土等的差異，說話各不相同。在腳本中，各人對白要充分表現用語上的特色。譬如說：個性剛強粗魯的人，和文柔軟弱者的說話不同；老太太和少女的話又不一樣；丈夫和妻子的話也不相同；商人、工人、學生等的口語，相差很多；僕人和主人地位有異，話有區別。各地方的人說各地方言，以及鄉土色彩的語詞。編劇者要區別這特點，妥爲運用，在對白中表現出來。

什麼樣性格的人，得配合什麼樣的對白。另外，如果人物在遭逢到外在衝擊而必須變更所處的情境時，其來自當時心境的語言，最值得推敲，那是說當時他或許會說些與他性格相牴觸的話，雖然還隱隱地讓觀眾覺察那些語意並未與其性格相差太遠。這就是性格統一所要求的重點，因爲它是前後相關聯的，是關係著全片結構、邏輯、情境處理，小而至於影響著演員表演的設計，因爲所關涉的是人物語法的表達、結構，也連帶著動作的徐緩、柔剛，甚至更對整個形象的樹立有所影響。

美國尤金・維爾（Eugene Vale）在《影視編劇技巧》（*The Technique of Screen and Television Writing*）一書中，談到對白，說了一段精闢的見解：

編劇如想學會在電影中如何運用對白，應當使他的故事不用說話就被人理解。這樣，他就學會了如何充分運用其他表現手段。之後他就給自己定下了這條規則：在其他表現手段都已用盡，而不再能起作用時，才輪到使用對白。對白是最後一著，這樣，它的位置就擺正了。而且最經濟地使用對白，也是出於非常現實的考慮：影片說話過多會使語言不同的外國觀眾厭煩。[10]

對白設計十大忌及解決方法

經驗不夠的編劇者在電影對白中常常破綻百出，有十種最惡劣的現

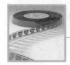
象。理查德・布魯姆在《電視與銀幕寫作》中，論述對白設計十大忌及
其解決方法：❶

🎬 過於直截了當

有些對白就是照本宣科，直白得令人尷尬。聽起來也有矯揉造作之
感。例如：

珍妮弗走進房間，卡洛斯衝她微笑。

卡洛斯：珍妮弗，我很高興看到你。我是如此愛你。爲了見到
你，我已經等待多時了。

這樣的對白的確令人尷尬，毫無婉約精緻可言。如果表現爲他壓抑
太久，突然一時語塞，也許就更具效果。或者他先將她一把抓住，一言
不發，過一會兒再說：

卡洛斯：你知道嗎？一看到你我就控制不住自己。

然後二人擁抱。

當然，行勝於言。但如果對白能爲人物的行爲增添有力的補充，那
眞算得上錦上添花。珍妮弗懂得他的意思，觀眾們也照樣能懂。輕描淡
寫、出乎意料的問答以及對於人物潛意識和內心世界的表述，也可以營
造出這種婉約之美。

🎬 過於零碎

這樣的對白顯得磕磕絆絆，一人一句，一句一兩個詞，如此回合往
復，拖拖拉拉。綜觀整個劇本，更像一部品特派風格的舞台劇，而不是
地道的電影作品。下面這個例子就是過於零碎的典型。

德魯：我餓了。

凱特：我也是。

德魯：出去吃飯吧。

德魯：去熟食店如何？

凱特：好。

解決這個問題的辦法就是為對白提供一個真實可信的動機。人物在言談時也需要動機和意圖，再結合其既定的思維和行為樣式。舉例而言，在早先的情節中，德魯正在檢查冰箱裡的東西，然後就說：

德魯：嗨，這裡面沒東西啦！出去吃嗎？

凱特：嗯，我都快餓昏了。

德魯：熟食店吃起來如何？

凱特：那兒的雞湯味道棒極了。

接著二人衝出房門。

總之，對白是在每時每刻建構真實感的基礎。它應該能發動人物身上最具效果的行為舉止和反應。

過於重複

如果一個人用很多種方式反覆自己的話，這樣的對白就是過於重複。人物口中贅餘的信息和重複性的話語如同雞肋。

伊蓮娜：我在旅行中玩得很開心。這真是迄今為止我最棒的一次旅行。

阿蒂：我很高興你喜歡這次旅行。

伊蓮娜：離家出遊的感覺太好了。這次旅行棒極了。

看起來好像編劇不知道人物下面要說些什麼，於是就仰仗著先前的對白原地踏起步來，或者他恐怕觀眾們不明白「其中深味」，所以讓

劇中人物不斷地強調。一種解決方式就是回到劇本中清晰地促成每段對話，或者乾脆把多餘的部分刪掉。下面是改動後的版本。

> 阿蒂：你一定玩得很開心。我從沒見你這麼放鬆過。
>
> 伊蓬娜：這真是太美妙了。但這結束了，我真難過。

這種簡單的交流就能改變整個對白的效果。在戲中，一個人總要對另一個人的心理和物理處境有所反應。至於「其中深味」的東西，你就應該在劇本中做好預先的鋪墊。這樣，即便看似再平常的一段台詞也足夠讓觀眾們恍然大悟了。

過於冗長

冗長的對白聽起來就像是鴻篇大論或學術答辯。這不僅令人物行為停滯不前，而且還經常有囉嗦說教之嫌。首先看看下面這段對白：

> 傑西卡：（對安娜說）你沒有得到那個位置，就是因為你是個女人，而不是出於什麼其他的原因。如果你是個男人，你就會擁有那個位置。別讓他們那樣對待你，轉身回去，繼續為自己的理想奮鬥。我饒不了他們，我向你保証。我記得小時候媽媽經常告訴我，要小心那些性別歧視者。你必須昂首挺胸，讓他們知道你永遠不會屈服於那些不公的待遇。

這段話力圖取代視覺情節，將千絲萬縷的思想雜揉一處，但卻沒有為角色的過渡和反應留出適當的間隙。如果在每段思想的結尾點綴一些演員反應和表演指導，效果就會更好，這段台詞也會更具親和力和感染力。可作如下改動：

> 傑西卡：（對安娜說）如果你是個男人，你就能得到那個位置。
>
> 安娜裝作沒有注意，她沒心思聽傑西卡的長篇大論。
>
> 傑西卡：（同上）不要讓他們那樣對待你。回去繼續為自己的

理想奮鬥。

安娜一言不發。傑西卡知道她無處可去，走到她朋友身邊，語調輕柔卻不失緊迫。

傑西卡：（同上）我從來對那些性別歧視的人保持警惕。要讓他們知道，你不會屈服。

一個停頓，然後安娜回轉身來看著自己的朋友。信念已經牢牢地扎根在她的心裡。

總之，就是要把情緒上的反應融入對白中，而且儘量刪繁就簡。不是所有的長篇大論都不受歡迎，法庭戲就是個例外。另外，說話時的情緒反應也可以為對白的語境增光添色。例如傑西卡就可能用憤懣不平的語氣把這段台詞一股腦傾瀉出來。如此的情緒表現一定與她的處境密切相關。如果真如此處理，倒也可以自圓其說。

🎬 過於雷同

有時候每個人物的話聽起來都大同小異。他們的對話套路也彼此雷同。照此下去，人物的個性必然喪失殆盡。比如下面這段對話，你能區分這兩個對話者嗎？

本：嘿，你賭賽車了嗎？
阿萊克斯：是呀，我賭了。你呢？
本：是呀！你贏了嗎？
阿萊克斯：沒。越想贏就越贏不了。

這些人物聽起來簡直如出一轍，說的還多是廢話。要想克服這個毛病就要在戲中讓人物心理更豐富一些。人物的動機、意圖和急迫感都要反覆推敲。

本和阿萊克斯性格不同，心態的表達也應通過截然不同的語言結構。可以作如下改動：

　　本：（試探性地）你賭賽車了？

　　阿萊克斯聳聳肩。

　　阿萊克斯：自然。

　　本：贏了嗎？阿萊克斯？

　　沒有回應。接著：

　　阿萊克斯：這次沒贏。越想贏的時候越贏不了。

　　本走過去，安慰性地拍拍他的手臂。

　　衝突被隱藏起來。在設計對白時，千萬記住你的每個角色都是活生生的人。他們之間的相互作用可以是非常微妙複雜的。

過於呆板

　　這樣的對白聽起來就好像摘自歷史書、詩歌、報紙或者語法書，但就不像人嘴裡說出來的。以下是一個典型的呆板的對白：

　　杰弗：為你提供我對於事件的解釋是我的責任。你是惟一一個可能接受這些觀點的人。你必須聽好我的話。

　　除非杰弗這個角色本身迂腐到了極點，否則用口語化的、一針見血的表達會更恰如其分。

　　杰弗：你給我聽好了！

　　此言一出，無需它語。不要耽心對白中出現自相矛盾的說法，真實生活中的人就是這麼說話的。

　　在閱讀對白的時候，你應能從中感受到人物的心態和動作。如果言語過於呆板迂腐，你就應該即興表演出人物的行為，從而體味出自發性更強的感受。比如，當你伏於書案獨自工作的時候，你就可以想像某個角色身處不同矛盾衝突中的情景。之後，你也許就會訝異於自己竟能把這個角色瞭解得如此透徹。

過於說教

這個毛病總是同「太過直接」、「冗長」、「長篇大論」和「過於呆版」聯繫起來。人物總是顯得鄭重其事、頭頭是道。他或她已經無法稱之為一個立體的人，完全退化成編劇意識思想的代言人。下面這段話就有說教意味過重的嫌疑。

麥克：你知道罪犯一旦逃跑將會怎樣？他們要麼待在監獄，要麼就會對社會的每個角落產生威脅。只要我們擁有更加有力的立法者和法律，就不會有這樣的事情發生。

一個人要義正辭嚴，也不必如此振振有詞。如果麥克咆哮起來，也絕對達意：

麥克：一定要把這個混蛋關起來！

對白的真正內涵與情節的鋪陳開展息息相關，並且應和貫穿整個故事的人物動機和行為保持統一。

過於內省

這個問題一般集中出現在某個自言自語的人物身上。比如下面這種情況屢見不鮮：

米歇爾：（自言自語）哦！現在我真希望能和他在一起。

不少編劇肯定已經戰戰兢兢了。一個人是不是總要自言自語呢？顯然並不常見。即便出現這樣的情況，說出的話也不可能是完整的、有邏輯的句子。此時邏輯是與情緒對立的。戲劇中常見的莎士比亞似的獨白與影視作品的表達還是有一定距高的。

如果人物能在獨處的時候多一些行為動作，看起來就會更加合理可

信。也許，米歇爾可以先瞥一眼照片，然後閉上眼睛，努力讓自己平靜下來。再次強調，行勝於言。

過於缺乏連貫性

這意味著一個人言行相牴，說著一些不符合自己個性的話。有些情況是由於故事中缺乏適當的過渡。下面這個例子中人物對白和態度的轉向快得令人難以置信。

> 杰森：我希望你們能聽從我的勸告。
> 珍妮弗：不！卡洛斯和我還有更好的事要做。
> 杰森：我說這些都是為你們好！
> 珍妮弗：好吧！我們就照你說的做。

可見，這裡思想轉變的速度簡直匪夷所思。如果能在這段戲中添加一些過渡，再融入一些適當的動作和反應，效果就會更好。可作如下改動：

> 杰森：我希望你們能聽從我的勸告。
> 珍妮弗：不！
> 她看了一眼自己的弟弟，看到了他眼中的傷害。接著她努力要有所解釋。
> 珍妮弗：（繼續）卡洛斯和我還有更重要的事要做。
> 這顯然沒有用。杰森說話時盡力掩飾住緊迫感。
> 杰森：我說這些都是為你們好！
> 一段漫長的停頓。珍妮弗轉過身來，走向長椅。一番深思熟慮之後，終於：
> 珍妮弗：好吧！我們就照你說的做。

有時候，要想避免對白中前後矛盾的情況，對於人物內心動機和心態的分析必不可少。解決這個問題的方法也並不複雜，無非是搭建更多

過渡，爲人物的發展設置更多鋪墊。

■ 過於虛假

　　這個條目中包括所有讓劇中人聽起來不眞實的毛病。你可以通過大聲朗讀的方法來檢驗台詞的眞實度。它聽起來就應該像一個眞實的人對於所見所聞的反應。

　　如果發現了問題，如何補救？答案是：即興表演劇本。大聲朗讀或者在電腦裡把同樣的角色放置於不同的衝突中。在劇本中，衝突應表現爲人物意願間的直接矛盾，因爲每人的意圖都截然不同。也許會需要兩三頁的篇幅來解決兩個人的矛盾。其中一人屈服了，或者離開了，或者雙方都妥協了。總之，結果並不重要；但是，對白、動機和行爲必須前後一致、合情合理。而且你明白人物個體之間如何相互影響、相互作用，你就能把握住人物的整體了。只有對人物動機、意圖和態度有了深刻的理解，你的對白才稱得上創意十足。

　　最後，也是最重要的，就是不要以自己的眼光去看電影中的事實，不要以自己的態度去說明電影中的事實。必須透過角色的情緒去感受，則寫下來的對白，自然會感染角色的特性。再因觀衆對於情節本身的注意與興趣，遠不及在情節中活動的人物，所以僅報告事實的對白，不會深入觀衆的心中。必須將所有情節、事實，在電影中演出，變成「戲」（所謂「戲」，就是演員能充分表演的部分，對白僅是「戲」的一部分）。最壞的是將「戲」說出來，而不是演出來。

　　編寫對白，是編劇者非常重要的工作，撰寫對白以構成腳本的本體，所以非傾全力從事不可。劇情的自然、明白、緊張、興趣，可以對白的技巧來達到。發展情節和表現角色的性格，也可藉對白表現。所以，評審腳本的好壞，對白是很重要的根據。

註釋

❶《中國大百科全書》〈電影卷〉中有如下的定義：「影片中由人物説出來的語言。電影藝術的主要表現手段之一。用以突出人物的性格，渲洩人物在特定情境下的思想感情活動，交代人物與人物之間的相互關係，推動劇情的發展，揭示主題思想。電影是以連續不斷運動的畫面直接訴諸人的視覺的藝術，因此，電影的對白要凝練、生動，更符合生活的真實，起到言簡意賅、發人深思的藝術效果。電影的對白應具有形象性和動作性的特點，符合生活化和性格化的要求。」見該書第146頁。

❷ 法國著名導演梅爾維爾（Jean Pierre Melville）的電影，對白少而精練。《仁義》（Le Cercle Rouge）片中，開場到結束，沒有幾句對白，充分發揮了有聲電影的靜默效果，尤其片中亞蘭德倫洗劫珠寶一場，前後二十分鐘之久，完全沒有對白和任何聲響，氣氛之冷峻，韻律之流暢，樹立獨特的風格。美國名導演史丹利・庫柏利克（Stanley Kubrick）接受《花花公子》（Playboy）雜誌訪問時表示：「《二〇〇一年》是個非語言的經驗，在二小時又十九分鐘的片中，對白佔不到四十分鐘。我想創造一種視覺的經驗，能超越語言的歸類，而直接以情感與哲學的內容來穿透別人的潛意識。」見房凱娣等譯，《費里尼對話錄》，第5頁。

❸ 梅長齡著，《電影原理與製作》，第155頁。

❹ 同註3。

❺ 丹錫傑（Ken Dancyger）從事編劇教學三十多年，現任教於紐約大學。曾為廣播及電視編過戲劇節目及紀錄片。著有《廣播寫作》（Broadcast Writing）。拉許（Jeff Rush）是天普大學（Temple University）廣播、電視、電影系教授。

❻ 易智言等譯，《電影編劇新論》，第16頁。

❼ 同註6，第213頁。

❽《克拉瑪對克拉瑪》曾獲一九七九年第52屆奧斯卡最佳影片、最佳導演、最佳男主角、最佳女配角和最佳改編劇本等5項金像獎。

❾ 費爾德著，《電影腳本寫作的基礎》，第28頁。

❿ 吳光燦、吳光耀譯，《影視編劇技巧》，第27頁。原作者尤金・維爾是美國作家協會和電影藝術與科學學會會員。本書是他總結創作六十多個電影電視劇本的直接經驗，和汲取當代歐美影視編劇技巧而寫就的力作，深受專家的推崇。

⓫ 徐璞譯，《電視與銀幕寫作》，第72至78頁。

Chapter **14**

氣　氛

　　所謂「氣氛」（atmosphere, environment），究竟是什麼？似乎一時很難下一個確切的定義。當然，如果從心理學、物理學上去找解決，也許比較方便，可是在電影中，這兩者未必可能適用。因為電影是藝術，是一種活動的、渾然的、集體的東西，絕不能用機械方式來探討。如果從美學的觀點上來討論，也許比較可以獲得滿意的結論。

　　有人以為氣氛是超乎人力之上的玄妙的東西，他們認為故事越是玄妙神祕，越是有氣氛。更有人單欣賞電影某一部分技術的表現——如音響效果、光影變化、彩色變化等等的運用，便以為這是氣氛的最高表現。其實，玄妙神秘只是製造氣氛的一種手段，而電影技術只是作為某一種氣氛的成因而已。這種成因也只是最細微，並非氣氛的本體，僅可算做氣氛的可見外形罷了！好像在《魂斷藍橋》中，燭光舞會的光影和音樂，那僅是氣氛的外形。

　　這樣說來，我們似乎在把氣氛還原到形而上的領域中去，這也是不妥當的，正如不能把氣氛生吞活剝地切斷了來理解和運用一樣。編劇者如果在電影技術的統一性、一貫性（時間和空間的）上去認識它、發掘它、把握它，才能逐漸地達到氣氛運用的極致。

　　普多夫金在他的大作《電影技巧與電影表演》，談到了氣氛，他說：

　　　　任何腳本的所有動作都投注在某種氣氛之中，提供一部電影一般色彩的，就是這個氣氛。這個所謂的氣氛可能是生命的一種特殊模式，我們如果更進一步探索，甚至可以把氣氛看成是某種個別的特殊性，是一種生命模式的特別要素，而這個所謂的氣氛，或說是色彩，必然無法以某個解說的場景或字幕來加以說明，它一定是從頭至尾散佈在整部電影之中，或電影中某個最恰當的地方。❶

　　也有人誤認氣氛就是情調（mood），其實兩者並不相同。不過，情調往往是由氣氛所造成。

　　氣氛當然離不開腳本、人物、電影技術而存在。相反地，它要和它

們結爲一體。而在這一體中，氣氛是最後的，用最有力的姿態，出現在
銀幕上，使觀眾領略到它的存在。在這一過程中，它將吸取電影藝術的
一切精華，正如糖中有糖精，酒中有酒精一樣。它以單一的、純粹的、
雄渾的形姿，代替了一切，這是電影藝術的極致，也是映演所得的最佳
效果。

我們可以說：氣氛是最能代表、也最能表現電影的主題。反過來
說：電影主題的最高表現，就在於氣氛的造成。氣氛造成的優劣，足以
左右這部影片的成敗。這裡所說的主題，是整部電影應表現的意旨，並
非單指編劇者所提出的。因爲有時電影在銀幕上所表現的主題，並非完
全是編劇者的意旨。

電影中的氣氛，比小說或舞臺劇的氣氛，更加形象化、眞實感，而
且完整統一。例如《戰地鐘聲》（*For Whom the Bell Tolls*）中厭惡戰爭的
情緒，《魂斷藍橋》中淒滄和聖潔的愛情等，使觀眾感染到這種氣氛，
而產生情緒上的變化。

🎥氣氛的分類

氣氛本是表演藝術的各部門的總和，分割開來是異常困難，而且
不十分合理的。但爲了研究的方便，我們可以把它分做三部分來談，即
是：(1)演員藝術的氣氛；(2)電影技術的氣氛；(3)統一的（包括時間和空
間的）氣氛。其中第三部分的氣氛，實際上就是電影氣氛的本身，也是
從第一、二部分化合而成。

🎬演員藝術的氣氛

我們先來談談演員的氣氛，這是演員表演藝術的最高表現的成果。
著名演員往往是主角，而主角往往在許多烘托及陪襯下出現在銀幕上，

和觀眾相見，這是造成氣氛的重要原因之一。可是，真正有才能的演員不在乎此，即使在電影中戲的分量很少，出現的畫面又不多，擔任的角色並不重要，他也能建立他的演技，這才是演員獨自的氣氛。一個演員表演藝術到達爐火純青的時候，一眨眼、一舉手、一投足，都會自然的產生一種氣氛，使觀眾欣賞稱絕。這就是演員的氣氛。

這種氣氛當然又離不開人物的性格、思想、氣質，而這些又都是必須透過最基礎的熟練的演技：表情、動作、對白，以及其他等等的內心、外表統一的「全人格表演」所決定。因此，沒有上述的基本功夫，無從發揮演技的氣氛。

演員獨自的氣氛，是電影整個氣氛中最重要的一部分。當然，這種氣氛的造成，必須在電影的整體中，統一的發展，配合著進行，絕非是任意的、單獨的行動。自然，那樣一來，也不能成為氣氛，而有破壞作用。

演員的化妝和服裝，是直接幫助演員演技的東西，所以它們所造成的氣氛，是和演員氣氛緊合為一體的。我們時常看到一個滿臉縐紋的老人的特寫，他臉部皺紋的線條，那麼自然、美化，不知不覺的創造了那個老人臉部表情的氣氛。這個例子，使我們感悟到，刻意的化妝和修飾，不如自然來得更美妙，更有氣氛。

電影技術的氣氛

再說到電影技術所造成的氣氛，也有多種，有的運用音樂效果、非音樂效果（如雪花、風、雨等）、布景、道具、燈光等，但這些部分並不能獨立存在而創造氣氛，必須配合情節的進展，才能顯出它的效果。例如表現一個孤獨困乏的老人，走漫長的路途回家，在途中用風雪來襯托，那麼更顯得老人的孤獨和困乏，製造了應有的氣氛。在陰森恐怖的懸疑電影片中，戲時常搬到陰沈的古堡中進行，高大寒冷的石塊疊成的古堡建築、陳舊的家具、發出怪聲的掛鐘、明滅如鬼火般的燈光，使觀

眾在恐怖的劇情還未開展以前，就感受到被陰森恐怖的氣氛所襲擊。再如在配樂上用功夫，輕快的情節配以輕快的音樂，激昂的情節用激昂的歌曲，這些不用說，一般觀眾都明白，是在製造氣氛。

其實，布景本身便是具體的、最初的氣氛。不過因爲它缺少活動性，所以不被人注意。但在氣氛的造成基調上，布景（包括道具）佔有極重要的地位。因爲它的面積最大，而且展示在觀眾面前最長久（雖然是陪襯），所以會給人深刻的印象。而且喚起觀眾對於劇情的認識和想像。這便無形之中造成了氣氛。

光與聲也是製造氣氛的重大因素。光包括著明暗和色彩，聲含有音樂的和非音樂的。它常常成了調和布景和演員，造成氣氛的媒介物。

統一的（包括時間和空間的）氣氛

銀幕上每個畫面空間的氣氛，演員是佔有它的一部分，而再以時間來連貫統一，鏡頭、場、段落，連成一線，使整部影片充滿著這種預定的氣氛，由銀幕上一直迴蕩到觀眾席，挑起觀眾各種不同的情緒反應。

照以上說來，氣氛不一定是象徵的、神秘的、虛無縹緲的，它是含著一切可以表示主題情緒的表象。所以，它不是捉摸不到的東西，它和韻律協合著，成爲電影藝術的精華，電影生命的寄托。

具體的說，視覺上的細節創造出電影的氣氛，而氣氛的營造又可增加電影故事的可信度。

人、戲與環境間的關係

電影中的戲劇動作在進展之時，劇中角色都能夠和他們四周圍環境的氣氛交融在一起，把整個電影氣氛發揮到淋漓盡致的地步。在喬治・盧卡斯（George Lucas）的電影中，環境是最重要的一個因素，有了環境

和布景，電影的調子和意義才呈現出來。

如《五百年後》（*THX 1138*），是根據他在南加州大學電影系就讀時獲獎的一部短片，改編成劇情長片。片中描寫電腦控制下的一個地下社會，人們不得表露出感情，否則必遭電腦摧毀。主角THX在迷宮中，逃避電視映像和人工機械的監視，登上樓梯，終於逃出地下城。盧卡斯設計了白色的地下世界，機械化而無情的環境很簡潔的刻劃出來。角色在環境中就顯得呆滯無情。結局是THX爬上階梯，逃出地下城，接觸到自然大地，卻立即被落日餘暉所影響而萎縮了。環境的變遷對個體的影響經過對比，立即把反科技的主題襯托出來。

人與戲與環境之間的關係至為密切，是無法相互分離的。環境不僅為角色提供必須的活動場地，它還可以在動靜之際，配合演戲，幫助人物顯現性格，並醞釀出懸疑、對比等強烈的戲劇效果來……如狂風暴雨等環境，本身便是驚心動魄，可營造出銀幕上最強烈的視覺刺激，在此狂亂驚險中，現實人們隱藏在面具下的真性格，自然流露無遺，這些人性，正是觀眾要欣賞的真情。

環境更可與投身其間的人物，形成一連串的對比好戲。如環境險惡，主角卻萬夫莫敵、勇毅堅強；環境順暢，主角卻自甘墮落、懦弱無能；環境普通，主角卻威猛機智……種種相異的情況，會影響戲表現出完全不同的趣味！

驚悚片（thriller）中，環境的效用更強，如一間黑暗的地窖內，布置起一片蜘蛛網，並吹起陣陣陰冷寒風，再安排幾隻蝙蝠飛旋其間，此時如果出現一個吸血魔妖，觀眾便很容易被嚇得跳起來。

驚悚片裡，每個黑暗的角落，冷巷轉彎處，全是提供緊張好戲的理想所在。而在《北西北》（*North by Northwest*）片中，更有突破性的發展。一片荒野內，四無屏障，歹徒駕一架飛機，臨空襲擊男主角，此時此景緊張之情，令觀眾心驚膽破，因為這場危難，似乎無法躲避。

環境的藝術化，可製造出柔蜜的美麗氣氛。如《捉賊記》（*To Catch a Thief*）中的滿天煙火，喜趣地顯示出男女主角情愛之光和熱。《亂世忠

魂》（*From Here to Eternity*）中的男女主角海灘上擁吻的戲，海浪陣陣
洶湧地衝上海灘，然後退出，留下一片泡沫。全是運用環境，陪襯製造
愛情氣氛的佳例。

　　如何運用環境，使人與戲與環境一體，充分發揮它的妙用以助長
劇力；製造出整體的效果來，則需要編劇者的安排了。下面列舉一些實
例，供讀者參考，相信可以激發創作靈感。

　　如《金手指》（*Goldfinger*）中，龐德在片頭中，與歹徒打入浴缸，
並順手抓起一具電熱器，擲進浴缸水中，水傳過去熱與電，將歹徒燒
死。片尾中，龐德與東方大力士纏鬥，大力士威猛無比，摔得龐德頭昏
眼花，大力士的飛鐵帽，功夫尤其厲害，龐德好不容易奪得鐵帽在手，
他用力飛向大力士，卻不巧飛到鐵欄柱之間夾住，大力士獰笑向前，伸
手要拿下鐵帽子。龐德急中生智，抓起高壓電纜線，放在鐵欄柱上，鐵
欄傳過去高壓電，經過鐵帽子，電死大力士。

　　兩場戲，全利用傳電之法，燒死歹徒，前後呼應。而且，環境發
生的難題，最後，還是由環境中的東西（或方法）來解決，人、戲、環
境打成一片。假使龐德不借助電熱，卻拔出一枝手槍，將強敵擊斃，那
就顯不出他的遊鬥功夫和智勇雙全，當然觀眾也就看不過癮了。這種
前後呼應，帶點暗示的戲很多，如《翠谷奇鳳》（*The Unsinkable Molly
Brown*）片中，環境暗示了全片的戲。片頭裡，女主角（小時候）在一條
小舟上，畫面中，河水洶湧，急流將小舟翻覆，女主角掉入水裡，她在
浪花中掙扎，奮鬥著爬上岸。這段戲開宗明義，介紹了主角的出身、性
格，並暗示了她一生在人海中的浮沈、奮鬥、自救和成功。女主角經歷
千辛萬苦，終於成名，並嫁給富商，又成富婆。可是，上流社會人士，
還是表面客氣，骨子裡輕視她。一直到郵輪海難事件發生，她在最危險
時，表現出不凡的勇氣、智慧和沈著，她一個人救了郵輪上大部分的婦
女和小孩。英勇的事蹟，傳遍遠近，成為女英雄。她發揮全部的力量，
竭盡體能、智力，以身作則，鼓舞人們，終於征服了所有輕視她的人。
綜觀全片，水與船與她結下不解之緣。

《阿拉伯的勞倫斯》（*Lawrence of Arabia*）一片中，強悍的遊牧民族，加上熱如火爐、無水無邊，變幻莫測的大沙漠，襯托出勞倫斯的不平凡，環境創造了英雄。這是一部以沙漠為背景的英雄故事。沙漠在片中佔著重要角色，它不僅在動靜之間，顯現其飛沙走石的大風暴場面嚇人，落日的奇幻景象迷人，並主動地參與演戲，發揮大環境的影響力。

其中一場橫越沙漠中的熔爐「內夫達沙漠」的戲，那是一塊阿拉伯人也懼怕的死亡之地，勞倫斯卻帶領了一批人征服了它。戲到此，才剛剛開始，在橫渡沙漠中，畫面一再表現太陽的熊熊之光和熱。它實在熱，熱得使人難受，果然，他們千辛萬苦出了熔爐，一個戰士在狂亂中，又一頭衝回死地……

大家勸勞倫斯算了，說這一切全是命運註定的。勞倫斯卻認為沒有一件事是註定的，堅持要重返熔爐，救回部下，他只帶了一個隨從，進入熔爐，將垂死的部下帶出來。勞倫斯這種勇毅，不但深獲部屬之心，更贏得全體阿拉伯人的心。大家熱烈歡呼，敬贈他最高榮耀的尊號和教袍。

這是一場關鍵戲，是他打的第一場漂亮奇襲戰，情形有點像拿破崙當年越過阿爾卑斯山，從天而降，打垮義大利的壯舉。從此，勞倫斯一步步贏得阿拉伯人的心，領導沙漠內的各民族，趕走土耳其軍，建立阿人政府，完成偉大的事業。沙漠特點顯現，人性精神光耀四射，互相陪襯，戲乃爆發出火花、光輝。

此類顯示環境特性，又幫助劇情推展的情形，很多佳片中，一再出現，如《非洲皇后》（*Africa Queen*）片內，男、女主角駕一葉小舟，航行非洲大河上，一心一意要去偷襲德國軍艦，他們沿途，經過成串的危難：急流、要塞的炮火、蚊群等（非洲的風光，活生生地再現於銀幕上。）兩人不顧一切，勇往直前，終於做了件不可思議的大事，而他們也由陌生、相戀到成婚。

提供最驚人戰鬥場面的環境戲，還有《大白鯊》（*Jaws*）影片內，人與巨鯊，在大海上戰鬥。陸上的動物人類，深入大海，向海上惡魔巨

鯊挑戰豪氣壯山河。編導用心安排，在前半部影片中，製造出一個巨無霸的公害，而使得這次海上的長征，顯得更兇險和意義非凡。觀眾都在期待一場刺激的人鯊大戰，而編導也眞的讓觀眾欣賞個夠。戰鬥過程，精彩絕倫，先是三人在船上大戰鯊魚，接著惡鯊兇性大發，撞沈小船，吞下一人，嚇走一人，最後，一人一鯊展開近身肉搏……高潮迭起，緊張得使人喘不過氣來。

每場環境要設法表現出各種東西，人、戲、環境，才會留給觀眾最深刻的印象。例如《亂世佳人》（*Gone with the Wind*）片中，一開始十二橡樹第二男主角家的酒宴，場面豪華，是片中的第一高潮，在這段戲中，第一女主角（費雯麗飾）施展魅力，迷住全場青年，卻在書房內向第二男主角求愛被拒，她一怒摔東西，又驚醒睡在沙發後的第一男主角（克拉克蓋博），她惱羞成怒，大罵他偷聽私語，不是君子。一代情侶就在這不平凡環境中相識了。

還有南北戰爭的辯論，南方子弟對戰事的虛妄觀點……；費雯麗的閃電允婚……；青年們宣戰後的狂歡……等。

豪華場面，將南方當年的風光、文物重現銀幕。所有四個主角見面了，他（她）們的性格，也作了初步的描繪，並點出內戰的爆發火花。於是，才有以後的場場好戲發展。這部巨構內，討論了生、愛、婚、死等種種人生大問題：兩種傳奇愛情故事，交纏變化，人性畢露，最後，時代的戰火使這種可愛的「文化」消失了。誠如片名 *"Gone with the Wind"*（隨風飄逝）一般，而這一切全從這裡開始。

《亂世佳人》所以令人懷念，不僅在那兩段愛情，主要還是大家對那個失去的文化的追憶和感傷。因一場環境戲的內容表現豐富，令人懷念的例子很多，如：《虎豹小霸王》（*Butch Cassidy and the Sundance Kid*）片內，清晨，保羅紐曼騎單車，載女主角戲耍的一段，多麼令人神往。清風徐吹，安詳的早晨，陽光暖暖照拂下，男主角騎著車出現，他先單獨表演了一番，逗得佳人心花朵朵開，然後兩人共騎一車，漫遊原野，充滿柔情、詩意。此時大盜成爲多情男子，人性善的一面，充分地

流露──他輕柔地表示愛意；她淡淡地露出憂傷。

這場戲結束時，兩人回到小屋，勞勃瑞福從屋裡出來，紐曼向他討這個女人，勞勃竟說：「你帶她走好了。」又將兩個生死哥兒們的友情，作了最深刻地描繪。

而腳踏車也正暗示著時代的進步，用心微妙。

這三個人終於跑到玻利維亞，做出一連串「大事」。最後她受不了，先回美國，兩個哥兒們繼續混下去，一直到死於亂槍之下──真是雖不同年同月生，但願同年同月同日死的一對難兄難弟。

環境依舊，人事全非的變化，也能帶來好戲連連，如《齊瓦哥醫生》（*Doctor Zhivago*）一片中，男主角的命運，隨共產黨的暴虐而每下愈況，家產被侵佔殆盡，身價日衰。景物依舊，人事已全非，可是他與女主角間的亂世愛情，在變亂中愈愛愈濃，對比之下，十分感人。

這種環境變化、對比之下，使戲味愈濃的戲很多，例如《戰地春夢》（*A Farewell to Arms*）片內，男、女主角（一是軍人，一是護士）在外面戰火一天天激烈下，他們在醫院內，愛情愈濃愈深。

《仙履奇緣》（*Cinderella*）內，可愛的灰姑娘，在仙女的安排下，乘上了馬車，穿上美麗衣裳和玻璃鞋子，去參加王子的相親舞宴。但是仙女規定，必須在午夜前回家，否則，一切馬車、衣裳都要消失（變回原狀）。使灰姑娘在與王子歡舞中，心懷不安。舞興正濃，時限已到，她趕緊跑，王子緊追不捨，她慌忙中脫落一隻玻璃鞋（這是真實的）。在返家的途中，馬車飛奔，希望能趕上時限。可是還是慢了一步。最後，一樣樣東西恢復原狀。觀眾看著美麗的一切，恢復原狀（平凡），都有一種說不出的感慨。

同樣環境，前後卻發生不同的戲，也會留給人們深刻的追思，例如《郎心如鐵》（*A Place in the Sun*）片內的湖，男、女主角在那裡泛舟、結識、相戀。最後，他在湖裡舟上，狠毒地想推她下湖，害死她，好與富家女結合，一步登天。終於惹出滔天大禍，遺憾一生。

《一代情侶》（*The V.I.P.s*）片中的飛機場，在那裡貴夫人女主角企

圖與情夫私奔，大亨丈夫痛失愛妻之餘，準備自殺。卻在最後，眞情感動了嬌妻，兩人重歸於好，一齊乘車返家──悲劇開始，喜劇結束，令人回味無窮。

《北非諜影》（*Casablanca*）內的酒店，在那裡第一男主角店主，第二男主角反德地下工作者，同女主角重逢，爆發出最刺激的三角戀情。男主角與女主角由衝突、彼此不識，到爲愛互相犧牲。好戲連場。而周圍到處是德國祕密警察，和立場不明的親德警官。形勢的險惡，愈加襯托出他們愛情的堅貞。

《公寓春光》（*The Apartment*）片內的男主角公寓，眞是妙用無窮，他將公寓借給上司幽會，而被眾人譽爲最合作的人，竟因此升級發財。但有一天，他發現暗戀多時的女主角，也被老闆帶來公寓幽會，他再也不能忍受了。接著，女郎因受騙，在他公寓內服安眠藥自殺，使他有機會救佳人，並大膽表現男子漢的勇氣。他拼著得罪老闆的危險，向女郎示愛。終於皆大歡喜收場。一間小公寓，有歡笑、有血淚，人、戲、環境的安排，匠心別具，功力、氣氛烘托皆足以驚人。

環境顯示的險惡形勢，很能製造高潮，如《大逃亡》（*Von Ryan's Express*）片中，男、女主角坐火車逃亡，德軍車輛和飛機緊追於後，氣氛緊張，火車開入群山，又鑽進隧道，環境的凶險，大大增加了戲的恐怖、懸疑，但也提供了解決之道──並幫助劇情推向高潮。

《太陽浴血記》（*Duel in the Sun*）中，最後一場男、女主角決鬥的戲，日落慘紅滿天邊，亂石山間，男女展開槍戰，兩人前後中槍。最後，女主角在愛恨交織中，挺著重傷垂死之軀，爬上山坡，倒入男主角懷中，在擁吻中互相死在對方懷裡。

環境、人、戲，三者關係密切，如人之神經、血肉、骨骼，不可一時分離。但善用環境，並非意味著一定要製造豪華場面。從以上所舉的範例中，當可看出環境不在大小，匠心的妙用才是編劇者藝術修養的眞正發揮。

驚悚影片氣氛塑造的類型

電影中對氣氛的塑造，莫過於驚悚影片了。驚悚影片如何塑造氣氛？歸納而言，有下列八大類：(1)孤立無助的險境；(2)諷刺意味的震驚令人心悸；(3)本能恐懼感的運用；(4)心魔；(5)盜賊的暴行；(6)意外的災難；(7)嚇人的道具與音效；(8)超自然的玄祕事件。分述於下：

孤立無助的險境

人陷處於孤立險境，隨時有受攻擊的威脅時最緊張。如《魔犬》（*The Hound of the Baskervillers*）片中，福爾摩斯探案的兩段戲，以傳說和人為的險境，製造大量緊張。

凶地是一片充滿不祥傳說的廢堡沼澤地區，那裡白霧瀰漫，在白天也罕有人跡，到了夜晚，四野傳來陣陣梟聲，更成人間鬼域。

恐怖的傳說是一場暴行和兇殺。多年前，有個殘暴不仁的貴族子弟，他終日花天酒地，以搶劫民女為樂，無惡不作。某日，一個被搶民女跑掉，他聞訊大怒，竟然驅惡犬乘騎追人，將她當獵物般追殺，讓民女一面狂奔，一面陷入絕望的恐懼中，於是失去理智，竟向一恐怖廢堡衝去。他率領大批惡犬，抵達傳說的凶域，突聞怪獸吼聲，惡犬聞聲哀叫，嚇得不敢動彈。他卻不信邪，驅馬深入沼地中的廢堡。他在廢堡內追上少女，他不理會女郎的哭求，拔出尖刀，殘殺了少女。正在瘋狂中，又聽怪獸吼叫，聲音愈來愈近，兇殘的他也緊張了。

此時，影片的剪輯加速：怪獸出現（單獨）……他拔腿逃走（一人）……怪獸跳下地上（單獨）……他四處亂跑（一人）……怪獸追人（人、獸在畫面中追逐）……怪獸撲向他……人獸搏鬥……壞蛋慘遭咬斃……

可是受害者（少女）的家屬，深懷仇恨，還不甘心，計劃要謀殺

仇家（貴族）的後代子孫。可是，這位青年和祖先截然不同，他十分善良，待人彬彬有禮……這使觀眾對他頗寄同情之心，耽憂如此青年，如何逃脫這般的兇險。

恐怖氣氛營造完成，兇手以女兒引誘青年到凶地去，他正為她熱情難禁時，女郎閃避而逃，他緊追不捨，幾個轉彎，少女失跡，他正在左顧右盼，突聞怪獸吼叫。他想起傳說，一轉頭，他看到那怪獸，牠體大如小水牛，正伏在突起的巖石頂咆哮。他嚇得兩腿發軟。正當牠要撲下來，槍聲響處福爾摩斯出現，最緊急關頭，神探擊殺怪獸救了主人翁，偵破巨案。

《古屋驚魂》（*The Innocents*）影片中，女主角受無形的魔語引誘，一步步走過長廊，步下地窖的石階，她手上拿著一枝蠟燭，燭火搖擺著，在地上投下可怕的陰影，四周是一片黑暗，像是一些觸摸得到的東西，威脅著、包裹著她。

《電梯中的女士》（*Lady in a Cage*）片中，一個婦人腿部有毛病，行動不便，平日上下一樓，乘一架特製電梯代步。在一個炎熱的週末，她又獨自一人坐電梯下樓，電梯突於半途發生故障，她被困懸在半空中，婦人緊張得要命，喊天呼地不應，按梯內警鈴，外面也無人來助。更糟的是，這段期間，接連闖進來一批怪人，驚擾得她痛不欲生。

第一個闖入者是醉漢。她向他大聲呼援，他似懂非懂。一個推鏡（由電梯推拍向醉漢的昏花醉眼），她轉喜為憂。當她打開電梯門，掙扎著企圖跳下來時，觀眾對她寄以深深同情。突然第二個闖入者來了，這是個問題青年，戴著假面具，他對她生出歹念，逼著她武裝起來，保護自己……。

《最毒婦人心》（*Hush, Hush, Sweat Charlotte*）一片中，恐怖的大廈內，怪聲怪事層出不窮：晚上有古怪的鋼琴聲、歌唱回音、不正常的老婦人想像在多年前以斧頭殺害了情人……

女主角在夜間大膽地單獨調查音響時，戲乃進入高潮。她為魔音催引，一步步走下樓梯，到達燈光乍明的音樂室內。她突見一把污血巨

斧，又看到旁邊有截斷了的手臂，而死人頭從樓梯上滾下來，將女郎嚇得快要發瘋。

諷刺意味的震驚令人心悸

如《鬼迷茱麗葉》（*Giulietta Degli Spiriti*）片中，女主角夢想情人如何愛她，而他想要謀殺她，觀眾已知他的企圖，女主角還被蒙在鼓裡。

兩人走進密林，慢慢消失在林間深處，他們抵達一處懸崖，下面波濤洶湧，危險可怕，他深深地凝視她，現在她才瞭解一切。他沒有推她，觀眾從驚叫、飛揚的灰塵、灰鬱的黑森林，已將一切看得很清楚。

《死結》（*Cul de sac*）片中，一個怪人跑到荒島，建造起豪華的行宮，過著極端古怪的生活。他正做著奇特的實驗。一天，海浪帶來一對男女，他欣喜欲狂，將他們視為上賓，盡情招待一晚後，次日清晨，他請來男女，告訴他們，他要殺死兩人，當然，他們可以逃。於是一場人與人的狩獵開始，男女氣急敗壞地逃，怪人笑嘻嘻地持槍帶箭追獵。他先射箭，箭盡用槍，他打傷男子，再拔刀上前砍殺。女的在旁邊，被血腥的暴行嚇呆，忘記逃跑。他解決男的後，走向女郎。他割破她的頸部血管，在她哀叫聲中，吸盡女郎鮮血。不知女郎患有怪血症，狂人幾天後，病發慘叫數日，身體縮成一小團而死。

本能恐懼感的運用

人被關在地窖內，困在深水溝（尤其是錯綜如蜘蛛網般的黑暗下水道系統）、或是玻璃牆裡（四周只見怪影幢幢，不辨出路），會感覺世界到了末日，有生不如死的感覺。

《黑獄亡魂》（*The Third Man*）片中的玻璃迷陣，女主角陷身其間，子彈從各個角落射來，粉碎玻璃上的一個個她的影子，嚇得她靈魂出竅。

　　《第七號情報員》（*Dr. No.7*）片中，○○七情報員逃入大水管中，一下來了熱水，一下又是冷水，整得男主角慘兮兮地。在維也納的下水道中，輕輕的腳步聲，傳進水管內，變成雷鳴，震耳欲聾，又是一種新的虐待。

　　《北西北》片中，暖色更用來與緊張的環境對比，製造極驚人的效果。男主角下了巴士，在一塊空曠土地上，等待一個「死亡約會」。無垠的原野，帶給人一種超過小小地窖的孤單感覺。突然一架低飛的飛機襲擊他，四無屏障，他只有躲進玉米田中，飛機乃撒下殺蟲劑，逼得他逃出來，在火辣辣炎日下午，奔跑於焦熱土地上。導演使用黃色濾色鏡，使這場戲顯出琥珀色調，強調天氣的炎熱，和流冷汗的環境，形成強烈對比，創造出一場要命的好戲。

　　在這場戲中，男主角的臉，不是嚇成蒼白色，而是比本人膚色更黃褐的效果。他的西裝顏色（逃命在外，只穿一套灰色西裝），別的戲中，都略帶藍調，成為藍灰，在這場戲中，卻泛出茶褐色。這種情緒色彩的大膽運用，效果奇佳。本段戲也是「廣場恐懼症」心理運用的佳例。

　　《白鯨記》（*Moby Dick*）是黑白片，加入了色彩，製造出很多戲劇效果。為表現船的「沈默」，使它帶著金色調。水手眼睛更泛著金色，以暗示神情之緊張、無情和殺氣騰騰。

　　《火燒摩天樓》（*The Towering Interno*）片中，摩天大樓失火，天空無路（直昇機因風大不能降落），左右無鄰（附近沒有大廈可攀登逃命），下面有大火，往下一看，頭昏眼花，別說跳下去了。

　　飛機失事的大空難、郵輪沉沒的大海難、高樓失火的大火災，都是慘不忍睹的慘劇。人在恐怖的環境中，人性醜惡的一面及光輝的一面，一一呈現出來。

🎬 心魔

犯罪者心理的矛盾、痛苦、一夕數驚的感受，絕非局外人可想像得知，而其行為，也會因此變得很乖張。心魔更是變化多端，所以，古往今來，由心魔而引起恐怖絕倫的怪現象，也就層出不窮。

人難免有其醜惡的一面，也時常會有犯罪的衝動，但是若能加以克制，便不致於爆發出滔天的罪行，而至不可收拾。這種內心的衝動，有時對演員頗有幫助，可導引他們，去稍微地體會一下犯罪人的心理與行為，對表演很有幫助。

"*In a Lonely Place*" 片中，男主角是個電影劇作家，他很氣憤被人懷疑為兇犯，精神恍惚中，真的差一點謀殺了兩個人。

故事發生在好萊塢，處處顯示出城中現代人的挫折生活。戲一開始，他困坐在長蛇車陣中的一部汽車內，等著綠燈通行，心情煩燥不堪。旁邊一部汽車內有個女演員，他認出了男主角，向他打招呼，說曾演過他創作的一個腳本。男主角沒好氣的回答，那部電影沒看過，女演員旁邊的護花使者聞言發火，認為男主角侮辱了小姐，一言不合，對方叫陣，叫男主角下車來談談，女演員趕緊阻止。接著綠燈亮了，他們被迫開車，分手。這段戲顯示，暴躁的人不只男主角一人。

男主角在偶然的機會，結識了一個衣帽間女郎，她很欣賞男主角的作品，他乃邀她去寓中小坐，順便談談他的作品，女郎提出很多意見，一度將男主角弄得非常火大。當晚，那女郎在汽車中遭人謀殺。警察立即懷疑到他，幸而一個剛搬來對屋的女郎，證明他一直未離開過房間，因而洗脫了男主角的罪嫌。

男主角對此案件很感興趣，適逢一對警察夫婦來訪，他們原是好友，男主角請他們將那件汽車謀殺，再演一次，他將警官夫婦推坐在沙發上——就像女郎和兇手在車中情形一般。男警官左手開車，右手便懷抱女警官。警官右手用力勒緊女警頸部時，男主角兩眼發亮，滿臉狂喜。

　　觀眾至此，很難分清楚，到底那個謀殺事件是否是男主角幹的，或者他需要看一場暴力表演，來滿足浮燥激昂的情緒。

　　另一場有趣的戲：住在對屋的女郎，又被警方叫去問話，在這段時間，她與他已很熟了，並深深地愛上他，正因如此，警方才懷疑她的證詞是否客觀。女郎好不容易才解釋清楚，案發時，兩人還是陌生人。

　　女郎耽心男主角知道警方還在懷疑他會生氣，故意隱瞞再去警局一事。某日，警察夫婦和他倆去海邊野餐，女警一時失口，說出女郎又去過警察局的事，男主角大怒，指出女郎欺瞞他的可惡，掉頭而去，女郎趕緊追上去，在他開車前，也衝進車座。

　　男主角將汽車開得飛快。一個特寫畫面，將男主角的內心激動、思緒紛亂的複雜表情，顯現無遺。女郎點支香煙遞給他，男主角默默地拒絕，車開得更瘋狂。

　　一輛飛車迎面撞來，兩人同時剎住快車。飛車中跳出個年輕人，威脅著要修理他，男主角一肚子火全發洩到青年身上。女郎勸阻無效，此地又無紅綠燈，兩個男人大打出手。男主角狠狠地毆打青年一頓，打昏青年後，一時興起，他抓起路旁石塊，想死他，女郎驚叫起來，使他神智一清，沒有闖下大禍。

　　男主角上車，將車又開得飛快。他自然而然地以左手駕駛，將右手搭到女郎肩膀上。又一個危機開始，他想起男女警官重演的汽車女郎謀殺案。觀眾看著他的眼睛發出熾熱火光時，真是呼吸為之不暢。

　　女郎受不了他的精神虐待，買了機票飛去紐約，男主角聞訊大怒，決心勒殺她，又沒有成功。一再的挫折，使他痛苦萬分。

　　觀眾在影片中，痛快地欣賞了環境、事件作弄人的連場好戲。

　　"The Tell Tale Heart" 片中，兇手將屍體葬在地板下，過分敏感和心虛，使他不時聽到死者的心跳聲。晚上，兇手還似乎看到死者的瞎眼睛在發光（其實他是將外面發光的燈籠，當作人的眼睛），隨著「眼睛」放光，心跳聲愈來愈響，逼著兇手要發狂。

　　"My Story" 片中，運用了一連串的回憶加想像，有過去、現在和未

來，製造出大量的懸疑。

一個壯年男子，獨行在寂靜的山道上，美景、怪人，帶給觀眾十分奇特的感受。他在山間木屋過夜時，看著牆上的刻字，想起十年前，走此山道時，邂逅一位女郎的往事。女郎對她說，十年後我們再在此地相逢。觀眾至此，都認為男主角是在赴十年之約而來。

第二夜，他又住進一間木屋休息，他發現木牆上加刻了女郎的姓名，及宿此的時間，正好是前一天。觀眾看了很高興，都急著想看到女郎的面。

在木屋內，男主角展開想像：女郎緊張地和他在一條山澗急流邊拉扯，他顯然想拉住她，可是她失手掉入山澗，被山洪沖走。

次日，男主角走在路上，又開始想像：女郎是在一場爭吵中，被他推下山澗的。女郎摔下，他又相救。觀眾看到這裡，又生氣又奇怪，恨的是男主角太粗暴；不解的是，女郎既死，木屋中女郎的刻字，又作何解釋呢？她沒有死，還是她變成什麼，要來嚇他，報復當年仇。

男主角又進入一間木屋，意外地，他碰到一個與他酷似的年輕人（就像他十年前的模樣），兩個人一見面，便彼此看不順眼。兩人時常爭吵，可是又不願分開走。走到一道山澗時，男主角忽然從背後，將青年推下急流（這段戲諷刺意味很濃，男主角心中很痛恨自己當年的粗暴，卻沒有勇氣去投案，或是自殺，他想出一個當年的自己，然後，將他推下山澗，算是處罰了自己）。

下面的戲是女主角登場，十年前她與男主角相逢此山中。他是個懦弱的宗教狂熱者，她乃百般勾引戲弄他，令他痛苦不堪。走到山澗時，他不敢過去，女郎先過去，然後回頭來幫助他。從此，女郎經常譏笑他，使他加倍痛苦。一天，他鼓起勇氣，向她展開追求，他發覺自己是個十足的男人，但是每每想起過山澗危機時，便覺得十分沒面子。所以，下山後，他怎麼也不願與她結合，兩人一場大吵後，只好勞燕分飛（他推女郎下山澗的戲，實在是出諸想像，以顯示她的懦弱，要靠他救）。

盜賊的暴行

盜賊有其可怕的一面，因爲他們可能會造成搶劫和殺戮。一群盜賊的行動，像個小部隊，往往會激發更多的緊張和趣味。然而團體行動的缺點，是宣布計畫時，太冗長枯燥。觀衆欣賞一夥盜賊的故事，會忽略個人表演，而將注意力集中在他們的團體上。所以，搶劫戲的緊張，通常產生於整個形勢，和劇情的曲折變化裡。

"*The League of Gentlemen*" 片中，一群歹徒在煙幕掩護下幹活，每個人都戴上防毒面具，結果警匪難分，緊張又有趣。"*Le Deuxieme Souffle*" 片中，四名歹徒在山區搶劫一輛載運白金的卡車。這段戲有快速的構圖變化、運用靈巧的推拉鏡頭及韻律化的剪輯技巧，製作得十分精彩。

緊張氣氛一步一步地營造：四名匪徒在計劃奪車的山間彎道，佈下天羅地網，在隱蔽高聳的岩石上，架起機槍，火網剛好籠罩全部彎道，密集敲擊的音效，倍增緊張。突然音效全部停頓，在一片死寂中，僅聞山谷風聲陣陣。遠處，卡車急奔而來。由高聳岩石三角空隙間，一個向前的推鏡，使觀衆看到運貨的大卡車，前面一名武裝警察，騎著摩托車開道，卡車後，另有一名警察護衛，保衛得很嚴密。

一個中近景鏡頭，介紹卡車前面的騎士，然後一個後拉的鏡頭，將摩托車和卡車，全部包羅在畫面內。一個跳切，拍攝卡車的內部，黑暗的內部，和日光下的卡車外部，形成強烈的對比。搖攝車內的白金和持槍護衛。鏡頭又跳到車外。攝影機跟攝騎士、卡車。中間插入岩石上俯攝下來的騎士、卡車畫面，觀衆知道目標已接近槍的有效射程了。

前面的騎士中彈時，銀幕上一片白（一如中彈者所視），摩托車歪歪扭扭，跑出車道，衝下山谷。暴行在快速行動中結束，護衛一個個被槍殺。白金一箱箱卸下卡車，四名歹徒都戴著白色面具。卡車被推下懸崖，攝影機向下俯攝。四名歹徒站在懸崖上，檢視衝下山的卡車幾眼。攝影機在他們背後拍攝，四人一排，身穿黑披風，整齊劃一，在畫面中

和大塊白色成對比，留給觀衆極深刻印象。

🎬 意外的災難

意外和災難，也是塑造緊張氣氛的好條件。如《將軍之夜》（*The Night of the Generals*）片中，一場雙線發展的戲，最後雙重驚險相撞爆出火花時，高潮中掀起另一高潮，可製造出震驚駭人的效果。

彼得奧圖飾演一個心理變態的納粹軍官，正常時屠殺敵人；私底下，又酷好殺害妓女。另一條線中，有位情報官正進行著謀殺希特勒的計畫，兩條線似乎毫無關連。唯一的相同點：兩邊都是在殺人。

這兩條線交叉剪輯著。

高潮戲來臨時，他因爲謀殺罪被情報官逮捕時，他指稱情報官參加暗殺希特勒密謀，而拔槍射殺他。

在全線中，詳細地刻劃了變態的納粹軍官。彼得奧圖正代表著戰爭的大部分暴行、流血、破壞、黑暗、瘋狂等。他去巴黎博物館看畫時，站立在梵谷的自畫像前，將他的潛在獸性，自我毀滅的衝動，顯現無遺。

《春光乍洩》（*Blow up*）片中，一個攝影專家，想到公園裡去拍幾張有詩意的照片。公園內，冷風陣陣，怪聲呼嘯著，吹亂一樹枝葉，情況並不十分浪漫。

他在公園內，給一個女郎和一個中年人（可能是她的情人），照了一批照片，女郎跑來索取底片，他當場拒絕。又繼續拍照，一直到她跑掉。此時中年男士也已失去蹤影。

回到家中，他在暗房裡沖洗照片，發覺照片中有一點特別的東西，放大後，他認出那是一枝槍，正透過樹葉，瞄準女郎和中年男士。他又繼續放大另一張照片，女郎正跑遠的畫面中，在樹下竟躺著一具屍體。他再跑去公園一看究竟，果然在樹下發現那中年男士的屍體。

《恐怖的報酬》（*Le Salaire De La Peur*）片中，中美洲某處油井著

火，必須要硝化甘油來爆炸，才能撲滅大火。四名敢死隊，應召駕駛兩部卡車運送甘油去現場，甘油是易炸品，稍受震動，立即爆炸。

沿途一片崎嶇山路，出事的可能率，高到極點，可是報酬也極高，四個亡命徒，乃不顧一切的駕車出發。為了安全起見，兩輛卡車中間隔著相當的距離。途中，麻煩層出不窮，他們均能一一克服。

劇情慢慢進入高潮，前面的卡車終於爆炸了，熾熱的旋風掃到後面的卡車，把正在捲紙煙的駕駛人嚇得手都發軟了，煙絲飄落滿地。過危橋也是場好戲。當卡車開到半途，橋開始逐漸斷陷，剪輯手法十分精彩，顯示出木橋下陷的每段細節。卡車後輪剛剛離開橋抵達懸崖對岸時，整座橋也正好垮掉，掉入深澗。

🎬 嚇人的道具與音效

空間、道具以及恐怖音效的使用，都是製造緊張氣氛的好方法。如《判決》（*The Verdict*）片中，以倫敦瀰漫的大霧為背景，以及門上的把柄引出一連串好戲。

公寓內發生命案，兇手仍藏身暗處，隨時將出現。老闆娘告訴晚歸的房客甲，睡覺時要提高警覺，並給他一個口哨，發生情況時，趕緊吹哨呼救。房客甲（在本命案中被列為主要嫌疑犯）回答，喉嚨被割斷時，無法吹哨。

老闆娘連走帶跑，神情緊張的下樓，回返地下室臥房內休息。房客甲登上樓梯，哼著小調，他點燃樓梯平臺處的蠟燭。然後，將其他的燭火吹熄。在黑暗搖曳中，推門進房間。

鏡頭跳接入他房裡，他開門入內時，畫面是一片黑暗。至此，觀眾在懷疑中帶著緊張——黑暗中會不會藏著兇手？他點燃瓦斯燈，在光亮中觀眾看到房內只有他一人。他從口袋內拿出一支手槍，放到桌子旁邊。鏡頭跳接到老闆娘房間，她在床上，一隻貓在旁邊的被單上。她滲酒到一杯牛奶內，手一再摸摸套在頸上警察送來的口哨，然後拿起一本

偵探雜誌來閱讀，以幫助她入睡。

　　鏡頭又回到房客甲室內。此時，門把輕輕轉動。他似乎已睡著。門把下的匙孔裡，插著一串鑰匙，門輕動時，鎖匙串便搖晃著發出叮噹響聲。門慢慢推開。此時，一個跳切的大特寫，拍攝房客甲的面部；他的眼睛睜開，醒來。他瞪大眼睛，看著門慢慢地被推開，一個帶黑手套的手，伸了進來。他伸手到床頭拿槍時，攝影機從床頭的位置釘住他，然後慢慢地旋轉運動，使整個床慢慢離開畫面中間，並且強調出他舉槍的動作，使緊張的氣氛大為增長。房客甲開槍，門後的手馬上消失。他衝出門口，跑下樓梯到平臺處，向黑暗中連開數槍。

　　地下室的老闆娘，被槍聲驚醒。他看到門上的把柄。急速地動、搖晃（在裡面鎖住了）。她嚇壞了，想吹口哨，可是哨子偏偏不響（太緊張了）。接著房客甲去門外喊。

　　房客甲的嫌疑剛洗清，另一高潮又掀起。

　　另一邊，男主角匆匆忙忙回到家中。他伸手拿東西時，口袋內掉出兩隻黑手套。攝影機快速地跳拍到地板上的黑手套（特寫）。顯然剛剛推開房客甲大門的是他，問題是：他是兇手呢？或是僅去收集證據？觀眾知道男主角在追查兇犯，所以懷疑的目標又回到房客甲。

　　老闆娘的房內門柄，又神秘地轉動了。另一隻帶黑手套的手，又伸了進來。老闆娘再次花容失色，她大聲叫喊，門推開時，出現的卻是一名警官。

　　本片運用「吸引觀眾注意力」，和「誘導人們想像」的方式，一再製造緊張。門柄的特寫，受驚人的面部反應，象徵醜惡的黑手套、攝影機運動、跳切、交叉剪輯，使驚險步步高昇，完全地控制了觀眾的注意力。而口哨、老闆娘的過於緊張，在驚悚中提供了片段的笑料。

　　《火車大劫案》（*Robbery*）片中，以三條路線交叉剪輯，製造驚人的慘案。一輛逃犯汽車，為了躲避警車追逐，在倫敦市街上橫衝直撞，狼狽逃命。而警車在後緊追不捨。畫面在警車與逃犯汽車上交叉剪輯。然後加入一條新戲路：在一個十字街頭，一群小學生排著隊伍正在過

街，逃犯汽車卻在此時遠遠衝過來。觀眾已知道這是怎麼回事。指揮、帶隊的女老師和排隊過街的小學生，這時仍然一無所知。肥胖的女老師正邊擦汗，邊揮小旗，指揮小學生過街。這時緊張、同情之念，油然在觀眾心裡昇起。

《處女之泉》（*Jungfrukallan*）片中，有一長段緊張的戲。一個父親為亡女報仇，計畫殺一群壞蛋。報復的準備動作，緊張又無情。黎明時刻，在暗灰色天空的背景中，父親用力將一棵樹前後搖動，將之彎曲壓到地上。此時，這些壞蛋正在小屋內熟睡。他遠遠地注視他們，不出一語，仇恨之心愈升愈高。長刀早已磨得非常銳利，插在旁邊的桌上。遠處，一隻雄雞報曉，神氣活現（一如父親此刻心情）。

超自然的玄祕事件

超自然的玄祕事件、鬼怪等，更是驚悚片的理想材料。如《怪談——杯中之影》（*Kwaidan*）片裡，一個武士在大熱天趕路，他在一座寺廟前歇腳，準備弄點水喝。可是他端起杯子準備喝水時，忽然發現杯中有個人頭倒影，張望四周卻了無人跡，他嚇壞了。於是趕忙潑掉水，再倒一杯，可是那個怪臉又出現了。這次，他甚至露出微笑的表情。武士這時又熱又緊張，乾脆一口氣將水和怪影吞下。

晚上，武士即將休息時，那個白天曾在杯中出現的怪臉竟然化成人形，從幽暗中出現了。他身穿白衣，像個貴族，他又對著武士微笑，這個白天在炎熱太陽下，令武士疲於奔命的怪臉，這時在夜晚寒森森的白壁之內，更使武士毛骨悚然。武士拔刀亂舞壯膽，一刀砍在怪臉身上，意外的，他馬上消失無形了。此後，武士心神不寧，難以入眠。

有一個夜晚，又有三個怪武士出現，他們說武士傷了他們的主人，現在他們要找武士算帳。武士不再考慮，揮刀便砍。怪武士在亂刀中立即消失，可是旋又在另一個地方現身，武士愈殺愈亂，怪武士都圍繞著他打轉，弄得他幾乎陷於瘋狂。

最後，武士的刀似乎砍到實體（畫面凍結片刻），他也總算趕走怪武士，可是這時他也筋疲力竭。武士正在心跳耳鳴，兩眼昏花時，三個怪武士又出現了。

《靈與肉》（*Flesh and Fantasy*）片中，一場盛宴裡，主人請了位手相家以娛嘉賓，而男主角最討厭的正是這些跑江湖的術士。可是手相家告訴男主角，他的手紋已顯示兇兆時，卻激發了男主角的好奇心。

男主角請術士到花園中，請教他右手上所顯示的徵兆，術士卻說：「根據手相顯示，你是個兇手。」男主角大吃一驚。左思右想，認為毛病可能在女主角身上，他於是堅持要與她分手，並將兩人的婚期延後。此後，由於一連串事故的發生，使男主角終日陷於惶惶之中。

一日，他獨自在倫敦橋上行走，又碰到手相家。這時他已瀕於精神分裂中，竟然將手相家勒死。接著，男主角在恐慌之中，衝進馬戲團遊樂場中，而被小火車輾斃。一個走高空繩索的藝人看到這整幕悲劇，到了晚上，他做起惡夢，夢見他從高空繩索上摔死。於是，另一個高潮又掀起了。

註釋

❶普多夫金著，《電影技巧與電影表演》，第124頁。

Chapter 15

韻　律

🎥 廣義的韻律

在電影裡，我們有時看到田野裡風吹稻穗，波浪似的飄動：或是熱帶海島邊，棕櫚樹葉似舞女般在風中搖擺；或是馬蹄落在石子路上，發出「的、的……」地聲音；或是月夜野外蛙鳴，此起彼落，唱個不休……這些畫面和聲音，使觀眾獲得和諧的美感，那是什麼原因？答案是：韻律（rhythm）。

韻律，和氣氛一樣，看起來很渺茫，說起來又那麼搖擺不定。實際上，倒是自然界最平常、最原始的現象。也可以說是生物運動最基本的要素和原則，我們只要稍微注意一下，便可以覺察它的存在。

自然界恆常存在著韻律：大如地球的運行，及其所造成的四季變化，一年復一年的規則反覆變化；小如生物傳遞生命的代代過程，由出生到死亡，都是韻律的過程。在這不斷運行的宇宙中，每一樣事物都具備著韻律——運動之後跟著休息；動作之後跟著有恬靜；夜以繼日，周而復始。在我們身體中，這種韻律在心臟的跳動表露無遺。連走起路來，左右的步伐和左右手的擺動，也是韻律的一種。推而言之，自然界中一切，風吹、草動、浪潮、蟲鳴、鳥叫等，都在這一範疇中運動著。

🎥 狹義的韻律

這樣說來，韻律並沒有什麼稀奇。可是，這些都是「廣義的韻律」，平常我們所說的韻律，是屬於「狹義的」一種，也就是音樂性的一種，作為音樂元素的一種。這兩者之間的不同，後者是經過了「藝術的」薰陶和洗練；前者卻是自然的存在，並沒有經過「藝術的加工」，而我們要探討的正是後者。

美國當代著名藝術理論家費德曼（Edmund Bwrke Feldman）論到韻

律，有一段精闢的介紹，他說：

> 韻律一詞，基本上應用於詩和音樂，與時間的量度有關，但是「看」也要時間，而從觀看的立場，在有節拍的情形下去看，則最有效、最愉快。所以無論藝術的演出或作品，在觀看時有助於節奏趨勢者，當全部官能集中於視線時，很可能促進愉快的反應。舉幾個運動的例子，也許說得更明白。看打網球是很有趣味的，部分原因是雙方互相長抽的節拍，發球發的好，有戲劇性的效果，但是在節拍的意義上便不夠滿足。美國式的足球比賽比其祖先英國式足球，在節拍上似乎更使人滿足，因為美國式足球在攻防戰鬥中，更明顯地看出雙方相互的節拍，看英國足球像看鬥劍，不容易感覺出律動。英國足球的行動有更大的連續性，但是至少美國人看來「結構」不夠明晰。❶

在一般常識中，談到韻律，就會想到「速度」（tempo），這兩者互為唇齒，卻不能混為一談。速度是專指時間的快慢——它說明一項運動（包括聲光和物體）一個變化的緩急，而韻律是指這種運動的有規律，合法則的進行。因此，又稱做「律動」。

這種有規律、合法則的進行，包括了運動的每一分量的距離、強弱和反覆。而這三者構成了韻律的要點。

通常韻律是包括著節拍，但在音樂上，為了更精密地運用，總是把它們分開著。節拍只是精密的把延長連續的聲音，作時間上等量的分段，構成一小段、一小段的「拍子」。而並不如韻律的包括強弱和反覆的特性。所以，從整個的看來，韻律又和旋律，在音樂中，有同樣的地位。

自然，韻律多半是指「聲音」方面的，但在空間藝術上，倒也有同樣的主要地位。在繪畫中，我們常用「層次」來替代它，其實他們是藝術的雙生子，非常酷肖，甚至可以說是同一的東西。在國畫理論中，充分說明「層次」的性質，好像韻律一般，色彩有濃淡，光度有明暗，形

體有密疏，團塊有聚散，可以造成視覺上的間隔、反覆和強弱。在文藝理論中，也重視層次分明，抑揚頓挫、虛實相生，也是韻律的表現。

在戲劇中，描寫的人事，謀劃有成敗，事業有進退，際遇有福禍，心境有悲喜，人物有散聚，可以造成情感上的韻律，在間隔、強弱和反覆中，編成有情感起伏的情節。就如莎士比亞的四大悲劇，所結構的劇情，是繼續地一起一伏，一張一弛，使得觀眾的情緒，亦不斷的上升與低落。對於劇中正面人物的前途，時而滿意有望，時而恐懼耽憂。而在全劇將近結束時，那振激精神，動人心魄的事情，必然愈演愈急、愈來愈速，那禍福的轉移，關係的改變，也愈換愈頻、愈後愈捷。在全劇的高潮頂點，必然的把韻律的間隔愈縮愈短、愈逼愈緊。這都是說明，一切文藝，不論音樂、繪畫、文學或戲劇，都要有適當的韻律，才能產生藝術的效果。

韻律，是電影重要的藝術元素和表現手段，它可以推動劇情的發展和衝突的激化，生動形象地展現人物的情緒內涵和內心世界，富有感染力地揭示和深化影片的主題。

🎥 運動的形式

從運動的形式來看，電影的韻律可以區分為內部韻律和外部韻律。

🎬 內部韻律

電影的內部韻律，表現在影片中人物動作幅度的大小，人物語言和聲調的高低強弱，音樂和音響的輕重緩急，影片色彩、光亮、影調的變化，攝影機運動速率的快慢，以及變焦距攝影等拍攝方法造成的韻律感等等。

外部韻律

電影的外部韻律，主要指鏡頭的組接，也就是蒙太奇韻律，就是在一定時限內，由若干不同景別、不同長度的鏡頭組合連接而形成的韻律。

運動的性質

從運動的性質來看，電影的韻律可以區分爲情節韻律和情緒韻律。

情節韻律

電影的情節韻律，是指一部影片的韻律應當始終保持與劇情的發展變化相吻合，使得韻律伴隨畫面敘事內容的不斷發展和延伸，來揭示主題，渲染氣氛，啓發觀衆去思考和探索影片的內在意蘊。而每一部影片的情節，總要波瀾起伏、動靜結合、有襯托、有呼應、有高潮、有跌宕，才能吸引觀衆、生動感人。

情緒韻律

電影的情緒韻律，是指透過電影的特殊表現手段，來傳達影片的內在力量和情緒情感，從而引發欣賞者情緒感受上的共鳴。情緒韻律在影片中運用甚爲廣泛，它可以貫穿全片而形成整部影片的情緒基調。情緒韻律往往以突出劇情的跌宕和人物的激情爲目的。

銀幕可以創造韻律，電影在畫面造型的空間感和畫面運動的時間流程上，可以創造一種具有審美價值的音樂感、一種畫面形成的旋律。如美國影片《翠堤春曉》，堪稱「畫面韻律的佳作」。導演在處理畫面

的銜接、空間的跳躍、時間的運動時，就像音樂家處理音符那麼和諧，尤其在表現作曲家史特勞斯在酒吧間演奏場面以及在郊外創作《維也納森林的故事》的樂曲段落中，使觀眾充分享受到畫面美、音樂美和韻律美。

電影的韻律，比其他藝術的應用更廣泛而有效果。它具有音樂中的韻律，也有繪畫中的層次，更有戲劇中情緒變化的反覆和加強。同時，它更有電影藝術本身所特有的韻律。那就是透過攝影機的運動和人物的運動，所產生的韻律，以及每一小段電影連接時所產生畫面變換的電影，造成強烈的電影藝術的特殊韻律。

電影和舞臺劇的表現方式，最大的相異之處，就是電影畫面可以變動視點和目標點的距離。視點接近目標時，畫面上的目標就擴大，拉遠時，目標就變小了，畫面中容納了它四周的許多景物。這種距離變化，是由於攝影機和目標物的運動來完成。這運動的速度、方向和延續時間的變化，會產生間隔、反覆和強弱的韻律變化。好像攝影機拍攝奔馳中的馬，和拍攝在河流中航行的帆船，兩者之間的韻律完全不同。那是目標物運動的例子。但在攝影機和目標間的距離，如果加以調整，用近距離拍河流中航行的帆船，用遠距離拍奔馳的馬，韻律又不相同了。在觀眾的感覺上，帆船的運動是加快了，而馬的運動是變慢了。再以攝影機和目標間方向上調整視角，以迎面衝來方式拍物體的運動，和垂直方向拍物體的運動，所得效果，快慢完全不同。在這種變化中，把每個不同速度變化的畫面連接起來，就能產生不同的韻律。

電影中每小段畫面的長度，就是代表它的放映時間，各個畫面的連接，由於攝製的遠近和內容的變異，會產生畫面變換運動。這運動構成電影藝術中韻律的特殊功能。每個鏡頭（即一小段片段的畫面）呎數較長時，放映時韻律就顯得變慢了，情感反應變得沈重和遲緩。如果把每個鏡頭拍得較短，放映時韻律就變快，情感反應變成明朗、愉快和激動。所以，電影韻律是跟著每一個畫面變換的時間（長度）來變換，產生不同的情緒反應。畫面越短，變換越快，韻律就跟著加速。因此，在

拍喜劇片時，每個鏡頭拍得比較短；悲劇片鏡頭就拖拉得較長了。這是產生不同韻律、不同情緒反應的方法。

在一部影片中，什麼地方應該把韻律變慢，這在導演的心中，早有規劃，立下腹案，攝製後再經剪輯，就會產生預期的效果。其實，更確切的說，在編劇者的構想中，早就已規劃了韻律。

在電影中，韻律自然不像音樂、繪畫等藝術中那麼明朗和單一，它有著更高的複雜的組合。因為它是有機地融化在每一部門裡，使全片成一支樂曲，一個韻律的律動。

再從演員來說，他的整個表演便是全部樂曲的韻律的進行，這裡不單是指他的呼吸、聲音，更指他的表情、動作和姿態，而這一切又是融合的、統一的整體。最明顯的例子，是演員說話時，如何需要根據劇情來分配音的強弱、頓挫、抑揚以及停頓。（但也不能太戲劇化像有部分舞臺上演員般，慢吞吞地刻板的唸詞。）那些聲音非常合拍子，進入我們的耳鼓，這正是一種韻律的美妙運用。同時，一個演員的明朗動作，圓熟的進行，這也是同一的韻律在進行。

最重要的是間歇，它是韻律中的轉捩點，最高的表現，所謂「沒有表情的表情」、「沒有聲音的聲音」，就是指間歇。它使得韻律的進展，特別在高潮中顯示了驚人的效果。《軍火庫》一片中，被壓迫的人想劫奪軍火庫的前數分鐘，德軍嚴密地巡查著，人們用遲鈍的眼神、呆木的表情看著德軍，最初還聽到德軍皮靴踏在石板地上「的的……」聲響，後來連這聲響都沒有了，全片陷入可怕的靜寂中，大家都呆木不動，在難堪的靜態中，正醞釀著大風暴，達到高潮的頂點。這個韻律的間歇安排得非常成功，在銀幕上靜寂的時間內，正是觀眾心裡情緒最緊張的剎那。

電影的美感，有一半來自影像的形式，另一半則是來自時間的連續流動和空間的不斷變換所造成的一種韻律感。

電影的內容決定電影的韻律，可以說鏡頭之間的時間連續，都取決於鏡頭的視覺與戲劇內容，什麼樣的鏡頭需要什麼樣的時間韻律，譬

如鏡頭中呈現單一影像時，則我們把握這影像所需的時間遠較複雜影像
為少；特寫鏡頭比遠景鏡頭需要較少的時間韻律；固定的畫面架構比活
動的畫面架構較易把握，因為前者的時間韻律遠較後者單純……當然，
這些只是一些普通的原則，並非不可變通，其他大部分的變通仍有待個
人的直覺來決定。所以，一部電影中決定韻律的要素非常多，也非常複
雜，除了配樂、對白、色彩各有其本身的韻律之外，其他如影像的結
構、燈光明暗的投射、人物的運動、戲劇動作的張力，甚至由移動攝影
機來變換鏡頭等，在在都是一種韻律的作用，處理得當與否，都影響著
整部電影的效果。

史蒂芬遜與戴布里克斯說得好：

電影的韻律和節奏須視題材及觀眾而定。教學或報導性質的紀
錄影片，其節奏、韻律必須客觀合理，提綱挈領，把要表達的知識
或消息，有條不紊明白地述說出來。至若劇情影片，韻律的處理則
必須把握觀眾情感的發展及劇情的需要。總之，不管紀錄電影或劇
情電影，如何控制韻律節奏等問題，皆需適度而講求效果，視題材
及觀眾的接受程度而定。❷

韻律與剪輯有密切的關係。電影理論家普多夫金有詳細的闡述，在
他的大作《電影技巧與電影表演》書中，他說：

電影腳本的剪輯處理，不只包括每一個別事件或所要拍攝對
象的處理，而且也包括每一個場景的安排。上面我已經說過，安排
場景時，我們不單只是考慮影像形式的內容，而且也應該考慮膠捲
上每一鏡頭的長度——換言之，必須同時顧及鏡頭銜接時的韻律問
題。這個所謂的韻律，乃是一部電影影響觀眾情感的重要媒介，透
過韻律的運用，導演可以引發觀眾的興奮情緒，也可以讓觀眾平靜
下來，如果韻律運用不當，則整個場景的印象效果可能一概付之流
水，但如果運用得當，雖則鏡頭的內容本身不凡，但整個場景的印
象效果，可能提升到一個不可限量的程度。

　　電影腳本的韻律處理，不僅限制於個別事件的處理，而且也不只限於尋找組成這些事件的影像形式，我們必須記得，一部電影分有許多個不同的鏡頭，鏡頭組成含有事件發生的景，景組成場，場再組成卷，最後卷再組成一部電影。所以這之間必然存在有銜接的部分，只要有了銜接，則不管是個別的鏡頭或戲劇動作的個別部分，便產生了由銜接而來的起承轉合的作用——韻律即應運而生，所以影片中每一處的韻律要素皆必須予以考慮。❸

　　瑞典導演柏格曼最注重電影的韻律，他說：

　　　電影主要的是韻律。❹

　　他認為電影中鏡頭與鏡頭的銜接，以及由此所造成的韻律感，也可以說是一部電影的真正生命之所寄。所以他說：

　　　電影和音樂一樣，講究韻律的運作，影像在連續不斷的活動過程中，所產生的一呼一吸就是電影的韻律。❺

　　決定一部電影韻律的要素很多，也非常複雜，已如上述。

　　談到電影的韻律，在這方面研究最有心得的，莫過於法國電影理論家慕西芮克（Leon Moussinac），他著有《影像的韻律》（*Le Ryehme Cinematographique*），可做為探討電影韻律的參考。

　　巴錫・萊特曾在一九五四年《視與聲》春季號中，評論《聖袍千秋》（*The Robe*）時說：

　　　大凡電影之成功，其差別在於畫面的動感上。❻

　　在畫面的動態上，自然形成一種韻律，而動感可由追逐（chase）的情節中塑造。

　　早期電影中，追逐是電影結構的標準形式。所謂追逐，是使觀眾全神貫注，緊追不捨，到影片結尾時自然產生一氣呵成的感覺。追逐的情節，尤其是追逐中的追逐（如甲追乙、乙追丙等），完全是在動中進

行，且能發揮到動的極限。因此，追逐最適合電影的特性。

電影史上第一部受人重視的劇情片是《火車大劫案》（*The Great Train Robbery*），該片導演艾文・鮑特（Edwin S. Porter）不僅發展出來電影剪輯術，而且首次在劇情影片中使用追逐技巧。由於追逐可以產生速度，而速度能夠強化映像的功能，製造大量的戲劇效果，凡事到了間不容髮的生死關頭，自然會有一種懾人心魄的震撼力量。因此，鮑特此一貢獻，對日後電影的發展，影響至為深遠。

繼鮑特之後，格里菲斯在《賴婚》（*Way Down East*）中，把追逐作更突出的表現，一場少年勇救河水中冰塊上昏迷少女的追逐行為，為格里菲斯贏得了莫大的聲譽。接著他在《國家的誕生》（*The Birth of a Nation*）和《忍無可忍》（*Intolerence*）中，更把追逐技巧發揮到新的境界。

追逐是構成電影的基本要素之一，它本身所具有的動感特性，可以使活動電影更為「活動」。劇情片需要它，紀實影片同樣需要它。《路易士安那州的故事》（*Louisiana Story*）也將兒童嬉戲、鱷魚爬行、浣熊奔馳，以追逐技巧處理。甚至狄西嘉（Vittorio De Sica）的名片《單車失竊記》（*Bicycle Thief*），追逐也佔有一席地位。全片中主要情節就是馬吉奧蘭尼和他的孩子在羅馬街上追尋失竊的單車。

以動作取勝的影片，更離不開追逐。早期的美國西部片，絕大多數都靠著追逐場面吸引觀眾：白人追紅人，紅人追白人、好人追壞人、壞人追好人、牛仔追牛群……由追逐造成刺激性，用以滿足觀眾的娛樂需求。

李察・布魯克（Richard Brooks）的《四虎將》（*The Professionals*）片中，依然以追逐作為全片情節的骨幹。四個亡命之徒被一個有錢的惡霸僱用，去追逐他那年輕貌美與人「私奔」的妻子。《霹靂神探》（*The French Connection*）片中，警探在紐約市駕車追逐毒販乘火車逃跑的戲，全靠使用追逐技巧才能製造出那種驚心動魄的氣氛。《金鋼鑽》（*Diamond are Forever*）的最大高潮是惡徒駕車追史恩・康納萊的部分，

十數輛汽車的高速行駛，在拉斯維加斯橫衝直衝，其驚險效果是有目共睹的。

追逐在喜劇電影中，同樣具有卓越功效。早期攝製的基士頓（Keystone）雙卷喜劇電影，全靠追逐產生的笑料。史丹利‧克拉瑪（Stanley Kramer）的《瘋狂世界》（*It's a Mad, Mad, Mad, Mad, Mad World*）將追逐複雜化，大批財迷心竅的人為了發財、為了掘寶，使用各種現代交通工具，爭先恐後，奔向藏寶目的地。追逐當中，顯露出人性，同時也獲致喜劇效果。

彼得‧波丹諾維茲（Peter Bogdanovich）執導《愛的大追蹤》（*What's Up' Doc?*）用四個完全相同的手提箱，分別裝著珠寶、祕密文件、石頭和女人用品，而引出一連串精彩絕倫的追逐場面。那些追逐行動固然荒謬，但娛樂價值是百分之百的。

在神祕的謀殺故事中，追逐結合懸疑，更能增加緊張刺激的效果。希區考克的《北西北》卡萊葛倫從頭至尾被人追蹤，想加以謀殺。在田野中遇上飛機攻擊，追逐產生懸疑，懸疑強化追逐，那種提心吊膽的情景，最容易掌握觀眾的情緒。

追逐場面的安排，一方面要注意追逐的方法，另一方面必須選擇適當的場地。例如《北西北》中的一個追逐場面安排在高山峭壁上；《愛的大追蹤》讓汽車由石階上向下行駛；《黑金剛》（*The Organization*）中，薛尼鮑迪在地下鐵道追捕暴徒，特殊場地加上驚險動作，發揮出追逐的效果。如果把這些場面安排在平地上，其效果必然大為遜色。

註釋

❶ 何政廣譯，《藝術創作心理》，第77至78頁。

❷ 史蒂芬遜與戴布里克斯合著，《電影藝術》，第131頁。

❸ 普多夫金著，《電影技巧與電影表演》，第131至132頁。

❹ 哈公譯，《電影：理論蒙太奇》，第133頁。

❺ 柏格曼著，《柏格曼的四部電影腳本》（*Four Screenplays of Ingmar Bergman*）
　一書中，柏格曼自序，〈柏格曼論電影製作〉一文。

❻ 許祥熙譯，《電影剪輯的奧妙》，第268頁。

Chapter **16**

改編

電影改編（film adaption）是將文學體裁的作品，如小說、戲劇、敘事詩等，根據其主要的人物形象、故事情節和思想內容，充分運用電影的表現手段，經過再創造，使之成為適合於拍攝的電影文學劇本。

改編的歷史

由於電影事業的蓬勃發展，所需的電影故事題材，消耗量相當可觀，很多編劇者不但窮於應付，且有羅掘俱窮之感，因此，紛紛物色小說作品成為電影題材。

在歐、美各國，許多名著大都曾被製片家所羅致，由編劇者改編成電影腳本，讓人們既可閱讀原著，又可欣賞電影，兩相對照，互相比較。即使在今天，歐、美諸國仍以名著改編，視為電影題材的一大來源。❶過去那些可以改編拍攝電影的小說差不多用完了，於是目標乃針對當前的暢銷小說下手。從當前暢銷的小說中去物色適當的題材，自然比無中生有、勞神苦思地去創作架構一個新的題材，要來得方便多了。況且小說原著既已出版發行，多少總有一些知名度，擁有一部分讀者，改編電影腳本，拍成電影之後，在宣傳上總會產生若干效果。

這一點，從吳東權在《電影與傳播》書裡的敘述，可以得到印證，他說：

> 近年來由於國產影片的蓬勃發展，所需的電影故事題材，消耗量相當可觀，很多電影編劇者的創作題材，不但窮於應付，而且頗有羅掘俱窮之感，因此，遂有物色小說作品作為電影題材的舉措。這種舉措對編劇者來說，雖然創作的靈感受到原著的圍限，不能自由飛翔，但是卻有省時省力、現買現賣的好處，毋須凌空架構、絞盡腦汁；對製片家來說，縱然必須多支付一筆小說原著的版稅費用，可是由於小說原著與小說作者的知名度，可以吸收一部分

觀眾，值回版稅，加以小說已有版本發行，其中人物與情節皆屬現成，編成電影之後，能否賣座，大致已可預估，因此，近來國內根據小說原著改編而成的電影，業已屢見不鮮，習以爲常。❷

改編是電影創作的重要來源之一。汪流主編的《電影劇作概論》，從歷史的角度看待改編，有如下的說法：

以我國的電影歷史爲例，一九一三年中國拍攝出第一部短故事片《難夫難妻》之後的第二年（即一九一四年），電影導演張石川便將當時演出數月頗受觀眾歡迎的連台文明戲《黑籍冤魂》搬上了銀幕。這是一部暴露鴉片毒害中國老百姓的影片，主題極富積極意義。它被拍攝成四本，相當於舞台上的四幕，和舞台劇完全相仿。但它已成爲我國電影史上的第一部改編影片。❸

該書也談及外國影史改編的歷史：

西方的第一部改編影片出現於一九○二年，這就是法國的梅里愛根據儒勒·凡爾勒和H. G.威爾斯的同名小說《月球旅行記》改編的。❹

由上述可知，改編的歷史源遠流長，然而改編不是一件易事，狄克（Bernard F. Dick）在所著《電影概論》說：

改編只是電影編劇的一種；假若改編是一件困難的事，那麼大抵而言，電影編劇殆非易事。知名作家如威廉·福克納（William Faulkner）和史考特·費茲傑羅（F. Scott Fitzgerald）等人曾嘗試電影劇本的創作，但與其小說相比較，他們的電影劇本作品則顯得蒼白無力。費茲傑羅是真心地想要寫些電影劇本，但他所寫出來的東西，若非對話不適宜，即是太多贅語而必須大幅刪減。費茲傑羅的才能在於小說的創作。在小說中，他所敘述或形容的語句，無須加以戲劇化，但若爲電影的劇本寫作，他就必須壓抑某些衝動，無需

經由文字交待每個事件，而將它交給攝影機去處理。❺

有關改編的忠實性問題，最受劇作家的矚目，不同的電影理論家看法頗為分歧。匈牙利電影理論家貝拉‧巴拉茲（Bela Balazs）❻在他的名著《電影理論》裡說：

反對改編的根據是：任何一種藝術的形式和內容都有著有機的關係，特定的內容只能透過特定的藝術形式來表現才最為合適。如果把一部真正優秀的藝術作品中的內容納入另一種不同的藝術形式，結果只能給原作帶來傷害。

如果一位藝術家是真正名副其實的藝術家，而不是劣等工匠，那麼他在改編小說為舞台劇或改編舞台劇為電影時，就會把原著僅僅當成是未經加工的素材，從自己的藝術形式底特殊角度來對這段未經加工的現實生活進行觀察，而根本不注意素材所已具有的形式。❼

對貝拉‧巴拉茲而言，從文學轉移成電影已經是一項完全不一樣的藝術品，改編的原著也只不過是現實中的一部分，被電影藝術家挑選出來作為原料罷了。

《從小說到電影》（Novels into Film）的作者喬治‧布魯斯東（George Bluestone）與貝拉‧巴拉茲觀點相似，他說：

當一個電影藝術家著手改編一部小說時，雖然變動是不可避免的，但實際情況卻是他根本不是在將那本小說進行改編。他所改編的只是小說的一個故事梗概──小說被看作一堆素材。他並不把小說看成一個其中語言與主題不能分割的有機體；他所著眼的只是人物和情節，而這些東西卻彷彿能脫離語言而存在，像民間傳奇中的英雄美人般，有著自己的神話式的生命……這就解釋了，為什麼一部傑出的小說和根據這部小說拍攝的影片的質量，兩者之間並沒有必然聯繫。❽

德國著名導演萊納・韋納・法斯賓達（Rainer Werner Fassbinder）
❾，談到改編，也有相同的看法：

> 文學改編電影恰與眾所周知的觀念相反，它決非盡可能忠於原
> 著地將一媒體（文學）轉譯成另一媒體（電影）即可成立。一部文
> 學作品的電影處理，其要旨不僅在於極度呈現出文學在讀者心中所
> 產生的圖像。

> 這種訴求原本就荒謬，因為每位讀者皆以他對現實的觀照來讀
> 每一本書，因此每一本書所挑起的種種不同幻想和圖像，便和它所
> 擁有的讀者一樣多。

> 所以，一部文學作品並無徹底的客觀現實面，一部深入探討文
> 學電影的意圖，遂也不應在於將紛雜不一的幻想異中求同地權充為
> 作品的圖像世界。若試圖將影片化為文學的替代品，勢必會產生最
> 低共通性的幻想，而徒然淪為庸俗又了無生氣的結果。

> 一部深入探討文學與語言的電影，必須使其探討十分清晰、明
> 白、透明化。不可有一時一刻使幻想流於浮泛，每一階段皆必須透
> 露出一種對業已藉適當語言來表達的藝術所下的工夫和方法。唯有
> 秉持明確的立場對文學與語言提出質疑，對內容和作者的態度作一
> 番檢視，以個人獨到的想像力面對文學作品，才是不二法門。文學
> 改編電影之所以成立，並不在於試圖具現文學。❿

法國電影理論家安德列・巴贊（Andre Bazin）⓫，卻提出不同看
法，他說：

> 其實，改編是藝術史上的習見方法。馬侯曾經指出文藝復興時
> 代的繪畫，最初怎樣借鑑於歌德式雕塑。喬托的繪畫就是仿照浮雕
> 的風格，米開朗基羅有意不用油畫顏料，因為壁畫法更適合雕塑式
> 繪畫。當然，人們很快超越了這一階段，開始追求純繪畫的解放。
> 但是，能說喬托比林布蘭特遜色嗎？……誰能否認浮雕風格壁畫是

一個必然的發展階段,從而否定它美學的合理性?人們把拜占庭細密畫作放大至教堂門壁的石板上,對這種作法又應如何看待?⑫

改編觀的區分

在電影改編藝術領域裡,存在著這兩種不同的改編觀:一種是忠實說;一種是創造說。

忠實說

這種觀點認為,改編應忠實原作,不得任意更動原作的情節和細節,電影是用畫面對原作進行的翻譯,改編要維護原作的完整性。

在這種改編思想指導下的評論,則把忠實原著做為評判改編作品藝術成就的尺度。

創造說

另一種是創造說。此論認為,電影絕不是小說的傳聲筒,而是不依賴於其他任何藝術的獨立藝術,改編也是一種藝術創造,原作對於改編者來說僅僅是一種素材,改編者有著充分的創作自由,有縱橫馳騁的廣闊天地,對同一部作品可以有不同的改編,可以八仙過海,各顯神通。基於這種改編觀的評論則反對拘泥原作,反對以原作為尺度衡量改編作品,支持並鼓勵電影藝術家大膽創造,判斷改編作品藝術成就的高低,也是看其是否創造性地運用了電影的構思、電影的手段,表現了深刻的主題,創造了生動、真實、典型的銀幕形象。

兩派論者各持己見,各執一端,孰是孰非呢?

忠實原作與大膽創造兩種改編觀分歧對立,成為改編藝術領域內經

常討論的議題。事實上，不忠實原作不行，不大膽創造也不行。忠實，主要應該忠實原作的思想精神和風格基調，而不在於拘泥於它的表面形式；創造，主要應該創造出再現原作思想、風格的電影形式，而不應該是偏離原作主旨精髓的胡編亂造。

所以，抓住原作之神，創造電影之形，用電影的方式傳達原作的主旨、讓銀幕形象神似原作的人物形象，這就是改編的任務。

什麼才算是忠實於原著？在我看來，不是要求所有細節都必須與原著一模一樣，主要要求圓滿地再現原著的藝術風貌和基本形象。

在改編中，既要圓滿地再現原著的藝術風貌和基本形象，也提倡改編者應獨具慧眼，顯示出改編者的藝術個性。應當說，改編中對於原作的一切增刪改動，最主要的，就是為了塑造性格豐富複雜而又鮮明完整的人物形象，精細入微地向人物心靈深處開掘。

原著與改編的關係，是對立統一的關係。沒有原著，改編就無從談起；沒有改編，原著仍然是原著。只有把原著與改編統一起來，經過改編者的再創作，才能產生具有獨特價值的電影新作品。

改編文學名著，是一種具有獨特價值的再創作，歷來也是電影文學劇本的重要來源之一。對文學名著進行改編，不是一般地轉述原著的故事，也不是簡單地將一種文學樣式轉換成另一種文學樣式，而是要充分發揮電影藝術的特點，展示衝突，刻劃人物，使原著的情節和細節得到合理的發展，使原著的創作意圖和主題思想得到鮮明的表現。由於原著情況不同，改編者對原著的認識、理解不同，再加上改編者的藝術情趣和功力等方面的不同，因此對同一部作品的改編，不同的人也會有不同的面貌。高爾基的《母親》被五次搬上銀幕，雨果的《巴黎聖母院》和托爾斯泰的一些作品，也先後多次改編成電影，其中固然會有高下文野之分，但總的說來，每次改編都各有千秋。

把改編看成是對原著的簡單依傍和摹仿，那顯然是不對的。但是，改編這種藝術創作又不同於一般的藝術創作，它是在原著的基礎上進行的，不僅不能離開原著，而且必須忠實於原著。

🎥 原著的精神

改編是一種再創作，但在「改」的過程中，須維護且體現原著的精神。這裡所說的「原著的精神」，主要指以下幾個方面：

■ 原著的主題

主題是作品的靈魂。原著的精神主要就體現在作品的主題上。一般地說，作家對自己的作品的主題，都經過精心提煉，因此都比較成熟。改編的作品重要的是要維護，並且體現原著的主題，而決不能纂改或歪曲原著的主題。事實上，成功的改編劇本都是做到了這一點的。因此，人們看了改編劇本或觀看了改編後的電影，也大致瞭解了原著的主題。

■ 原著的主要人物和主要情節

這一點與原著的主題有關。主題往往透過主要人物與主要情節體現出來。既然原著的主題要維護，那麼原著的主要人物與主要情節當然也要維護。

■ 原著的基本風格

原著的基本風格包括兩層意思。一是指原作者本身的創作風格，幽默、含蓄、抒情、深沉等等。二是指原著的基調，或者說基本色彩、基本格調，是明朗還是灰暗，是昂揚還是壓抑，這也是作品風格在韻律上、色彩上的反映。

上面所說的三個方面，維護和體現原著的主題，應該是最主要的。其他如主要人物、主要情節以及基本風格，都是因作品的主題而決定

的。所以改編前，一定要對原著的主題反覆研究，並圍繞主題，對主要人物、主要情節以及基本風格要有全盤的領會和把握，否則就會導致改編失敗。

改編的方法

王光祖等人在《影視藝術教程》一書中，提到四種改編的方法，介紹如下：[13]

再現式改編

這種方式常常適用於對經典文學名著的改編。所謂「再現式」，就是要比較準確、完整地再現原作的主題、情節、人物性格、人物關係，以及風格、情調等等。這同樣是十分困難的一項創造性工程。不論是把數十萬字的長篇巨著濃縮爲若干小時的影視劇作，還是將萬把字、甚至數千字的精萃短篇擴充爲飽滿充盈的電影、電視，都很不容易。「前者是滿桌珍饈，任你選用，後者則要你從拔萃、提煉和結晶了的、爲量不多的精華中間，去體會作品的精神實質，同時還因爲要把它從一種藝術樣式改寫爲另一種藝術樣式，所以就必須要在不傷害原作的主題思想和原有風格的原則之下，透過更多的動作、形象——有時還不得不加以擴大、稀釋和填補，來使它成爲主要透過形象和訴諸視覺、聽覺的形式。割愛固然『吃力不討好』，要在大師名匠們的原作之外再增添一點東西，就更難免有『狗尾續貂』和『佛頭著糞』的危險了。」[14]這一段分析概括了再現式改編必須遵守的原則，與兩種不同藝術樣式轉化過程中必須克服的難題。對於大師巨匠們的作品，尤其要做到忠實於原著，即使是細節的增刪、修改，也不能越出、更不能損傷原著的主題思想及獨特風格。……

節選式改編

改編者根據自己的創作需要，從原作中節選出一段相對完整的事件、情節，以及一組相對完整的人物，改寫為影視劇作。一般地說，這種改編方式需要在不違背總體真實的前提下，將原作的某些片段經過處理，適當吸收原作其他部分的內容，構成一個新的整體。這一整體既不違反原作的初衷，又必然包含了改編者本人的創作意圖。

與再現式改編相比較，節選方式自由度大一些，選擇性也強一些。以這種方式改編的影視作品數量亦較多，其主要改編對象為長篇小說。……

取材式改編

原作只是為改編提供一種素材，改編者以此為基礎，根據自己對生活的理解，進行重新構思、組合和再創作，形成一部新的作品。這種改編方式儘管採納了原作的某些人物或情節、細節，但在許多方面都與原作有一定的區別。……

重寫式改編

所謂重寫，是指改編完成後的影視劇作，一方面仍以原作為基礎，受原作所提供的敘事框架和主題、題材、人物等限制；另一方面又要根據改編者自己的審美理想、創作意圖、藝術個性，對原作進行增改、刪削、重組，形成與原作既有緊密聯繫，又有明顯區別的作品。這是一種常採用的改編方式。……

事實上，改編的方法有多種多樣，並無固定的標準與模式。選擇改編方式時，應當根據原著的情況、改編者的創作目的、自身條件、以及對未來作品的總體設想，經過慎重考慮後做出決定。

有些根據小說改編的電影，不但擷取了原著的精華，而且還強化了

原著的特色，去蕪存菁、揚濁澄清，充分發揮了電影的長處與優點，彌補了小說的沈悶與鬆散；但是，也有不少原著被改編得體無完膚、精髓盡失，宛似純樸的村姑，竟被手術不太高明的美容師橫加整容，結果弄得一臉死肉，虛有其表，使觀眾非但對改編而成的影片不感興趣，甚至對小說原著也失去了信心，這種結果，本身就是一幕悲劇。

一般來說，小說改編電影的途徑有二，一是由小說原著者親自動手改寫，換句話說，也就是由小說作者兼任編劇的工作；另一條途徑是由電影編劇者根據原著加以改編。這兩條途徑，根據以往中外電影的資料統計來看，前者失敗的成分居多，後者成功率較大。

為什麼由小說的原著作者自己改編為電影腳本仍不成功呢？這也許是因為原著作者受了小說原著的影響，而無法自我跳出小說的窠臼，受了小說原著的束縛，以致無法充分發揮。或者自以為是，堅持己見，忽視了電影腳本與小說創作的差異，硬生生的將小說的模式套用在電影腳本上，自然拍不出令人激賞的電影。

如果由小說作者來從事電影腳本的寫作，並不一定根據小說原著改編，是否成功的可能性大些呢？答案也是否定的。不論中外，小說作者撰寫的電影腳本，往往會使導演頭痛，令觀眾乏味，叫製片老闆傷心。當然這並不全然是這樣，不過絕大多數都免不了導致這樣的結果。

美國電影評論家泰勒（Theodre Taylor）在他所著的《電影的故事》（*People Who Makes Movies*）書裡，談到「作家與故事」時說：

> 很多小說作家曾嘗試著去寫電影腳本，但大都遭受到失敗。原因是寫電影腳本需要特殊的技巧，文字必須要能夠有變成畫面和聲音的可能，而故事也要濃縮得很短。三頁的腳本內容，要包含像小說的三章。一本三百頁的小說，寫成電影腳本也僅只有一百頁才對。❿

泰勒這段話告訴我們「寫電影腳本需要特殊的技巧」，而很多小說作者不懂這種技巧，難怪他們會失敗。英國著名影評家羅伊‧雅米斯

（Roy Armes）在《電影與眞實》一書中，論到「電影與現代小說」時，
有一段話說：

> 電影經常聘請天才橫溢的大作家來撰寫腳本，但正如我們所
> 見，在好萊塢制度下，此舉通常產生壞的後果，主要是因爲他們在
> 撰寫電影腳本時，沒有如創作小說時那麼介入。好萊塢聘得諾貝爾
> 獎得主威廉・福克納（William Faulkner）效力，卻沒有請他撰寫與
> 他得獎名著同具深度的電影腳本——反而叫他爲《金字塔血淚史》
> 的腳本多方推敲，刻劃出一個適合傑克・霍金斯（Jack Hawkins）性
> 格的腳本。這種對待作家的態度，不但在好萊塢如此，幾已遍及全
> 球，尤以美國爲甚。**⓰**

英國的名編導及小說家路易士・赫爾曼更在《電影編劇實務》書中
說：

> 有許多小說家，被邀請到好萊塢，爲電影公司撰寫腳本時，都
> 失敗了，其原因乃在於沒有注意到電影腳本的特性。他們寫成的電
> 影腳本，在閱讀時確是很好的，他們所寫的對白，是引經據典、淵
> 博深刻的，像在冗長的小說中的對話一樣，有生氣、有感情，而且
> 還是寫實的；他們對人物的描寫，對其個性的表現，及其動作的刻
> 劃，也都極富有眞實感，在閱讀時，確不失爲一種良好的作品。**⓱**

他這一段話，把小說作者從事撰寫電影腳本的通病毫不客氣的指陳
出來，確是一針見血之談。接著他又說：

> 這些讀起來尚可令人滿意的腳本，如果不經過富有經驗的電影
> 編劇者予以改寫潤色，則拍攝出來的電影，常是非常惡劣不堪的。
> 這類腳本的對白，在聲帶上出現時，常會顯得枯燥乏味；腳本中所
> 寫的各種表演動作的註解，無法被演員所接受；腳本中所寫的各種
> 拍攝距離和位置、角度等的鏡頭變化，也難以被導演所採用，所以
> 我們也可以這樣說：一個成功的小說作者，是並不一定具備有撰寫

電影腳本的能力。[18]

泰倫斯‧馬勒在《導演的電影藝術》書中，引述伍夫‧瑞拉的話說：

> 小說比電影繁複、鬆散。很少人一口氣讀完一本小說的。看電影則往往非一口氣看完不可。這中間的區別非常重要。因此電影腳本也要能讓人一口氣看完。小說要改編成電影腳本需要先經過濃縮，不僅要把長度濃縮，而且要把精髓濃縮，使之成為電影觀眾所能接受的形式。改編小說所碰到的較特殊的困難，就是小說的文學性內容。所謂「文學性」是指小說以辭藻而非以視像來表達。畢竟我們是無法看出一個人在想什麼的。導演必須想出一種視覺的方法來表達這種東西。小說中的對白往往像實際生活中那樣繁雜無章；一群人圍桌談天往往無所不談。要想解決這個問題，僅把對白去掉不用並不是最好的辦法。導演最好是考慮銀幕上所能分配的時間，而後重寫對白。因此，改編小說為電影成為一種再創作的過程，許多的原作者往往對電影的這種做法極為憤怒。[19]

泰倫斯‧馬勒說：

> 把小說改編成電影，最大的關鍵就在如何選擇的問題。……改編小說的另一個問題就是：導演必須找最好的編劇來從事改編工作。這乃是由於這種改編的腳本必須能反映出導演從小說中所得到的視覺概念。編劇必須能看出導演由小說所看出的東西。[20]

從以上各家的論點看來，似乎大家都異口同聲地肯定：小說作者雖能寫出好小說，卻未必能寫出好的電影腳本，這不是小說作者沒有才華，也不是電影編導者看不起小說作者，而是寫作技巧及電影素養的問題。因為小說與電影是不同的媒體，其表達的方式不同，各有各的特性。小說作家在寫作技巧上已養成一種根深柢固的習慣，無論是結構、

描寫、對白、舖陳、轉承和懸宕諸方面，很難適應電影腳本的架構與組合，所以寫出來的電影腳本就不合用了。

小說與電影腳本雖同屬文學的血統，但兩者並非連體嬰，而是同胞兄弟，各有各的形貌性格。小說的創作可以不考慮創作環境以外的因素，在情節發展上，可以用具體的描述法，也可以用抽象的筆觸來寫，乃至於用比喻、象徵等手法來表現故事的發展，對白方面可以自由運用，不受任何拘束，最重要的是小說作家在創作時，不必考慮「市場價值」，所以小說作家具有非常自由的創作條件。而電影劇作家就不同了，他要考慮的客觀因素太多。因為一部電影的完成，有一系列複雜的製作過程，特別重要的是電影要依賴映像與音響來表達。因此，在技術上的聲光問題、藝術上的景物問題，乃至一個角色、一句對白、一聲效果……都得一一兼顧。這一系列的過程中，經過多人的智慧與思想的凝聚，才形成有色有聲的畫面。

英國著名的電影理論家林格倫，在他的大作《電影藝術論》中，大致地劃分了小說與電影腳本的界線，他說：

> 小說或短篇故事是不受那些限制編劇者的條件束縛。他可以自由地描繪任何一樁事件，他甚至能發掘到隱晦的潛意識領域。[21]

至於編劇者，他說：

> 他能比較容易地控制和表現多種多樣的戲劇性事件，但是他不能如小說家那樣地把大部分篇幅用在描寫上，即使描寫部分較多，也不能光依賴詞句。他必須創造性地表現某些真正在發生中的事物；單純地描寫性格是不夠的，他必須將性格表現在動作中。[22]

美國電影學者喬治·布魯斯東對小說與電影兩種相關的藝術，作了一番廣泛而深入的考究，他在一九五七年出版《從小說到電影》，論述甚詳，全書分成七章，第一章《小說的界限與電影的界限》（*The Limits of the Novel and the Limits of the Film*），是全書的理論基礎，第二章至第

七章，則舉出《革命叛徒》（*The Informer*）、《咆哮山莊》（*Wuthering Heights*）、《傲慢與偏見》（*Pride and Prejudice*）、《怒火之花》（*The Grapes of Wrath*）、《黃牛慘案》（*The Oxbow Incident*）、《包法利夫人》（*Madame Bovary*）這六部根據小說改編的電影爲例，佐證他所提出的理論。該書堪稱是探討小說改編電影的一本重要著作。在此擷取書中重要片段，引錄於下：

> 從表面上看，兩者從一開始就存在著一種密切關係，幾乎從任何角度來看它們的互惠關係都是明顯的：大量的電影根據小說拍攝而成；文學與電影手法雷同的探討；改編影片對小說閱讀的影響；由小說拍成的電影帶來的票房收入；由好萊塢授予或好萊塢獲得的榮譽獎賞。
>
> ……
>
> 電影從動畫發展到講述一個故事那一刻起，小說就不可避免地變成片廠故事部門的礦砂。
>
> ……
>
> 小說至今仍然在電影故事討論會議桌上佔據了一個顯著的地位。從來沒有人作過精確可信的統計紀錄。不同的統計來源認爲改編自小說的電影，佔全部片廠產品的17%至50%。以雷電華（RKO）、派拉蒙（Paramount）、環球（Universal）三家影片公司，在一九三四至一九三五年度出品的影片爲例，大概三分之一的劇情長片，是根據小說改編的（取材自短篇小說的還不包括在內）。李斯特·阿斯海姆（Lester Asheim）所作的更廣泛調查指出，從一九三五至一九四五這十一年間，由八大公司發行的5807部長片中，有967部，也就是17.2%是由小說改編的。霍頓斯·鮑德梅克（Hortense Powdermaker）報導，根據《綜藝週刊》（*Variety*）的統計（一九四七年六月四日），在463部正在攝製或等候發行的電影腳本中，有40%弱是改編自小說。普瑞爾（Thomas M. Pryor）在

近期的《紐約時報》上寫道，好萊塢的原作腳本供應率達到一個新低點，「在一九五五年由電檢處審查過的305部影片中，只有51.8%是根據原作腳本拍成。」對於這些統計結果，還要作一些適當的修正，因為阿斯海姆和鮑德梅克都說過，取材於小說的影片百分比，大成本的影片又要比低成本的影片要高得多。

取材自小說的影片，總是最有希望獲得奧斯卡金像獎。一九五〇年，《時代週刊》報導，《綜藝日報》（*Daily Variety*）對二百名從事電影事業超過二十五年的男女進行票選的結果：《國家的誕生》被選為最佳默片，而《亂世佳人》則被選為最佳有聲片及有史以來最佳電影。這兩部影片本來都是小說。[23]

寫作技巧上的差別

小說創作與電影腳本在寫作技巧上的差別，有如下幾點：

組合問題

第一是組合問題：電影腳本要精簡、濃稠；小說創作往往比較繁複、清淡。

美國名片《海神號》與《火燒摩天樓》的編劇家史德靈·席立芬（Stirling Silliphant）曾這樣表示過：

腳本比小說難寫多了，腳本太精簡，因此稍有瑕疵，就很難掩飾；小說則因廢話、廢篇幅較多，所以比較容易搪塞過去。[24]

他又說：

一本小說，通常動輒都有四百多頁，加起來就是五、六十萬

字，在這麼多的篇幅裡，有一兩章精彩的就夠了，其他的敷衍一下，讀者還不至於立刻就察覺出來；腳本就不同了，因為觀眾會記得片中的每一個細節，每一個鏡頭，即使你只把一個鏡頭重映了五個片格，他們一樣可以指出來的。㉕

事實也是如此，小說創作有時是不考慮精簡和濃稠的問題，作者興之所至，在某一情節，或某一個人物的心理變化上，可能會用好多文字來敘述描寫；從側面的、反面的、內在的、外觀的，不厭其煩，觀察入微地刻劃。但是在電影腳本中就不容許作者這樣隨心所欲，盡情流露。它必須接受場景、劇情和鏡頭組合的束縛，無法自由發揮，然而那些寫慣了小說的作家，卻往往沒有這種習慣，也缺乏這份技巧，甚至有時還固執地堅持己見，捨不得刪節濃縮，捨不得割除華詞雅語，以致和電影腳本的標準產生了很大的差距。

結構問題

第二是結構問題：電影腳本要嚴謹、緊湊；小說創作往往比較細膩、周延。

電影是依賴畫面鏡頭組合而成，在一段特定的時間之中，要把一齣完整的劇情交代得清清楚楚、完完整整，而且所有的畫面必須配合動感，在觀眾面前稍縱即逝，無法讓觀眾仔細或回頭審視思考。所以勢須格外注意鏡頭與場次的銜接和交替，特別注意整個腳本的連貫性與節奏感，因此必須講究高度的嚴謹性，自始至終，保持逐漸升高的緊湊感，鏡頭與場次間的銜接，往往極為機動迅速，使用電影「蒙太奇」的手法，令觀眾的感官和情緒一直保持在劇情進展的氛圍中，而並不刻意顧慮到「交代」與「介入」的細節，所以它的結構是暴起暴落，乍來乍去的，像颱風裡的海濤，後浪緊逐著前浪，甚至毫無忌諱地企圖超越前浪。

至於小說創作，當然也有類似這樣嚴謹、緊湊的作品，但是絕大多數則比較柔緩，結構非常周密，處處顧到，面面兼及，唯恐刻劃不深、交代不清、銜接不緊、描寫不詳，甚至把許多旁枝細節、繁文縟節，也寫進來增加氣氛，襯托情調，這也是一般從事小說創作的習性。因為小說家們一向講究筆觸細膩、思慮周延，其結構就像春水池中的一圈漣漪，帶著優美的韻律一層又一層地漾開。而這些被小說作者視為非常重要的環節，必須仔細著墨的重點，往往都是電影腳本中所不太重視，甚至棄之不顧的地方。譬如鄭豐喜《汪洋中的一條船》小說原著中，用六千多字的筆墨描寫他如何參加賣藝的行列，和老人、猴子到處流浪，可是在張永祥改編的電影腳本中，把這六千字的小說只用六場戲，不到一千五百字就完全表達完畢，倘使也像小說那樣細膩詳盡地描寫，起碼得用很多場戲才能夠表達得很清楚，那麼觀眾可能就會在電影院中打瞌睡了。

時空問題

第三是時空問題：電影腳本要壓縮、連貫；小說創作往往比較空曠、疏野。

很明顯的事實，小說作者將書中人物安置在某一個空間中的時候，往往只是把那個空間做一提示，然後即很少再去重複描述，倒是對於時間的遞嬗流程，交代得比較費神，但是也非常概略，不過作者卻在文字和詞藻方面下功夫，駕馭優美靈活的詞彙，發揮文學特有的魄力，把時空形容得很華麗、很動人，也很超忽。

舉個例子來看，小仲馬的《茶花女》第十八節中有這麼一小段對時空的描寫：

> 有一天晚上，我們倨靠在窗臺的欄杆上，看見月亮很艱難地從雲堆裡穿了出來，聽著西風搖動樹枝的聲響，我們手握著手，有一刻鐘沒有談話。

在小說中，上面這一段是非常有情調、有意境的描寫，情、景和時間都表達得很悽美。但是，在電影腳本中並不適宜這樣的寫法，因爲其中的「空間」尚可在電影中表現，而「時間」無法被電影所接納。同樣一個畫面，儘管夜景很美，一對男女主角也很美，如果叫觀眾靜靜地看他們手握著手，有一刻鐘沒有動作、沒有對白，那麼會有什麼結果？

因爲電影本身是由一連串有空間特質的靜止畫面所組成，卻須透過時間特質的穿插，才能構成電影，它靠攝影機的移動來顯現空間，靠剪輯的技巧來顯示時間，所以，電影是把時間和空間壓縮成一點，但是兩者也在同時中互相作用，互相影響。所以，布魯斯東說：

> 小說重時間，而電影重空間……電影以移動空間的層次，從一個點到另一個點，用這種方法來傳達時間的概念。時間和空間的最後合而爲一，不能分割。[26]

電影的重要成就之一就是在於表現這種時空綜合的效果。因此，電影腳本的分場分鏡，和小說創作的分章分段截然不同，往往有部分小說作者疏忽於這種時空呈現的互異，自然導致其所嘗試的電影腳本趨向失敗。

▇ 對白問題

第四是對白問題：電影腳本要洗練、自然；小說創作往往比較纖濃、典雅。

廖祥雄在《電影藝術論》書中指出：

> 文學上的語言，尤其是小說的，不適於直接用在電影上，因爲電影上的角色，無法用小說中主角所耽溺於內省講詞來表達他的意向。文學家常用長而散慢的章句以探究他所要闡明的主題特徵，這也就是小說所以能吸引讀者的主要因素，但它卻不能譯成電影的對白。

……

　　電影劇作家必得發展一種對白，富於意義的、華富的、譏刺的、有趣的，並且除卻不緊要的。他們不僅要學到「說什麼」，也該學到「不說什麼」，他們應該知道保留一些話好讓攝影師、演員、導演也有機會在銀幕上用動作和姿態表達出來。❷

　　這段說明很具體，因為小說創作中的對白用文字讓讀者去欣賞，而電影腳本中的對白卻必須透過真實的話聲去讓觀眾聽取，兩者表達的方法不同，傳遞的媒介不同，對象接受的感官也不同，因此必須有所分別。

　　小說家從事小說創作的時候，往往只顧及對白的纖穠和典雅，有時一句對白會冗長得佔了一兩行的文字，必須換兩口氣才唸得完；有時對白中會用上非常生冷拗口、艱澀怪僻的文句，幾乎無法朗讀成句，有時兩個人物在一起談話，甲一言、乙一語，會連續對講十幾句而沒有一個字去描寫他們的動作或時態，有時會把一些瑣碎的、無關緊要的對白重複地經常出現在小說裡。這種寫法，在小說創作的技巧上並沒有什麼不對，但是用在電影腳本寫作上，那就嚴重了。如果把小說上的對白搬到電影上來，會有兩種後果，一是整部電影從頭到尾都是演員在講話，二是那些演員講出來的話不像日常對話，而像是在朗誦詩篇或文稿，聽起來會叫人全身不自在。

　　美國名編劇史德靈・席立芬曾這樣說過：

　　如果我在腳本裡把對白寫得過火了一點，或者是把那一個角色的個性弄擰了，一經銀幕的放大作用，觀眾立刻就會看出其不真實性，反過來說，如果我寫的是一本小說，那一顆顆死的「字」，就絕不如電影中說出來的話，那麼鮮活明確，所以比較容易藏拙。❷

　　由此也可以看出，電影腳本中的對白和小說創作中的對白之間的差別，必須妥善處理，否則就會發生嚴重的後果。

羅伊·雅米斯說：

　　一九四〇及一九五〇年代是改編舞臺劇的黃金時代，諾爾·高華德（Noel Coward）、泰倫斯·列堤根（Terence Rattigan）和好些經典劇作家的作品（如蕭伯納、王爾德、莎士比亞和狄更斯等），源源支配著銀幕上的內容。一九六〇年代起了一次重大的改變，一整群新銳年輕的小說家和劇作家——約翰·奧斯本（John Osborne）、亞倫·席里陶（Alan Sillitoe）、大衛·史多里（David Storey）和雪勒·狄蘭尼（Shelagh Delaney）——將他們自己的作品引進銀幕去。其中狄蘭尼將自己的腳本，毫不變動，完全用電影再表達一次，結果很不幸，失敗了。❷⁹

　　原因是電影腳本和小說畢竟有所差別，而且差距很大。事實上，在著手改編小說原著時，電影劇作家是把小說名著當作一堆積木，必須重新架構，甚至可以用蠶和桑葉來比喻，電影腳本的作者必須仔細咀嚼小說的內涵，就如同蠶食桑葉一樣，然後再吐出絲來，那就是電影腳本。

　　羅勃·布特（Robert Bolt）在改編名著小說《齊瓦哥醫生》為電影腳本時，談到了他的寫作態度，他說：

　　假如你依著小說原來的樣子，一件事接一件事地交代出來，那麼這本書拍出來的電影，可能會長達六十小時之久。因此，在電影中，只能攝擷其中二十分之一的篇幅，但是並非把它硬生生地縮短，而是把它變化而成為另一種東西。❸⁰

　　對如何改編小說為電影腳本，羅勃·布特提出了幾點非常寶貴的看法：

　　第一，你必須把小說原著翻來覆去地看得爛熟。當然這樣做一定要你對那本書很感興趣，不然你最好別做這份改編工作。……你一定要深入消化整本書，一直到你感滿意地說：「好了，書中有意思的東西以及出現的高潮就是這些事情，這些道德要點、政治要點，以及情節要點，

這些東西都是我能夠用戲劇方式加以處理的，或者是我應該加以處理的。」

第二，你就把書閤起來，再將書中故事重述一遍，不要再翻閱它，除非是為了要證實其中某些小問題，假如你要把一本書濃縮成二十分之一的長度，你就不能再在書中這裡抽一句，那裡抽一段，結果弄成二十分之十九那麼長。

第三，另一方面，腳本中的高潮出現時，要使它的力量堅持不墜，你只好發明一些書中沒有的事件來把相關主題迅速地連結起來，而這些地方可能是原著作者花了十章的篇幅才把它交代清楚的。

第四，還有一點，你不能從小說中襲取任何的對白到你的腳本上，因為腳本中的角色，一定要變成為你的角色，是用你自己的方式創造出來的，你一定要令他們說你想要他們說的話。

汪流主編《電影劇作概論》，則提出如下的看法：

> 在改編時必須注意以下幾點：
>
> 1. 從小說到電影，必須使小說的敘事內容在進入電影後，都賦予逼真、具體的視覺造型特徵。這應當說是電影改編工作最基本的一條要求。……
>
> 2. 由於文學形象是聯想性和感受性的，而電影形象則是直接性和體驗性的。因此，文學中的象徵和比喻不宜直接轉化為銀幕形象。……
>
> 3. 小說善於用一種複雜的方式處理人物的思想觀點。因此它除了可以通過人物的語言和動作去表現外，還可以直接去探索人物的意識活動。……
>
> 4. 電影發展至今天，已經可以用「閃回」手法構成「內心時空」，使得影片中的心理分析有所突破。然而這不等於說，電影在表現心裡方面已和小說享有同等的自由。[31]

電影劇作家最需富有創造力，發展自己的思想，用自己的方法從

事工作，切不可被小說的文字所束縛。匈牙利著名的電影理論家巴拉茲說：「……可以把現在的藝術作品，僅僅當作原料來應用，從他自己的藝術形成角度來著眼，彷彿這是一種實際的原料，不必去注意這一項材料所已經形成的形式。著名戲劇家莎士比亞讀到一篇班德洛（Bandello）所寫的故事，他所看到的並不是敘述這篇故事傑出的藝術形態，他僅僅重視故事中所描述的事實本身而已。」

電影和小說是截然不同的東西，這和一幅歷史名畫，與這幅畫的歷史事實本身迥然不同的情形一樣。任教於華盛頓大學的布魯斯東，他在霍金斯大學的博士論文，結尾部分這樣寫著：

改拍成電影的小說，雖然和原著有些相同處，它和原來的小說必然是一種不同的藝術實體。[32]

任何一部小說改編為電影，都和原小說中唯一的外表無關，只是以小說中所敘述的故事，作為原始資料而已。在這種情形之下，很多被改編為電影的小說作家，對於所放映的電影表示不滿不足為奇。誠如布魯斯東說的：

電影製作者並不只是一個著名小說的翻譯者而已，他本身就是一個在自己這一行中的新創作者。[33]

日本著名電影作家山田洋次與另一位作家橋本忍，受日本野村芳太郎導演之委託，決定將日本作家松本清張的小說《砂之器》搬上銀幕。在讀小說時，山田洋次承認並未引起「想拍」的衝動，因為他還找不出變成電影故事的橋樑，還未產生電影的思維。橋本忍是電影創作結構方面的「鬼才」，他卻一下子抓到小說結尾前三分之一的地方，指出：「山田君，這部電影就在這裡。」

電影作家抓到的是什麼寶貝呢？原來是：乞丐父子在福井縣的一個偏僻村莊裡患了不治之症，不能再在那裡住下去了，遂於昭和某年某月某日離村他去，流浪於社會。至於他們什麼時候和怎樣到了島根縣的龜

嵩，那就誰也不清楚了。但是，島根縣龜嵩派出所的一名警察，在他的某年某月某日日記中，卻記有下列一句話：「這父子倆離開福林縣的鄉村以後，怎樣來到島根縣，這只有他們二人自己知道。」著名的電影藝術家在這段話劃上了紅線，認為這部電影的戲就在這裡，找到了他們的電影思維「想拍」的契機。

據山田洋次自述，這一來，在他腦海中浮現了電影的「分鏡頭」思維，形成了畫面形象：「在旅途跋涉中，有酷暑炎夏，也有寒風刺骨的嚴冬，可以想像到，沿途乞討的父子二人，衣服襤褸，拖著沉重的步伐（結合後來電影完成本我們可以看到，還有因為這二人中的父親，不治之症已上臉，其狀甚為恐怖，引起路過之處的群眾驅逐和毆打，造成了兒子心靈中強烈的憤懣和仇恨，隱伏了他日後得意成名之時陰暗的變態的性格，導致殺人，以企圖永遠掩蓋其可悲的身世歷史等）。他們在從福井縣到島根縣的道路上蹣跚地走著。……」山田洋次說，他便是「從這點出發」，進入了「想拍」的衝動，參加寫成劇本的。❸❹

《砂之器》運用了高超的電影分鏡藝術手法來講述故事，寫了日本的社會，寫了那個兇手兒子的扭曲的心靈及慘酷的一生。寫得深刻而又新穎。它完全是電影的畫面形象，已不是小說的形象，不是舞臺形象了。結合對該影片的印象之回憶，我們不妨引用一段作者山田洋次的創作經驗之談，藉此參考學習其電影結構的優秀經驗：

> 戲的組成可以分為兩大部分。便衣警察各處奔走調查殺人案件，但毫無結果，這是前段部分；一年以後，執拗地要把這個無頭案件追個水落石出的一名便衣警察，終於發現了真犯人。於是，召開搜查會議，一方面重視搜查情況的問題，並商討要把會議的日期安排在作曲家（原乞丐兒子）發表新作品的同一天。也就是說，搜查會議的那天晚上開始舉行新曲發表演奏會。就在作曲家剛一揮動指揮棒，我們從原作中抓到的主題——乞丐父子的流浪就開始了，等到音樂一停，影片也就宣告結束（乞丐兒子兇手在演奏結束時被

逮捕歸案）。至今我還清楚地記得，當作出這項決定時，橋本和我都感到無比興奮。只要這個關鍵性的問題得到解決，下面就好辦了。所以用不到一個月的時間，劇本就寫出來了。⑮

作曲家就是兇手。他的指揮棒剛揮動，莊嚴的新曲演奏會鴉雀無聲，也沉浸在畢生以求的飛黃騰達的滿足之中，同時伴隨樂章出了他陰暗的閃回系列憶思。畫面形象的穿插或疊印。搜查會議開始及搜查人員的出動，搜查人員進音樂會場，甚而就在邊幕靜候作曲家落網。這一系列畫面形象的構成，勝似千言萬語的敘述，電影分鏡頭的剪接把觀眾引入了整個事件的過程之中，引入作曲家的內心世界之中。這一切的描寫，才是能「拍」出來的電影文學劇本的獨特描寫。

在此且介紹海格‧麥羅金的《電影作家的藝術》一書，他很扼要的寫出了從短篇小說改編成拍攝腳本的理論和案例。

短篇小說常是改編成電影腳本的素材之一。在此，先談一些有關短篇小說的觀念問題。《文學、戲劇和電影術語辭典》（*A Dictionary of Literary, Dramatic, and Cinematic Terms*）對短篇小說的解釋是這樣的：

> 散文式的小說比長篇小說短，通常不超過一萬五千字。而且很難從長度這個單一的標準，來區別短篇小說和長篇小說，兩者沒有一定的長度標準。長的故事和短的長篇小說單就其長度而言，很難和短篇小說或長篇小說有所區別。我們不能說一篇短篇小說比一篇長篇小說更具統一性，因為兩者也許都具有同樣地統一性，就像一首十四行詩和一首描寫英雄事蹟的史詩，也就是同樣地統一，只是後者較長。我們也不能說一篇短篇小說處理人物或時間方面比長篇小說要少和短，雖然長篇小說通常在處理人物和時間上比短篇小說要多要長，但是一個少數幾頁的故事也許會提到很多人物和含蓋數十年時間，而一篇長篇小說也許只限於三個或四個人生活中的一個單獨的一天。因為一篇好的短篇小說和一本好的長篇小說都不會浪費篇幅，我們也許說，好的長篇小說比好的短篇小說必然要更加複

雜。通常大多數在十九或二十世紀的短篇小說作家的焦點，都集中在一個單獨的主要情節中的一個單獨的人物上，只展示他一段特別的時期，而不描寫他的發展。[36]

例如日本片《羅生門》（由黑澤明和橋本忍改編）即從芥川龍之介的短篇小說《竹籔中》改編而來。而國片《俠女》（胡金銓改編）也是從《聊齋誌異》裡的一段故事改編的（原名亦爲《俠女》），胡金銓把書中的白狐改編爲明朝的東廠特務，以免「導人迷信」。同時，把故事背景變成明朝東林和閹黨的鬥爭。這樣的改編當然無法忠於原著，更不能作爲一部歷史劇看待。劇情的發展完全根據拍攝電影的需要，與文學、歷史無涉。

由於短篇小說的情節較少，所以在改編成電影腳本時，除了重新組合其內容以適合拍電影的要求外，同時，還要增加一些情節才能演完國片放映時間的慣例九十分鐘。

海格・麥羅金以短篇小說《藍絲和陶絲黛》（*Blue Silk and Tuesday*）說明改編電影腳本的要訣。小說原刊於一九五九年《老爺雜誌》（*Esquire Magazine*），後來紐約大學學生改編成短片的電影腳本名就叫《一模一樣》（*Spittin Image*）。原著小說如下：[37]

藍道夫（Randolph）把大半個身子伸出窗外，向下凝視著人行道，下面有四層樓高。他口中吸吮著一點口水，然後慢慢把嘴一張，舌頭一鬆，痰就滴在人行道上一隻由粉筆畫的白貓身上，牠是由樓下一個十歲大的兒童畫家畫的。這位藝術家叫陶絲黛・芮德（Tuesday Reed），她站在離她用粉筆畫的貓只有三英尺遠的地方，聽到痰球打在那隻水泥貓的毛上。陶絲黛沒往上看，因爲她知道那是藍道夫吐的，在她閃進公寓大門內之前，她沒罵也沒想，因爲她知道藍道夫吐痰的對象是她，而不是她畫的貓，下次他一定會命中她。

她才搬到這附近不過十九天，藍道夫卻已有十幾次把痰吐在她身上了。藍道夫有十二歲，因爲這時候男孩子不如女孩子長得快，所以他們

年齡的差距正好。老是想到未來的陶絲黛的母親私下想：藍道夫將來有一天會想娶他的女兒，將來說不定真會娶了。芮德太太曾經當過畫家，用彩色鬆緊帶做成漂亮的防熱墊，但是她退休很久了。現在她愛看神秘小說，當她想看小說時就叫陶絲黛到外面去玩，可是，不准離開屋前的人行道。因此，每逢陶絲黛的母親在看神秘小說時，陶絲黛就得冒著被藍道夫吐中痰的相當大的危險。

陶絲黛把走廊的門推開得剛夠她擠進去，然後又溜出來，站在從大門外頭上伸出去大約有一英尺的窗簷下。她看著她畫的貓，在貓肚上剛好有一塊三英寸寬的大濕漬。她雙手撫門慢慢走向拱門邊，向上望著藍道夫的窗子。然後在痰下吐在人行道上她的腳的前面之前，剛好把頭縮了回來。這真叫人非常懊惱，要出去補畫那隻粉筆貓的損毀處都不可能，更不用說重新再畫一隻貓了。她挨著牆壁走回大門，又開了門，擠進玄關，在那兒。按照從左邊算來的第二個，從上面算來是第二排的門鈴。那是賀恩（Horne）家的門鈴，她想到報復藍道夫唯一的方法就是按門鈴。滋滋聲打開了玻璃門的鎖，玻璃門是在走廊的裡面，她等到滋滋聲響的時候，可是沒響，即使門鈴響了，她也許不願進來。她從衣袋中掏出一根藍粉筆，除了賀恩家的信箱之外，在每一家的信箱上都畫上貓頭鷹，只留著賀恩家的信箱不畫。

藍道夫在樓上仍然斜著身體伸出窗外，想要看一看陶絲黛在窗簷下鬼鬼祟祟的跑來跑去。然後他看著人行道，為他沒吐中她，反而吐中她畫的貓而略感遺憾，因為他喜歡所有的貓。他自己有一隻貓，活的，名叫藍絲，是一隻母貓，牠的母親是有著一隻白耳朵的黑貓，牠的父親是灰色的安哥拉貓。小貓生下來時，除了藍絲之外，其餘全是黑色的，有一隻白耳朵或一隻白爪。藍絲是一隻灰色的安哥拉母貓，在幾週之後，牠們全都斷奶時，藍絲還想吃母奶，最後逼不得已，才像其他的貓一樣，去吃碎肝和金鎗魚。當其他的貓學會了用沙盒幾週之後，藍絲還在學習用沙盒，把前腳放進沙盒，在地板上到處大小便。但是，其他的貓全都送人了，只有藍絲留下來，雖然牠的母親不見了——也不知是跑掉

了，或被卡車壓死了，或遭到城裡的貓所常遭到的惡運。

正當此時，藍道夫斜身伸出窗外，藍絲在客廳裡沿著壁爐的架子來回的走著。那是用又光又滑的黃瓷磚做成裝飾用的假壁爐，壁爐上蓋著一個大理石的架子，架上擺著一隻相當大的藍花瓶。花式是模仿希臘花瓶式的，色彩是模仿威基伍德（Josiah Wedgwood）式的色彩，是裝骨灰用的，起碼裝著一部分賀恩太太小叔的骨灰。她的小叔叫柏尼，雖然賀恩先生賣布的收入不豐，但是由於有了柏尼留下的餘錢，因此即使在柏尼去世業已七年後的今天，賀恩家仍能過著好日子。因此，這隻花瓶是非常重要，除了拂去灰塵之外，不准別人碰它。除了藍絲之外，沒人碰過它，牠喜歡靠在花瓶旁邊的白花來磨擦牠的肋骨。藍道夫斜身伸出窗外正想瞄準吐陶絲黛時，藍絲卻在那兒磨擦肋骨。

一位身穿藍制服的警察轉向角落，走向這排公寓的大門口，陶絲黛蹲在那兒畫貓頭鷹。藍道夫趕忙抽身回房，從地板上急抓起一個想像的重物，他彎身拿起它時，發出吃力的咕嚕聲。他把它放在窗欄上，等警察從他的正下方走過。警察用他的內八字腳慢慢的走著，手揮著警棍，停在人行道上，在欣賞粉筆貓。痰早已乾了。藍道夫打開兩腳好平衡自己，雙手筆直放在窗欄上那個想像中重物的後面，接著向窗外一推，然後兩手朝天做了一個用力禱告上帝的動作。這個想像的重物經過了四層樓的窗子，很快的掉下來，打死了警察，但是，警察沒注意到。他看了粉筆貓最後一眼，就用內八字腳繼續巡視他的轄區，雙手互握在藍制服的背後，腕上懸著的警棍搖擺不已。

藍道夫走向壁爐架，舉起藍絲，抓弄牠的耳朵。他把牠放在書架中的書後，看牠爬出來，然後又把牠放回去，這樣做了三、四次，直到藍絲煩得不再出來，接著，他去廚房拿了一塊餅乾走向窗子。陶絲黛已從藏匿處跑出來，很快地在貓背上畫一隻鳥，又閃進門內了，同時，藍道夫用餅乾逗著藍絲玩。這隻鳥幾乎有貓那麼大，全身畫著橫線條。陶絲黛改畫了那隻貓，牠有兩條尾巴和一邊有兩隻眼睛，另一邊只有一隻眼睛。第二條尾巴是翹捲著，鳥是頭朝貓尾站在貓背上，輕而易舉的啄著

貓尾。藍道夫非常生氣,想去吐這隻鳥一口痰,但是,他剛吃了一塊餅乾,沒有口水,因此,他到浴室喝了一杯水。

他回來時,陶絲黛在鳥頭上畫了一把有紅線條的雨傘,看到那個紅線條之後,他的心情更壞了。於是小心翼翼的瞄準那隻鳥,想吐中牠。可是沒有吐中,只吐中人行道上的空地,痰離鳥和貓有兩英尺遠。在他來得及吸吮口水之前,陶絲黛從大門跑出來了,在人行道上畫好一個藍圈圍著這口痰漬,好讓全世界都看見他失敗的記號。陶絲黛逃回避難所時,藍道夫的雙頰還在吸吮著,用力地把舌頭頂住上顎。

藍道夫聽到過有些人自鎖在公寓裡,後來就發瘋了,用槍射殺男男女女、警察,甚至小孩,一直到他們子彈用盡,或者被催淚彈制服時方才罷休。此計甚妙,藍道夫走到房門,鎖上,在門內堆上每件能搬動的家具。最後,堆上一張沙發,兩張有把手的椅子,一張咖啡桌和三本電話簿,他不堆了,又回到窗邊。他離開人行道時,陶絲黛畫好了兩匹馬、三顆星、一棵樹,以及在一顆心的中間寫上一個人姓名的縮寫字母,但是他看不清那個縮寫字母。

他小心瞄準,正好吐中一匹馬的馬頭,又吐中了樹,兩次沒有吐中,吐中了雨傘,又沒吐中,吐中陶絲黛畫好他失敗過的記號藍圖,最後,吐中一位走在街上手抱雜貨袋的女人的頭頂。她先摸摸頭,然後看看手,又摸摸頭,再看看手。臉一臭,就在大衣上擦擦手,然後抬頭看看藍道夫,他的嘴正在吸吮。她猛跳進門簷下,站在陶絲黛的旁邊,這次藍道夫又吐中她的鞋子。在藍道夫沒來得及再吐陶絲黛之前,她爬出來,圍著她的作品快跑,然後又回到門簷下。她沾沾自喜的笑著那個女人還在大衣上擦手。有一個男人戴著一頂圓高帽,穿著細線條的禮服走過窗下,他抬頭往上瞧,看看究竟是何物從何處吐中他肩膀的時候,就丟開帽子。然後,檢起帽子的時候,才看清是一塊大而圓的濕漬就在帽頂上。他也跑進門簷下跟陶絲黛在一起。有一個身穿狐皮大衣的女人也跑進來跟他們在一起,他們全在等那個警察回來的時候,那個警察就來了。

警察在人行道上倒著走往上看著窗子。藍絲跟藍道夫在窗邊對看著那個警察。藍絲注視著藍道夫，他的嘴吸吮了片刻，然後就吐中那個警察的制服從上面算來的第三顆鈕扣。

警察也跑來跟他們躲在一起，陶絲黛被派到鄰家，去找正在串門子的賀恩太太。賀恩太太、警察、戴帽子的先生、身穿狐皮大衣的女人和陶絲黛走上四樓去。在大衣上擦手的女人則留在樓下。

他們敲著門。賀恩太太從鑰匙孔中看到藍絲坐在一張有把手的椅上，兩眼看著門的把手。戴帽子的男人問賀恩太太，他是否可以從鑰匙孔中往屋內看看，但沒人理他。警察從口袋裡取出一把帶有起子的小刀，橇開鎖。藍絲還坐在原處，頭歪向一邊看著門，而藍道夫還留在窗前，又勉強吐中那隻粉筆貓。他轉身，看到抵住大門的家具已慢慢地移開了。他朝粉筆貓吐了一口最後的失望之痰，就跑向壁爐，抓起藍花瓶，然後又跑回窗邊。警察用力衝進屋內時，賀恩太太剛好在他身後，而藍絲則跳向壁爐架。在她看見她兒子拿著她那心愛的藍花瓶時，不禁發出一陣低喝，警察扶起無力的藍道夫時，藍花瓶就掉在樓外，她衝出屋外。

賀恩太太蹣跚的從四樓走下來，穿過門，經過除了她家之外，其家各家信箱上都用粉筆畫著貓頭鷹。她走在人行道上，看到花瓶的碎片散在各處有十碼之遠，找到一些柏尼的剩餘骨灰，可是它已混在灰塵、骨灰和粉筆灰之間，難以分辨。陶絲黛戴著一頂圓高帽從屋內跳出來時，沒人注意到她，在一片陶質藍花瓶的碎片外圍畫了一個草率的圓圈後，她就消失在街角了。

改編設計步驟

小說改編成電影腳本，要經過四個不同的設計步驟：故事大綱、情節處理、分場腳本和拍攝腳本。雖然這些名詞的用法常是模糊不清，但

的確說明電影腳本發展的特定過程。

第一步驟：故事大綱

　　故事大綱包括最基本的構思。其目的是說明電影的要點——電影的內容。它也包括達到這主要目的所有的其他主要與次要重點所作的大致組合。故事大綱沒有特定的形式，其情況常基於製片人的個人意思。在某些例子中，它也許只是表達情節進行的一些單獨的文句。製片人看完之後，他會有意無意的檢查故事大綱的進行是否合乎邏輯。關於這點，可能會改變故事大綱的先後次序，採用或刪除某些構想。故事大綱並不一定得按照電影拍攝的順序。換言之，故事大綱邏輯的秩序不需按照將來電影拍成後的形式的場景段落安排的邏輯來進行。

　　說得更明白些，故事大綱是討論電影裡抽象主題的地點，它只是提供一些概念或者是事件。與紀錄片有關時，製片人會討論概念；寫解說詞時，他會想到目前的事件。但是，這並不是說這是必須嚴格遵守的規則。事實上，寫作的情況可能會顛倒過來。重要的是對該製片人最為有效的思考方式。每個製作人有他自己的角度，而會按照他的需要來安排構思。在這種情形下，製片人就和長篇作家、劇作家、短篇作家，或是雜文作者沒有什麼兩樣。有時，只能稱故事大綱為筆記的編纂，除了編劇者本人之外，對他人都沒有意義。這些筆記可能寫在舊信封、零碎的報紙，或是一張碎紙上。

案例：《一模一樣》

　　主題：男女兒童互相惡作劇
　　時間：一九五九年
　　地點：萊城市
　　人物表：
　　藍道夫·賀恩：十二歲，愛搗蛋、好幻想。

陶絲黛‧芮德：十歲，愛畫圖。

藍絲：母貓，灰色，安哥拉種。

賀恩太太：藍道夫之母。

警察

女人

男人

開頭（參考原拍攝腳本鏡頭1～30）

藍道夫與陶絲黛是一對愛惡作劇的男女兒童。男孩住四樓，女孩住一樓。

一天，陶絲黛在人行道上用粉筆畫了個「心」，上面寫著「陶絲黛‧芮德愛藍道夫‧賀恩」。藍道夫正在窗口嚼著甘草棒棒糖，一看到她在人行道上畫圖，就用痰吐她。她抬頭一看，就知大事不妙，趕緊逃進大門口。如此一吐一躲，來來往往有數回合。最後，她乾脆開門躲進門內，從衣袋中拿出一根粉筆，在牆上寫著「陶絲黛恨藍道夫」，然後又畫了一隻箭對著賀恩家的信箱。

賀恩太太戴著帽子，穿好衣服正要外出購物，一進入客廳，就看到她兒子把大半個身子伸出窗外，不由得大喝一聲「藍道夫！」他一轉身，順便把甘草棒棒糖也塞進袋中。賀恩太太一指吸塵器，他就乖乖的拿起來。

柏尼是藍道夫的叔叔，留有一筆遺產給他們，所以賀恩太太把他的骨灰缸供在桌上，誰都不准碰，不料藍絲這貓不知厲害的就跳上那張「禁桌」，難怪賀恩太太要一把抓住牠遞給藍道夫。

她親親他的前額，又弄整他的頭髮，給他一個飛吻後，就開門外出。藍道夫如獲大赦，馬上弄亂自己的頭髮，把貓放在「禁桌」上，然後把吸塵器一丟，從袋中拿出甘草棒棒糖大嚼一番。

中間（參考原拍攝腳本鏡頭30～70）

賀恩太太從樓下大門口走出來，看到陶絲黛在畫圖，不禁發出「噢！好美喲！」的讚嘆。樓上的藍道夫看在眼裡一副受挫的樣子，把想吐的口水又吞了回去。

最令藍道夫不服氣的是警察竟然特許陶絲黛在人行道上畫圖。她看到藍道夫又要吐她時，很快的躲在警察腳後，沿著他的鞋子畫了一個鞋樣。氣得藍道夫用手作了一把手槍瞄準射擊他的手勢。這種報復很過癮，一面他在屋內打轉射擊，一面從想像的手槍套裡拔出一把假想的手槍。一會兒蹲在一張椅背朝門射擊，一會兒又跳起來朝門疾走。乾脆一不做二不休在門邊拿了一件家具頂住門，然後倒著走，用「雙槍」掩護門，並且還吹散槍煙，最後插槍入套，勝利地一笑。

他從碗中拿出一塊餅乾，抱起藍絲，蹲在地板上，把牠放在懷中玩弄，然後走到窗口，放掉貓，從嘴中拿出餅乾，想要吐痰，卻流到下巴。急返屋中，再回來時，手裡拿著插著花的花瓶，把花倒在窗外，沒澆中陶絲黛，反而讓她撿了一朵花插在頭髮上，一副挑戰的姿態仰視著他。

陶絲黛正在畫得起勁時，一顆水彈的一聲落在靠近她手邊的圖畫上，嚇得她的右手趕快縮了回來，抬頭一看，只見他拿著一個裝著水彈的平底鍋，逼得她不得不撤回門內，眼睜睜的看著水彈在炸毀她的圖畫。

她看到一位戴帽的女人走近了，就慌慌張張的向她招手，並上指窗口，那女人抬頭一看，窗口是空的，在向她表示同情之後，就走開了，她向陶絲黛說再見時，一顆水彈就落在她漂亮的帽子上。藍道夫一看炸錯了人，用手猛拍嘴巴，知道後果不堪設想。那女人跑進門內跟陶絲黛躲在一起，氣憤地想弄乾衣服。

又來了一位戴圓高帽的男人走進射程。藍道夫決定這次故意擊中他會比較好玩，於是用水彈瞄準。那個女人想提醒他，可惜水彈卻畢直的

擊中他的帽子。他一楞,脫帽,往上一看,一聲尖叫就跑進門口跟她們躲在一起,另一枚水彈又差一點打中他。

他們看到警察來了,就異口同聲指著樓上的窗戶抱怨。警察一面察看信箱上的姓氏,一面掏出記事本在做記錄,然後從門口走上階梯仰視,看到一枚水彈落下時,想要閃躲,為時已晚,肩部已經中彈了。

賀恩太太外出購物已經回來了,提著一個帽盒。她排開眾人,跟著警察前進。藍道夫一見媽媽回來就知道大事不妙,一溜煙跑進屋內,注視著他做好防禦工事的大門。他放下平底鍋,左看右看,慌慌張張地在設法脫身。不管三七二十一,先弄一張椅子頂住門再說,一看到「禁桌」上的骨灰缸,就衝動地抓起抱在胸前。

警察用力打開門,把防禦工事推在一邊,賀恩太太和其他人跟在他身後。警察走向藍道夫時,他就把骨灰缸伸出窗外威脅的要丟下它。賀恩太太緊張的抓住警察的胳膊,警察抓住他時,他就把骨灰缸丟出窗外。

結尾(參考原拍攝腳本鏡頭70～76)

賀恩太太失神的走出大門口,惶惑的看著人行道上的骨灰缸碎片,不知所措。

陶絲黛戴著一頂圓高帽,跟在她身後,然後跳過那些碎片,而且還在碎片四周畫了一個圓圈,就高高興興的邊唱邊跳的跳向街尾。

🎬 第二步驟:情節處理

情節處理是一個比較詳細的故事大綱。它不但包括故事情節中所有的細節,而且,一般說來,更從故事的開頭一直進行到故事的結束為止。而最後拍成的電影全賴以成形的結構在故事大綱中不易看出,只有在情節處理中比較看得清楚。

情節處理有雙重目的:它提供全部故事背景,以便於清楚瞭解和檢

視故事中的因果；再者，它是發展故事的關係架構。在情節處理中，有很多細節和重點，它們在進一步修改潤飾電影腳本時，也許被淘汰了。有時候，有些重點用說明性的設計或對白來做最後處理，或完全刪除。

　　情節處理是整個情節的一個詳細記錄，大多數是用段的方式書寫。一個優良的情節處理應包括作品的風格和特質。它常常只以粗略的大綱來處理主要情節。只有主要的故事情節，而其他則付諸闕如。所以說，其他例如電影的觀點，電影的特色——人物的類型、外景是否真實、服裝的式樣，以及故事的風味——在做情節處理時都應該寫明。

案例：《一模一樣》 ㊳

初稿

　　字幕是用一個小孩在一座城市的人行道上用粉筆塗鴉而成。在看字幕的同時，有一個小女孩（陶絲黛）在唱歌，用單一樂器伴奏。字幕和歌聲製造了在仲夏洋溢著天真瀾漫的氣氛。攝影機拍攝到人行道上時，就現出全部的字幕，「陶絲黛・芮德愛藍道夫，賀恩」（用粉筆寫的），觀眾最後看到這隻藝術家的手——一個小孩的手，在人行道上用心畫了一隻大貓。觀眾終於看清這位藝術家——一個十多歲的女孩，用白粉筆聚精會神地在畫貓身的輪廓。

　　她身穿夏裝——一個很討人喜歡的小孩。她的懷中有很多彩色粉筆，她用藝術的眼光選了一些彩色粉筆來畫貓。

　　攝影機從遠處往上拍攝四樓的窗子，小女孩在大廈的前面畫圖。一個十二歲大的男孩把身體伸出窗外，俯視她在人行道上畫圖。

　　攝影機近拍他的臉，只見他像一頭淘氣的駱駝嚼著嘴，吸吮著雙頰，直到嘴裡湧含著一口大痰方才罷休。從他的表情可知，他正想做一個有趣的試驗。瞄準了，就把痰吐到樓下的人行道上，他關心的看著痰落向何處。

　　痰濺在水泥地那隻粉筆貓上。陶絲黛雙手遮著頭頂猛跑向門簷下。

而她懷中的粉筆卻灑落在人行道。

她小心走到門邊，往上偷看在四樓窗戶的藍道夫。他又飛吐出第二顆痰彈射在她腳邊階梯的頂端時，她就跳回來了。她抽回雙腳，不高興的檢視著，得意的他沒吐中她。

藍道夫向窗外再伸出一點身子，想看看躲在門簷下的陶絲黛。他除了耐心等待目標重現之外，臉上少有表情或沒有表情。

陶絲黛站在門外，滿懷挫折的看著她在外面畫的貓，和灑落一地的粉筆。藍道夫為她吸吮了大痰彈，再度吐在她的粉筆貓上時，她怒握雙掌，抬頭仇視著她的敵人，無可奈何地伸伸舌頭。

然後，她走進門內，來到一排信箱和大門的門鈴前，氣極敗壞的從口袋裡拿出一根粉筆，在一個信箱上朝著牆壁的下面寫字：陶絲黛・芮德恨藍道夫・賀恩恨藍道夫・賀恩恨藍道夫・賀恩恨藍道夫・賀恩。

樓上，藍道夫在公寓的客廳裡，把身體斜斜伸出窗外。賀恩太太走進屋裡，看見藍絲坐在壁爐架上，靠在一個難看的好像花瓶式的骨灰缸旁擦身體（或者還有其他一些易碎的怪物）。賀恩太太抓起藍絲遞給藍道夫，向他叱喝著，指著這隻花瓶（或稱怪物），表示關心它的安全。然後，她小心翼翼地，一絲不苟地擦拭瓶上想像中的小污點。賀恩太太提起一個漂亮的手提袋走向藍道夫，母性般地溫柔親著他，十分關懷地整好他的頭髮。她剛一轉身，藍道夫又故意弄亂自己的頭髮。賀恩太太在門口向他搖手再見，然後就走了。

藍道夫走回窗邊，俯視人行道，見狀一驚，陶絲黛又在拚命畫她的藝術品，現在，它已增大了許多。她在貓背上畫好一隻鳥，同時貓也改進不少，畫上一隻尾巴和第二隻眼睛，另外再加上兩隻貓頭鷹和一棵棕櫚樹。

賀恩太太走出大門時，他正吸吮著第二口痰球，想要吐出去。她走近陶絲黛，帶著好像驚嘆的誇張表情在欣賞那件藝術品，「噢！真美！」她拍拍她的頭後就走了。

有一位警察來了，賀恩太太向她點點頭，他報以致意的微笑，賀恩

太太走向街尾。

警察停下來，欣賞陶絲黛的藝術品。藍道夫非常生氣的閃進房內，從地板上抓起一件重物——它雖然是想像的，但要裝成很重的樣子。他假裝用力把它搬到窗欄，往外面空地一推。轉過身子，邪惡的高興閉起眼睛，雙手合十的做了一個心懷不軌的禱告。他滿懷希望地睜開眼睛，凝視窗外看看他想像的重物究竟有沒有打中他的倒楣鬼，他看見警察走在街上，允許陶絲黛重新畫圖時，不禁嘆著氣。警察繼續用內八字腳巡視他的管區，警棍則掛在腰間，雙手緊握在背後。

藍道夫滿腹失望的吸吮了更多的口水，飛吐出去，看它下墜，差了好遠才能吐中陶絲黛的藝術品。她輕跳而過，在沒吐中的濕漬四周畫了一個圓圈，抬頭勝利的看了藍道夫一眼，在他報復之前，她就跑進大門裡頭了。陶絲黛跑進門內，按著賀恩家的門鈴向他示威。藍道夫煩惱的聽著鈴聲。他聳聳肩，從盤中拿起一塊餅乾，吃得滿嘴發乾。他抱起藍絲給牠一塊，牠嗅了嗅就背過臉去。他把藍絲放在寶瓶（或是怪物）上，牠跳下來幾乎弄倒那隻寶瓶時，藍道夫笑了。

他漫不經心走回窗子，往下看。陶絲黛的藝術品現在已十分壯觀，在大廈前面已加上很多的動物和花紋。她老早塗去寫「陶絲黛‧芮德愛藍道夫‧賀恩」的那顆心，同時，在原處她畫了一個寫著藍道夫之墓的簡單碑文的墓碑。但，看不見做這件壞事的壞蛋。

藍道夫的嘴巴被碎餅乾弄成怪模怪樣，力不從心的吸吮了一些口水。陶絲黛突然跳起來，朝著他笑。他無可奈何，口水卻吐中自己的下巴。他朝下厭惡的看了一下，靈機一動。陶絲黛不慌不忙地改畫她的藝術作品。不知從何處來了一根大水柱淋在人行道上，陶絲黛吃了一驚，可是水沒淋到她，跳起來，不屑的往上看。藍道夫暴怒地拿著一個空玻璃杯。陶絲黛嘲弄著哼著歌，表示她知道，他越是生氣，越是瞄不準。

藍道夫離開窗子。陶絲黛從大門裡拿出一根跳繩，高興的跳著。

在這個情節處理初稿中，有兩個重要的場景：一是藍道夫的媽媽弄順他的頭髮，然後他又弄亂的一場戲；二是藍道夫舉起一個想像的

東西，然後丟向樓下警察身上的這場戲。雖然，由描述上面兩個場景看來，視覺效果是很生動，可是，重要的是這兩個場景並未緊扣中心情節。

故事的後半段表現的有點突然，好像劇情已經終了。該情節處理失去了許多細節，而且降低了原故事原有的豐富性。

二稿 [39]

藍道夫從口中取出餅乾，想要吐弄樓下那件藝術品，又沒法吸吮夠量的口水，就討厭的丟下餅乾。他不顧一切的再想吐痰時，只勉強吐中自己的下巴。陶絲黛看到他狼狽的樣子，就停止跳繩，興高采烈的指著他笑，然後，又走回去跳繩。她抬頭一瞄之後，就不跳了，只見藍道夫伸出手來，拿著一盤水，小心地倒著，沖刷她的藝術作品。

不久，他露臉了，很快樂地回瞪著他的敵人。

陶絲黛唱歌嘲笑他，朝下指著她的藝術作品。藍道夫的自信心立刻動搖了，把頭伸向窗外看看那盤水有沒有灑中陶絲黛的藝術作品，結果失望的發現那盤水順著牆壁流下來，畢竟那盤水一點都沒傷到陶絲黛的藝術作品。（沒採用）

藍道夫愈來愈氣，離開窗戶，拿起雞毛撢子，發瘋地撕著雞毛，直到拔光為止，屋裡飛滿著雞毛。藍絲奇怪的看著他。然後，拿著這根禿雞毛撢子的把柄，把它假想成一挺機關槍，往腰上一頂，牙齒顫顫作聲，假裝在射擊，一陣子彈掃射了視線範圍內的一切東西。他儲備剩下的假想的彈藥，好做為她母親生氣離房關門時連續射擊之用。（沒採用）

藍道夫決定在門口做好防禦工事，丟下那挺假想的機關槍，推著一件家具斜頂著門，又拿起其他的家具往上推。

然後，他去廚房翻箱倒櫃找出一打平常用來裝三明治的薄蠟塑膠袋。他找到一個淺底桶，用塑膠袋套緊在水龍頭上接滿後，就紮緊袋口，惡作劇的一笑，整整齊齊的弄妥淺底桶中那些可愛的飛彈。現在，

他提著滿桶的彈藥走向窗欄，小心的放下來，向窗外搜索敵人。

現在，陶絲黛又回到街邊，在她的藝術作品不遠的地方跳繩。藍道夫拿出第一個三明治水袋，慎重其事地拿著，讓它滴著，澆中一匹粉筆馬。又用第二個小心翼翼的瞄準，澆中了一株粉筆樹。第三個則澆中一把粉筆傘，險些就澆中陶絲黛，她驚惶的衝進門口的掩體裡，看著她的作品不斷的受到踩躪轟炸。

藍道夫不斷的正確瞄準。他澆中一隻粉筆貓頭鷹，第二次就失誤了，第三次澆中陶絲黛在他先前失誤處所畫的藍圈圈，第四次澆中突然從屋角走來手抱雜貨袋的婦人，手一鬆，雜貨袋掉在人行道上跌得粉碎，於是跟陶絲黛一起躲在門口，驚慌失措的往上看，然後看著她的橘子和罐頭在街上滾著。陶絲黛直等到第二顆痰彈射到人行道上為止，才走出來，大拇指貼著雙耳，向樓上的藍道夫招招手，她看見第二個水袋要倒下來時，就走回掩體。有個戴圓高帽的男人剛好從屋角拐過來，水袋筆直打中他頭上的那頂很神氣的高帽子。他脫掉帽子，吃驚地檢查，往上一看，「啊！」的一聲就跟陶絲黛和那個女人一起躲在門口，水袋差一點打中他們。

藍道夫發現彈藥幾乎沒有了，在重新上彈時，心想，如何防止敵人進攻。他從口袋裡拿出一個玩具氣球，狂衝進廚房，把它緊緊套在水龍頭上，用橡皮圈繞了好幾道綁起來，在氣球底下墊了一個盤子，讓水平穩地流進來。

同時，這一男一女和陶絲黛從門口躊躇走出來。他們想，我們該不該乘磯逃出去？不敢──當他們看見藍道夫的臉又出現在窗口，手裡還拿著一個薄蠟塑膠袋，身子又猛地抽回來了。

藍道夫獰笑，跑回廚房看看氣球接水的情況。還沒接滿，他就飛快的跑回窗口，看到那些被圍的受害者正向一位身穿上好皮大衣的女人解釋，他們無法靠邊站，讓她進來，她只好繞道靠邊站，因為她沒聽他們的忠告，結果她就遭到飛來的橫禍，因為藍道夫已經投下最後的薄蠟塑膠袋，她濕淋淋的想跟他們一起躲在門口的掩體裡。

藍道夫趕快回到廚房，氣球已接滿了水，脹滿了盤子。他關上水，小心的拔下球頸，紮上結，拿開水槽裡被氣球脹滿的盤子。

那個內八字腳的警察沿著他的轄區回來了，還未覺察到前面的災情。藍道夫抱著毀滅炸彈走出廚房。警察無憂無慮的揮著警棍。藍道夫走近窗子。警察好奇地看著前面人行道上的雜物碎片，接著又看到他們聚集在門口。藍道夫站在窗口。警察說：「搞什麼鬼……。」他們朝他發瘋地搖手。嘩啦啦……

警察怒火漸升，抬頭一看，藍道夫和藍絲正好奇地往下看著他們——從藍道夫的臉上不難漸漸明白他作戰暴行的嚴重性。

門口那些人讓路給警察，賀恩太太在門口問發生什麼事的時候，那個警察就進來了。他們七嘴八舌，比手畫腳的走上樓梯。警察敲門，沒人理。賀恩太太拿出鑰匙開門，開不開，把警察推到一邊，從鑰匙孔往裡看，什麼也沒看到。那位戴帽的男士問她，可不可以讓他從鑰匙孔裡望望，沒人理他。警察從口袋掏出一把帶有螺絲起子的小刀撬門。

室內，藍道夫看著門的時候，快急瘋了。門外的人頂門時，他看到家具漸漸滑動。他四下搜尋物件想頂住屋門，就是找不到。因此，他倒著走，並拿起裝著賀恩叔叔的骨灰缸。在他們破門而入時，他拿著骨灰缸威脅著要丟掉它。警察走向藍道夫，而賀恩太太一看到柏尼的骨灰要被丟到窗外，嚇得伸手搗嘴，停下腳步，楞住了。就在警察制住藍道夫時，他們就走開了。骨灰缸嘩啦一聲跌在人行道上。

賀恩太太排開他們和家具走下樓來。她在大廈前面骨灰缸碎片的地方看了一下。陶絲黛戴著圓高帽從門口出來跳繩時，賀恩太太站在那兒，驚訝的瞪著，簡直不知所措。

賀恩太太茫然看著陶絲黛跳過那個破骨灰缸的一塊碎片，她在那兒畫了一個圓圈，然後，在街上跳繩而去，唱著她在開場時同樣的歌曲。

二稿包括了更詳細的結局。在寫好情節處理二稿時，不但補上提過的缺點，同時又包括了刻化有關人物的細節。

在檢查情節處理二稿時，因為紐約大學的學生決定了很多的多餘場

景，以致使情節發展到分散的地步，所以刪掉了很多。由於混亂的行動使結局變得不必要的複雜，所以才加以改寫。

他們現在大致還滿意所寫的情節的方法，進一步就要設計鏡頭。在正式安排鏡頭之前，他們發現，寫動作過程對定稿大綱有益。下面定稿大綱是根據情節處理而寫的，但只選主要動作。當然，若要瞭解全部場景的內容，可以參看情節處理。在寫了幾個草稿之後，定稿大綱的進展如下述：

定稿大綱[40]

1.序場（遊戲開始）：

(1)陶絲黛在畫圖。

(2)藍道夫在窗口吐痰。

(3)陶絲黛驚惶的逃進門口。

(4)藍道夫與陶絲黛的對比心又在吐痰;她求助無門。

(5)藍道夫等待……吐痰，吐中粉筆貓。

(6)陶絲黛一氣，就在牆上畫圖報復。

2.劇情發展（遊戲中止）：

(1)藍道夫在窗口等待繼續玩遊戲。

(2)賀恩太太進屋，差一點看到藍道夫吐痰。

(3)賀恩太太罵他，然後要他做事。

(4)賀恩太太挪開藍絲，整理房間，離開，重回屋內，向藍道夫說再見。

(5)藍道夫弄亂自己的頭髮，扔掉雞毛撢子。

(6)藍道夫吸吮著口水，正要吐向陶絲黛，可是賀恩太太在樓下出現。

(7)賀恩太太誇獎陶絲黛，然後走開。

(8)藍道夫又要吐痰，可是來了一個警察。

(9)警察和陶絲黛。

(10)藍道夫「假裝射擊」警察。

(11)藍道夫假想頂住門（他自己是一名歹徒等等）。

(12)他累了，吃著餅乾，摸著藍絲。

3.糾紛與發展（重新遊戲）：

(1)陶絲黛在人行道上畫滿了藝術作品之後，覺得無聊。藍道夫在
　　那裡？最後，她向樓上叫他的名字。

(2)他出現在窗口，她嘲笑他。他吐她，但沒吐中。

(3)她一面在他失誤處畫了一個圓圈，一面嘲笑他。

(4)他想要再吐痰，結果吐中自己的下巴。拿超插著花的花瓶，把
　　花和水往外倒。

(5)她撿起花，做了一個舞姿來糗他（瓶水則順著大廈的牆邊流下
　　來）。

(6)藍道夫離開了窗口。

(7)陶絲黛滿腹狐疑不知道他去那裡了。一面整理著花，一面望著
　　空窗戶。在花的四周畫了一個大圓圈。

(8)同時，藍道夫用紙袋裝水失敗了。挫折之後，終於發現裝三明
　　治的塑膠袋。裝滿彈藥。

(9)藍道夫在窗口露面了，瞄準投下第一顆炸彈。

(10)新式武器嚇壞了陶絲黛。第二顆炸彈打中了她，弄得狼狽不
　　　堪。情況更複難了，他沒想到彈幕會打中一位穿皮大衣的女人
　　　（或高貴的帽子）。

4.危機發展（動作趨向高潮）：

(1)那位女士跟陶絲黛一起躲在門簷下。陶絲黛笑著。

(2)有一位戴圓高帽的男士經過，他沒注意道這個情形，被擊中
　　了，抬頭一看，尖叫一聲，就在第二顆飛彈射向他站著的地方
　　時，俯身衝進門簷。

(3)藍道夫現在是被勝利沖昏了頭，耐心等待下一名犧牲者。

(4)屋簷下這群濕淋淋的人看到一位手抱雜貨袋的婦入，就拚命地

向她打手勢。她不明究裡的停下來，爲時已晚，她中彈了。一個反應動作，就跑進門簷下跟他們躲在一起。

(5)藍道夫投彈時，這群猶豫不決的人欲逃的樣子，就像貓抓老鼠的遊戲。

(6)警察入鏡。警察中彈（沒詳細寫出來）。陶絲黛發出歇斯底里的笑聲。

5.結局：

(1)陶絲黛看見賀恩太太來的時候，就喘了一口氣；警察還在做中彈後的反應動作。他們六人走上樓梯。

(2)藍道夫從面對門的窗口倒走過來。他打了個寒噤，就在門後拚命推東西，像電話簿等等來構築防禦工事。

(3)他們來到門口；藍道夫傾身頂著快開的門。防禦工事被攻破了，警察破門而入。

(4)藍道夫已被逼上梁山，雙手抱著骨灰缸。賀恩太太見狀就去阻止警察。警察抓住他時，他就把骨灰缸往窗外一扔。

(5)賀恩太太一聲尖叫，調頭就往樓下走。她來到屋外，看到破碎的骨灰缸散佈在人行道上。

(6)戴著圓高帽的陶絲黛從賀恩太太身後走出來時，賀恩太太如墜入五里霧中。她在一塊骨灰缸碎片的四周畫了一個粉筆圈，就在街上跳繩離去。

▋第三步驟：分場腳本

分場腳本是比情節處理又更進一步的寫作，正確寫明電影故事的發展。想要瞭解情節處理與分場腳本之間的變化，可以參看偵探小說家和偵探電影編劇的寫法。其中，巧妙的設計案子、抽絲剝繭、情節鋪陳，找到兇手。但在這種故事的情節處理當中，並不需要故作神祕。在情節處理當中，事件按照發生的先後秩序很詳細而直接的寫下來，故事中的

若干關係、若干事件，用簡單的直線方式安排出來。但在分場腳本中則不然，它的事件在先發生的，可能在最後才予以揭露。案件的處理發展類似完工後的小說與電影。在故事發展中漸漸提供線索產生懸疑與陰謀感，而分場腳本中就是要詳列如何做到這些。

因此，比方有一個故事說，有一個記者認識一位年輕的富家浪蕩小姐，他陪她坐著她那漂亮的美國轎車兜風，故事也許是這樣開始，但電影也許不是這樣拍。故事也許很複雜的寫到，因為記者另有女友，致使原來的女友服毒自殺。這個記者剛一回到家中時，也許看見她臥地痛苦的在啜泣，說一些沒有意思的話。他趕快送她到醫院。像這些場景也許跟其他的場景交叉進行。在釐訂故事的重點時，一來要合理安排所有的素材，二來要把主題的意義表達出來，開頭的鏡頭可能是一個外表是金做的耶穌雕像，吊在一架直升機下搖擺著，直昇機把它帶過羅馬的屋頂上。第二架直升機裡面坐著一個記者和攝影師在追逐第一架直升機。穿比基尼裝曬日光浴的女孩，男孩們想跟她們交談、約會，耶穌的雕像使觀眾想起費里尼的《生活的甜蜜》（*La Dolce Vita*）。這是怎麼一回事呢？什麼人在想什麼？什麼人在感覺什麼？這些隨著故事的發展都會表現出來，而電影的內容就可想而知了，所謂分場腳本就是寫明這些構造方法。

分場腳本是用一段（paragraph）一段的方式寫出，同時也常按照段落（sequences）的方式分條逐項的來寫，換言之，第一個段落也許分為四個、五個或者更多的段來寫。第二個段落（第三個段落和第四個段落等等）也可能有好幾段。就段而言，雖然每個段不一定等於一個場景，但是從段落的數目中大概可知其中的場景數。如同情節處理，分場腳本應寫明電影的特色和觀點。

案例《一模一樣》[41]

1.片頭

字幕：自奧利夫·古然尼原著故事改編

2.職員表：演員

3.職員表：指導老師

4.職員表：指導老師

5.外景　城市人行道　日（中近景）

　　陶絲黛在人行道上畫了一個「心」，用粉筆在心中寫上：「陶絲黛
　　‧芮德愛藍道夫‧賀恩」。然後又畫其他的動物。

6.外景　城市人行道　日（特寫）

　　她邊唱邊畫，不時從懷中選出新粉筆來畫圖。

7.外景　賀恩家窗口　日（中近景）

　　藍道夫口嚼甘草棒棒糖，儘量俯視陶絲黛，一想到吐痰這檔子
　　事，就吸吮著口水，瞄準她的圖畫脫口而出。

　　A、外景　城市人行道　日（遠景）

　　陶絲黛在畫圖。

8.外景　城市人行道　日（特寫）

　　陶絲黛的右手在畫圖。

9.外景　城市人行道　日（指特寫）

　　陶絲黛一臉聚精會神的在畫圖。

10.外景　城市人行道　日（特寫）

　　她起身時，粉筆從懷中紛紛落下。
　　抬頭一望見藍道夫，就急忙跳開。

11.外景　大廈門口　日（全景）

　　她逃進大廈的門口，眼往上瞟。

12.外景　賀恩家窗口　日（遠景）

　　藍道夫伸出窗外，又吐了一口痰。

13.外景　大廈門口　日（近景）

　　痰落在階梯上，靠近她腳邊，她生氣地在擦痰漬。

14.外景　大廈門口連人行道　日（遠景）

　　她伸伸頭，又很快地收回來。

攝影機搖攝到圖畫。

15.外景　賀恩家窗口　日（特寫）

藍道夫不動聲色，改吐圖畫而不吐她。

16.外景　城市人行道　日（特寫）

一口痰落在粉筆畫的動物上。

17.外景　大廈門口　日（特寫）

她看看她畫的貓，又生氣地仰視藍道夫。

18.外景　大廈門口連人行道　日（全景）

她跑出去用腳擦掉圖畫上的痰漬。

然後又跑回來，開門，進入門內。

19.內景　門內　日（中景）

她生氣的從衣袋中拿出一根粉筆，在牆上寫著：「陶絲黛恨藍道夫」。而且還畫了一隻箭對賀恩家的信箱。

20.內景　賀恩家客廳　日（中景）

藍道夫把大半個身子伸出窗外來探視陶絲黛。

21.內景　賀恩家客廳　日（中近景）

賀恩太太戴著帽子，穿好衣服，從其他的房間進來，正要外出購物，看見藍道夫把身子伸出窗外，於是停下來大聲叫道：「藍道夫！」

22.內景　賀恩家窗口　日（中景）

他回身臉轉向著賀恩太太，把甘草棒棒糖塞進袋中。

23.內景　賀恩家客廳　日（中景）

賀恩太太走向他的面前，一指吸塵器，他點點頭就拿了起來。

24.內景　賀恩家客廳　日（近景）

桌上擺著賀恩叔叔的骨灰缸，缸上寫著：「敬愛的柏尼·賀恩叔叔安息，1883-1932」。

缸旁擺著一個圍有像框的賀恩叔叔的照片。

藍絲跳上桌子。

25.內景　賀恩家客廳　日（特寫）

賀恩太太看見藍絲跳上桌子，就去抓牠。

26.內景　賀恩家客廳　日（全景）

賀恩太太抓起桌上的藍絲遞給藍道夫，罵他。

27.內景　賀恩家客廳　日（中特寫）

藍道夫往上看，一手玩貓，一手拿著吸塵器。

他點點頭表示瞭解母命。

28.內景　賀恩家客廳　日（中特寫）

賀恩太太俯身親他，甜甜一笑。

29.內景　賀恩家客廳　日（中景）

賀恩太太親著他的前額，又弄整他的頭髮，然後調頭走向門口。

30.內景　賀恩家門口連客廳　日（中特寫）

賀恩太太在門口轉身飛吻藍道夫，就砰地關上門。他故意弄亂頭
髮，又把貓放在禁桌上，把吸塵器一扔，從袋中拿出甘草棒棒
糖。

31.外景　城市人行道　日（遠景）

陶絲黛又在人行道上畫了一些其他的東西。

賀恩太太從樓下的門口走出來，對陶絲黛的圖畫大加讚賞：

「噢！好美喲！」就走開了。

A、外景　城市人行道　日（特寫）

陶絲黛注視著賀恩太太。

賀恩太太朝她微微一笑。

B、外景　賀恩家窗口　日（特寫）

藍道夫滿懷挫折的俯視，欲吐又止，只好吞吞口水。

32.外景　城市人行道　日（中近景）

一名管區警察來了，他「特許」陶絲黛在人行道上畫圖。

33.外景　城市人行道　日（特寫）

她抬頭朝警察微微一笑，仰視到警察身後的藍道夫又要吐她，就

趕緊躲在警察腳後，沿著他的鞋子畫了個鞋樣。

A、外景　賀恩家窗口　日（遠景）

藍道夫用拇指和食指做了一把手槍瞄準警察的手勢。

34.外景　賀恩家窗口　日（中景）

他從想像中的手槍套裡拔出一把假想的手槍，對準警察，嘴裡不斷發出「砰！砰！」聲。

35.內景　賀恩家客廳　日（中景）（新角度）

他蹲在椅後，朝著門轉來轉去，繼續他的想像射擊，忽然一跳而起，朝門疾走。

36.內景　賀恩家客廳　日（中景）（新角度）

他在門邊拿了一件家具頂住門，然後倒走用「雙槍」掩護門。接著吹散槍管所冒的煙，然後把雙槍插回槍套，勝利的一笑。

37.內景　賀恩家客廳　日（中景）（新角度）

他從碗中拿出一塊餅乾，抱起藍絲，蹲在地板上，而把藍絲放在懷中。

38.外景　城市人行道　日（全景）

陶絲黛看藍道夫不在窗口了，不由得停下筆來，憂鬱地望著空窗嘆氣。

39.內景　賀恩家客廳　日（中景）

藍道夫口嚼餅乾，手抱藍絲在俯視陶絲黛。

40.外景　城市人行道　日（中近景）

她伸伸舌頭，站起來就跑開了。

41.外景　賀恩家窗口　日（近景）

他放走貓，拿出嘴中餅乾，本想吐口痰，卻流到下巴，好沒面子。

他離開窗戶片刻，回來時，手裡拿著插著花的花瓶，把花倒出窗外。

A、外景　大樓連人行道　日（全景）

　　花朵從花瓶中掉落至人行道。

　　B、跳接陶絲黛在嘲笑藍道夫　（特寫）

42.外景　大廈門口連人行道　日（全景）

　　她跑去撿起一朵花，插在頭髮上，挑戰地仰視著藍道夫。

43.外景　城市人行道　日（全景）

　　她又從大廈門口跑出來，坐在人行道上，又在畫動物。

44.外景　城市人行道　日（全景）

　　她正畫得起勁的時候，一顆水彈啪的一聲落在她手邊的圖畫上。

45.外景　大廈門口　日（全景）

　　她猛向門口跑。

46.外景　賀恩家窗口　日（中特寫）

　　藍道夫拿著裝著一顆水彈的平底鍋，小心地丟下去。跳接陶絲黛
　　在門內向外看，注視水彈落地。

　　炸彈落地的鏡頭ABC的特寫。

　　D、藍道夫看到炸彈落地　（遠景）

47.外景　大廈門口　日（中近景）

　　戴帽的女人入鏡，陶絲黛注視著她。

48.外景　賀恩家窗口　日（中近景）

　　藍道夫看見他已彈盡援絕時，就離開窗戶了。

　　A、空平底鍋的特寫。

49.外景　大廈門口　日（近景）

　　陶絲黛向那個戴帽的女人慌慌張張的招手。

　　她上前問發生何事。

　　陶絲黛用手一指，女人抬頭一看，窗口空空的。

　　她向陶絲黛表示同情之後，就走開了。

　　她正要離開門口時，藍道夫拿著平底鍋來到窗口，把一枚水彈投
　　在她的帽子上。

50、外景　賀恩家窗口　日（特寫）

藍道夫手拍嘴巴意識到行動的嚴重性。

51.外景　大廈門口　日（新角度）

那個女人又跑回門口，氣呼呼地想弄乾衣服。

52.內景連外景　賀恩家窗口連街道　日（全景）

有個戴圓高帽的男人走進射程。

藍道夫心生一計，決定這次故意擊中他會比較好玩，於是用水彈瞄準。

53.外景　賀恩家窗口連大廈門口　日（特寫）

藍道夫小心地拿著水彈看著那個男人走近。

陶絲黛和那個女人看到他走近時，她們抬頭看了一下，那個女人想提醒他。

水彈卻筆直的打中他的帽子，他一楞，脫帽、仰視，一聲尖叫就跑進門口跟她們躲在一起。另一枚水彈又差一點打中他。

54.外景　大廈門口　日（新角度）

這個女人非常同情他想恢復自尊。

陶絲黛抑制笑聲。

警察來到他們面前。

55.外景　大廈門口　日（中景）

警察問他們發生何事。

56.外景　大廈門口　日（相對角度）

他們異口同聲指著窗戶抱怨。

57.外景　城市人行道　日（特寫）

水袋跌裂在人行道的粉筆畫上。

58.外景　大廈門口　日（全景）（新角度）

警察走進門口，注視信箱，看著姓氏。

其他的人走上人行道上指藍道夫。

警察拿出記事本寫字。

跳接藍道夫拿著水袋瞄準他們，嚇得他們趕快跑回掩體。

警察走出門口步上階梯，仰視藍道夫。

59.外景　大廈門口　日（特寫）

警察看到一枚水彈落下，剛想躲避，為時已晚，肩部中彈。

60.外景　大廈門口　日（遠景）

眾人紛紛進門內。

A、外景　大廈門口　日（中景）

賀恩太太漸漸走近大廈門口。

B、外景　賀恩家窗口　日

藍道夫俯視賀恩太太回家。

61.外景　大廈門口　日（全景）

賀恩太太排開他人，跟警察前進，他們全都走進大廈的門口。

賀恩太太提著一個帽盒或是其他的奢侈品。

62.外景　賀恩家窗口　日（特寫）

藍道夫一臉害怕的神色。

63.內景　賀恩家客廳　日（中景）

藍道夫跑進屋內，注視著他做好防禦工事的大門。他放下平底鍋，左看又看，慌張地在設法脫身。

64.內景　賀恩家客廳　日（全景）（新角度）

他推來一張椅子頂住門，然後慌張四顧，只找到手邊的兩本電話簿來加強防禦工事。

65.內景　賀恩家客廳　日（新角度）

藍道夫倒著走向窗戶，一看到骨灰缸，就衝動地抓起緊抱在胸。

66.內景　公寓的走廊　日（全景）

四個大人和陶絲黛喘著氣來了。

戴圓高帽的男人因匆匆趕路而弄掉帽子，他想找回來。

他們跑向賀恩家大門。

跳接藍道夫拿著骨灰缸。

67.內景　賀恩家客廳　日（中景）

警察用力打開門，把防禦工事推在一起，賀恩太太正在他身後，其他各人也在後面。

警察走向藍道夫，賀恩太太一見藍道夫拿著骨灰缸站在窗邊時就知道情形不妙，一把抓住警察的胳膊。藍道夫不顧一切的把骨灰缸伸出窗外，威脅要丟下去。

警察用力拖住賀恩太太，繼續走向藍道夫。

警察抓住藍道夫時，他就把骨灰缸丟出窗外。

68.外景　大廈　日（遠景）

骨灰缸猛往下掉。

69.外景　城市人行道　日（特寫）

骨灰缸跌碎在人行道上。

70、外景　大廈門口　日（中近景）

賀恩太太先伸出頭，後伸出肩膀擠出去，她走出大門。

71.外景　大廈門口　日（中景）

賀恩太太在門口眺望人行道。

72.外景　城市人行道　日（特寫）

骨灰缸的碎片散在人行道上。

73.外景　城市人行道　日（中景)（新角度）

賀恩太太惶惑的看著人行道上的碎片。

陶絲黛戴著圓高帽走在她身後，接著跳過那些碎片。

74.外景　城市人行道　日（特寫）

陶絲黛在骨灰缸碎片的四周畫了一個圓圈。

75.外景　城市人行道　日（全景）

陶絲黛邊唱邊跳的跳向街尾。

76.劇終

疊印紐約大學片廠出品及演員表。

第四步驟：拍攝腳本[42]

拍攝腳本是把分場腳本寫成個別的鏡頭。雖然，有時在每一場景可能要列舉每一個特定的鏡頭，但是，通常只是大概的列舉鏡頭。特定性的鏡頭要留給導演來做，根據他對每一場景的看法，來執行拍片工作。在實際拍片時，他或是用即興的方式來安排每一個鏡頭，或是按照他自己的看法用他自己詳細的分鏡方法。因此，一個初稿拍攝腳本也許只寫上主要鏡頭，其中包括背景、人物、時間和氣氛，直到拍攝時，還要再做進一步精細的安排。

拍電影時，沒有固定的規則來指導應遵守的特定步驟。但是，必須做好事前的計畫和籌備工作。一部電影應該有一個結構，製片用故事大綱和拍攝腳本來控制電影的結構。

製片和劇院的導演比起來，顯然要居劣勢，因為製片所能看到的外在結構不是一個舞台，只是一塊銀幕，要到拍好電影時，才能看見上面有些什麼。因為電影畢竟不是一件東西，而是由很多部分構成的，優良的製片必須要懂得剪輯、編劇和導演。製片利用剪輯能使電影結構改變，弄得更有效果。故事大綱、情節處理、分場腳本和拍攝腳本，都是極有價值的計畫階段：上述四個階段事先可提供製片仔細檢查拍片的進度，提高效果或改正錯誤的機會。但是，不管製片是否相信這四個階段，無論他採取那一個辦法，他遲早總要採用上述四個階段，此外別無他途——即使在開拍時，只有概念無腳本，而要等他到達剪輯檯上時再來組織，當然，這樣一來，他成功的機會也就少了三分之一。

案例：《一模一樣》

學生的下一步驟就是要寫拍攝腳本：

1.把想像中的東西映像化。
2.在和指導老師討論過後，還會有第二個拍攝腳本。

3.經過進一步的討論和評估，可能就要寫第三個拍攝腳本。

4.然後，經過一番修正，才能寫定稿拍攝腳本。

　　每次的修改是為了控制攝影和構成剪輯的方式，這樣一來，情節的人物和主題的價值才會有很好的比例。不同的拍攝腳本，在進行過程中，分類如下：

1.拍攝腳本。

2.第一個定稿拍攝腳本。

3.第二個定稿拍攝腳本。

4.第三個定稿拍攝腳本。

　　在拍完和剪輯影片之後，要做一個像電影上出現的鏡頭表。在比較拍攝腳本時，看得出來：

1.拍電影時的變化。

2.在剪輯時的變化。

　　雖然這些變化從表面上看來似乎是純技術性的，比方說，可以丟掉一個搖攝，而用一個直接跳接來代替，而動機並非技術的。剪輯故事的結果，使得劇情集中而有比例，鏡頭彼此有了關係，更能深刻洞察人物和動機。請注意，原計畫中只有七十六個鏡頭，但是拍攝完畢剪輯後，一共有一百六十六個鏡頭。下面為第三個定稿拍攝腳本和剪輯腳本的對照：❹

第三個定稿拍攝腳本	剪輯腳本[44]
	1.淡入（40格） 　字幕疊印在一條空無人煙的人行道上 　字幕：紐約大學電影公司出品 　5英尺
1.字幕：自奧利夫·古然尼原著故事改編	2.溶入： 　疊印如上 　字幕：陶絲黛 　5英尺
2.職員表：演員	3.溶入： 　疊印如上 　字幕：自奧利夫·古然尼原著故事改編 　4英尺
3.職員表：指導老師	4.溶入： 　疊印如上 　字幕：聯合製片 　羅伯·蓋·巴羅 　卡羅·柯倫多端 　羅伯·卡爾 　甘龍·羅伯生 　休·羅吉 　葛布瑞兒·伍德莉 　5英尺
4.職員表：指導老師 淡出	5.溶入： 　疊印如上 　字幕：指導老師 　李奧·胡偉 　4英尺
淡入 5.外景──城市人行道 日──近景──搖攝到女孩的手 小女孩在人行道上畫的粉筆心中寫著陶絲 　黛·芮德愛藍道夫·賀恩 慢搖攝經過人行道，選拍她的手在人行道 　上正用粉筆畫動物。	6.中近景──外景人行道 日 在人行道上畫有一顆粉筆心，心內有兒 　童式的文字「陶絲黛愛藍道夫」 攝影機搖攝到陶絲黛的全身，在人行道 　上畫著一隻條紋貓，旁邊畫著一顆 　心。 　6英尺25格
6.特寫──陶絲黛的臉 　她完全沈醉在畫圖中，哼著觀眾在開場	7.特寫──陶絲黛的臉──斜角 　她沈醉在畫圖中

時就聽過的歌曲。她不時朝下望著懷裡，選出新粉筆來畫圖。

7.中近景──藍道夫在窗口
他嚼著甘草棒棒糖，儘量俯視陶絲黛，一想到吐痰，就吸吮著口水，瞄準──吐出。

7A.陶絲黛畫圖──藍道夫的觀點攝影鏡頭

8.特寫──陶絲黛的右手

1英尺36格

8.俯攝中全景──陶絲黛畫圖
觀眾看到她正在畫貓，又看到心中所寫的字。
5英尺23格

9.特寫──陶絲黛的臉接鏡頭7
她吹開畫上的粉筆灰
3英尺36格

10.遠景──高俯攝──陶絲黛畫圖
從三樓窗口拍攝，拍攝角度比鏡頭8較高。
2英尺27格

11.遠景──從人行道仰攝──藍道夫在窗口
觀眾看到他在三樓上的窗口，一動也不動的往下看。
2英尺27格

12.中景──陶絲黛畫圖
她在畫圖，不知樓上有他。
2英尺22格

13.全景──陶絲黛
一個男人的腳走過，接近攝影機時，她轉身，抬頭看上面的窗戶。
1英尺24格

14.遠景──從人行道仰攝──藍道夫在窗口與鏡頭11相似
1英尺10格

15.中景──藍道夫在窗口
他俯視，想要有所行動。
2英尺7格

16.遠景──高俯攝──陶絲黛畫圖與鏡頭10相似
2英尺17格

17.中景──藍道夫在窗口──側攝他斜身向前，嘴在吸吮，吐痰。
1英尺34格

18.特寫──陶絲黛右手拿著粉筆畫貓頭
31格

9. 特寫──陶絲黛的臉

10. 特寫──陶絲黛的懷部──然後搖上到
 她的臉
 她站起身時，粉筆從懷中落下。攝影機
 搖上到她的臉，抬頭一看，見到樓上
 有人，接著急跳出鏡。

11. 全景──門口
 陶絲黛入鏡，站在門口，眼睛往上瞟。

12. 遠景──藍道夫在窗口（或用慢搖上到
 藍道夫）。
 藍道夫儘量傾身伸出窗外俯視，吮痰而
 吐。

13. 近景──痰落在階梯上，靠近她的腳
 邊。
 她伸腳踏著痰漬，生氣地擦掉它。

14. 遠景──藍道夫的觀點攝影鏡頭──從
 陶絲黛搖攝到圖畫
 陶絲黛伸出頭，然後很快地收回來。搖
 攝到圖畫。

15. 特寫──藍道夫在窗口
 他不動聲色，轉移目標，改吐圖畫而不
 吐她。

16. 特寫──人行道上粉筆畫的動物

19. 特寫──陶絲黛的臉
 突然她覺得噁心的跳了起來。
 19格

20. 特寫──陶絲黛的腳靠近貓頭
 她跳起來時，懷中的粉筆落在粉筆貓附
 近的痰球旁。
 30格

21. 遠景──藍道夫的觀點攝影鏡頭──陶
 絲黛站在牆邊
 陶絲黛跑到大廈的牆邊，站在藍道夫的
 正下方，因為她站在窗檻下，所以他看
 不到她。
 31格

22. 全景──從人行道拍攝──陶絲黛站在
 牆邊
 她跑到牆邊，背部貼牆而立，往上看。
 2英尺1格

23. 中景──藍道夫
 他們視想要找她，再度吐痰。
 29格

24. 全景──陶絲黛背靠大廈的牆
 她身子一閃。
 28格

25. 中景──藍道夫在窗口他選想探視樓下
 的陶絲黛
 2英尺38格

26. 特寫──陶絲黛的臉側貼著大廈的牆壁
 她暴怒的抬頭看。
 2英尺5格

27. 中景──藍道夫在窗口
 他從褲後的口袋中拿出一根甘草棒棒糖
 嚼著。
 2英尺9格

28. 藍道夫邊嚼邊吐。
 1英尺32格

29. 特寫──粉筆貓的頭──一口黑痰落在

一口痰落在粉筆畫的動物上。	地上 1英尺33格
17.特寫——門口中陶絲黛的臉——她向外看著她畫的貓，然後又生氣地仰視藍道夫。	30.特寫——陶絲黛的臉側貼著大廈的牆壁她向外看著她畫的貓，然後暴怒地仰視藍道夫。 2英尺7格
	31.全景——藍道夫在窗口 他向樓下探視陶絲黛，然後又來吐痰。 1英尺28格
	32.痰球落在人行道上。 1英尺10格
18.全景——陶絲黛站在門口。跟動作搖攝她跑出去用腳擦掉圖畫上的痰漬，然後又跑回來，開門，進入門內。	33.全景——陶絲黛跑出去 她從牆邊跑出去，撿起一支粉筆，彎腰在痰漬四周畫了一個圓圈。 2英尺34格
	34.特寫——陶絲黛的右手畫圓圈圍住人行道上的痰漬。 31格
	35.全景——畫完圓圈的動作 她畫好圓圈，丟下粉筆，跑進門口。攝影機搖攝跟著她。 26格
	36.全景——新角度 陶絲黛跑進門口。 2英尺21格
	37.中景——藍道夫在窗口 他在找陶絲黛。 2英尺26格
	38.中景——陶絲黛在門口 她抬頭生氣地看著藍道夫。 2英尺21格
	39.中景——藍道夫在窗口 他又吐痰了。 27格
	40.特寫——人行道 痰球落在不同的粉筆畫上。 37格
	41.全景——陶絲黛在門簷下

她從門簷跑出來，抬頭看。
2英尺15格

42. 特寫──陶絲黛
她抬頭看時，拍攝她正面的全臉。
36格

43. 全景──陶絲黛
陶絲黛跑出去，又用粉筆畫圖。
1英尺1格

44. 全景──俯攝──藍道夫的觀點攝影鏡
頭
陶絲黛撿起一根粉筆，在寫有「陶絲黛
愛藍道夫」的心上畫了二個大X
5英尺34格

45. 中景──藍道夫在窗口
他注視著陶絲黛。
1英尺8格

19. 內景──門口
中景──陶絲黛在牆上寫字
她生氣的從衣袋中拿出一根粉筆，在牆
上寫著「陶絲黛恨藍道夫」。她畫了
一支箭對著賀恩家信箱。

46. 中景──陶絲黛返回門口──開門
她走進門內，拿出一根粉筆在信箱下的
牆上寫著「陶絲黛恨藍道夫」。
15英尺33格

20. 內景──客廳
中景──藍道夫背靠窗子
藍道夫把大半個身子伸出窗外，探視陶
絲黛。

47. 內景──客廳──藍道夫的公寓──中
景
賀恩太太戴著帽子，提著皮包去購物，
來到客廳，抬頭一看，看到他後大叫
「藍道夫！」她走向攝影機，然後出
鏡。
2英尺4格

21. 中近景──賀恩太太從其他房間進來
賀恩太太戴著帽子，穿好衣服要去購
物。她看見他時，停下來大叫「藍道
夫！」

48. 相對角度──中景──藍道夫的背部
藍道夫斜身伸出窗外。他伸直背部，把
臉轉向入鏡的賀恩太太。觀眾看到她
的身體和臂膀，她罵他時，他朝上
看。
4英尺19格

22. 中景──藍道夫在窗口
他轉臉向著賀恩太太，把甘草棒棒糖塞
進袋中。

49. 拍完第46號鏡頭──陶絲黛在門口
陶絲黛寫完「陶絲黛恨藍道夫」，然後

23.兩人中景——先拍藍道夫，後拍賀恩太太

賀恩太太來到藍道夫的面前，指著附近一架吸塵器。他點點頭，接著拿起它。

24.近景——桌子（在先前一個鏡頭的背景中）

藍絲跳上擺有骨灰缸的桌子，缸上寫著「敬愛的柏尼‧賀恩叔叔安息1883~1932」，在骨灰缸旁有一個圍有相框賀恩叔叔的照片。

25.特寫——賀恩太太的臉

她看到桌上的藍絲，就走出畫面去抓牠。

26.全景——賀恩太太母子

賀恩太太抓起桌上的藍絲遞給藍道夫，罵他。

27.中特寫——高角度——賀恩太太的觀點攝影鏡頭

藍道夫往上看，一手玩貓一手拿著吸塵器。他點點頭表示瞭解她的命令。

畫了一支箭射向一個信箱，她發覺這個信箱不對，擦掉先前畫的箭，然後又畫上第二支箭。

5英尺39格

50.兩人中景——賀恩太太母子

賀恩太太伸手到畫外，拿著吸塵器的把柄教他用法。

2英尺24格

51.特寫——賀恩太太母子的腳

吸塵器來回的動著。

1英尺23格

52.拍完第50號鏡頭——賀恩太太母子

她做完示範，把吸塵器遞給他。

3英尺7格

53.特寫——極低角度仰攝擺有骨灰缸的桌子

藍絲跳上桌子的骨灰缸旁。

1英尺11格

54.兩人中景——賀恩太太母子

藍絲在桌上，在賀恩太太身後。

2英尺3格

55.特寫——極低角度——先拍藍絲後拍賀恩太太的臉

她的臉做了一個低俯衝的姿勢去抓貓。

1英尺24格

56.兩人中景——從賀恩太太的肩後拍攝——藍道夫

賀恩太太把貓遞給他，他抬頭看賀恩太太。接著賀恩太太出鏡。她離開時，藍道夫轉臉看她。

7英尺17格

57.全景——賀恩太太離開攝影機朝門走去

她走到門口時，轉身回顧著藍道夫。

4英尺14格

28.中特寫──藍道夫的觀點攝影鏡頭
賀恩太太俯身親他,甜甜一笑。

29.中景──賀恩太太母子
她親著他的前額,然後弄整他的頭髮。
她調頭經過攝影機走向門口。

30.中特寫──藍道夫看她離開。音效:門
砰地關上(也許需要加上鏡30A.賀恩太
太在門口轉身飛吻的鏡頭,然後砰地關
上門。)他故意弄亂頭髮,接著把貓放
在禁桌上,把吸塵器扔在一旁,他看見
貓時,就笑了。交切鏡24.從袋中拿出
甘草棒棒糖。

31.遠景──樓下街道──藍道夫的觀點攝
影鏡頭
陶絲黛又在人行道上畫圖──圖畫已加
了許多東西。賀恩太太從樓下的門口
走出來,停下來驚嘆的讚美陶絲黛的
藝術作品,「噢!好美喲!」陶絲
黛笑著抬頭望著,賀恩太太也就離開
了。

58.中景──藍道夫抱著貓
他對著站在門口的賀恩太太勉強一笑。
1英尺10格

59.全景──賀恩太太在門口,她朝藍道夫
一笑,然後轉身,走出門口。
4英尺35格

60.中景──藍道夫看著貓
他把貓放在擺有骨灰缸的桌上。
2英尺14格

61.特寫──照片
柏尼叔叔的照片在桌上的牆上。
1英尺20格

62.中景──藍道夫和貓
桌上擺著骨灰缸,他撫摸著貓,然後把
吸塵器推過房間。
6英尺24格

63.特寫──柏尼叔叔的照片比鏡61較緊的
特寫。
1英尺37格

64.全景──藍道夫走向窗口
他從褲後的口袋中,掏出一根甘草棒棒
糖猛咬一口,然後離開攝影機走到窗
口向外看。
2英尺34格

65.遠景──藍道夫的觀點攝影鏡頭──陶
絲黛在人行道上──賀恩太太出現了─
─警察來了
陶絲黛坐在人行道上畫圖,賀恩太太從
大廈走出來,走到陶絲黛身邊,拍拍
她的頭就走開了。賀恩太太走開時,
她碰到向她敬禮的警察,接著警察走
過去看陶絲黛畫圖。
7英尺3格

31A.陶絲黛——特寫——朝賀恩太太微微
　　一笑
31B.窗戶的特寫——藍道夫滿懷挫折的看
　　著，欲吐又止，然後吞著口水。
32.中近景——警察的臉——陶絲黛的觀點
　　攝影鏡頭
　　警察對陶絲黛的藝術作品給予官方的特
　　許。

33.特寫——陶絲黛——警察的觀點攝影
　　鏡頭
　　陶絲黛抬頭朝警察微微一笑。交切藍道
　　夫快要吐痰的鏡頭（31B）。她看到
　　警察身後的藍道夫，然後很快地躲在
　　警察的腳後，沿著警察的鞋子畫了一
　　個輪廓。交切警察的俯視微笑（鏡
　　32）。警察踏出這個輪廓，留下新畫
　　的腳印。
33A.遠景——藍道夫在窗口——陶絲黛的
　　觀點攝影鏡頭
　　他用拇指和食指做了一把手槍的瞄準
　　手勢。

34.內景——客廳——藍道夫在窗口——中
　　景
　　藍道夫用拇指和食指做了一個手槍瞄準
　　警察的姿勢，嘴裡發出「砰！砰！」

66.特寫——陶絲黛的臉
　　她抬頭對警察微微一笑。
37格
67.中遠景——攝影機從人行道抑攝——藍
　　道夫從窗口俯視，他一動也不動的俯視
　　著，似乎在生氣。
　　1英尺38格
68.遠景——藍道夫的觀點攝影鏡頭——樓
　　下的警察和陶絲黛
　　繼續鏡65。警察在陶絲黛身後走來走
　　去。
　　3英尺1格

69.內景——中景——藍道夫望著窗外
　　藍道夫看見警察走在陶絲黛身後時，他
　　挺起腰桿。
　　2英尺37格
70.全景——外景——警察的雙腳——陶絲
　　黛的全身
　　陶絲黛在人行道上轉身，沿著警察的雙
　　腳畫了一個粉筆圈，然後抬頭看著
　　他，微微一笑。
　　6英尺9格
71.特寫——警察的臉
　　他低頭對陶絲黛微微一笑，同時輕輕舉
　　起帽子。
　　1英尺31格
72.內景——藍道夫望著窗外繼續鏡69。藍
　　道夫用手指做了一把「手槍」的姿勢，
　　射擊樓下的警察，然後轉身進入房間，
　　射擊物件，出鏡。

聲。然後，一面他朝著攝影機打轉，射了幾次，一面從想像中的手槍套裡拔出一把假想的手槍（套用原著故事中假想的「重物」）。	4英尺39格
35.新角度──藍道夫在一張椅後 　　他蹲在一張椅後，朝著門打轉，一跳而起，朝門走。	73.中景──藍道夫蹲著「射擊」──藍絲在沙發的靠背上 　　藍道夫繼續「射擊」想像中的物件，然後突然抽回一隻蹲著的腳，好像別人要射擊他。 　　8英尺11格
36.新角度──藍道夫在門邊做防禦工事他在門邊拿了一件家具頂住門，然後倒著走，用「手槍」掩護門。接著吹散想像中兩支槍管所冒的煙，然後把雙槍插回槍套，這位牛仔勝利地笑了。	74.中景──搖攝到全景──藍道夫跑向門 　　藍道夫「射擊」，經過沙發跑到椅後，然後才到門邊，開門，向走廊射擊，關門，用椅頂門，轉身入室，向窗外射擊，然後吹散「手槍」的煙。 　　7英尺17格
	75.外景──特寫──陶絲黛的臉 　　她又在人行道上畫圖 　　3英尺4格
37.新角度──藍道夫拿著餅乾 　　他從碗中拿出一塊餅乾，抱起藍絲，蹲在地板上，而把藍絲放在懷中。	76.內景──中景──從食櫥中拿出餅乾 　　他找到一塊餅乾，吃著走過攝影機。 　　10英尺17格
38.外景──陶絲黛在人行道上 　　陶絲黛在畫圖，抬頭望窗。藍道夫到那裡去了？她不畫了，坐在那兒憂鬱地抬頭看，望著空窗嘆氣。	77.全景──攝影機跟隨他的動作搖攝──藍道夫抱起貓 　　藍道夫從走廊走入客廳，從長椅上抱起藍絲，餵牠一口餅乾，然後跟貓一塊坐在地上。藍道夫懶洋洋掃視著客廳。 　　13英尺27格
	78.特寫──柏尼──牆上的照片 　　柏尼不苟言笑的照片。 　　2英尺1格
	79.特寫──骨灰缸 　　桌上擺著柏尼叔叔的骨灰缸。 　　2英尺13格
	80.特寫──畫面比鏡頭78稍緊 　　牆上柏尼的照片。 　　2英尺21格

39.外景——藍道夫來到窗口
　　藍道夫俯視陶絲黛，口嚼餅乾，手抱藍
　　　絲。

40.中近景——陶絲黛她伸伸舌頭，站起
　　來，出鏡。

41.近景——藍道夫在窗口
　　他放走貓，從嘴中拿出餅乾，想吐痰，

81.中景——藍道夫站起來走到窗戶——攝
　　影機跟隨他搖攝
　　藍道夫還抱著貓，嘴裡嚼著餅乾，站起
　　　來，走到窗戶向外看。
　　6英尺18格

82.外景——中景——藍道夫抱著貓——站
　　在窗口向外望
　　藍道夫撫摸著貓，俯視人行道，放掉
　　　貓。
　　3英尺28格

83.特寫——陶絲黛——望著藍道夫
　　她單手塢嘴，在猜想。
　　2英尺33格

84.遠景——從人行道上仰攝——藍道夫在
　　窗口
　　藍道夫生氣地從嘴中吐出麵包屑。
　　1英尺7格

85.特寫——陶絲黛的臉
　　她吃吃的笑。
　　1英尺12格

86.遠景——從人行道上仰攝藍道夫在窗口
　　他吐出更多的餅乾屑。
　　1英尺37格

87.特寫——陶絲黛的臉
　　她抬頭笑他。
　　1英尺19格

88.中景——藍道夫在窗口
　　他用手臂擦嘴。
　　2英尺9格

89.遠景——從人行道上仰攝
　　藍道夫又在擦嘴。
　　2英尺9格

90.中景——陶絲黛
　　她站起來，入鏡，向藍道夫伸舌頭做鬼
　　　臉。
　　1英尺25格

91.特寫——空窗
　　3英尺30格

卻流到下巴，好沒面子。他離開窗戶片刻（或者只是走進房間），折返時，手裡拿著插著花的花瓶，把花倒出窗外。	溶入
41A.攝影機跟攝花朵從花瓶掉下人行道	92.全景──陶絲黛坐在人行道上畫圖 　　她不畫了，轉身，向後斜靠，這樣方便 　　　她仰視窗戶。 　　4英尺15格
	93.特寫──空窗 　　1英尺31格
41B.交切：陶絲黛──中景──嘲笑藍道夫	94.拍完92 　　陶絲黛嘆了口氣，重新畫圖。 　　2英尺12格
42.全景──陶絲黛在門口──攝影機跟著動作搖攝 　　她跑去撿起一朵花，插在頭髮上；挑戰地仰視著藍道夫。交切空窗（38的一部分）。她雙手插腰等著。	
	95.特寫── 空窗 　　1英尺34格
43.新角度──陶絲黛在人行道上──近景──攝影機搖攝到她在畫圖 　　陶絲黛入鏡，坐下來，又畫了一些。攝影機慢慢搖攝到她在畫動物。	96.全景──陶絲黛 　　攝影機跟著她的動作搖攝她在她的一幅 　　　畫旁整理各式各樣的粉筆，走到一個 　　　新地方來畫一隻兔子。 　　4英尺10格
	97.遠景──從人行道上仰──空窗 　　1英尺4格
44.特寫──後來又畫了同樣的畫──接近完工 　　一顆水彈啪的一聲落在靠近她手邊的圖畫上。她的右手急出鏡。	98.特寫──陶絲黛的右手 　　她在畫兔子。 　　13英尺25格
	99.特寫──從外景拍攝──拍攝藍道夫在窗口的側像他拿著一個水袋伸出窗外 　　36格
	100.特寫──鏡98的完成 　　手畫兔子。水袋擊打。 　　39格
45.全景──陶絲黛衝進門裡──衝進畫面 　　她抬頭看：看到46的情形。她飛快地後退。	101.全景──陶絲黛跑向門口──攝影機跟著她的動作搖攝 　　陶絲黛跳起來，跑到階梯下大廈的門口。她跑時，第二顆水彈落在人行

46.中特寫——藍道夫在窗邊
藍道夫用平底鍋裝水彈讓它掉下去。交切陶絲黛在門口看水彈著陸（鏡45的繼續）。

46.鏡頭A、B、C的特寫——炸彈落地

46D.落彈——藍道夫的觀點攝影鏡頭

47.中近景——陶絲黛在門口——戴帽的女人入鏡
陶絲黛注視著。

48.中近景——藍道夫在窗口，然後走開了
藍道夫看見他已彈盡援絕時，就離開窗戶了。

道上。她生氣地來回跳著。
2英尺18格

102.遠景——從藍道夫的觀點攝影鏡頭——陶絲黛在階梯上
陶絲黛仰視，到安全的門口，消失在畫面的底部
2英尺17格

103.遠景——從人行道上仰攝——藍道夫在窗口
藍道夫用平底鍋裝著水袋。
1英尺4格

104.中特寫——內景——藍道夫在窗口
藍道夫從平底鍋裡拿水袋。
1英尺10格

105.遠景——藍道夫的觀點攝影鏡頭
水袋掉在人行道旁。
33格

106.特寫——水袋嘩啦四濺
痰在圓圈的中央，水袋擊中圈邊。
1英尺29格

107.中景——外景——藍道夫在窗口
他從平底鍋裡拿水袋。
2英尺35格

108.遠景——藍道夫的觀點攝影鏡頭
先是一個大水袋，然後第二個水袋落在樓下的粉筆畫的心上。
3英尺3格

109.中景——外景——藍道夫在窗口
水袋紛紛下落。
11英尺38格

110.中景——陶絲黛在門口
她仰視藍道夫。
1英尺25格

111.全景——附近另外一個大門
一個戴著大帽的女人從第三個階梯走上人行道，從皮包中拿出一條手帕擦嘴。
2英尺33格

48A.特寫──空的平底鍋

49.兩人近景──先拍陶絲黛，後拍女人入鏡

陶絲黛向戴著漂亮帽子的女人慌慌張張的招手。她入鏡，問發生何事。陶絲黛用手一指，女人抬頭一看，交切空窗（鏡38的一部分）。她向陶絲黛表示同情之後，就走開了。交切藍道夫拿著裝著水彈的平底鍋來到窗口。藍道夫投下一枚水彈時，那個女人離開門口，正向陶絲黛說再見。水彈就落在她漂亮的帽子上。

50.特寫──藍道夫在窗口

他用手拍著嘴巴，意識到他行動的嚴重性。

51.新角度──陶絲黛和女人

在門口內那個女人跑回入鏡，氣呼呼地想弄乾衣服。

52.從內景拍攝街道──藍道夫的觀點攝影鏡頭（見鏡50）觀眾看到一個戴圓高帽的男人走進射程。交切藍道夫的臉再俯視一次（繼續拍完鏡50），他決定這次故意擊中這個戴圓高帽的男人，而非意外，會比較好玩，於是用水彈瞄準。

112.中景──陶絲黛在門口──繼續鏡110

陶絲黛看到那個女人進來，用手搗臉，正如她所料，那個女人被水袋擊中了。

29格

113.中景──戴帽的女人

那個女人看到陶絲黛，並向她招手。一枚水袋擊在她的大帽上。她跑步出鏡。

1英尺11格

114.全景──女人跑去和陶絲黛站在一起──攝影機跟著她的動作搖攝

那個女人吃驚的跑進門口和陶絲黛站在一起，彈去衣服上的水。

4英尺

115.中景──藍道夫在窗口他投著水袋

2英尺24格

116.全景──一個戴圓高帽的男人走近了

他邊走邊看書，不知道正走入險境。他朝著很近的攝影機走去而成一個大特寫。書名：《麥田捕手》

3英尺35格

117.中景──新角度──戴圓高帽的男人

他繼續走向射靶的中心。

1英尺10格

118.特寫──戴圓高帽的男人的臉

53.特寫──水彈──背景中藍道夫的臉
　他小心地拿著水彈。交切（繼續鏡52）
　藍道夫的觀點攝影鏡頭看著他走近。
　水彈發射了。交切（繼續鏡51）。
　陶絲黛和那個女人看到他走近時，她
　們抬頭看。那個女人想提醒他。水彈
　卻筆直的擊中他的帽子。他一楞，脫
　帽，仰視，一聲尖叫就跑進門口跟她
　們躲在一起。另一枚水彈又差一點打
　中他。

54.新角度──先拍在門口內的男人、女
　人、陶絲黛，後拍警察來了
　這個女人同情那個想恢復尊嚴的男人。
　陶絲黛抑制笑聲。警察來到他們面
　前。

他停下來，看著書的內容發笑。
　1英尺11格

119.中景──新角度──戴圓高帽的男人
　他止步時，笑著書本的內容，一枚水
　彈擊中他的圓高帽，打歪了，壓扁
　了帽頂。
　2英尺7格

120.中景──藍道夫在窗口
　他笑著，然後從平底鍋中又拿出一枚
　水彈。
　1英尺3格

121.特寫──男人脫帽
　他受驚的脫掉被炸平的帽子。他看看
　帽子，又往上瞧瞧，一見藍道夫，
　就趕緊跑出鏡頭外面。
　3英尺32格

122.中景──側角──藍道夫在窗口
　他投下第二枚水袋。
　37格

123.特寫──水袋落地
　水袋落在人行道的地下室鐵門旁
　1英尺40格

124.中景──側角──藍道夫在窗口
　他自得其樂的笑著。
　1英尺33格

125.三人中景──男人、女人、陶絲黛在
　門口內
　一男一女生氣地仰視藍道夫。陶絲黛
　蹲在她身後看著。
　6英尺52格

126.遠景──藍道夫的觀點攝影鏡頭──
　三人走上階梯
　他們三人小心走上階梯，走向人行

	道。一個水彈落在人行道上，就在他們的面前。他們又折回來，再度走下門口的掩體。 7英尺19格
	127.內景——中景——藍道夫在窗口向外望 他看到他的平底鍋中的水彈空了。他把鍋中剩水倒在窗戶上，轉身入室，走出鏡頭，朝向廚房。 2英尺10格
	128.三人中景——男人、女人、陶絲黛在門口內 續拍鏡125，他們生氣的看見有人來了。 1英尺2格
	129.遠景——從藍道夫在窗口的地位拍攝——警察走近了 警察從人行道的遠處走近時，攝影機跟著他走近大廈的動作搖上，他看到有點不對勁，就走得更快了。 5英尺24格
55.特寫——警察 他問發生了什麼事。	130.三人中景——先拍男人、女人、陶絲黛，後拍警察 男人向警察焦急地招手，要他快點跟他們站在一起。警察的背部入鏡，他走下階梯面朝門口內的他們，聽著他們的耽心的故事。男人上指窗戶。警察抬頭看。 9英尺3格
56.相對角度——中景——男人、女人、陶絲黛 他們衆口同聲指著窗戶抱怨。	
57.特寫——破裂的水袋在人行道的粉筆畫上。	131.特寫——藍道夫的窗子 只見貓靜靜吹站在窗口。 2英尺5格
58.新角度——包括警察、女人、男人、陶絲黛 警察走進門口，注視信箱，看著姓氏。	132.全景——警察、女人、男人、陶絲黛 警察向他們打手勢，表示樓上沒人。其他的人表示要親眼看到才走上階

其他的人走上人行道上指藍道夫時，警察拿出記事本寫了一些字。交切藍道夫俯視他們，瞄準（鏡46）。他們快跑回到掩體。警察從門口走出階梯，仰視。

59.特寫——警察仰視
他看到一枚水彈落下，想要閃避——太遲了。水彈已濺在肩上（或是身上其他部位）

60.那夥大人進門的鏡頭

60A.中景——賀恩太太走近了

60B.從藍道夫的觀點攝影拍攝賀恩太太的鏡頭

61.全景——四個大人和陶絲黛
賀恩太太排開他人，跟警察前進，他們全都走進大廈的門口。賀恩太太提著一個帽盒或是其他的奢侈品，她是無聊的去買東西。

62.特寫——窗內藍道夫的臉
他非常害怕。

63.內景客廳——中景——藍道夫在窗口
藍道夫跑進屋內，注視著他做好防禦工事的大門。他放下平底鍋，左看右看，慌張地在設法脫身。

梯步向人行道。
2英尺25格

133.側攝——中景——藍道夫在窗口
先拍空窗，次拍藍道夫突然拿著平底鍋出現在窗口，沒有俯視就往外投下一枚新水袋。
1英尺

134.遠景——藍道夫的觀點攝影鏡頭——三個大人和陶絲黛在下面
水袋落下。警察一閃—太遲了—背部中彈。三個大人和陶絲黛轉身走下階梯回到門口。
2英尺6格

135.遠景——賀恩太太
她走在街上朝向攝影機。
4英尺14格

136.內景——藍道夫在窗口向外看
他右手摀著嘴，轉身入室，把平底鍋放在地板上，然後跑出鏡頭，朝向大門。
4英尺15格

137.特寫——先拍用椅斜頂有把手的門的防禦工事——後拍藍道夫的臉
藍道夫緊緊斜身頂住大門防人進來

時，他的臉和手入鏡。
1英尺23格

138.全景──賀恩太太
她站在人行道上注視著水漬。
2英尺18格

139.中景──人行道
遍地都是塑膠袋和水漬。
1英尺23格

140.特寫──藍道夫斜身緊頂著大門的把手
續拍鏡137。他頂住大門把手，然後轉身，出鏡片刻，再轉回來時，坐在椅中背向大門，緊閉雙眼，緊閉嘴巴。
2英尺26格

141.全景──賀恩太太
她跑下階梯進入大廈的大門。
2英尺15格

142.內景、全景──大人們走上走廊的樓梯──攝影機跟著他們的動作搖攝
俯攝樓梯井，觀眾看到大人們跑上樓梯朝向公寓：先是警察，次為女人，三為戴帽的男人，四為賀恩太太，她走過男人身旁，懷裏的包裹碰落了他的帽子，他停下來，一面想撿起帽子，一面想到樓上的藍道夫。攝影機定攝他。他忘了帽子，就跑出鏡頭。
7英尺18格

64.新角度──藍道夫加強防禦工事
他推出一張椅子頂住門，然後慌張四顧，只找到手邊的兩本電話簿來加強防禦工事。

143.全景──藍道夫坐在椅中背朝大門
他睜開眼睛，決定找點東西，跑出鏡外的一邊，攝影機定攝空椅。他拿著一張不堅固的小桌子，跑回來堆在椅上，然後又跑出鏡外的另一邊，拿著一本電話簿回來加強防禦工事，一陣猶豫，又跑出鏡外。
6英尺35格

65.新角度——藍道夫倒走向窗口

他倒走著離開時,看到骨灰缸(插入鏡34,沒有貓),就衝動抓起緊抱在胸。

66.內景——公寓外面的走廊——全景

四個大人和陶絲黛喘著氣來了。戴圓高帽的男人因匆匆趕路而弄掉帽子,他想找回來。他們衝過攝影機朝向大門。交切鏡65,藍道夫拿著骨灰缸。

67.中景——藍道夫的觀點攝影鏡頭——警察和賀恩大太入室

警察把防禦工事推在一邊,用力打開門,賀恩太太正在他身後,其他人也在後面。警察走向藍道夫,賀恩太太看見情形不妙時,就抓住警察的胳膊:切入鏡65——藍道夫懷抱著骨灰缸站在窗邊。他不顧一切的拿著骨灰缸伸出窗外,威脅要丟下去。警察用力拖著賀恩太太,繼續走向藍道夫。警察抓住他時,他就把骨灰缸丟出窗外。

144.特寫——他們來到大門時,先拍警察的臉,次拍女人的臉

他們在門外剛好來到大門。

1英尺2格

145.中景——大門邊的防禦工事

藍道夫拿著第二本電話簿又折回來,後來他背朝攝影機出鏡。

5英尺16格

146.朝窗戶的全景

藍道夫跑入鏡頭,經過房間,走向桌子,拿起骨灰缸緊抱在胸前。

2英尺33格

147.特寫——先拍警察的臉,次拍女人的臉

賀恩太太把那個女人推在一邊,跟警察站在一起。

1英尺2格

148.全景——防禦工事

警察打開大門時,就把防禦工事推往一邊。他進入房間,賀恩太太、一女、一男跟在他身後。他們全都進入房間朝向攝影機,賀恩太太抓住警察的臂膀。

3英尺18格

149.全景——藍道夫

藍道夫抱著骨灰缸一步一步走向窗戶。

1英尺6格

68.外景、遠景──從街上仰攝窗戶
　骨灰缸往下猛跌，最後跌出鏡外，銀幕
　一片黑色。

69.特寫──骨灰缸跌碎在人行道上

70.內景、中近景──賀恩太太正走向屋外
　她先伸出頭，後伸出肩膀擠出去，她走
　出大門。

71.外景──中景──賀恩太太在門口
　賀恩太太在門口眺望人行道。

150.兩人中景──警察和賀恩太太
　賀恩太太害怕的看看，丟下包裹。
　1英尺26格

151.外景──遠景──從人行道仰攝
　藍道夫在窗口，抱著骨灰缸向外看。
　21格

152.兩人中景──警察和賀恩太太（一男
　一女在背景中）
　賀恩太太轉身，又跑出公寓，一直跑
　下樓梯。
　2英尺11格

153.外景──遠景──續鏡151
　藍道夫把骨灰缸拋出窗外。攝影機跟
　它搖下。
　1英尺12格

154.特寫──骨灰缸
　碎裂在人行道。
　16格

155.特寫──骨灰缸的碎片
　四散在人行道上。
　14格

156.特寫──骨灰缸的碎片
　有一片滑得很遠。
　20格

157.特寫──骨灰缸的碎片
　碎片四散。
　31格

158.內景──中景──警察跑上抓住藍道
　夫──攝影機跟著他的動作搖攝
　警察跑過客廳，抱住藍道夫，他在警
　察懷中又踢又掙扎。
　2英尺27格

159.外景──特寫──碎片
　最後一塊碎片連滑帶滾的就停住了。
　1英尺25格

160.全景──門口──賀恩太太出來走上
　階梯眺望
　她停在階梯上，一意識到骨灰缸破碎

	的嚴重性時,雙手搗臉。
	5英尺21格
72.攝影機慢慢搖攝經過人行道上的碎片	161.特寫──破碎的骨灰缸
	淡入:在骨灰缸的碎片上疊印柏尼叔
	叔的照片。
	淡出。
	6英尺25格
73.新角度──陶絲黛在賀恩太太身後	162.中景──賀恩太太在階梯上注視著骨
	灰缸
	陶絲黛在賀恩太太身後,頭戴圓高帽
	步上階梯。
	4英尺9格
74.特寫──陶絲黛在骨灰缸碎片的四周畫	163.特寫──碎片上有R.I.P.的字樣
了一個圓圈	陶絲黛用粉筆在碎片四周畫了一個圓
	圈。
	1英尺15格
75.全景──陶絲黛跳向街尾	164.全景──陶絲黛──攝影機跟著她的
攝影機定攝陶絲黛戴著圓高帽高興地	動作搖──用遠景結束
跳向街尾──直到幾乎看不到她的人	陶絲黛畫好圓圈,站起來跳向街尾,
影。觀眾模模糊糊地聽到她在低聲唱	直到街道的轉角處,脫下圓高帽,
歌。	當她繼續繞過轉角處就不見了。
	8英尺20格
	淡出
	淡入
76.劇終。紐約大學片廠出品	165.字幕:像開頭字幕疊印在人行道上
	演員表:
	陶絲黛──佩蒂‧阿本韋爾
	藍道夫──諾亞‧藍米
	母親──伊麗莎白‧懷特
	警察──詹姆士‧安德遜
	戴帽女士──泰莉‧黑爾
	男人──樓‧卡特利
	6英尺
	166.溶到片名
	劇終
	紐約大學出品
	1960年
	3英尺
	淡出

麥羅金評論這部拍攝腳本，他的結論是這樣的：[45]

這個拍攝腳本處理得很好，像拍攝了一些極好的鏡頭，尤其是有關藍道夫。該片是從三個角度拍攝而成的：

1.用望遠鏡頭從屋頂經過街道拍攝而成。

2.從藍道夫上面的窗戶俯攝。

3.從藍道夫對面的窗戶柏攝。

指導演員的表演也相當成功，男孩和女孩的表演非常棒。他們本是鄰居的兒童，沒經過任何的職業訓練。用六週的時間來製作本片的編劇、計畫、拍攝、剪輯，以及完工，所以本片的壓力常大於職業化的拍片。雖然在某些地方應該用對白比較有利，但因鏡頭表現的很清楚了，就沒用對白。再說，學生在做映像的工作已經夠忙了。因為他們沒用複雜的錄音設備，所以外景的工作就簡單化了。在錄音室他們加了一整套的音樂帶。

本片是用16厘米黑白反正片（eversal stock）拍攝而成，印片時間用A捲和B捲組合而成。

分析這個範例，可以發現七個特點：

1.分場很細。本來凡是時間、地點一有變動就要分場，可是在這個例子中，地點不變只有攝影位置的變更就算一場，甚至地點不變，而畫面的大小不同，也算一場。

2.《一模一樣》是一個非常映像化的電影腳本，對白只有兩句：一是鏡頭21，賀恩太太正要外出購物，看見她兒子把大半個身子伸出窗外，於是大喝一聲「藍道夫！」；二是鏡頭31，賀恩太太看見陶絲黛的圖畫後，不由得讚美了一句「噢！好美喲！」其餘的都用映像來表達。

3.情節以動作取勝而不是對白。

4.角色塑造得很生動。尤其是小搗蛋藍道夫，他虐待藍絲、欺侮陶絲

黛、反抗母權、用幻想報復警察，以及對行人惡作劇，極具刻劃效果。

5.用動作製造衝突而不是對白。

6.節奏緊湊。

7.麥羅金對於情節處理的初稿、二稿和整部電影，都加以嚴格的批評，使我們可以瞭解製作這部短片的紐約大學學生，缺點在那裡，並從麥羅金所提的積極意見中，體會出支持其論點的理由。

原著短篇小說和電影腳本，經過仔細比較之後，可以發現兩者顯著的不同點：

1.小說中對藍花瓶（即電影腳本中的骨灰缸）著墨很多，強調它對賀恩家的重要性，但這些重要性沒有映像效果，所以在電影腳本中就刪掉了。

2.改編時，有時不忠於原著，效果反而較好，例如在第34場中，藍道夫從想像中的手套裡，拔出一把假想的手槍，其效果就比小說中搬起的假想的「重物」，要來得生動。

3.電影腳本中刪掉了藍絲的貓父、貓母和牠們一家的描寫，因為這些沒有意義，而且在映像上沒有效果，派不上用場。

4.電影腳本中刪掉了對陶絲黛母親、賀恩先生，以及穿狐皮大衣的女人的描寫，精簡了人物，把情節寫得更加緊湊了。

註釋

❶ 被搬上銀幕的普立茲得獎小說，包括：《大地》（*The Good Earth*）、《亂世佳人》（*Gone with the Wind*）、《波士頓故事》（*The Late George Apley*）、《鹿苑長春》（*The Yearing*）、《怒火之花》（*The Grapes of Wrath*）、《阿丹港之鐘》（*A Bell for Adano*）、《偉大的安遜》（*The Magnificent Ambersons*）、《寧馨兒》（*So Big*）、《阿羅史密斯》（*Arrowsmith*）、《斷橋》（*The Bridge of San Luis Rey*）、《艾麗絲亞當斯》（*Alice Adams*）。其餘的名著被改編成電影的資料，見李幼新編著的《名著名片》一書。

❷ 吳東權著，《電影與傳播》，第186頁。

❸ 汪流主編，《電影劇作概論》，第301頁。《黑籍冤魂》由張石川編劇、導演，一九一六年出品，基本上是按照舞台演出的形式分場分幕進行。

❹ 同註3，第302頁。

❺ 邱啓明譯，《電影概論》，第233頁。

❻ 貝拉‧巴拉茲（Bela Balazs,1884-1949），匈牙利電影理論家、編劇，哲學博士。從事影評工作，研究藝術理論，尤其對電影蒙太奇、畫面構成和表演藝術有精闢論述。理論著作有《可見的人》、《影片的靈魂》、《電影理論》，電影劇本有《三分錢歌劇》、《田野之歌》、《在歐洲某處》。

❼ 黃建業著，《潮流與光影》，第56頁所引。

❽ 同註7，第57頁。

❾ 萊納‧韋納‧法斯賓達（Rainer Werner Fassbinder,1946-1982），德國名導演，屢獲國際大獎，重要作品包括《與四季交易的商人》（*The Merchant of Four Seasons*）、《寂寞芳心》（*Effi Briest*）、《恐懼吞噬心靈》（*Fear Eats the Soul*）、《德國之秋》（*Germany in August*）、《瑪麗布朗的婚姻》（*The Marriage of Maria Brown*）、《第三代》（*The Third Generation*）、《莉莉瑪蓮》（*Lili Marleen*）。

❿ 林芳如譯，《法斯賓達論電影》，第383至384頁。

⓫ 安德列‧巴贊（Andre Bazin,1918-1958），法國電影理論家、影評家。主要論著有《電影是什麼？》

⓬ 同註7，第58頁所引。

⑬ 王光祖等編，《影視藝術教程》，第149至154頁。

⑭ 夏衍著，〈夏衍談改編〉，《電影論文選》，第170至171頁。

⑮ 泰勒著，《電影的故事》，第31頁。

⑯ 張偉男譯，《現代電影風貌》，第261頁。

⑰ 同註2，第133頁。

⑱ 同註17。

⑲ 司徒明譯，《導演的電影藝術》，第70至71頁。

⑳ 同註19。

㉑ 林格倫著，《電影藝術論》，第53頁。

㉒ 同註21，第53至54頁。

㉓ 布魯斯東著，《從小說到電影》，第2至3頁。

㉔ 同註2，第114至115頁。

㉕ 同註2，第115頁。

㉖ 同註2，第118頁。

㉗ 廖祥雄著，《電影藝術論》，第80至81頁。

㉘ 同註2，第119至120頁。

㉙ 同註16，第261至262頁。

㉚ 同註2，第121頁。

㉛ 同註3，第313至316頁。

㉜ 哈公譯，《電影：理論蒙太奇》，第122頁。

㉝ 同註32，第129頁。

㉞ 林涵表著，《電影電視文學創作》，第7至8頁。

㉟ 同註34，第8至9頁。

㊱ 《文學、戲劇和電影術語辭典》，第100至101頁。

㊲ 麥羅金著，《電影作家的藝術》，第264至268頁。

㊳ 同註37，第268至271頁。

㊴ 同註37，第271至274頁。

㊵ 同註37，第275至277頁。

㊶ 麥羅金的書中缺少分場腳本案例。

㊷ 拍攝腳本是完成分鏡的腳本，包括全部的拍攝技巧，以及一切有關導演、剪輯、攝影、藝術指導、配音所必須技術，敘述的有關電影全部畫面與聲音細節

的定稿腳本。參考林格倫著，《電影藝術論》，第236頁；尤金·衛爾（Eugene Vale)著，《電影劇本寫作的技巧》（*The Technique of Screenplay Writing*），第277至279頁。赫爾曼著，《實用電影編劇學》，第273至278頁。

㊸同註37，第278至311頁。

㊹剪輯腳本是電影拍攝完畢後，記載有關剪輯、字幕、配音等各方面事後細節的腳本。參考卡爾·林德（Carl Linder）著，《電影製作實用指南》（*Filmmaking: A Practical Guide*），第290頁。

㊺同註37，第311至312頁。

Chapter 17

喜　劇

什麼是喜劇（comedy）？什麼是喜劇電影（comedy film）？要回答這個問題，或者給喜劇下個貼切的定義，都是十分困難的。爲數衆多的理論家，有代表性的笑論，已有八十餘種，下了許多定義，但都不全面。雖然如此，在此還是可以介紹一些定義給大家參考。

喜劇的定義

一九九〇年，上海辭書出版社出版的《簡明戲劇詞典》對喜劇下的定義：

戲劇的一種類型。一般以諷刺或嘲笑醜惡落後現象，從而肯定美好、進步的現實或理想爲其主要內容。喜劇的構成依靠誇張的手法、巧妙的結構、詼諧的台詞及對喜劇性格的刻劃，並以此引人發出不同含意的笑。由於描寫的對象和手法的差別，喜劇一般分爲諷刺喜劇、抒情喜劇、鬧劇等樣式。喜劇衝突的解決一般比較輕快，往往以代表特定時代的進步力量的主人翁在鬥爭中獲得勝利或如願以償爲結局。❶

另外，《簡明戲劇詞典》還給喜劇性下了如下的定義：
喜劇藝術的特性。運用滑稽、幽默、諧謔、鄙夷和諷刺等方法，揭露生活中引人發笑而又有一定社會意義的現象，從而使人獲得一種美感享受。喜劇性所表現的矛盾衝突既包括先進、美好事物同落後、醜惡事物的對立和衝突，也包括醜惡與醜惡之間、先進與先進之間的衝突。喜劇性的本質是對舊事物的諷刺和否定，對新事物的讚揚和肯定。❷

一九八〇年，四川大學中文系出版的《電影手冊》，對喜劇電影下的定義：

一種用大量誇張手法，巧妙的結構形式，幽默詼諧的對白和對喜劇性人物的刻劃，來達到引人發生不同含義的笑，以諷刺鞭笞醜

惡落後現象，肯定美好進步的現實理想的故事影片。能使觀眾在輕鬆的娛樂活動中，自然地受到某種思想的陶冶，認識社會面貌，辨別眞、善、美和假、醜、惡。是人們非常喜愛的一種樣式。由於描寫的對象和手法不同，又可分爲：一、諷刺喜劇片；二、抒情喜劇片；三、歌頌性喜劇片；四、鬧劇片等等。❸

一九八六年，中國電影出版社出版的《電影藝術辭典》，爲喜劇電影下的定義：

以產生笑的效果爲特徵的故事片。在總體上有完整的喜劇性效果，創造出喜劇性的人物和背景。主要藝術手法是發掘生活中的可笑現象，作誇張的處理，達到眞實和誇張的統一。其目的是透過笑來頌揚美好、進步的事物或理想、諷刺或嘲笑落後現象，在笑聲中娛樂和教育觀眾。矛盾的解決常是正面力量戰勝邪惡力量，一般來說，結果比較輕鬆寬快。❹

一九九二年，河北大學出版社出版的《影視藝術觀賞指南》，對喜劇片下了詳盡的定義：

喜劇片是故事片的一種，它以產生笑的效果爲基本的核心。透過對可笑人物、事件、情節的表現，讓觀眾在笑聲中肯定美好事物，否定醜惡及缺陷，既得到娛悅，又感到生活的意義。按照喜劇表現範疇，可分爲喜劇性情節、喜劇性人物。按照喜劇的內容及程度，則可分爲諷刺喜劇片、幽默喜劇片、滑稽喜劇片、鬧劇片。

喜劇性情節，指情節發展常出人意外，處處可笑。

喜劇性人物，指喜劇的主人翁，可以是嘻笑的製造者，也可以是嘻笑的承擔者（嘲笑對象）。喜劇人物，或者是正面人物，因主觀願望和客觀效果的不一致而笑料抖出；或者是反面人物，因其行爲的不合理、醜態百出而受到人們的嘲笑；或者雖是好人但有明顯的缺點而引起人們對其缺點的善意諷刺。

喜劇中常用的手法是誇張、幽默、滑稽、誤會。

衡量喜劇的主要標準有：

1. 看其是否肯定了正面、健康的方面，否定了反面、落後的方面。諷刺嘲笑醜惡，固然在情理之中。但對人民的缺點不能適度地表現，則容易有偏頗。

2. 看其藝術手法是否真實、自然。喜劇離不開誇張、幽默、誤會等，但從本質上說，這些手法應當符合生活規律和藝術規律。過多明顯的人為痕跡，則容易沖淡作品的藝術力量。

3. 看其藝術內容和其藝術手法是否能自然地結合。喜劇性的內容和喜劇性的手法，在觀眾中產生了喜劇的效果。這才說明了喜劇片的價值實現。

4. 看其逗笑的情趣，健康還是病態，高雅還是庸俗。嘲笑殘疾人的生理缺陷，嘲笑應當肯定的方面，都是不文明的。❺

一九九三年，劉一兵在《電影劇作常識100問》書中，談及喜劇片，他說：

喜劇片是故事片的主要樣式之一。它主要反映現實生活中具有社會意義的喜劇性現象和喜劇性矛盾。

喜劇片最大的特點就是引人發笑。它以笑為武器去嘲弄、諷刺一切阻礙社會發展的醜惡事物和落後現象，又以笑來肯定社會生活中美好的事物和情操、風尚。

好的喜劇片通常都有如下特徵：

1. 形式和手法儘管是誇張的，主題卻是嚴肅的。它不是為了賺取觀眾廉價的笑聲，而是為了透過笑使人們悟到一些什麼，從而淨化人物的心靈。

2. 喜劇片的衝突一般是較為輕鬆和緩的。它常以善良正義一方的勝利、如願以償，以及醜惡的、被諷刺的一方的失敗、出

盡洋相爲結局。例如讓壞人最終搬起石頭自己的腳，自食其果；讓令人同情的小人物意外地「歪打正著」地擺脱了窘境，都是喜劇衝突中常常出現的情況。

3.喜劇情節常常出現巧合和誤會。例如《今天我休息》中，民警馬天民與女友約好星期天初次見面，但偏巧在他赴約的路上遇到了一連串的事情，使他無法如期赴約，造成了女友對他的誤會。

4.喜劇片的人物動作要比現實誇張一些，但也要有分寸，一定要符合人物性格的基本邏輯。觀眾的笑聲應來自人物的喜劇性格本身。例如卓別林演的流浪漢，儘管貧窮、弱小，卻又總昂首挺胸、好打不平、並保持著可笑的紳士風度和尊嚴。一些拙劣的喜劇片的創作者不瞭解這一點，他們常常讓人物無端地哈哈大笑、擠眉弄眼、無理取鬧，靠一些與人物性格無關的庸俗的噱頭（如讓一件東西掉下來在人物頭上、互相踢屁股，甚至以人物的生理缺陷作爲嘲弄對象），來刺激觀眾發笑，其結果反而使人覺得難受。

俗話説：「笑一笑，十年少」。由於欣賞喜劇片會使人輕鬆愉快、精神鬆弛，所以它們總是具有較強的娛樂性。對於緊張地工作了一天的人們説來，看一部好的喜劇片將是很好的休息。所以，喜劇片歷來是最受人民大眾歡迎的片種之一。❻

一九九一年，中國大百科全書出版社出版的《中國大百科全書》〈電影卷〉，對喜劇片下的定義如下：

用比較誇張的手法、意想不到的風趣情節和幽默詼諧的語言來刻劃人物的性格，並使一些看上去難以置信的行爲動作具有逼眞性的影片。是電影史上最早出現的片種之一。優秀的喜劇片都有高尚趣味和思想內容，往往用各種不同含義的笑聲、諷刺鞭笞生活中

醜惡落後現象,歌頌肯定美好進步事物。喜劇片衝突的解決一般都較輕快,多以代表特定時代的進步勢力取勝、落後勢力失敗作為結局,能使觀眾在輕鬆的娛樂中自然地受到啓示和教育。喜劇片因描寫對象和表現手法不同,分爲諷刺喜劇片,如卓別林的作品;抒情喜劇片,如中國的《五朵金花》;歌頌喜劇片,如中國的《今天我休息》;滑稽片,如法國的《虎口脫險》等。喜劇片甚至可以採取荒誕的形式,來表達嚴肅的哲理。❼

　　喜劇電影的特點,是透過離奇、巧合、誤會、滑稽表演、插科打諢、怪誕色彩、尖刻俏皮、諷刺、幽默、噱頭等手法,安排可笑的層次細節,設置嚴格縝密的情節、意境,展示出眞實的、活生生的人物性格,來揭示具有明確的社會意義的矛盾場面,激發起觀眾眞實的感情,使觀眾留下深刻的印象,從而得到眞理的薰陶、美的享受。

🎥 喜劇的發展

　　麥克・塞納特(Mack Sennett)❽是美國第一位喜劇電影導演,開啓了美國喜劇電影的時代。劉易斯・雅各布斯在《美國喜劇的興起》一書中,談到麥克・塞納特喜劇電影的特性,大致有:借助喜劇情節和插科打諢的獨創性,攝影機的特技(停頓、慢動作、快動作、兩次曝光)產生視覺上的荒謬性;演員的違反眞實的化妝和變態的個性;剪輯的精細(用六至十二英尺的膠片剪出一英尺的膠片,製造出連續的流暢的效果);使用專門的笑料噱頭作家;到二〇年代中期呈衰落趨勢;有聲影片的出現,給他相當大的打擊;對他最大的打擊是動畫影片的問世,尤其是米老鼠的出現。❾

　　提到喜劇電影,大家都知道當代最偉大的喜劇大師查理・卓別林(Charlie Chaplin)❿,他拍的一些喜劇影片在運用電影的特殊語言來揭

示喜劇性上，收到了很好的效果。

劉易斯‧雅各布斯所作的評價，查理‧卓別林實在當之無愧，劉易斯‧雅各布斯說：

在美國電影史上，任何人都沒有像查理‧卓別林那樣受到全世界的愛戴了。他的作品複製成16厘米拷貝，有成千上萬卷仍在上映，男女老幼都熱愛他。卓別林同所有偉大的人物一樣，每個人都從他身上得到他所要的一切：孩子們喜愛他的滑稽；成年人則為他的深刻意義而感動，每個人都從卓別林的經歷中領略到他自己的夢想、自己的幻覺、自己的問題和失望。這個渺小的流浪者做出了我們多數人想做和想試著做而無法做到的事情，他的失敗是人類的失敗；他的成功，是全體人們的成功。他笑，各個民族、各個國家的人們都為他歡呼。他愁，一道哀思籠罩著整個世界。甚至他的一個最細小的舉動都能引起人們的激情，他之所以被稱為電影事業上的怪傑，原因就在於此。⓫

從卓別林以後，世界影壇喜劇電影人才輩出，各領風騷，使喜劇電影成為重要的電影種類之一。然而追根究柢，或多或少都受到卓別林的影響，卓別林被譽為喜劇大師，實不容置疑。

電影傳入中國後，中國出產的早期電影，亦繼承了歐美的風格，以笑鬧的動作短片為主。這些粗糙的出品雖然是知識分子所不屑一顧，卻頗能吸引當時的平民大眾，滿足了他們對電影這門新玩意的好奇心。這些笑鬧短片，亦成了中國喜劇電影的開路先鋒。

數十年來，喜劇電影在中國也不斷的創新發展，雖然有可觀的票房成績，但未受到學術界及電影界特別的重視，直到近年來才引起學術界注意，紛紛投入研究。

一九八四年，「中國電影藝術研究中心」與廣西及上海兩地共五個電影單位，在廣西桂林召開了中國有史以來第一次全國性的「喜劇電影討論會」。全國各地老、中、青的編、導、演、電影學術界等人員共聚

一堂，對中國喜劇電影進行了廣泛討論，帶動了研究喜劇電影的風潮。

其後，一九九一年七月，香港珠海大學鄭景鴻博士，在其博士論文《中國大陸喜劇電影發展史》中，研究中國大陸喜劇電影，自一九○九年至一九八九年，共有三百六十六部，論文中對中國大陸喜劇電影有詳盡的研究，欲研究喜劇電影的人士，不妨取來參考。

喜劇構成要素

談到喜劇電影的編劇，應該先瞭解喜劇電影的構成。廖祥雄在《電影藝術縱橫談》一書中，談到了喜劇電影的構成因素有四：

1. 滑稽的（追蹤的）──動作表情的誇張，到香蕉及摔一跤，把派餅丟到臉上，幸災樂禍，追來追去，載歌載舞。
2. 反常的（幻想的）──不現實，小勝大，女勝於男，不易實現但人類所夢想追求的。
3. 諷刺的（幽默的）──人性弱點的暴露，對白的諧趣。
4. 預料不到的（驚奇的）──人有預期的本性，但也期望預料不到的事情。

這些電影喜劇的構成因素是相輔相成的，而非完全獨立的。[12]

廖祥雄以他所導演的《小翠》，舉例來說明這些電影喜劇構成的因素：

1. 滑稽的（追蹤的）──男主角為白癡，動作滑稽；母親追打男主角，最後掉落水池中；行刺戲用滑稽武打；玩球不小心，球擊中父親的頭；女扮男裝，扮成王公救公公；男主角滿臉貼膏藥；喜宴中的幾個趣戲。
2. 反常的（幻想的）──小翠有功夫，彈珠一彈出去，人就失去

知覺；小翠打勝強盜；石獅有表情；小翠治好白痴丈夫；刪
除神怪部分，而以喜劇安排代替。

3.諷刺的（幽默的）——太太接受賄賂；入洞房，父母也想偷
看；女人是老虎；強盜說：「你找我去做生意，又拿我做
本錢，做強盜的，玩不過做官的，真他媽的，一個比一個
狠！」

4.預料不到的（驚奇的）——兩人鬥劍，強盜從屋頂破個洞摔
落人家屋裡去，剛好掉在壞人的床上；看見一個背影很像小
翠，轉過頭來卻是一個醜女；用阿哥哥節奏唱平劇旋律。❸

喜劇情節架構的類型

傑若・馬斯特在《喜劇的心靈》（*The Comic Mind*）一書中，認為喜
劇電影有八種情節安排，經由這八種基本架構，喜劇電影可將其中有關
人的素材組合起來。八種架構之中，有六種同時可適用於戲劇與小說，
有一種只適用於小說，另外一種似乎完全是電影所特有的。在此介紹這
八種喜劇的情節以供參考：❹

新喜劇

第一種是「新喜劇」（new comedy）中常見的情節——年輕的情
侶，在他們結合的過程中，經過不管是外在或內在的阻礙，最後終於結
婚了。男孩遇到女孩；男孩失去女孩；男孩追到女孩。在這個架構中，
注入了許多扭曲（twists）與出人意表的情節。

這類情節不管有沒有出人意表的安排，都可做為某些喜劇電影的架
構模型。如《育嬰記》（*Bringing Up Baby*），其中女孩竟然是個富侵略
性的怪人），《婚姻集團》（*The Marriage Circle*）、《真相大白》（*The*

Awful Truth）、以及《亞當的肋骨》（Adam's Rib）——相對抗的男女主角竟是夫妻：《一夜風流》（It Happened One Night）、《天堂有難》（Trouble in Paradise）、《七巧合》（Seven Chances）以及《畢業生》（The Graduate）——男主角另一位情人竟是女主角的母親；類似例子不勝枚舉。

僅僅以婚姻（或暗示情侶的結合）來收場，還不足以建立喜劇的情節。許多非喜劇電影也是如此收場，如《國家的誕生》（The Birth of a Nation）、《驛馬車》（Stagecoach）、《國防大祕密》（The 39 Steps）、《東方之路》（Way Down East）、《意亂情迷》（Spellbound）。在這些電影中，常是主角在歷經艱難，克服困境等主戲後，方才附加男女主角的結合作為收場。主角在打敗強敵之後，他保住了生命也贏得了愛情。這是通俗劇（好聽一點——動作片或冒險片）標準的劇情公式。冒險的情節承襲了中古世紀的浪漫文學，但經世俗化後呈現，故這種電影事實上可歸為浪漫片。然而，喜劇情節中，男女主角的結合，必定要經過層層感情上的糾葛。

■摹擬戲謔或嘲弄戲作

喜劇電影的架構可是針對其他電影或類型電影，有意的摹擬戲謔（parody）或嘲弄戲作（burlesque）。電影中有的特別針對賣座默片如《鐵馬》（The Iron Nag）、《孤星淚》（The Halfback of Notre Dame），作摹擬戲謔。麥克·塞納特的《巴寧歐菲的人生競賽》（Barney Oldfield's Race for Life）及《玩具熊喉嚨》（Teddy at the Throttle）兩片中則嘲諷了通俗劇以及格里菲斯有名的「最後瞬間的解危」（the last minute rescues）。

電影史上單捲影片時代，摹擬戲謔式的情節極為盛行。電影長片出來後，則少見摹擬戲謔。伍迪·艾倫（Woody Allen）的《傻瓜入獄記》（Take the Money and Run），有一連串對電影類型及風格的嘲諷；他的

《香蕉》（*Bananas*），則是對多部電影一連串的嘲諷。這類摹擬戲謔式的情節是人故意設計謀劃的，所以它所摹擬的對象不是人的行為，而是另一個「摹擬」。大概就是這個原因，它是最適合短片的形式。

歸謬式的誇張

第三類喜劇情節是「歸謬式的誇張」（reductio ad absurdum），一個簡單的人為錯誤或社會問題，將人的表演減至混沌一片，將社會問題減至荒謬的程度。這種情節典型的發展模式，即是極有韻律地從一小點發展到無限。這種情節完美地表露社會或人類態度的荒謬性，故它時常含有教誨的作用。

勞萊與哈台（Laurel and Hardy）的喜劇短片，即是純笑鬧式的「歸謬法」最佳例證——開場幾分鐘內，單單一個小錯誤即無可避免，終導致終場的大混亂。然而還是有些雋永，且挖苦的喜劇電影，它們將一些知性的論點減至令人深懼的荒謬感。儘管《維爾杜先生》（*Monsieur Verdoux*）及《奇愛博士》（*Doctor Strangelove*）兩片的重點，放在死亡與恐怖上，但它們結構上都可稱得上是喜劇，其中原因是它們同時具有共通的喜劇型態。《維爾杜先生》中將其命題：謀殺或可對社會有益，也可是情緒發洩的必然結果，減至荒謬的程度；《奇愛博士》則將其命題：人需要原子武器及戰鬥以保存人種，歸結至荒唐可笑的田地。尚·雷諾（Jean Renoir）的《遊戲規則》（*The Rules of the Game*），亦暗示了這種「歸謬法」；雖然其主要架構並不盡然在此。尚·雷諾架構電影的命題是：電影形式的優劣遠比片中情感的具體渲洩更為重要。此命題的終結即是死亡。

輕鬆、多向分析，且迂迴漸進的原則

《遊戲規則》的架構原則，採用的並不是「歸謬法」那種繃緊單

向，且具節奏感的情節推展型式，取而代之的是一種輕鬆、多向分析，且迂迴漸進的原則。這種架構或可描述爲作者對某個群體運作的深究，它可能比較了兩個社會團體或階層的反應；藉著這種架構，觀者一方面可看出劇中人對於一個外來刺激的不同反應；另一方面也可觀看到他們對不同的外來刺激相近似的反應。這類情節通常具有了多重層次；劇情以二、三個甚至更多的路線發展。

喜劇電影中，以這種多層的社會分析作爲其架構基礎的電影，如許多尙·雷諾的電影《跳河的人》（*Boudu sauve des eaux*）、《遊戲規則》及《金馬車》（*The Golden Coach*）、何內·克萊（Rene Clair）的《還我自由》（*A Nous la liberte*）、馬塞勒·卡內（Marcel Carne）的《奇異！奇異！》（*Bizarre, Bizarre*）及卓別林的《大獨裁者》（*The Great Dictator*）。電影中這類架構頗具法國風味。

▦ 僅見於敘述小說中的架構

喜劇電影第五種架構常在敘述小說中見到，舞台上倒不尋見。電影中的中心人物統一了這種架構。影片跟著這個中心人物轉，同時審視了他對不同情況情緒上及行動上的反應。這在流浪英雄（picaresque hero）的旅程故事也常見。

電影中最突出的流浪英雄非卓別林莫屬了。直到一九三六年《摩登時代》（*Modern Times*）以後，他才捨棄這個形式。然而，卓別林的喜劇同儕中，少有人用到這種鬆散、以人物爲中心的喜劇架構。

挖苦式的喜劇片如《卡比利亞之夜》（*Nights of Cabiria*）、《發條桔子》（*A Clockwork Orange*）也以這種浪漫英雄架構爲其形式。

「反覆變化」（「打混」、「大雜碎」或「即興無常的插科打諢」）

接著這一個喜劇電影情節，我們似乎在任何小說形式中無法找到相似的例子。這類架構或者可用一個音樂名詞給予最佳的形容——「反覆變化」（riffing），但我們也可簡單地稱它做「打混」（gooffing），或

「大雜碎」（miscellaneous bits）或「即興無常的插科打諢」（improvised and anomalous gaggery）。

最近這類電影中，最顯著的例子要屬李察‧賴斯特（Richard Lester）導演的兩部披頭四（Beatles）的音樂喜劇片：《一夜狂歡》（*A Hard Day's Night*）與《救命》（*Help*），路易‧馬盧（Louis Malle）的《地下電車的莎姬》（*Zazie dans le metro*），以及伍迪‧艾倫的喜劇——相當無章法地收集各種戲謔嘲諷與玩笑，節奏性地加以反應變化之。

以上六種劇情架構中，任何一種通常都可製造出一部喜劇，然而還是有很明顯的例外。電影中如《天堂的小孩》（*Children of Paradise*）、《愚人船》（*Ship of Fools*）、《偉大的安勃遜家族》（*The Magnificent Ambersons*）或可視為多層結構的非喜劇電影。第一類「男孩最後得到女孩」的劇情結構，不但可建構喜劇，也可作為哭哭啼啼的通俗劇的基礎。比較劉別謙（Ernst Lubitsch）的《風流寡婦》（*The Merry Widow*）與埃里克‧馮‧斯特羅亨（Erich von Stroheim）的《風流寡婦》（*The Merry Widow*）之間差異之處，即可證明同樣的電影結構模式有喜劇與非喜劇的用法。

最後的兩種喜劇情節，在非喜劇的結尾也經常用到。

典型的劇情

接下來這一種也是通俗劇電影（或是冒險片，或是浪漫片）中典型的劇情。劇中主要角色不管是自願地還是被迫地都要承擔一項艱難的任務，過程中他常常得冒著生命危險。他成功地達成任務，同時也贏得了戰鬥、女孩的芳心及一袋黃金。引用這類劇情的非喜劇片有：《俠骨柔情》（*My Darling Clementine*）、《北西北》（*North by Northwest*）、《赤膽屠龍》（*Rio Bravo*）、《寬容的大衛》（*Talable David*）、《梟巢喋血》（*The Maltese Falcon*）、《巴格達大盜》（*The Thief of Bagdad*）及其他上千部電影，其中許多部電影也都含有喜劇的成分與筆觸。利

用這類劇情的喜劇片則有《將軍號》（*The General*）、《航海家》（*The Navigator*）、《小兄弟》（*The Kid Brother*）、《美少年》（*The Mollycoddle*）、《拉文達山區民眾》（*The Lavender Hill Mob*）等等。這類情節中，喜劇及非喜劇不同的用法，完全取決於該電影是為了引起觀眾發笑而製造出一種「喜劇氣氛」，還是為了引起觀眾的懸疑、緊張、期待，而製造一種「非喜劇氣氛」？

共同的特點

喜劇電影此類的劇尾形式與前述形式具有相同的特點──這類故事中的主要人物最後將會發現他一生歷程所犯下的錯誤。

電影中這類劇情作喜劇用途的電影有：《史密斯先生去華盛頓》（*Mr. Smith Goes to Washington*）、《新鮮人》（*The Freshman*）、《蘇利文旅遊記》（*Sullivan's Travels*）、《為戰勝的英雄歡呼》（*Hail the Conquering Hero*）、《公寓春光》（*The Apartment*），及其他許多喜劇電影。這些情節都是在一種喜劇氣氛中達成的，這種氣氛的醞釀是來自觀眾的三種期待：誰發現的？發現什麼？發現之後結果如何？

喜劇氣氛的營造方法

除了喜劇情節，傑若·馬斯特在同一本書中，告訴我們營造喜劇氣氛的幾個方法：

1. 電影一開演時，或是尚未開演時，觀眾就可感受到喜劇的線索。第一個線索可能即是片名。
2. 如果這部電影具有喜劇氣氛，我們很快地可從劇中的角色察知。假如是由一位大家所熟知的喜劇演員來扮演主要角色，我們幾乎可以

肯定這部電影必定具有喜劇性。

3.從電影故事的題材中，或可讓我們察覺其喜劇氣氛的存在。

4.從對話中我們也將察知電影中所見的喜劇氣氛，因為喜劇片的對話不是很好笑，就是聽起來很有趣，前後不一致、機械化或者是不自然。

5.電影作者若知道他是在拍一部電影，這即是一種藝術的自覺。

6.電影很可以明顯地利用電影技巧，創造出其喜劇或非喜劇的傾向。**⓯**

喜劇的傳達

傑若‧馬斯特還認為喜劇電影傳達思想有三種途徑：

激勵導引、循循善誘的途徑

喜劇電影傳達嚴肅深思的第一種途徑，即是激勵誘導觀眾去反省影片中的嘲諷戲謔（ironies）、模稜兩可（ambiguities）、矛盾（inconsistencies）等意涵。這種激勵誘導的方式，大都延用在不可能式表演型態的喜劇片中，其意圖在暗喻象徵人類世界，而非僅僅表面模擬。

直接闡述、道德教化的途徑

喜劇電影傳播思想的第二個途徑則較傳統並為人所熟悉。這類電影中的表演及對白很明晰地刻劃出或甚且提倡某種價值觀。

▨ 知不知沒關係、輕鬆逃避的途徑

　　喜劇電影傳播思想的第三個途徑，仍是沿襲著舊有形式。就算是最輕鬆、逃避主義式的歡樂喜劇片，都會隱含某些嚴肅的價值觀。不管怎樣，觀眾可能無需省察影片的價值觀，仍可看懂這個喜劇；藝術家（或是藝匠）或許並不在乎觀眾是否能找到其嚴肅的思想內涵；或者他們根本不知其作品中包含了什麼樣的價值觀。

　　第一種喜劇電影允許觀眾去推論出一套價值觀，也堅持觀眾要如此做；第二種喜劇電影直接了當地告訴觀眾它的價值觀；然而第三種喜劇電影，僅僅暗示了某些價值，至於觀眾是否有察則跟它的喜劇效果毫無關聯。⑯

　　喜劇絕大部分都是經過精心設計的「預構模式」所製造而產生一定的「喜感」，它們的設計絕對是依乎創造者（藝術家）因個人的生命敏感度與偏好，來製造出一種感情深處帶有嘲謔性的嬉耍人生的把戲。掌握了這個道理，才能成為高明的編劇。

註釋

❶《簡明戲劇詞典》，第20頁，上海辭書出版社，一九九○年九月。

❷ 同註1，第4至5頁。

❸ 朱瑪編，《電影手冊》，第205頁。

❹ 許南明主編，《電影藝術辭典》，第16頁。

❺ 姚楠、邱力爭著，《影視藝術觀賞指南》，第52至53頁。

❻ 劉一兵著，《電影劇作常識100問》，第123至124頁。

❼《中國大百科全書》〈電影卷〉，第417頁。

❽ 麥克‧塞納特（1880-1960），美國早期電影導演、製片人和演員，美國喜劇電影的先驅。一九一二年創辦啓斯東電影公司（Keystone Film Company），以攝製喜劇電影著稱。此後專事喜劇影片的拍攝，直到有聲電影興起，他的事業才逐漸衰落。

❾ 劉易斯‧雅各布斯著，劉宗錕等譯，《美國電影的興起》，第223至225頁。

❿ 查理‧卓別林（1889-1977），著名電影演員、導演、製片人、劇作家、作曲家。一生中共拍攝八十餘部喜劇片，是電影史上最重要的喜劇演員、導演。

⓫ 同註9，第239至240頁。

⓬ 廖祥雄著，《電影藝術縱橫談》，第55頁。

⓭ 同註12，第56頁。

⓮ 傑若‧馬斯特著，李迪才譯，〈喜劇結構〉，《電影欣賞雙月刊》第三卷第三期，第52至55頁，一九八五年五月。

⓯ 同註14，第56至57頁。

⓰ 傑若‧馬斯特著，銀秀梅譯，〈喜劇思想〉，《電影欣賞雙月刊》第三卷第三期，第60至61頁，1985年5月。

附錄一

《魂斷藍橋》劇本

美國電影《魂斷藍橋》（*Waterloo Bridge*），由舞台劇改編，一九三一年出品，成績不理想；一九四○年重編、重拍，成爲電影史上經典名作之一。

電影劇本共分五十八場，如果加上第一場前的一個帽子，和最後一場之後的一個尾巴，實爲六十場。根據情節，可以把這六十場分成九段。在這九段中，包含著序幕、開端、發展、高潮、結局和尾聲六個組成部分。

劇本的帽子和第一場構成第一段，是序幕部分。寫在第二次世界大戰期間，英國上校軍官羅依站在滑鐵盧橋上，回憶發生在上一次世界大戰中，他親身經歷的一件事。它和最後一場的尾聲（第九段）相呼應，寫羅依懷著對往事的思念離去。

序幕之後，便是開端部分。劇本中的第二至第十一場是第二段，也是這部影片的開端。

開端之後，是發展部分。劇本中的第十二至第四十九場屬於發展部分。從結構上可以分成五段：第十二場至第二十一場是發展部分的第一段、第二十二場至第二十八場是發展部分的第二段、第二十九場至第三十六場是發展部分的第三段、第三十七場至第四十一場是發展部分的第四段、第四十二場至第四十九場是發展部分的第五段，其中，第四十八場爲全劇的高潮。

高潮之後，是結局。劇本中的第五十場至第五十八場是結局部分。

以下就是《魂斷藍橋》電影劇本。

序幕

帽子和第一場是第一段。

夜晚的倫敦街頭。

黑暗的馬路，居民們在專心聽廣播。馬路兩旁堆積著沙袋，戰爭已經開始。

〔**畫外廣播**〕：「全世界都知道了。一九三九年九月三日，星期天，它將永遠被人記住。今天的上午十一點五分，首相在廣寧街十號對全國的演說，宣布了英國和德國處於交戰狀態。而且迫切提醒倫敦居民們不要忘記已經發布的緊急狀態命令：在燈火管制時間裡不得露出任何燈光。任何人在天黑以後不得在街上遊蕩。並且切記不得在公共防空壕裡安置床舖。睡覺之前應該將防毒面具和禦寒的衣物放在身邊，而且不妨在熱水瓶沖好熱水或飲料，這對那些深夜突然被驚醒的兒童是大有安撫作用的。應該儘量安撫那些仍然留在倫敦的兒童，儘管直到今天夜裡，撤退仍將持續不斷。」

一隊小學生默默走過。

一

上校軍官羅依‧克勞寧從軍營大門出來。

一個軍官喊：「上校的汽車！」汽車駛來。

羅依兩鬢花白，滿臉皺紋，沉悶地對司機：「達可唐納，就在今天晚上……」

達可唐納：「你要去法國？」

羅依：「是的，去法國，從滑鐵盧車站出發。」羅依上車，車開動。

汽車內。羅依並坐司機達可唐納身旁。

達可唐納：「這些對你都很熟悉？」（羅依點頭）

達可唐納：「我是說你經歷過上次大戰？」

羅依：「是的，是很熟悉。從滑鐵盧橋進車站。」

達可唐納：「滑鐵盧橋？」

羅依：「時間還夠。」〔溶〕

汽車駛入滑鐵盧橋，羅依下車，對司機達可唐納：「你把車開到橋那邊
　　等我，我要走過去。」〔音樂起〕羅依來到橋中間依在橋欄杆上，
　　看著匆匆流逝的河水，沈思。他轉過身來，望著遠方，然後從口袋
　　裡拿出一個象牙雕的「吉祥符」，凝視。

「吉祥符」的特寫。

羅依回憶往事：

〔瑪拉的畫外音〕：「這給你。」

〔羅依的畫外音〕：「吉祥符！」

〔瑪拉的聲音〕：「它會給你帶來好運，會帶來，我希望它會帶來。」

〔羅依的聲音〕：「你真是太好了。」

〔瑪拉的聲音〕：「你現在不記我了吧？」

〔羅依的聲音〕：「我想不會，不會的……一輩子都不會忘記你。」

〔溶〕

二

第二場至
第十二場

　　　　　　二場至十二場是第二段。開端部分

一九一四年第一次世界大戰時期，英國青年軍官上尉羅依·克勞寧正站
　　在橋頭上……

空襲警報聲在空中呼嘯。

橋頭跑來三個姑娘。

姑娘們：「你們聽，警報！你別著了，瑪拉；你聽見沒有？」「我什麼

也沒聽見。」「我聽見了。」

里苔亞喊：「請安靜，安靜！」

瑪拉問羅依：「對不起，這是空襲警報嗎？」

羅依：「恐怕是。再仔細聽聽就知道了。」

有人高聲喊：「空襲——」

姑娘們更亂了，七嘴八舌講著。

凱蒂：「我們要是回去晚了，夫人會發脾氣的，我們得趕快回去呀！」

里苔亞：「我們……空襲，我們到那裡好呢？」

羅依：「到地下鐵！」

姑娘們一時不知往那裡去，到處亂跑。

羅依：「右邊，右邊！」

姑娘們往回跑時，瑪拉失手掉了手提包，東西散落一地。羅依回身幫她
　　去撿。

瑪拉：「謝謝你！」

羅依：「別說了，飛機可能來炸橋，快走吧！」

瑪拉：「哎呀，我的『吉祥符』！」

〔特寫〕失落在地上的「吉祥符」。

瑪拉跑回去撿「吉祥符」，一輛馬車飛奔過來，眼看就要撞上，幸虧被
　　羅依拉了一把，及時躲過。

羅依：「你這個小東西，不想活啦！」

瑪拉：「不能丟的，它帶給我好運。」

羅依：「它帶給你空襲！」他帶她跑著。

瑪拉邊跑邊問：「你攬著我跑，不覺得太不像軍人了嗎？」

羅依：「沒關係！」

三

地下鐵道。擠滿了人，熙熙攘攘。

羅依、瑪拉擠在人群中，外群傳來爆炸聲。

一個人：「……他說，哎，別擠我，先生！我就說，幸虧推了你，要不是我們這兒推，你還在門外邊呐！」

一個女人：「我一向靠自己跑。我聽上了年紀的人說，活動的靶子不好打，你說是嗎？」

一個人：「當然。」

一個人：「哎，『特國』人打得可準了，是吧？」

一個人：「特國，特國？『特國』就是『德國』！」

人群一陣嘩笑。人們擠動著，把羅依擠到了瑪拉身旁。

羅依：「這股推勁還真不小呢！」

瑪拉：「很擠，是嗎？」

羅依：「嗯，這兒很安全！」他向一旁張望：「喔，靠牆邊人少一點，我們擠過去。」

羅依、瑪拉好不容易擠到牆邊。

瑪拉：「是的，這裡好多了！」她蹺起腳尖向四周環視。

羅依：「找你的朋友？」

瑪拉：「是的。也許她們走別的門進來了。」

羅依（掏出紙煙）：「抽煙嗎？」

瑪拉：「啊，不，不！」

羅依：「大概你不會抽煙吧？」

瑪拉（搖頭）：「不，謝謝！」

羅依：「你是個學生吧？」

瑪拉（笑）：「啊——」

羅依：「這話可笑嗎？」

在他們身後牆上貼著的廣告：國際芭蕾舞劇團招生。

瑪拉（望著牆上廣告）：「正巧，我們學校——笛爾娃夫人的國際芭蕾
　　舞劇團。」

羅依：「國際芭蕾舞劇團？那麼你是舞蹈演員囉？」

瑪拉：「是的。」

羅依：「是職業演員？」

瑪拉：「我看差不多吧！」

羅依：「你說……你會轉圈兒什麼的？」

瑪拉（自豪地）：「當然，我還會滑步哪！」

羅依（不懂）：「你說什麼？」

瑪拉（小小地吹噓）：「我能夠跳躍騰空雙腳交叉六次，里琴斯基能夠
　　連續做十次。不過，這可是一百年才出這麼一個。」

羅依：「這對肌肉有好處！對肌肉有好處！舞蹈演員的肌肉就該像男人
　　的囉！」

瑪拉：「唔，不見得。我十二歲就學舞蹈啦，我並不覺得肌肉過於發
　　達！」

羅依：「你是例外！」

瑪拉（很想引起對方對自己的尊重）：「我像運動員一樣鍛練……唔！
　　我們生活有嚴格的紀律！」

羅依：「那麼，你今晚還有演出嗎？」

瑪拉：「當然，十點鐘開始。」

羅依：「我真想去看看。」

瑪拉：「你就來吧！」

羅依：「可惜今晚上校那裡有個宴會，我要不去那得有點膽子！」

瑪拉：「你是回來度假的？」

羅依：「嗯，就到期了，我家在蘇格蘭……」

瑪拉：「那你就該回去了？去法國？」

羅依：「明天。」

瑪拉：「太遺憾了。可惡的戰爭！」

羅依：「是的，我也是這麼想。這戰爭，怎麼說呢？它也有它的精彩之
　　　處——能隨時隨地叫人得到意外，就像我們現在這樣。」

瑪拉：「和平時期我們也會這樣的。」

羅依：「你真是個現實主義者。」

瑪拉：「是的。你好像是很浪漫。」

傳來哨聲，有人喊：「警報解除了，警報解除了。」人群在蠕動。

羅依：「好啦！空襲過去了。沒有過這樣好的空襲吧？我們現在就走，
　　　還是等下一次空襲？」

瑪拉：「這主意不錯，不過還是走吧！」

羅依（指瑪拉手中的提包）：「我幫你拿吧！」

瑪拉：「不，不！我剛才是有點著急才掉的。」

羅依：「但願下次掉的時候我還在旁邊。」

瑪拉：「這不大可能吧？你要回法國。」

羅依：「你呢？」

瑪拉：「我們可能去美國。」

羅依：「那麼說是不可能，太遺憾啦！」

瑪拉：「我也是……」

四

滑鐵盧橋頭。人們湧出地下鐵後，向四處散去。報童喊著跑過去：「看
　　　報！看報！軍艦被擊沉。」羅依、瑪拉並肩走著。

瑪拉：「可能太晚了，我得坐車走。」

羅依（一邊招手叫車）：「這時候車子可不太好叫。」（對瑪拉）「我
　　　真想去看芭蕾，這樣的話，在我走上征途的時候將會留下一個愉快
　　　的回憶，你說呢？」

瑪拉：「可是前線的人我一個也不認識，現在認識了你，我是不會忘記
　　　的，但是我並不完全瞭解你。」

汽車開過來，司機：「車來了，先生！」羅依扶瑪拉上車。

瑪拉：「謝謝你！我……我希望你平安回來。」

羅依：「謝謝你！」

瑪拉（從車窗伸出手，手中拿著「吉祥符」）：「這個給你。」

羅依：「這是你的『吉祥符』啊！」

瑪拉：「也許會給你帶來好運，會的。」

羅依：「我已經什麼都有的，你比我更需要它。」

瑪拉：「你拿著吧，我現在不再依賴它了。」

羅依（接過「吉祥符」）：「你可真是太好啦！」

瑪拉（對司機）：「到奧林匹克劇院。」（對羅依柔情地）：「再
　　　見！」

羅依（依戀地）：「再見！」

瑪拉乘坐的出租汽車馳去。

五

劇場裡。台上正在演出《天鵝湖》。

瑪拉扮演的天鵝，優美的舞姿，伴著動聽的音樂，觀眾為之陶醉。

羅依走進劇場，立刻被吸引。他隨著劇場服務員走到座位前，他沒有
　　　坐，站著凝視著台上。

舞台上，瑪拉漫舞向前。她發現了羅依。

羅依仍站著凝視台上。一位觀眾以手勢讓他坐下，羅依這時才坐在自己
　　　的座位上。

台上，瑪拉和凱蒂正舞在一起。

瑪拉（低聲）：「凱蒂，他來了。」

凱蒂（低聲）：「誰？啊，地下鐵的那個？」

隨著舞蹈的變換，凱蒂和瑪拉隨即分開，旋又靠攏。

瑪拉（低聲）：「我真不懂，他說他不能來，但他還是來了……」

凱蒂（低聲）：「我想他不會來，你不是說他要參加上校的宴會嗎？」

瑪拉（低聲）：「這是他說的，不是我說的。」

凱蒂與瑪拉又分開。瑪拉精神飽滿，舞蹈優美，劇終，觀眾報以熱烈掌
　　聲。

六

瑪拉、凱蒂沿走廊向化裝室邊走邊談。

瑪拉問凱蒂（快速走著小碎步）：「他，人還不錯，是嗎？」

凱蒂（緊跟著瑪拉）：「人還不錯，可是他馬上就要走啦……」

瑪拉：「你看他會到後台來嗎？夫人會怎麼說？」

凱蒂：「夫人不是說過嗎？我們得留神。」

她們走進化裝室。

化裝室，演員們卸裝、更衣，嘰嘰說著、笑著。

里苔亞（大聲地）：「姑娘們，姑娘們，請安靜點，安靜一點，夫人最
　　討厭亂糟糟啦！」

正在此時，笛爾娃夫人來了。她頭髮斑白，已六十多歲。她挺直腰板走
　　過來，對大家瞪了一眼，立即鴉雀無聲了。

夫人（對摩琳）：「摩琳，細步滑行怎麼跳？」

瑪拉：「細步滑行是腳心移動小碎步前進，夫人！」

夫人：「既然知道，為什麼演出時不這樣跳？」（她轉頭對另一演員）
　　「艾爾莎！你跳的那段獨腳站立稀稀鬆鬆，簡直像痙攣，說真的，
　　我可真替你擔心。」（她眼皮垂拉下來，縫著眼睛看看瑪拉，然後
　　對安娜）「安娜，請你給這些年輕小姐跳一個騰空雙腳交叉。」

（安娜做了示範）「我想問一問，爲什麼在觀衆面前你不這麼跳呢？他們有權看眞正的演出，今天晚上的演出簡直是丟臉。我們雖然在遊樂場演出，」（此時，有人敲後台門）「不過……凱蒂……」（示意去開門）

凱蒂：「是，夫人。」（凱蒂開門）

門外遞進一條紙條。

夫人（繼續訓示）：「……這並不意味著你們可以比《海豹》的演出演得更差些，不過……」（她發現凱蒂示意瑪拉，想把紙條遞給她）「凱蒂！」（凱蒂忙把紙條藏在身後）「你們不尊重芭蕾！」

停頓，夫人注視凱蒂，接著伸出手來。

凱蒂（掩飾）：「什麼？夫人。」

夫人（扳著面孔，毫無表情）：「凱蒂，紙條！紙條！——剛才人家給你的。」

凱蒂（不自然地笑了笑）：「是個老朋友送來的，這位先生我早就認識他……」

夫人：「不用人說，我就知道你扮演了低級歌舞團的一個配角，太不像話。」

凱蒂：「夫人。」

瑪拉（挺身而出，把字條從凱蒂手中拿過來）：「算了，夫人，這是給我的。」

夫人（拉下長臉）：「那你唸唸吧！」

瑪拉（猶豫，不知所措地著）：「這……」

夫人（尖刻地）：「請大聲點。」

瑪拉（試圖拒絕）：「不！我……」

夫人（提高聲音）：「請你唸！」

瑪拉（無奈，唸）：「……我終於覺得，我怎麼也不能去跟上校度過我最後的一個夜晚。請同我一起吃晚飯——你防空壕裡的朋友附筆——我相信你會來的，因爲『吉祥符』把我的運氣轉好了。」

夫人：「署名呢？」

瑪拉：「沒有署名。」

夫人：「如果有的話該是什麼呢？」

瑪拉：「不知道，我只知道他是一個軍官，夫人。」

夫人（發怒）：「好！我必須強調：如果你想要的是晚宴啊、軍官哪、
　　快樂呵！你就不要在我這裡，請另找職業吧！戰爭，並不是隨心所
　　欲的藉口。凱蒂，請給我一張紙。」（凱蒂拿來一張紙，夫人把筆
　　交給瑪拉）「現在寫：親愛的先生……」（問瑪拉）「他是什麼軍
　　銜？」

瑪拉：「上尉。」

夫人：「親愛的上尉……」

七

夜。劇院後台門外街道。路燈光線微弱，夜靜人稀。

羅依隻身焦急地踱著……看門人跑來送信。

羅依接過紙條，付小費給看門人。

看門人：「謝謝你，先生！怎麼，沒希望了？」

羅依：「看來不行了！」（他轉身向街頭走去，步履沉重……）

忽然一女子喊他：「上尉，等一等。」

羅依轉頭看，是凱蒂。

凱蒂（跑來）：「我是凱蒂——瑪拉的朋友，你想在那兒等她？」

羅依：「什麼瑪拉？啊！你好！」（遲疑，拿出紙條）「可是她拒絕
　　了。」

凱蒂：「別在意，是夫人讓她這麼寫的。」

羅依：「那麼她來？」

凱蒂：「是的，上尉，你想說在那兒吧？」

羅依：「啊，燭光俱樂部吧！她知道地方嗎？」

凱蒂：「不，可是我知道的。」

羅依：「啊，好極了，那麼我一個小時後在那兒等她。」

凱蒂：「我說，這件成人之美的差事我做得對吧？這你明白嗎？」

羅依：「我明白，凱蒂。」

凱蒂：「再見，上尉！」

八

夜。燭光俱樂部門前，羅依在等待。從幾輛汽車裡下來了一些男女客
　　人。一輛馬車駛來，羅依急忙趕上前去，卜車的不是瑪拉。此時，
　　在羅依背後突然傳出瑪拉的聲音：「你好！」

羅依（轉過身來，看見瑪拉，驚喜地）：「你好！我很高興。我正擔心
　　凱蒂把地點說錯了。」

瑪拉：「沒有。你寫給我的字條，夫人叫我當著大家面唸的……」

羅依：「你難為情了。」

瑪拉：「是的，你在當時的處境也會難為情的。」

羅依：「我該說，我使你為難了。」

瑪拉：「你沒有赴上校的宴會，我也恐怕使你為難了。」

羅依：「的確。但我已得到了補償。你來得太好了，我們進去吧！」

瑪拉：「好。」

羅依、瑪拉走進俱樂部。

九

燭光俱樂部內。舞池裡，一對對男女在樂隊的伴奏下跳舞。侍者引羅

依、瑪拉坐小餐桌兩旁。

羅依（凝視著瑪拉）：「你可真美呀！」

瑪拉（出自內心的微笑）：「謝謝！」

餐廳侍者走來。

羅依（問瑪拉）：「你們舞蹈演員吃什麼？」

瑪拉：「啊，舞蹈演員吃有營養的、脂肪少的。」

羅依：「今晚例外。」（向侍者）「你們這裡有什麼特別好吃的菜？」

侍者：「龍蝦不錯。先生！」

羅依：「還有酒。稍微喝點淡酒不違犯你們舞蹈演員的規矩吧？」

瑪拉：「啊——今晚上……」

羅依：「那好，來兩杯香檳吧！」

侍者：「是。來兩杯香檳。」（走下）

羅依：「你的舞跳得真美！」

瑪拉：「我看不見得。」

羅依：「內行不懂，只有外行懂。我跟你說跳得很美！」

瑪拉：「這說明，你確實是外行。」

羅依：「你再見我高興嗎？」

瑪拉（輕聲地）：「高興。」

羅依：「好像有點拘束啊！」

瑪拉：「怎麼了？」

羅依：「我們又見面了，到底怎麼了？我們活下去又是為什麼呢？」

瑪拉：「這倒是個問題。」

羅依：「只要我們活著，我們就會遇到一些事情……對我們來說，死亡
　　　是隨時隨地伴隨著的，就在這種情況下能見到你，這要比和平的時
　　　候無目的活著更使我感動。」

瑪拉：「不過，代價是太高了。」

羅依：「我倒是不這麼想。」

瑪拉：「如果用戰爭來使人們感到還活著，這代價太高了。」

羅依：「這和戰爭沒關係，這要你自己去感覺你的生存。在這之前，我沒有這種感覺。小時候，有一次我爬上一棵高大的樹，想像著自己是個跳水運動員，我向著未來，跳了下來，結果是在床上了兩個月。」

瑪拉：「你要想飛向未來，得慢慢來才行。」

羅依：「不行，不行，我是個急性子。如果我們在平時見了面，就會互相問：你是那個學校畢業的呀？」

瑪拉：「也許是的。」

侍者端來菜，上菜。

羅依：「我太高興了，高興得連食慾都沒了。瑪拉，我們跳舞吧？」

瑪拉：「好。」

羅依（舉杯）：「爲你的幸福乾杯。」

瑪拉：「謝謝！」

羅依：「爲我們，不過，我還不明白我會怎麼樣呢？」

瑪拉：「怎麼樣？」

羅依：「你的臉充滿青春、美麗……」

瑪拉：「到底你不明白什麼呢？」

羅依：「你知道，我們分手以後，我忘記了你長得什麼樣，我怎麼也想不起來了，我非得趕到劇場裡仔細看看你。」

瑪拉：「現在不會再忘記了吧？」

羅依：「我想不會，不會，一輩子不會。」

瑪拉：「那麼，關於我，你還有什麼不知道的？」

前一舞曲已完，樂隊指揮向客人說：「各位女士，各位先生，現在演奏今晚最後一支舞曲，請大家跳《一路平安》華爾滋。」

羅依：「待一會兒跟你說，現在跳舞。」

瑪拉（看著四周點燃著的許多蠟燭）：「這些蠟燭是什麼意思？」

羅依：「一會兒你就知道了。」

蘇格蘭民歌《一路平安》樂聲起。

羅依、瑪拉隨著悠揚的樂曲步入舞池。他們翩翩起舞，她深情地望著

他；他也凝視著她。

樂隊隊員一個個在完成自己聲部的演奏之後，相繼用小蓋帽蓋滅蠟燭。

羅依、瑪拉親密地跳著舞……

又一個樂隊隊員蓋滅了一支蠟燭，廳內逐漸暗下來……最後只剩下一把
　　小提琴獨奏……窗帘拉開，窗上映著倫敦的夜景。

羅依、瑪拉舞著，當他們轉到玻璃落地窗前，畫面現出他們的剪影，從
　　窗外射進的月光，在他們身影上勾出一條明亮的光邊。

大提琴手演奏完最後一個音符，蓋滅最後一支蠟燭，大廳全暗。

羅依、瑪拉久久含情相望，擁抱、長吻。

音樂停止，合唱起。羅依、瑪拉繼續跳舞。

十

夜晚的街道。羅依、瑪拉緩緩踱著步。

羅依：「我給你寫信，你回信嗎？」

瑪拉：「當然。」

羅依：「今天晚上很快樂，是嗎？」

瑪拉：「是的。」

羅依：「等我回來，我們再到那裡。」

瑪拉：「好的。」

羅依：「那裡是我們的地方，我們將永遠記住今天的事。我們還能再見
　　嗎？」

瑪拉：「這怎麼說呢？你說會嗎？」

羅依：「會的，我想會的。」

瑪拉：「在飯店裡，你想跟我說什麼，你說你不瞭解我。」

羅依：「現在用不著再說了。」

瑪拉：「不，給我說說，我想知道。」

羅依：「我第一次看見你時，就有一種非常奇妙的感覺，你很年輕、漂亮，但又是那麼悲觀失望。我是說，你對生活好像沒有什麼指望？」

瑪拉：「也許你說得對。現在我們認識了，我喜歡你。可是現在我們又得分手了，也許我們不會再見面了。」

羅依：「你現在就想這樣的事，我們不會再見面了嗎？」

瑪拉：「是的。」

羅依、瑪拉走到瑪拉住所門前。

羅依：「你住在這裡？」

瑪拉：「是的。」

羅依：「好，就這樣吧！」

瑪拉：「就這樣，除了說一聲再見。」

羅依：「是這樣，再見，瑪拉，親愛的。」

瑪拉：「再見，羅依。」

羅依：「多多保重。」

瑪拉：「是的。你多保重。」

羅依：「我不要緊，你的『吉祥符』守著我呢！」

瑪拉：「是的，我希望它會幫助你。」

羅依：「再見，是不是你先進去。」

瑪拉：「好的。」

瑪拉轉身走進門內。

羅依走去。

十一

瑪拉走進門內，關門，依門沉思。片刻，她沿著樓梯慢慢走上去。〔淡出〕

十二

第十二場至
第十四場

十二場至二十一場是第三段。發展部分的第
一段，十二場至十四場是第三段的小開端。

瑪拉、凱蒂的宿舍。窗外下著雨，凱蒂臥床上，瑪拉靠窗坐著，修理她
　　的提包。

瑪拉：「我得修修這個扣兒。」

凱蒂：「我早就給你說啦！」

瑪拉：「昨天，它鬆開了兩次。哦——凱蒂，幾點鐘啦？」

凱蒂：「嗯，現在十一點半。」

門開了，笛爾娃夫人走了進來。

瑪拉：「早安，夫人。」

夫人：「早安，我是來向你祝賀的。」

瑪拉：「祝賀什麼？」

夫人：「你起床了。想想看，你四點鐘才回來睡覺，真是少見。我在
　　想，你今晚的演出會像得了夢遊病一樣。」

凱蒂（為瑪拉辯護）：「不過，瑪拉是第一次出去，夫人。」

夫人：「昨天晚上我讓你寫條子給那位軍官先生，是為了你，我要保護
　　的是你。跟我在一起的姑娘我都喜歡，我不願讓她們去做隨軍妓
　　女。」

瑪拉：「你要是瞭解他，就不會這樣說了。」

凱蒂：「我們一點私生活都不能有嗎？」

夫人：「當它有損你們劇院的時候，那就不行。我很慶幸他沒有在這裡

待一個星期，否則這一個星期的演出都得叫他毀了。要是再出現這樣的事，不管是你還是別的什麼人，就必須立即予以開除。今天晚上我們劇院再見。如果你沒有什麼不方便的話。」

笛爾娃夫人走出門去。

瑪拉：「她怎麼這麼可惡、可恨。」

凱蒂：「這個老巫婆，她對誰說話都是這個樣，別記在心裡。」

瑪拉：「真掃興！」

凱蒂：「你別瞎扯啦！你又累，又心煩，好好休息一下。」

瑪拉：「不，我不累。」（她走到窗前靠著窗，望著窗外飄落的雨絲，憂慮地）「過海峽遇上這樣的天氣……唉，我想，他現在已經走了吧？」

凱蒂：「恐怕是走啦！」

瑪拉眼珠一動不動地望著窗外，想著什麼，雨水在窗玻璃上流著……，瑪拉目光一閃，她急忙用手揩玻璃向外望著，望著，她突然慌亂起來。

瑪拉（緊張、忙亂，語無倫次地）：「啊，凱蒂！看，快看，他，他……」

凱蒂向窗外看。

〔俯瞰〕公寓樓下雨水照亮的便道上，羅依‧克勞寧在雨中站立，凝視樓上。

瑪拉、凱蒂宿舍裡。

瑪拉：「他沒有走，他在這裡。我得去，我得去！」

凱蒂：「他今天沒有走？」

瑪拉：「你看是他吧？他在這裡，他沒有走。」

凱蒂：「你別急，別急。」

瑪拉：「叫他上來。」

凱蒂：「別叫他上來，他不會走的。」

瑪拉：「唔——啊，我怎麼辦？」（她忙亂地從衣櫥裡拿出衣服換著）

「可以吧？」

凱蒂：「還可以，穿這件更好。」

瑪拉（急到大鏡前梳妝）：「天哪！」

凱蒂：「別慌，慢一點。」

瑪拉：「我該怎麼辦？他會走的，會的！凱蒂，快幫我扣上……剛才我
　　　還在想，他沒有走，他回來了，他就在這裡……啊，他還在那裡
　　　嗎？」（她梳好妝又跑到窗前看）「他還在那裡，在那裡。」（她
　　　急忙向門外奔去）

凱蒂：「你等一等，等一等，我幫你拿雨傘。」

瑪拉：「雨傘在牆角。」

凱蒂：「我走在前頭，別叫夫人碰見了。」

十三

凱蒂、瑪拉下樓。凱蒂示意瑪拉躲在牆角，她先下樓，向四下探視，無
　　　動靜。

凱蒂：「警報解除。」

瑪拉從牆角出來。

瑪拉：「你可不要發什麼假警報，再這樣折騰我可受不了啦！」

瑪拉急速奔下樓梯，向大門外飛奔而去。

十四

院中。雨仍在下著。瑪拉走出大門，直奔羅依。二人擁抱，接吻。

瑪拉的雨傘落在她背後，她忘記了在下雨。

羅依：「你好。」

瑪拉：「你好。」

瑪拉：「你來看，太好啦！」

羅依：「別這麼說。」

瑪拉：「你沒有走？」

羅依：「海上有水雷，放假四十八小時。」

瑪拉：「這真是太好啦！」

羅依：「是的，有整整兩天。你知道，我一夜都在想你，睡也睡不
　　　著。」

瑪拉：「你終於學會記住我啦！」

羅依：「是啊！剛剛學會。瑪拉，我們今天幹什麼？」

瑪拉（一時想不出來）：「我……我……」

羅依：「現在由不得你這樣啦！」

瑪拉（困惑不解）：「這樣？」

羅依：「這樣猶豫，你不能再猶豫啦！」

瑪拉（更感困惑）：「不能？」

羅依：「不能！」

瑪拉：「那該怎麼樣呢？」

羅依：「去跟我結婚。」

瑪拉（稍頓）：「唔──羅依，你瘋了吧？」

羅依：「瘋狂是美好的感覺。」

瑪拉：「你理智點。」

羅依：「我才不呢！」

瑪拉：「但你還不瞭解我呀！」

羅依：「我瞭解，用我的一生瞭解。」

瑪拉：「羅依，現在在打仗，是因為你快要離開……你現在覺得你必須
　　　在兩三天內度過你的一生。」

羅依：「我們現在去結婚吧！除了你，別的人我都不要。」

瑪拉：「你怎麼這樣肯定？」

羅依（像火一樣熾熱，急促地）：「親愛的，別支支吾吾啦！別再問
　　了，別再猶豫了！就這樣決定啦！這樣肯定了知道嗎？這樣決定了
　　知道嗎？去跟我結婚，知道嗎？」

瑪拉（肯定地）：「是，親愛的……」

十五

第十五場至
第十七場

　　　十五場至十七場是第三段的發展部分一

羅依招來了汽車，扶瑪拉上車。

汽車內。

瑪拉：「怎麼回事，親愛的，我們去那裡？」

羅依：「去宣布訂婚。」（對司機）「回軍營去！」

汽車開動。

羅依：「瑪拉，你聽我說，目前我們會陷於什麼樣的麻煩，我先要你知
　　道我的情況。」

瑪拉：「好啊！」

羅依：「首先，我親愛的年輕小姐，我是萊姆樹兵團的上尉，挺唬人
　　吧？」

瑪拉：「挺唬人。」

羅依：「一個萊姆樹兵團的上尉是不能草率結婚的，這裡有很多手續和
　　儀式。」

瑪拉：「這我知道。」

羅依：「而且是很講究的儀式。」

瑪拉：「是嗎？」

羅依：「譬如一個萊姆榭兵團上尉要結婚，必須得到他的上校同意。」

瑪拉：「這很困難嗎？」

羅依：「也許困難，也許不。」

瑪拉：「我看不那麼容易。」

羅依：「那要看他怎麼懇求啦！要看他懇求的內容，要看他的熱情和口
　　　才。」

瑪拉：「是，上尉。」

羅依：「怎麼，你有懷疑嗎？」

瑪拉：「你太自信了，上尉。你簡直發瘋了，上尉。你又莽撞又固執，
　　　又……我愛你，上尉。」

十六

軍營門口。汽車駛來停下。

羅依（下車）：「你坐在這裡，跟誰也不要說話，我一會兒就來。」

羅依快步跑進軍營的圓洞門，衛兵向他敬禮。他跑了幾步，突然又返回
　　　來，衛兵再次向他敬禮。

羅依（跑到汽車門）：「瑪拉！」

瑪拉：「這麼快？」

羅依：「我還沒有見到他。有一件重要的、必不可少的東西，我忘
　　　了。」

瑪拉：「什麼？」

羅依：「你的履歷表。」

瑪拉：「我不知道放在那裡啦！」

羅依：「我幫你填上。那麼你是在那裡出生的？」

瑪拉：「伯明罕。」

羅依：「年月？」

瑪拉：「1895年6月9日。」

羅依：「父親職業？」

瑪拉：「中學教員。」

羅依：「父母在嗎？」

瑪拉：「不。」

羅依：「啊，那麼還有……」（想了一想）「啊，對啦，你姓什麼？」

瑪拉（笑）：「啊，羅依。我姓萊斯特。」

羅依：「幸虧想到這一點，這很要緊。再見了，萊斯特小姐！」

瑪拉：「再見。」

羅依又急匆匆地跑進軍營門，衛兵又敬禮。

十七

上校正在餐廳吃飯，門外傳來衛兵喊聲：「立正！」隨即羅依進屋。

羅依：「對不起。」

上校：「什麼事？克勞寧。」

羅依：「單獨和你談談。」

上校：「我正在用餐哪！」

羅依：「這事非常重要。」

上校：「昨晚的宴會，你讓我們好等，現在又不讓我用餐……」

羅依：「這都是為了一件事情。」

上校：「好吧！」

上校把羅依領進自己的辦公室。

羅依：「實在抱歉得很，不過我希望你能諒解我。」

上校：「你能不能給我透露一點啊？」

羅依：「我很抱歉，昨晚宴會我沒有來，不過，上校，你知道……」

上校：「不管你要說些什麼，你乾脆說吧！免得我消化不良。坐下。」

羅依：「哎，我還是站著好。我急得不得了，事情是……上校……事情……事情……」

上校：「究竟是什麼事情。」

羅依：「要是你允許，要是你不反對，今天下午我想結婚。」

上校：「啊？我想問你新娘是誰？」

羅依：「她姓萊斯特，我有她的履歷表。」

上校：「你坐下，認識她多久啦？」

羅依：「可以說久經考驗了。」

上校：「她晉見過陛下嗎？」

羅依：「我想她沒有。」

上校：「但我想她有資格晉見的吧！克勞寧，你明早就要上前線，你這麼匆匆忙忙，跟這個有關嗎？」

羅依：「當然有。我走之前和她結婚，她就可以跟我母親住在一起了。」

上校：「我懂了。克勞寧，這事……這事有點事關重大……。」

羅依：「我知道。」

上校：「而且這個責任，我本人也可能承擔不了。」

羅依：「我正是來請你做主的。」

上校：「我得補充一句，我不得不要求你去求得名譽團長尤里公爵的同意，他是你的叔叔，他比我更能把這件事情弄清楚。如果他同意也就是我同意。」

羅依：「謝謝！」（轉身欲走）

上校：「今後希望你辦什麼事情，最好不要選擇在用餐的時間。」

羅依：「我很抱歉！」

上校：「祝你幸運！」

羅依：「謝謝！」

十八

十八場至十九場是第三段的發展部分二

羅依跑出軍營的圓洞門，衛兵敬禮。羅依上車（對司機）：「到雷西廣
　　場。」汽車駛去。

十九

將軍尤里公爵辦公室

衛士（進來報告）：「克勞寧上尉，公爵。」

尤里：「請進來。」

羅依走進，公爵非常親切地迎接他。

尤里：「孩子，看到你很高興。」

羅依：「謝謝！」

尤里：「的確很高興。什麼時候走？」

羅依：「後天。」

尤里：「我希望你將來活亂跳地回來。」

羅依：「我也這樣希望。」

尤里：「坐下，假期過得好嗎？」

羅依：「謝謝，好極啦！」

尤里：「應該如此。有什麼事情要我幫忙嗎？」

羅依：「是的。」

尤里：「什麼事情？」

羅依：「我想請你准許我結婚。」

尤里：「你結婚？」（笑）「這姑娘是誰呢？」

羅依：「她叫瑪拉‧萊斯特」

尤里（思索）：「瑪拉……萊斯特……莎里的？」

羅依：「不，伯明罕。」

尤里：「伯明罕？瑪拉……萊斯特……我認識她嗎？」

羅依：「不，到時候你會認識她的。」

尤里：「你母親認識她嗎？」

羅依：「她不是貴族。瑪拉的父母死了，只有她一個人。」

尤里：「她是幹什麼的？」

羅依：「舞蹈演員。」

尤里（停頓片刻）：「舞蹈演員？」（他站起來，不語，慢慢踱著步。）

羅依：「她長得非常美。」

尤里沒有反應，仍在踱著步。

羅依擔心地望著，他想解釋。

尤里走到壁爐前，背對羅依，不語。有頃，他轉過身來。

尤里：「舞蹈演員……哎，羅依，我跟你說，舞蹈演員我也是很喜歡的。」

羅依：「那太感謝你了。不過，這不是一種不好的意思吧？」

尤里：「那當然了。」

羅依（喜出望外）：「謝謝你！」

尤里：「我是說，這也不能怪你……當然囉，想當年……是啊！想當年我在你這個歲數，也喜歡過一個舞蹈演員，想和她結婚……」（沉吟）「但她不願意，如果那時候我成功了的話，她就是你的嬸嬸了……」（忽然提高聲音）「好吧，祝福你！」

羅依：「那可太好了。」

尤里：「是啊，不瞞你說，我對你的成績很滿意。」

羅依：「非常感謝！」

尤里：「我對人們所說的那些一本正經的婚姻，不認爲是完全可以信任的，因爲這種婚姻順利的例子不多。不過，我希望你倆能成功。」

羅依：「我很感激你，我不會忘記你在這件事情上對我的幫助，她也不會忘記你的。」

尤里：「好。下次休假你帶她一塊兒來吧！」

羅依：「是，我一定。」

二十

<div style="border:1px solid">

二十場至二十一場的上半段

</div>

二十場至二十一場的上半段是第三段的發展部分三

軍營門外。羅依快步走出圓洞門，衛兵敬禮。他急忙跑到汽車旁。

羅依（興奮地）：「好啦！萊斯特小姐，我榮幸地宣布，公爵已經同意上尉克勞寧和伯明罕的瑪拉·萊斯特小姐結婚。」

瑪拉：「家裡不反對？」

羅依：「沒料到？一點也不。」

瑪拉：「太容易了，我有點怕。」

羅依：「眞是個悲觀派。」（上車）

司機：「到那裡？」

羅依：「到龐特街。」

瑪拉：「龐特街？」

羅依：「對，龐特街，普通的街，我不想寵壞你。然後到花店，你跟它熟嗎？然後再到聖馬修教堂。」

瑪拉：「聖馬修教堂？真的？」

羅依：「當然是聖馬修教堂，那裡對軍人結婚可以辦得快一點。進去的時候我們陌生，出來的時候我們是親人啦！」

羅依、瑪拉甜蜜地咯咯笑起來。

二十一

聖馬修教堂前。音樂。大風琴伴著讚美詩。羅依和瑪拉在教堂門口詢問教堂執事。

執事（對羅依）：「你們從那個門進去，牧師在唱詩班。」

羅依：「謝謝。」（他伴著瑪拉在教堂小路上走著）

「啊，親愛的！」

羅依、瑪拉來到唱詩班門前。

瑪拉（非常幸福地不知道該說什麼）：「啊！──羅依……」

羅依：「終於到了。」

瑪拉（緊緊地挽著羅依）：「事情來得太快啦！你真下定決心嗎？」

羅依：「瑪拉，我的主意拿定了。早上，就必須馬上找到你，我找到了你，就永遠不讓你離開，這一點你放心。」

羅依推開門。

羅依：「你在這裡等一下」。

第二十一場
中間段落

　　　　　二十一場的中間段落是第三段的小高潮

羅依走進去。瑪拉依在門旁向裡看，她看見羅依走到牧師跟前，由於遠，聽不見他們在說什麼。

羅依轉身仰望晴空，明亮的眼睛充滿幸福、幻想、光明……。之後，她又向裡望去，只見羅依和牧師向這邊走來。羅依做著多變化的手勢，牧師卻緩緩地搖著頭。

他們來到瑪拉身邊。

羅依：「這是萊斯特小姐。」

牧師：「你好，萊斯特小姐。」

瑪拉：「你好。」

牧師：「真抱歉，使你失望了。萊斯特小姐，現在我們不能為你們舉行婚禮。」（對羅依）「無疑，你們忘了，依照法律：三點鐘以後是不能舉行婚禮的。」

第二十一場
下半段

　　　　　二十一場下半段是第三段的小結局

羅依（對瑪拉）：「我和牧師說過了，瑪拉，這是個非常事件。」（轉向牧師）「我想戰爭時期通融一下，是不是能幫幫忙？」

牧師：「我很願意幫忙，不幸的是，這是法律——如果你們明天十一點鐘來，我將十分高興地為你們舉行婚禮。」

羅依：「但是我們時間不多了。」

瑪拉（諒解地）：「羅依，這……只差幾小時，只不過我們訂婚又拖長
　　一天。」

羅依：「我可不贊成訂婚時間拖得太長。牧師，你說呢？」

牧師：「除非雙方的年齡較大。照你們的情況，我想是沒有問題的……
　　明天十一點，我等你們。」

瑪拉：「我們會來的。」

羅依：「鐘敲十一點，我們準時到。」

牧師：「我也準時等候。」

瑪拉：「再見，謝謝你。」

牧師：「再見，萊斯特小姐！」

羅依：「再見，牧師！」

牧師：「再見。」

羅依、瑪拉走出教堂。〔淡出〕

二十二

二十二場至
二十八場

　　二十二場至二十八場是第四段。發展部分的
　　第二段

宿舍餐廳。凱蒂和姑娘們剛用完餐，在宿舍走廊裡。

瑪琳：「瑪拉到底到那裡去啦？快八點了，該上劇場啦！」

里苔亞：「到現在還不回來，我替這可憐的姑娘擔著心呢！」

凱蒂：「是啊，她也許直接到劇場。」

艾爾莎：「說對了，可能她正在等著我們呢！」

里苔亞：「但願如此。」

二十三

宿舍內。凱蒂進屋，看見剛回來的瑪拉正在收拾衣箱。

凱蒂：「你到那裡了？眞把我愁死了。我以爲你們在一起，可是他打來
　　　幾次電話。」

瑪拉：「是啊？出什麼事啦？軍營非要他回去，我就到店裡買東西
　　　了。」

凱蒂（發現瑪拉床上擺著買來的東西）：「你這是怎麼回事？這衣服是
　　　誰的？」

瑪拉：「我的。」

凱蒂（驚奇地）：「你的？」

瑪拉（高興地）：「我把所有的錢都花光了。」

凱蒂：「你瘋了？」

瑪拉：「是，是瘋子。我買了頂帽子，眞漂亮。還有鞋、提包、手套，
　　　你看美不美？凱蒂，我的結婚禮服。」（她拿起結婚禮服在身上比
　　　試）

凱蒂（遲疑地）：「什麼？……」（領悟，高興地）「啊，瑪拉，你這
　　　是……」

瑪拉：「我要結婚了。」

凱蒂：「親愛的，快過來，太好了。」

瑪拉：「我們今天去過聖馬修教堂……」

凱蒂：「進去了？」

瑪拉：「我快樂極了。」

凱蒂（激動地）：「親愛的，我簡直不能相信。」

瑪拉：「我也一樣。」

凱蒂：「唉，多麼蠢，我在哭呢！」

瑪拉：「我哭了一整天啦！」

凱蒂：「我真不敢相信……這件事情是不可能發生的。太好了，唔——
你這是不是開夫人的玩笑……」（里苔亞在外邊喊著：「走啊，走
啊！」）「好，馬上就來。我們上劇場，你去嗎？」

瑪拉：「當然要去了，我不能拆夫人的台。」

二十四

宿舍走廊樓梯旁，姑娘們拿著東西準備去劇場。凱蒂和瑪拉從樓上走下
來。

凱蒂（站在樓梯上）：「姑娘們，里苔亞，你們想得到嗎？瑪拉要結婚
了。」

姑娘們（七嘴八舌地）：「真的？有這樣好事，太好了！」

凱蒂：「我告訴她們；你不反對吧？」

瑪拉：「親愛的，你說吧！」

瑪琳（向瑪拉）：「你決定結婚了，跟誰？」

瑪拉：「羅依·克勞寧。」

里苔亞：「瑪拉，親愛的，我為你高興。」

一姑娘：「我高興得快要哭啦！」

里苔亞：「時間不早了，我們要遲到了，走吧，姑娘們！」大家正要出
門。

女佣人：「瑪拉小姐，你的電話。」

瑪拉走過去接電話。

瑪拉：「喂！……是。什麼？」（突然提高聲音）「什麼？啊？什麼時
候？……可怕……不能讓你多留一天嗎？非得走！……啊，我馬上

就來……羅依！」

瑪拉放下耳機，沉重地思考著電話中所聽到的一切。

凱蒂（走過來）：「怎麼了，是怎麼回事？」

瑪拉（沉重地）：「命令改了，他今天晚上出發，還有二十五分鐘就開車，我要去送他。」

凱蒂：「到那裡？」

瑪拉：「滑鐵盧車站。」

里苔亞：「你不能去，趕不回來演出，瑪拉，別去！」

瑪拉輕輕地搖了搖頭。

里苔亞：「瑪拉，夫人是不會允許的。瑪拉，我求求你，別去啦！」

瑪拉：「得去，我也許再也見不到他了。」

二十五

〔特寫〕車站上的大鐘，針指著九點三十分。

火車站候車室，人群熙攘。出征的軍人和送行的人們，川流不息地擁出大門，走向月台。

火車準備開車的汽笛聲中，羅依在人群中擠著向四處張望，他找不到瑪拉，無可奈何地邊尋找邊退出了大門。嘈雜的人聲、笛聲、機車放氣聲，增添了羅依不安的心情。

月台。列車旁站滿送行的人們，車廂裡坐滿了軍人，相互道別。〔橫搖〕羅依沿著車廂穿過嘈雜的人群快步走著，邊走邊回頭張望……

二十六

車站外。瑪拉疾步跑來，穿過車站大門。

二十七

月台上。強烈的人聲，火車起動聲……

羅依上車，扶著車門張望……

瑪拉從候車室大門衝出來……

在開動的車上，羅依發現瑪拉。

羅依（大聲喊）：「瑪拉——」

音樂起。蘇格蘭民歌《一路平安》壓過一切嘈雜聲。

火車愈來愈快。

瑪拉（在月台上追趕著開動的火車喊著）：「羅依——」

羅依（在車門口喊著）：「瑪拉——」

一聲汽笛聲夾雜在音樂聲中，最後一節車廂走遠了。

孤零零的瑪拉佇立在月台上。〔淡出〕

二十八

劇院化裝室。瑪拉頹然獨坐。遠處傳來鼓掌聲。凱蒂和幾個姑娘從前台
　　走進屋來。

凱蒂（關切地）：「瑪拉，親愛的，他走了嗎？你們談了嗎？」

瑪拉（默然不語）：「……」

凱蒂：「到底見到他沒有？」

瑪拉：「就看到他一眼。」

凱蒂：「唔，真倒楣。」

瑪拉（難過地）：「我坐不到車，他又說錯了月台。」

凱蒂：「他會回來的。」

瑪琳：「他會平安無事的。瑪拉，仗不能老打下去呀！」

突然，她們十分驚慌地望著房門，房門打開，笛爾娃夫人了進來。

夫人（表面上和藹地）：「晚安，瑪拉，承蒙你不棄，你還是來了。」

凱蒂（同情地）：「她很傷心，夫人！她的未婚夫被調到前線去了。」

夫人（字字無情）：「我對軍隊調動不感興趣。」

凱蒂：「她本來明天要結婚的。」

夫人：「這我也不感興趣。」

凱蒂：「你對整個世界都不感興趣，你只有芭蕾舞。」

夫人：「我的世界只有芭蕾舞，你要跟我在一起就得跟我一樣。這一條
　　　紀律對瑪拉已經不再適用了。」

凱蒂（懇求）：「夫人別開除她！」

夫人（冷酷無情地）：「我警告你們。」

凱蒂（忍不住了，終於爆發）：「你這套專制我們受夠了，你把我們當
　　　作一群奴隸，還說這是紀律？不是那麼回事！你只不過是喜歡虐待
　　　我們。」

夫人（對組長）：「里苔亞！」

里苔亞：「是，夫人！」

夫人（慢吞吞地）：「明天十一點的排練……給我補兩個後備演員。再
　　　見！」

笛爾娃夫人站起來頭也不回地走了。〔溶〕

二十九

**二十九場至
三十六場**

二十九場至三十六場是第五段，發展部分的
第三段

夜。凱蒂、瑪拉在昏暗的街上走著。

凱蒂：「呵……我跟芭蕾舞分手了。那隻母老虎我可受夠了……我們倆
　　　可以進歌舞團。找個經理安排進去就行，哼！這個並不太難。」

瑪拉：「凱蒂，想……」

凱蒂：「什麼？」

瑪拉：「你想，你想你有時做的對嗎？」

凱蒂（笑）：「那……」〔淡出〕

三十

凱蒂和瑪拉新租的矮小房間，屋內昏暗。凱蒂坐在椅子上一動也不動。
瑪拉從外邊回來。她顯得非常疲憊。

瑪拉：「你好！」

凱蒂：「你回來了，那個缺弄到手沒有？」

瑪拉：「實在對不起……」

凱蒂：「我今天完蛋，你的情況怎麼樣？」

瑪拉：「不走運。」

瑪拉走到桌前翻東西，看看有沒有羅依的來信。

凱蒂：「沒來信，你就不用找了。」

瑪拉：「我……上星期他一走，我就沒指望他會來信……」

凱蒂：「服裝店怎麼樣？」

瑪拉：「要熟練的。」

凱蒂：「茶館呢？」

瑪拉：「滿了。」

凱蒂：「當然。」

瑪拉：「不過，把我列入了後補名單。」

凱蒂：「那只是個安慰。啊！瑪拉，我們倆真是太成功了，簡直登峰造
　　　極了。」

瑪拉：「你的情緒不太好，對嗎？怪不得你坐在暗處一個人傷心呢！」

凱蒂：「不，我不會傷心，永遠不會，問題是在於肚子。」

瑪拉：「來，幫幫我的忙，吃點東西，你就不會這樣了。」

凱蒂：「瑪拉！」

瑪拉：「什麼事？」

凱蒂：「可能你不愛聽這話，我們為什麼不讓羅依知道？」

瑪拉：「說我們沒有工作？」

凱蒂：「說我們垮了，完全垮了，只剩下最後一個罐頭了。」

瑪拉：「讓他擔心？」

凱蒂：「讓他擔心，比我們挨餓好。」

瑪拉：「我們還沒有挨餓，沒人挨餓。」

凱蒂：「那只是還沒有說出餓字！我不知道我們該怎麼辦。我們一下子找不到工作，也沒有別的工作可做。如果夫人還在，我們就去找她，也顧不得自尊心了。可惜她們已經走了，我們沒人可找。瑪拉，我害怕，我從來沒有害怕過，但這樣下去……」

瑪拉：「啊！凱蒂，也許我太自私，不願讓羅依知道。我有一種愚蠢的自尊心。凱蒂，熬一熬吧！再熬一陣，情況總會變好的。」

有人敲門。

瑪拉（聞敲門聲一驚）：「大概是房東太太要房租來了，我就說你安排練習去了。」

凱蒂：「啊，對，對……」

凱蒂躲進廚房裡，瑪拉去開門，一個拿著一個漂亮盒子的孩子出現在門外。

孩子：「你是萊斯特小姐嗎？」

瑪拉：「啊，我是。」

孩子：「禮花，小姐。」

孩子把盒子送給瑪拉。

瑪拉：「謝謝你。」

孩子：「沒什麼。」（孩子走出）

瑪拉拿著盒子高興地回到屋內。凱蒂從廚房跑過來。

瑪拉：「凱蒂，花！我簡直不能想像。」

凱蒂：「放在這兒，我看看。」

瑪拉：「我的天啊，多可愛，是誰給我送來的？」（她打開盒子，喜出
　　　望外，歡呼般地）「凱蒂，是羅依送來的，他寫信。」

凱蒂（數著花）：「……十五、十八、二十一、二十四……至少值一個
　　　英鎊，足夠我們一星期吃飯的了。」

瑪拉（唸信）：「……有人回家，我托他特意買來送給你，藉以表示我
　　　深切地……」（她把信貼在胸前）

凱蒂：「我們可以把它賣到花店，我們可以好好地吃一頓……可是，我
　　　知道你是不會贊成的。」

瑪拉：「嗯，不贊成！凱蒂，他母親要來了，你聽……」（唸信）「我
　　　母親向紅十字會請了兩天假，準備從倫敦特意來看你。她人不錯，
　　　她和我一樣的脾氣，你們一定會合得來的。」（問凱蒂）「凱蒂，
　　　怎麼辦呢？不能讓她到這裡來。」

凱蒂（不同意）：「為什麼？我們可以開個小宴會，打開最後一個罐
　　　頭。」

瑪拉：「還是到別處見她吧！喝點茶。可是凱蒂，這是他媽媽呀！跟她
　　　會面，我緊張極了。」

凱蒂：「愛情弄得你暈頭轉向了。」

瑪拉：「她會喜歡我嗎？」

凱蒂：「啊，應該喜歡，要不，就不請她了。瑪拉，妳在發抖？」

瑪拉：「凱蒂，見到她就和見到羅依一樣。」（對凱蒂感激地）「妳一
　　　向待我這麼親，我一生難忘。妳知道，我有一種感覺……」（她的
　　　眼睛充滿希望、幻想）「從現在起，一切都會變得好起來……我敢
　　　肯定。」

三十一

豪華的餐廳。瑪拉走進餐廳,女侍迎來。

女侍:「一個人?」

瑪拉:「不,兩個人。有靠窗的位子嗎?」

女侍:「有。」

女侍帶領瑪拉到大玻璃窗前的桌邊坐下。

女侍:「等妳的朋友?」

瑪拉:「她是克勞寧夫人,我是萊斯特小姐,她來找我,請帶她到這裡來。」

女侍:「好。」(走出)

瑪拉向窗外望著,她從手提包裡取出小鏡子,攏頭髮。〔溶〕

仍是餐廳,瑪拉坐在桌旁,看來等得時間很長了。女侍走來拿著一張報紙。

瑪拉:「幾點了?」

女侍:「差十分五點。妳那位夫人來得可真晚。」

瑪拉:「是的。」

女侍:「妳是不是先來杯茶喝?」

瑪拉:「謝謝,她一會兒就來。」

女侍:「妳要看晚報嗎?」(遞給瑪拉一份報紙)

瑪拉(接過報紙):「謝謝!」

瑪拉拿起報紙,心不在焉地掃了幾眼,似乎什麼也看不進去。她抬頭又向餐廳環視,羅依的母親還沒有來。她無聊地再把視線轉到報紙上……忽然,報紙上的什麼消息引起了她的注意。

〔特寫〕報紙上是陣亡將士的名單,醒目的黑體字:上尉羅依·克勞寧陣亡。

瑪拉按著字母順序默讀陣亡將士名單,當她默讀到羅依·克勞寧的名字時,她懷疑自己的眼睛,她睜大了眼睛使勁往了看。(強烈的《天

鵝湖》音樂驟起）瑪拉頓時覺得天旋地轉，她痛苦地手住了臉。

〔鏡頭推至報紙上羅依‧克勞寧的名字。〕〔溶〕

女侍扶起暈倒的瑪拉，遞給她一杯白蘭地酒，瑪拉飲酒。

女侍：「妳好點了嗎？再喝一口。」

瑪拉挺起身來，又飲了一口酒。

女侍：「妳暈過去了，妳把我們嚇壞了。妳是不是到休息室一會兒？」

瑪拉（低聲地）：「不必了，我還是待在這裡吧！」

女侍：「好點了，是吧？」

瑪拉：「就會好的。」

女侍：「那妳再喝點。」

瑪拉又飲了一口酒。

女侍：「妳坐會兒歇歇。妳的朋友要是不來，我們給妳叫輛汽車送妳回
　　去。」

瑪拉搖搖頭。女侍走出。瑪拉拿起酒杯又飲了一大口酒。她抬起頭來。

羅依的母親瑪格麗特‧克勞寧夫人走近瑪拉身旁。正望著她。

克勞寧夫人：「妳是萊斯特小姐嗎？」

瑪拉：「是的。」

克勞寧夫人（心善地）：「我是瑪格麗特‧克勞寧，讓妳久等了。真是
　　對不起，火車誤了半個鐘頭。在戰爭的日子裡，妳也知道……」

瑪拉在克勞寧夫人說話時，將桌上報紙拿起，悄悄地在椅子下面。

克勞寧夫人（熱情地解釋）：「我是特意從蘇格蘭趕到這裡和妳見面
　　的，我希望妳原諒……吃點什麼呢？茶，點心？……」

瑪拉（強忍內心痛苦）：「不，不，謝謝！不用……不用！不，我……
　　我一會就走。」

克勞寧夫人（誠懇地）：「那麼先來一杯茶，再來幾片麵包，我想妳不
　　會馬上就走了吧？我一直就非常想見到妳，但我實在是忙。妳知
　　道，我正把一所古老的鄉鎮改建成傷兵療養所。噢，對了，我從蘇
　　格蘭給妳打過電話，打到羅依說的你住的那間公寓，他們說妳已經

搬走了。後來，我想跟妳們那個劇團打聽，但劇團去美國了。我正要打電報給羅依，就收到了妳的信。」

瑪拉（囁嚅地）：「我把信寫給他……是有些原因……」

克勞寧夫人（開朗地）：「親愛的，你不用解釋了。請原諒，親愛的！妳是怕我，是不是？我知道跟自己未來的婆婆見面，是有些戰戰兢兢的……我記得我也怕過，可是我並不可怕呀！我相信，我們會相處得很好。」

瑪拉（十分痛苦）：「……」

克勞寧夫人：「從羅依的信裡，我感到已經瞭解妳了……我要寫信告訴他，我們已經見過面了，而且，我們彼此都有好感。我可以這樣寫嗎？」

瑪拉：「是的，是的，大概……」

克勞寧夫人：「關於羅依，妳一定想知道，我會告訴妳的，妳也把妳知道的告訴我，好嗎？」

瑪拉：「茶來得眞慢，怎麼了，我去催一催。」

克勞寧夫人：「沒關係，我也不著急。難道妳不想聽聽有關羅依的情況嗎？」

瑪拉：「不，妳怎麼會這麼想呢？不過，還有什麼話可說呢？」

克勞寧夫人：「親愛的，請原諒！妳是不是不舒服了？」

瑪拉（竭力掩飾內心痛苦）：「沒有。沒事，我剛才喝了點酒。」（勉強答話，語無倫次）「蘇格蘭是個怎樣的地方？聽說那裡有很多甜茱花。」

克勞寧夫人：「甜茱花？那是長在愛爾蘭的啊！」

瑪拉（思維混亂地）：「……我，我就願意安靜點……啊，愛爾蘭也很安靜，是不是？……我也沒有去過那裡呀！」（她看見克勞寧夫人凝視的目光，突然神經質地大聲叫喊）「……妳，妳怎麼這樣看著我？」

短促的沉默。

克勞寧夫人（失望、不滿，略微提高點聲音）：「瑪拉，妳不要忘記，我是想來和妳做朋友的。我到這裡來，是羅依要我來的；再說，我自己也想來。……或者我們改日再談吧！也許等羅依下次休假，帶妳到家鄉去。再見了，瑪拉！」

克勞寧夫人站起身來，走出餐廳。

沉默。

瑪拉呆坐在椅子上，手扶著頭。

女侍：「那位太太走了，小姐！」

瑪拉點頭，剛站起來，就昏倒了。〔淡出〕

三十二

深夜，萬籟俱寂。大街，沒有行人。

一陣腳步聲，凱蒂穿得花枝招展，臉上塗著濃妝，從街頭縱深暗處走過來。一個巡夜的警察慢步走著，在幽暗的路燈下和凱蒂打了個照面。凱蒂微微一震，和警察擦肩而過，走上自己住所門外的台階。她走上兩步，掏出手帕和小鏡，將口紅擦掉，然後走進大門。

三十三

昏暗的走廊。房門推開，牆上映出凱蒂的影子。凱蒂從房間裡走出來。

宿舍內。瑪拉不在。

凱蒂（喊著）：「瑪拉！瑪拉！」

凱蒂下樓，敲房東太太的房門。

一個臉像乾皺的花生，梳著小髻的房東太太打開房門。

凱蒂：「房東太太，萊斯特小姐出去了……」

房東太太：「什麼事？」

凱蒂：「瑪拉到那裡去了？」

房東太太：「我怎麼知道。」（不耐煩地）「她出去了。」

凱蒂：「什麼時候？」

房東太太：「一個小時了。」

凱蒂：「妳不該讓她出去，她身體不好，不能出去。再說，又是這樣壞
　　的天氣。」

房東太太（生氣帶有鄙視的口吻）：「這種事我才不管呢！我管不
　　著！」（砰的一聲關上了門）

凱蒂對房東太太這種態度，似乎已司空見慣，麻木了。她轉身準備出
　　去，發現瑪拉在大門裡牆邊無力地靠著，顯然是剛回來，臉部表情
　　是淒苦的。

凱蒂（走過去）：「瑪拉，妳到那裡去了？妳有什麼事，這樣的天氣還
　　出去？看妳淋了一身雨，快上樓，去床上一會兒……」凱蒂攙著瑪
　　拉上樓。

凱蒂（邊走邊說、關懷她）：「我辛辛苦苦是為了讓妳把身體養好，但
　　妳幹這種傻事，我真是管不住妳啦！」

凱蒂、瑪拉走進自己的宿舍。

三十四

宿舍內。凱蒂扶著瑪拉走進屋裡。

凱蒂：「去把濕衣服脫了吧！快點。」

瑪拉（不動，也不言語）：「……」

凱蒂：「快，妳快點！我幫妳沖熱水袋。」

凱蒂轉過身，瑪拉抬頭望著她的背影。

瑪拉（試探、沉重地）：「凱蒂。」

凱蒂：「嗯……」

瑪拉：「今晚演出怎麼樣？」

凱蒂：「噢，跟平常一樣。」

瑪拉（追問）：「一流的劇場？賣座好不好？」

凱蒂（背身做事，隨便回答）：「還可以。」

忽然，凱蒂覺得瑪拉的問話不無原因，她轉身看著瑪拉。瑪拉也以不平
　　常的眼光盯著凱蒂。

凱蒂（發現瑪拉的眼光不對，心虛地低聲）：「怎麼？」

瑪拉：「我到劇場去了，我想冷不防讓妳高興一下，但是──」（她甚
　　感痛苦）

凱蒂（微微一愣，立即掩飾）：「是我不想讓妳操心，沒有告訴妳。
現在……現在我……我換了一家差一點的劇場。」

瑪拉（全明白了）：「妳沒有工作，妳一直沒有過，我知道妳是怎麼過
　　的。」

凱蒂（不想說出真情）：「只要活著，不管怎麼活……」

瑪拉（痛心地）：「錢從那裡來的？那裡來的？」

凱蒂（掙扎，突然高聲地）：「妳以為從那裡弄來的？」（但她再沒有
　　勇氣喊下去，她沉默，低下頭，難過地低聲說）：「我本來想瞞著
　　妳，可是妳現在知道了……」

瑪拉（顫抖地）：「妳這是為了我……」

凱蒂（又提高聲音，急促地）：「不，不，不是！我反正會這樣做。沒
　　有工作，那個小伙子想跟妳結婚？……只有那些尋歡作樂的人，他
　　們怕活的日子不多了。」

瑪拉（受不了）：「凱蒂，妳為了給我買吃的，買藥……」（極痛苦
　　地）「我真該死……」

二人相視，瑪拉跑過去，緊緊地擁抱凱蒂。

凱蒂（安慰對方，但每個字都包含著痛苦）：「不，不，妳不能死！妳
　　想死，但妳不能死！……我也這樣想過，但我沒那個勇氣，我想
　　活下去。反正我活下來了，妳也會活下去。我們還年輕。」（強
　　烈的控訴）「活著多──好──啊！」（聲音又低沉下來）「就怕
　　過這樣的日子……是啊，我也不是說活著容易。我聽有人說這是

『最容易的法子』，我奇怪誰會想出這麼一句話，一定不是女人。
我算是懂了，莫作聲。」（極痛苦地）「也許……也許妳以爲我下
賤……」

瑪拉：「啊，凱蒂！」

瑪拉抱住凱蒂，凱蒂痛哭失聲。瑪拉呆滯的眼睛。〔溶〕

三十五

陰霾的天，濃重的霧。夜色中，在滑鐵盧橋上，瑪拉佇立在橋邊，她依
著欄杆，望著河水，靜靜地站著。畫外一個陌生男人的聲音：「小
姐，今晚天氣不怎麼樣吧？現在霧散了，天氣好了。」瑪拉轉過
身，不知該怎麼辦，那個人：「去散散步好嗎？」

瑪拉艱難地一笑，身子動了動。〔溶〕

三十六

滑鐵盧橋上，天空飄著雨絲。

雪瀾漫著，大地混混沌沌。

霧，像紗幕蒙蓋著街道、房屋、滑鐵盧橋。

瑪拉獨自沿著滑鐵盧橋欄杆走著，她已經習慣這種夜生活了，衣服也比
過去華麗了一些。她在橋上遇見一個賣花的婦女，二人寒暄。

婦人：「怎麼樣？」

瑪拉：「不怎麼樣。」

婦人：「凱蒂呢？」

瑪拉：「跟我差不多。」

婦人：「這年頭好像誰也不會有什麼好運氣。」

瑪拉（長吁一聲）：「唉，好日子快來了，歌裡唱的。」

婦人：「但願如此。再見！」

瑪拉：「再見！」〔溶〕

三十七

三十七場至
四十一場

三十七場至四十一場是第六段，發展部分的
第四段

火車站候車室。一批批軍人從月台進來走出大門。這是大戰結束，從前
　　線歸來的軍隊。
瑪拉和另一些婦女濃妝盛服，在擁擠的軍人群中穿來穿去，尋找對象。
　　瑪拉走在詢問處前。
戈蒂：「瑪拉，運氣好嗎？」
瑪拉（她的神情、語氣和過去判若兩人，她毫無顧忌地）：「我還沒有
　　打算退休呢！」
戈蒂（望著窗外月台）：「瞧，他們來了。」
瑪拉：「再見！」
戈蒂：「再見！」
瑪拉打開粉盒，略施梳妝，向擁塞的檢票口擠去。啲

三十八

月台上擠滿了軍官、士兵和趕來迎接的家屬。一些士兵匆匆走下火車；
　　一些士兵和自己的親屬擁抱、談笑、哭泣……
在檢票口，瑪拉迎著軍官、士兵們，慢悠悠地走著，微微顫動著身體、
　　習慣地微笑、閃動著眼睛向走過她身旁的軍官招徠。但他們忙於尋

找自己的父母妻兒，並不理睬瑪拉。

瑪拉：「活著回來啦，歡迎你！」

一士兵：「謝謝妳，寶貝。」

瑪拉的目光暗淡下來，她看到一對對情人、眷屬重逢的歡快，似乎聯想到自己的孤獨和不幸，眼睛閃過一絲悲哀。但她強制自己把這一切驅散，迎著一個士兵微笑……突然，她眼睛一眨也不眨地、疑惑地望著前邊，她發現了什麼。

月台上軍用列車前擁擠的人群中，羅依·克勞寧出現了。他擠過人群，匆忙地向檢票口走去。他突然站住，看見了瑪拉。他不顧一切地穿過人群，大聲地喊著：「瑪垃！瑪—拉—」他拚命地往瑪拉身邊擠。瑪拉茫然地望著。

羅依（走到瑪拉跟前）：「瑪垃，我簡直不能相信，這是妳嗎？真是妳，瑪拉！」（他擁抱瑪拉吻著）

瑪拉：「呵，羅依！」

羅依（事出意外，高興地）：「真的是妳呀！親愛的，讓我好好看看妳！我這不是做夢吧？想不到妳會在這裏等著我。妳一直在這裏等我？真是個奇蹟！」

瑪垃（百感交集）：「阿—羅依，你活著！」

羅依（挽著瑪拉邊走邊談）：「幾個月來，我一直盼著這一天，究竟盼到了。妳怎麼知道我回來？跟我媽談過了嗎？親愛的，別傷心，打起精神來，別這麼脆弱。過去了，一切都過去了，我們永遠在一起。」

瑪拉：「羅依，你活著……」

羅依：「是的，活得挺好！」

瑪拉（失聲痛苦）。

羅依：「親愛的，小可憐！來，到那裏坐一會兒。」

三十九

咖啡館。

羅依（挽著瑪拉走到桌邊，扶她坐下）：「親愛的，別哭了……妳想我
　　嗎？妳以為我……妳知道，我是摧不垮的。我們訂了婚怎麼能死
　　呢？我怎麼能不守信用呢？啊，妳眞是個小傻瓜。不過，我倒是受
　　過傷，還失去了我的證件。這是一個很長的故事，過幾天我再告訴
　　妳。我進過德國的集中營，差一點被他們槍斃了。可是我還是逃了
　　出來，到了瑞士。媽媽也不管魚雷不魚雷，趕來看我，我才知道妳
　　們不在一起，而且一直得不到妳的消息。我差一點瘋了……出了什
　　麼事？她沒有找到妳？妳沒有和她聯繫？」

瑪拉：「沒有。」

羅依：「妳不知道我回來嗎？」

瑪拉（搖頭）：「不！」

羅依：「妳在車站幹什麼？在等朋友？」

瑪拉：「是的。」

羅依：「啊，那個朋友就是我。」

瑪拉（臉上沒有反應）：「……」

羅依：「他是誰？妳非得告訴我，他是誰？」

瑪拉（不得不撒謊）：「是一個姑娘，不是特別知己。」

羅依（更加興奮）：「這幾乎像奇蹟！妳等一個朋友，還不是特別知
　　己？卻一下碰上了我，眞是個奇蹟啊！」

侍者送來茶水。

羅依：「呵，來啦！這茶好濃，來，喝吧！」（滔滔不絕地）「我要和
　　妳談談，有好多話要問妳。靠什麼生活？工作在那裏？多少薪金？
　　說實在的，多點少點沒關係。妳就要不幹了，妳就要和我結婚，妳
　　懂嗎？」

瑪拉（內心痛苦已極，又不能放聲，控制不住）：「……」

羅依：「妳肯定受了很多苦。」

瑪拉（再也無法控制，失聲）：「你不在，生活……」

羅依（拖住瑪拉）：「很艱難，我又不在妳身邊。」（他緊緊地擁抱她，吻她）「不過，一切都過去了。我要彌補過去，我要讓妳舒舒服服的，我不願看見妳流淚，除非爲了幸福。」

瑪拉（哭泣）：「我要是知道，還活著，你還活在人間……」（她再也說不下去了）

羅依：「再也不離開妳了，親愛的，永遠不！啊，萊斯特小姐，我有一個設想，我是有設想就有行動的。我馬上打電話告訴媽媽，說我找到了妳，坐晚車回來。我去打電話，妳等著，不要走開，我就回來。」

羅依起身去打電話。

瑪拉獨自坐著，她急忙拿出小鏡子和手帕，把口紅擦掉。

此時一個軍官摟著妓女從瑪拉桌旁走過，瑪拉看見，臉上掠過難堪的神情。她想了想，站起來快步走向電話亭。

羅依（正打著電話）：「瑪格麗特夫人，我們九點零七分……」

瑪拉（走過來）：「有件事，我一定要跟你說.……」

羅依（仍在打電話）：「眞的？……這太好了……謝謝媽媽！……嗯，就這樣。」（放下電話，走出電話亭）

瑪拉：「羅依，你得聽我說……」

瑪拉：「什麼事？」

瑪拉：「我不能跟你到家鄉去！這根本不可能!」

羅依（奇怪）：「爲什麼？」

瑪拉（堅決地）：「請你不要問我，我就是不能去。」

羅依：「我非得問，妳非得告訴我。」

瑪拉（不知如何回答，支支吾吾地）：「那我……我太不像樣子了，我……我衣服也沒有，我……我那裏也不去……」

羅依（笑）：「妳還要怎樣？妳眞是小傻瓜。讓我看看，妳說得過分了，未來的克勞寧太太！怎麼樣？妳願意做倫敦最時髦的女人嗎？」

瑪拉（痛苦地）：「不，我不能……」

暫時的沉默。羅依盯著瑪拉，尋找答案。

羅依（稍頓）：「瑪拉，親愛的，恐怕是我太愚蠢了，又自負又愚蠢，因爲妳一直在我心裏，我還以爲妳跟我一樣……妳已經有人了。當然，妳以爲我死了……妳已經有了別人，別怕，告訴我……」

瑪拉：「羅依，當然……我沒有別人，也不可能有。我愛過你，別人我誰也沒愛過，今後也不會，這是眞話，羅依！」

羅依（完全信任地）：「我就想知道這個，那麼親愛的，妳笑一笑。不會笑？」

瑪拉（抑制痛苦淡淡一笑）：「……」

羅依：「哈哈，眞是一個好姑娘。」

瑪拉：「我簡直不能相信，還能見到你！」

羅依：「可是妳見到了，高興嗎？」

瑪拉：「高興！」

羅依：「我呢？高興得發狂了！走，我們去買東西！」[溶]

四十

瑪拉、凱蒂的宿舍。瑪拉獨自在屋裏，她穿上新買的衣服，欣賞著。

凱蒂（在門外喊）：「瑪拉！」（走進屋裏，看見瑪拉穿的新衣服，詫異地）：「這是怎麼回事？妳從服裝店裏偷來的？」

瑪拉：「凱蒂，親愛的，羅依活著，他回來了。」

凱蒂（一楞）：「羅依？」

瑪拉（高興地）：「是的，他回來了！今天一下午我們都在一起，他隨

時都會來的。」（有點說不出嘴）「凱蒂，他想跟我結婚。」

凱蒂（不敢相信）：「呵，不，這種事是不可能的。」

瑪拉：「是真的，凱蒂！這可太好了，對妳也好，我做羅依的妻子，對妳也最好不過了。」

凱蒂（看著瑪拉，不做聲，她在思索）：「……」

瑪拉（沉默片刻）：「我知道妳想什麼，我也在想這個，妳以為我這樣太可怕了，是嗎？」

凱蒂：「他知道嗎？」

瑪拉：「不！」

凱蒂：「那妳這樣能混過去？」

瑪拉：「妳是說騙他？」

凱蒂：「對。」

瑪拉：「不，我打算告訴他。」

凱蒂：「瑪拉，世界上有兩種人，一種人喜歡開誠布公，一種人卻不喜歡。」

瑪拉：「但是我一定要開誠布公，我不喜歡隱瞞。妳記得，妳曾說過妳要活下去，我也想活下去。這是我生命的一個轉機，我要和他一起生活，他是那麼善良，可愛，那麼純潔。他太好了，我要把自己完全交給他，這也是他要的幸福。他愛我，一直在等著我；就我的靈魂來說，我也是等著他的呀！凱蒂，請妳告訴我，我還可以回到他的身邊嗎？」

凱蒂站起來，默默地踱到瑪拉身邊坐下。

凱蒂：「瑪拉，我想這沒有什麼一定之規……要是妳覺得好，他也覺得好，妳所感覺的，也就該是他所感覺的……」

瑪拉（親切地擁抱住凱蒂）：「凱蒂！」

凱蒂：「如果他真的非常愛妳，什麼事都可以有個補救。」

瑪拉：「這是一定要這樣的，一定要這樣。」

凱蒂：「那麼，試試看，到他那裏去。」

瑪拉：「凱蒂！」[淡出]

四十一

田野。恬靜、清新。一輛馬車在音樂聲中從遠處駛來。

車上，羅依和瑪拉幸福地偎依著，默默地望著四周的景色，霧、樹林、
　　羊群……，馬車轉到彎曲的村道上。

羅依（望著克勞寧花園的景色）：「這就是我祖先的領地。瑪拉，我領
　　妳到處去看看，妳會不會厭煩？」

瑪拉（環視四周景色）：「啊，眞美，眞是美極了！」

羅依：「媽媽全會給妳看的，妳可別說我帶妳看過，像第一次看一樣，
　　也得這麼興奮！」

瑪拉：「那可不難。」

馬車駛過池塘、茂密的樹林，陽光透過樹葉，射出一束束光柱。

瑪拉：「在這裡度過童年時代，眞是太好了！」

羅依：「是啊！那時候年輕，的的確確年輕。」

瑪拉：「羅依，你以爲自己老了嗎？」

羅依：「經過這場戰爭，誰還會年輕啊！」

瑪拉：「是這樣，我知道。」

羅依：「記得朗費羅的詩嗎？『青春的回憶鎖無邊無際的』，瑪
　　拉……」

瑪拉（如在夢幻中）：「嗯，羅依……」

羅依：「我們在一起眞好，妳說呢？」

瑪拉（沉默不語）：「……」

羅依：「這是我提出的問題，敬請回答。一定要有一個回答，是或者不
　　是。」

瑪拉：「是的！」

羅依：「妳回答得很正醒。」

四十二

四十二場至
四十九場

　　　　四十二場至四十九場是第七段，發展部分的
　　　第五段，包括高潮

克勞寧家門前。馬車駛來，在門前停下。

羅依：「親愛的，我們的家。」

羅依扶瑪拉下車。瑪格麗特‧克勞寧夫人從屋裡迎出來。

羅依：「媽媽！」

克勞寧夫人：「哎呀！」（擁抱羅依）「啊，瑪拉，真高興能再見到
　　　妳！」（握手）「太好了，羅依能這麼快就找到妳，我相信這一定
　　　是上帝在幫忙。」

羅依：「當然是的。」

瑪拉：「妳心腸真好。」

克勞寧夫人：「羅依，我希望你還什麼都沒給瑪拉介紹，我要親自帶她
　　　到各處去看看。」

羅依：「我那裡也沒領她去過。」

克勞寧夫人：「這才好！啊，請進來，我真是太高興了。」

瑪拉：「謝謝！」

克勞寧夫人吻瑪拉、羅依。隨即帶他們走進大門。

四十三

克勞寧夫人、羅依、瑪拉走進客廳，老管家巴茲迎上來。

羅依：「你好，巴茲！」

巴茲：「羅依先生，請你原諒我等了你整整一個下午但還是錯過了。正像你所說的，正好在關鍵的時刻⋯⋯」

羅依：「感謝你的歡迎。是我錯過了歡迎委員會，我想使她加深一下印象。我介紹一下，這是萊斯特小姐，我的未婚妻。」（對瑪拉）「瑪拉，這是巴茲。」

瑪拉：「你好！」

巴茲：「妳好！」

羅依（對瑪拉）：「是他把我從小帶大的，我的事他會詳細給妳說的。」

瑪拉：「我很願意聽。」

巴茲（嘮叨）：「他給我添了不少麻煩，萊斯特小姐，妳不能說他是個好孩子，但妳又捨不得離開他。有一天他從樹上往下跳⋯⋯」

羅依（阻止）：「這個我給她說過了，親愛的，回頭你來點新的吧！」（向克勞寧夫人）「媽媽，請妳領瑪拉看看她的臥室吧！」

克勞寧夫人：「我倒忘了，恐怕就要有人來侵犯我們了。」

羅依：「侵犯？」

克勞寧夫人：「那些鄰居。我本想讓你倆安靜一下，可是鄰居們今天晚上一定要來看你和新娘。」

羅依：「瑪拉，可憐的瑪拉！妳將要看到一些奇特的人物了。」（笑）

四十四

夜。舞會大廳燈火輝煌，盛裝的男女賓客翩翩起舞。在一對對舞伴中，最引人注目的是羅依和瑪拉。靠邊坐著克勞寧夫人和牧師。

克勞寧夫人（讚美的）：「他倆真像是天生配就的一樣。」

牧師：「是個可愛的姑娘，可愛極了！我看這兩個年輕人很快就會找我給他們舉行婚禮。」

克勞寧夫人：「大概明天上午吧！羅依愛她都愛瘋了。」

羅依和瑪拉從克勞寧夫人和牧師面前飛轉過去。

牧師：「妳嫉妒嗎？」

克勞寧夫人：「有一點兒。」

牧師：「不過，妳也很喜歡，不是嗎？」

克勞寧夫人：「非常喜歡，越看越喜歡。」

大廳的一角，幾位女賓在議論。

女甲（讚賞）：「她跳得真漂亮，是不是？」

女乙（嗤笑）：「她的本行嘛！」

女丙（鼻子一抽，噴了一股氣）：「克勞寧家的男人，全被那些當眾脫衣服的姑娘迷住了。」

女甲（對丙）：「妳怎麼不也來試試？」

女丙（眼珠一翻）：「我沒那個勇氣，說不定還沒那個身段。」

眾女揚聲笑起來。

圓柱旁椅子上坐著一個花白鬍鬚老獵人和一個老態龍鍾的貴婦也在議論。

貴婦（把沒有牙的扁嘴湊到老獵人耳邊，神秘地）：「我給你說，有不少名家的漂亮姑娘都盯著羅依，當然，我並不是指我的侄女。」

老獵人：「不知道她會不會騎馬？」

大廳另一處站著的一個男人和坐著的女人在議論。

女人：「誰聽說過她，有誰見過她跳舞嗎？」

男人：「顯然羅依見過，羅依喜歡這個。」

女人：「你注意了，公爵不在，顯然公爵不喜歡這個。」

羅依和瑪拉從他們身旁轉過。

羅依一邊跳舞一邊深情地望著瑪拉，他們隨著音樂歡快的節拍轉了幾
　　圈，羅依帶著瑪垃轉出大廳門，來到花園陽台上。

四十五

陽台上，夜色幽靜。羅依和瑪拉來到樹旁花叢中的白石欄杆前停下。

羅依（長時間地吻著瑪拉）：「幸福嗎？」

瑪拉：「是的。」

羅依：「幸福極了？」

瑪拉：「是的。」

羅依：「陶醉了？」

瑪拉：「是的。」

羅依：「不懷疑了？」

瑪拉：「不。」

羅依：「不猶豫了？」

瑪拉：「不！」（可是聲音愈來愈無力）

羅依：「不洩氣了？」

瑪拉：「不！」

羅依：「親愛的，有時候妳眼睛裏含著恐怖，爲什麼？啊，那種日子妳
　　過得很艱難，這我知道。我不在，妳獨自困苦地掙扎……可是一切
　　都過去了。妳安全了！妳不要害怕，妳不用再害怕，我愛妳。」

瑪拉：「羅依，你眞好，你眞……」（吻）

羅依：「親愛的，這一切都是眞的？會不會突然醒過來，原來是一場

夢。」

瑪拉：「羅依，你別洩氣了。」

羅依：「在裏邊跳舞，簡直是活受罪。啊，妳剛才確實是很出風頭，每個人都被妳吸引住了。」

瑪拉：「他們沒有見過我。」

羅依：「熱嗎？」

瑪拉：「是，很熱。」

羅依：「喝一點冷飲？」

瑪拉：「來一杯吧！」

羅依：「我給妳拿巴茲做的甜酒，清涼、香甜。妳坐著，眼皮也不要動，我就來。」

瑪拉（玩笑地）：「我將會跟那個歌唱家跑掉。」

羅依（玩笑威脅地）：「親愛的……」

瑪拉（溫順地）：「親愛的。」

羅依和瑪拉長吻。羅依轉過身走去。瑪拉獨自倚著欄杆沉思，突然傳來了渾厚的聲音。

尤里公爵（邁著大步邊走邊說，嗓門很大）：「我當然要來，得見見我們年輕的夫人嘛！她在那裏？把她藏到那裏去了？」

羅依隨著公爵向瑪拉徑直過來。

羅依（給公爵介紹）：「這是瑪拉。」（給瑪垃介紹）這是我的叔叔，你聽到大嗓門就是他。」

瑪拉：「你好！」

尤里公爵：「這就是瑪拉，是嗎？」

瑪拉：「能見到你，我非常高興。」

尤里公爵（對羅依）：「你為什麼把我們隔開？」

羅依：「我的麻煩來了。」

尤里公爵：「羅依，你說要給瑪拉拿點甜酒，怎麼還不去！」

羅依（幽默地）：「我早就知道，好景不長。」

三人笑，羅依走去拿酒。

尤里公爵：「親愛的，我們坐吧！」

尤里公爵和瑪拉走到椅子前坐下。

瑪拉（落落大方）：「你知道，你曾經讓我擔驚受怕了十分鐘。」

尤里公爵（不解）：「我嗎？什麼時候？」

瑪拉：「我坐在汽車裡等著，羅依去請求你允許我們結婚。」

尤里公爵：「那麼，妳是在外面車子裡，他為什麼不帶妳進來？」

瑪拉：「我想他是不敢吧！」

尤里公爵：「不錯，他很精明，他要是帶妳進來，我決不會同意，那我
　　　要向妳求婚了。」

瑪拉：「哎呀！那我一定會說好的。」

尤里公爵：「親愛的，妳願意幫個忙嗎？」

瑪拉（不明白）：「我願意。」

尤里公爵：「是不是能賞光和我跳個舞？」

瑪拉：「那當然，不過，我怕羅依會以為我們私奔了。」

尤里公爵（放聲一笑）：「啊！也許我們會的。來，走吧！現在讓我們
　　　上場吧！讓我們狂歡一下。」

瑪拉攙著公爵，向燈火輝煌的舞廳走去。

四十六

歡快的舞曲，尤里公爵和瑪拉夾雜在人群裡跳舞。

尤里公爵：「妳跳得真好，……那能不好呢？」

瑪拉：「你也是。」

尤里公爵：「我？哈哈！」

書房一角，公爵和瑪拉舞罷坐在沙發上。

尤里公爵（擦著汗）：「啊，天吶，天吶，這次跳舞達到我事業的頂峰

了。現在我可以退休，寫我的回憶錄了。」

瑪拉：「你真是太好，我將永遠感激你。」

尤里公爵：「感激，感激，妳在說些什麼呀！」

瑪拉：「你以為我不知道你今天晚上為什麼來，並且非得當著那麼多人面前和我跳舞嗎？」

尤里公爵：「非得，非得，什麼非得。」

瑪拉：「你是要告訴他們，你是贊成的。因為你知道，如果你贊同了，他們也就贊同了。」

尤里公爵：「嘿！這是我喜歡跳舞。」

瑪拉（誠懇地）：「我非常希望得到大家的好感，為了羅依，我願意這樣。」

尤里公爵：「妳知道他們都是什麼人嗎？他們都是好心人，善良的人。不過，他們都是老派，改不了他們的老眼光。凡是阿弗烈大帝認為好的，他們都認為好。哈哈！」（指著他臂上的臂章）「看見這臂章嗎？」

[特寫]公爵袖上兩枝斷槍交叉的臂章。

尤里公爵（指臂章）：「斷槍，我們團的臂章，也是羅依的，它代表傳統。他們以為，保持這個傳統的唯一辦法，就是過枯燥的生活，和他們之間的一個人結婚，他們認為舞蹈演員太不入流了。我說得不客氣一點，瑪拉……可惜，妳不能符合他們的標準，是嗎？真有意思！」

瑪拉（顯然受到新的刺激，低聲）：「有意思……」

尤里公爵（爽朗地）：「羅依對妳這個人的認識，也是我對妳的認識。妳忠誠、善良，妳是決不會辜負這個臂章的。對這一點我要是不能肯定，我就不會這樣歡迎妳了。」

羅依走過來。

尤里公爵：「我失陪了。」

瑪拉：「謝謝！」

尤里公爵:「謝謝我什麼?去,找你們的快樂去!」

蘇格蘭民歌《一路平安》由弱漸強。羅依和瑪拉在人群中舞著。

羅依:「記得嗎?我們到那裡,這支曲子跟著我們,今天晚上跟到了這
　　裡。」

瑪拉在想著什麼,她看著羅依,視線迅速移到羅依的臂章上。她的眼睛
　　裏閃現出難以察覺的恐懼、憂慮、痛苦、失望,雖然臉上還罩著淡
　　淡的微笑……。

四十七

夜。瑪拉臥室。萬籟俱寂,只有瑪拉的臥室裡發出輕輕的腳步聲。瑪拉
　　坐立不安,她徘徊著,陷入痛苦的沉思中,不知道該怎麼辦。

輕輕的敲門聲。

瑪拉:「請進。」

門打開,克勞寧夫人走進屋來。

克勞寧夫人:「我打擾妳了。」

瑪拉:「沒有。」

克勞寧夫人:「我輕輕地敲門,要是妳睡了,我就不叫妳了。」

瑪拉:「妳請坐下。」

克勞寧夫人:「我想妳還沒有睡,我對自己說:她快活得睡不著了。睡
　　不著有兩種情況,不是太快活,就是太悲傷,妳說是嗎?」

瑪拉:「是的。」

克勞寧夫人:「就像美國人說的那樣:『不說出來憋得慌』,我也睡不
　　著。妳真的不累嗎?」

瑪拉:「不、不,當然不!」

克勞寧夫人:「上次我們在倫敦會面那件事,我心裡一直很苦惱,妳沒
　　有任何怨恨吧?」

瑪拉：「不，瑪格麗特夫人。」

克勞寧夫人：「連成見也沒有？」

瑪拉（搖頭）：「……」

克勞寧夫人：「我上次一看到妳，妳好像有點很特別。我當時認為，妳不配做我心目中羅依未來的妻子。我除了作母親的想給兒子挑個十全十美的人以外，沒有別的意思，妳能原諒我嗎？」

瑪拉：「這有什麼要原諒的呢？」

克勞寧夫人：「第二天我回到家，就看到關於羅依可怕消息的電報。等我清醒過來，我突然想到妳是早知道了。妳當時已經看到報上登了他的名字，所以妳說話語無倫次……我說的對嗎？」

瑪拉：「是的。」

克勞寧夫人：「啊，可憐的孩子。當時我要是知道……」（說不下去了，默默地走近瑪拉身邊。）

克勞寧夫人：「我想盡辦洗找妳，可是妳不知去向。我想今後彌補我給妳感情上的挫折。我對妳們的婚姻非常滿意，瑪拉，我知道，我們將成為最好的朋友，妳一定能瞭解我的感情。好，晚安，我的孩子！」

克勞寧夫人轉身走出門去。瑪拉激動地僵立在屋中間，她兩眼呆滯，思緒萬千……。突然，她轉身向外跑去，連聲叫著：「瑪格麗特夫人，瑪格麗特夫人！」

她穿過樓上走廊，闖進克勞寧夫人屋內。

四十八

四十八場

四十八場是全片的高潮

克勞寧夫人臥室。瑪拉奔入。

瑪拉:「瑪格麗特夫人!」

克勞寧夫人(驚望):「怎麼了,瑪拉?」

瑪拉:「我有話對妳說。」

克勞寧夫人;「說吧,瑪拉!」

瑪拉:「我不能跟他結婚!」

克勞寧夫人(愕然,不明白發生了什麼事,冷靜了一下):「坐下,親
愛的,把原因告訴我。」

瑪拉(字字是淚):「我得走,我根本不該來這裏。我早知道不可能重
新開始的事情……是我自己騙自己。我一定得走,我再也不能見他
了。」

克勞寧夫人:「親愛的,告訴我,這究竟爲了什麼!我相信,我能幫助
妳。」

瑪拉(極其痛苦地):「唉,有誰能幫助我呢!……」

克勞寧夫人(誠摯地):「親愛的,到底是什麼事有那麼嚴重?是不是
妳有了別人?」

瑪拉(痛苦地搖頭):「瑪格麗特夫人,妳太純潔了……」

克勞寧夫人(恍然大悟,聲音顫抖地):「瑪──拉──!」

瑪拉(快速地一聲比一聲高):「是的!是的!是的!」

克勞寧夫人(痛苦地喚呼喚):「瑪──拉!」

瑪拉（更急驟地一口氣說出）：「是的，就是妳現在想到的，妳覺得這
　　不會是眞的。是——眞——的。」（她放聲痛哭）

克勞寧夫人：「瑪拉，妳爲什麼不早告訴他？」

瑪拉：「我沒有這勇氣。啊，我能舉出許多理由，我又餓又窮，……我
　　以爲羅依死了，……可是，……我可以使妳瞭解我，卻不能幫助
　　我！」

克勞寧夫夫人（沉默，坐下）：「我不知道怎麼說好，但這件事，我和
　　妳一樣有過錯，因爲我沒有瞭解妳，沒有照料妳……」

瑪拉（打斷對方的話）：「妳……，別再對我好了，要是我……要是我
　　明天一早就離開這裡，……要是我再也不見羅依……請答應我，妳
　　永遠也不要告訴他……，這傻孩子是會受不了的……」

克勞寧夫人：「瑪拉，我們明天早起再說，讓我們再考慮一下。」

瑪拉：「妳答應了？」

克勞寧夫人（閉上眼睛微微點頭的極低的聲音）：「答應。」

瑪拉：「謝謝妳，妳眞是太好了。我多想成爲妳希望的……」

瑪拉打開房門，走了出去。

四十九

樓上走廊。瑪拉從克勞寧夫人屋內走出，聽見有人哼著歡曲，她向樓下
　　望去。

羅依正哼著歌曲，從樓下走上樓梯。

瑪拉急忙向自己屋裡走去，羅依已上樓見到了她。

羅依（喊她）：「瑪拉！」

瑪拉在自己臥室門口站住。

羅依（笑著走過來）：「妳這個夜遊神，這麼晚怎麼還到處亂跑？到媽
　　媽那裡去了？」

瑪拉：「是的。」

羅依（興致勃勃）：「她人不錯吧！」

瑪拉：「是的，很好。」

羅依（侃侃而談）：「我知道。我睡不著，到花園裡走走，對星星談談我的好運氣。」

瑪拉（強笑）：「它們高興嗎？」

羅依：「它們漠不關心，老是一閃一閃的，真是個現實主義者。」（他拿出「吉祥符」）「見過這個？」

瑪拉（慘然一笑）：「我想見過。」

羅依：「給妳。」

瑪拉（躲閃）：「可是我……？我給你了，是你的了。」

羅依：「我看放在妳那裡比我這裡安全些，我剛才丟在花園裡，我急瘋了。總算找到了，我看還是放在妳身邊好了。」（低聲柔情地）「瑪拉，現在我倆就像一個人，不管誰收起來都一樣。它給我的運氣，現在又會給妳了。」

瑪拉（微微一笑，微弱的聲音）：「我替你保存著，羅依，我要睡了，親愛的！」

羅依（體貼地愛撫著）：「是的，妳好像累了。辛苦了一天……晚安，親愛的！」

瑪拉（強烈地抱吻羅依，當她的面孔出現在羅依的肩頭時，是她的一雙蒙著一層薄薄淚水，全然絕望了的眼睛。她聲音微弱地）：「再會，親愛的！」

羅依：「怎麼說再會，一會兒就見面的。」（他是那麼天真、單純）

瑪拉（訣別前最後的話，好像是說玩笑話，但她心裡滾動著像大海波濤般的哀傷）：「因為每次和你分手，就像小小的永別。」

羅依：「我也有這種感覺。」

瑪拉：「再會……」

羅依：「再會，多愁善感的人兒。」（吻）「明天整天都是我們的。」

瑪拉：「是的。」

五十

五十場至
五十八場

五十場至五十八場是第八段，結局部分

〔特寫〕瑪拉給羅依的信。

羅依在看信。

〔瑪拉的畫外音〕：「感謝你對我的愛，再會了，我親愛的羅依……」

〔溶〕

五十一

羅依急速從家門出來，跳上了車……

一列火車鳴著長笛呼嘯而過……

五十二

瑪拉、凱蒂住的公寓。羅依跳下汽車（對司機）：「等我一下！」奔入
　　樓內。

羅依（敲凱蒂的門）：「瑪拉，我是羅依！」（他猛烈地敲門）：「瑪
　　拉──」

凱蒂（斥責聲）：「怎麼回事？」（開門看見是羅依）「啊，是你呀？」

羅依：「妳好，凱蒂！」

凱蒂：「瑪拉在那裏？」

羅依（焦急）：「她不在妳這裏？」

凱蒂（大驚）：「你說什麼？」

羅依：「她昨晚離開了蘇格蘭。」

凱蒂：「沒有告訴你？」

羅依：「她留了一封信。她沒有到這裏嗎？」

凱蒂：「她前天和你走後，就沒有來過。」

羅依（他站在門外，望望屋內）：「能讓我進來嗎？」

凱蒂（讓羅依進屋）：「當然。我剛才正在用餐。坐吧！出什麼事了？」

羅依：「她信上說不能嫁給我。」

凱蒂（沒有立即領悟到）：「噢，是不是你們家裏不同意？」

羅依（極力否認）：「不，不，不！不能想像，簡直不能理解。昨天晚上我們還在一起，她還說很快活！」

凱蒂：「她什麼時候走的？」

羅依：「頭一班車，買的是到倫敦的票，車已經到了幾個鐘頭了。」

凱蒂（嚴肅地深思著）：「她沒有來這裏，她在那裏？噢——」（她有些明白了）

羅依：「凱蒂，一定有什麼我不知道的事，我一回國就感覺到了，這事妳知道，快告訴我！」

凱蒂（思索、猶豫、不語）：「……」

羅依（焦急、大聲地）：「告訴我！」

凱蒂：「告訴你實話，羅依，她是想讓你永遠也見不到她。」

羅依（完全不懂）：「為什麼？」

凱蒂（歇斯底里地)：「我不知道，不要問我！」

羅依（沉靜片刻）：「凱蒂，究竟是怎麼回事？妳不告訴我，我就要告
　　到警察局去，一定要找到她！」

凱蒂（著急）：「不，別告到警察局。」

羅依（不是遲鈍，是單純）：「為什麼？」

凱蒂：「羅依，你要有心理準備，別去管她什麼事了吧！」

羅依（急促）：「什麼意思？」

凱蒂：「我說了你會受不了的！」

羅依：「不管什麼事，我都受得了，我一定要找到她！」

凱蒂：「好，跟我走，我們一塊兒去找她！」

〔溶〕

五十三

低級餐館。羅依和凱蒂進來，羅依四周尋望。凱蒂直接走到櫃台前。

餐館老闆：「妳好，凱蒂！」

凱蒂：「你有沒有看到瑪拉？」

餐館老闆：「沒有。」

凱蒂：「肯定沒有？」

餐館老闆：「到這裏來的，沒有我不知道的，更不用說瑪拉了。我說她
　　沒有來就是沒有來。」

凱蒂：「那好，謝謝了！」（轉身走去）

餐館老闆（一如往常地）：「凱蒂，怎麼不跟那位先生坐下來吃點東
　　西？」

〔溶〕

五十四

低級酒吧間。凱蒂帶羅依進來。

凱蒂（問一個女侍）:「看見瑪拉了嗎？」

女侍:「我有四天沒有看見她了。」

凱蒂:「那到那裏去了呢？」

女侍:「化成一股清煙嘍！」

凱蒂:「看見她，就說我在找她！」

女侍:「好，我會告訴她的，凱蒂！」

〔溶〕

五十五

低級舞廳。燈光昏暗，煙霧繚繞。低音伴著弦樂，奏著低劣的舞曲。深
　　處，迷濛中看見幾對伴侶在跳舞。

凱蒂偕羅依進來。

凱蒂（問一侍者）:「麥克！」

麥克:「妳好，大姐！」

凱蒂:「你看見瑪拉了嗎？」

麥克:「妳要找瑪拉？她常常半夜才會來的。」

凱蒂:「噢——謝謝你！」

凱蒂和羅依走出門外。

五十六

舞廳門外街上。凱蒂和羅依坐進汽車。

凱蒂：「羅依，她好像那裏也沒有去，只有一個地方，我還沒有找
　　過。」

羅依：「什麼地方？」

凱蒂：「滑鐵盧車站。」

羅依（對司機）：「到滑鐵盧車站。」

他們上車，汽車開動。

〔溶〕

五十七

滑鐵盧火車站候車室。羅依和凱蒂分頭去尋找，沒有結果。二人又相聚
　　在一起，長時間的沉默。

羅依：「那裏也沒有。」

凱蒂：「沒有，沒有看見她。」（背過身去哭泣）「羅依，我害怕！」

羅依：「凱蒂！」

凱蒂：「我害怕，她到底會到那裏？……她實在混不下去，她太忠厚。
　　她說過，你是她活下去的機會……」

羅依：「活下去的機會？……」

凱蒂：「她說過，一切都過去了，她再不幹這個……」

羅依（沉痛地）：「不要再說了，我懂了！」

凱蒂（痛心地）：「她在那裏？……」

羅依（絕望，但充滿感情地）：「她不見了，她躲著我。我要永遠找
　　她，但我永遠也找不到了……」

五十八

滑鐵盧橋上。夜霧濃重。瑪拉獨自倚著橋欄杆，似乎向橋下望著什
　麼……

一陣皮鞋聲，一個打扮得妖豔但面孔浮腫的女人走來，她看見瑪拉。女
　人（很熟識地）：「是妳啊！瑪拉，妳好！妳不是嫁人了嗎？」

瑪拉（囁嚅地）：「沒有。」

女人：「那個凱蒂跟我說過的，說妳跟了個體面的人。我說：那有這種
　好事？」

瑪拉：「是啊──」

女人：「別洩氣，反正就是這麼回事，到火車站去嗎？唉，我到那裡都
　沒法兒……」（她聳聳肩嘆息著走開）

瑪拉兩眼呆滯地望著她的背影，望啊望著……對她說來一切都絕望了，
　她卻表現出從來沒有過的鎮靜。

橋上，一長隊軍車亮著車燈，轟轟隆隆地向橋頭駛來。

瑪拉轉過頭去，望著駛來的軍車。

車隊從遠處駛近。

瑪拉迎著車隊走去。

車隊在行駛，黃色車燈在濃霧中閃爍。

瑪拉繼續迎著車隊走。

車隊飛速行進。

瑪拉迎面走去。

車隊轟鳴，愈來愈近。

瑪拉迎著車隊走，愈來愈近。

瑪拉寧靜地向前移動，汽車燈光在她臉上照耀。

瑪拉的臉，平靜無表情的的眼神。

巨大的煞車聲，金屬相磨的尖厲聲。

車嘎然而止，人聲驚呼。

人們從四面八方向有紅十字標記的卡車擁去，頓時圍成一個幾層人重疊
　　的圈子。[鏡頭推進]人群紛亂的腳。

地上，散亂的小手提包，一個象牙雕刻的「吉祥符」。

〔溶〕

劇終

第九段，尾聲

一隻手拿著「吉祥符」（《一路平安》音樂聲起）。

二十年後的羅依，頭髮已斑白，面容衰老，穿著上校軍服，淒切地站在
　　滑鐵盧橋心爛杆旁。他望著手裡拿著的「吉祥符」，蒼老的兩眼閃
　　現出哀怨、悲切和無限眷戀的心情。

[畫外瑪拉的聲音]：「我愛過你，別人我誰也沒有愛過，以後也不會。
　　這是真話，羅依！我永遠也不……」（強烈的蘇格蘭民歌《一路平
　　安》將瑪拉最後的聲音淹沒。）

歌聲在夜霧的滑鐵盧橋上空回蕩……橋上，孤獨地走著蒼老的羅依。羅
　　依坐上汽車。

汽車駛去。

──劇終──

附錄二
重要電影詞彙

abstract form 抽象式形式

組織電影的一種類型。透過視覺或音響特性，如形狀、色彩、節奏或運動方向等特性，將各部分連結在一起。

adaption 改編

將其他文學體裁的作品，如小說、戲劇、敘事詩等，根據其主要的人物形象、故事情節和思想內容，充分運用電影的表現手段，經過再創造，使之成為適合於拍攝的電影文學劇本。改編既是把一種文學體裁的作品轉換為電影文學劇本，就必然對原作有所增刪與改動，而改動的幅度、情節各異。改編歷來是電影劇本的一個重要來源，既佔有相當的比例，也不乏膾炙人口的佳作。

aerial perspective 空中透視

從一個比前景更不明確的觀點距離，呈現畫面中物體的深度。

athletic film 體育片

各類體育運動以及反映體育工作者的生活為題材的影片。體育片主要以體育活動、訓練和比賽為背景展開故事情節，刻劃人物性格，並以精彩的體育表演作為影片特色。

biographical film 傳記片

以歷史上傑出人物的生平業績為題材的一種影片。傳記片與一般故事片不同，在情節結構上受人物事蹟本身的制約，即必須根據真人真事描繪典型環境，塑造典型人物。傳記片雖然強調真實，但須有所取捨、突出重點，在歷史材料的基礎上允許想像、推理、假設，並做合情合理的潤飾。

black comedy 黑色喜劇

在二十世紀五〇年代晚期和六〇年代初期所流行的一種喜劇電影，以處理恐怖的題材為主，如核子戰爭、謀殺、毀傷等。

classical cinema 古典電影

不是很嚴格的區分影片風格的方法，意指美國主流劇情片，大約是從一九一〇

年代中期到六〇年代末。古典電影在故事、明星、製作上都很強,剪接則強調古典剪接。視覺風格很少擾亂角色的動作。其敘事結構簡潔,並逐漸推向高潮,結尾則多為封閉形式。

closure 結尾
劇情片尾時交代所有因果關係以及交匯所有敘事線的階段。

continuity 分鏡頭劇本
專供電影導演拍攝影片時現場使用的一種工作劇本。產生於文學劇本確定以後、影片正式開拍之前。由導演根據電影文學劇本提供的基礎,經過總體設計和藝術構思再創作而成。它將未來影片所要表現的全部內容,分切成幾百個準備拍攝的鏡頭,詳細註明鏡號、畫面、攝法、內容、音樂、音響效果和鏡頭有效長度等,以作為影片設計的施工藍圖。導演對其中每一個鏡頭將來在完成片裡應起什麼作用,都經過深思熟慮,並為此規定了具體的拍攝方法,以使造型表現、聲音構成、蒙太奇效果和演員的表演能得到和諧完美的體現。影片攝製組各部門透過分鏡頭劇本理解導演的具體要求,從而完成自己的任務。分鏡頭劇本是攝製組制訂拍攝日程計畫和測定影片攝製費用的依據。

dance or ballet film 舞劇本
以舞蹈和舞蹈語言代替對白的一種影片。主要藉助音樂舞蹈表達故事情節和塑造人物形象。舞劇片多由成名舞劇改編,主要角色一般都由藝術上有造詣的專業舞蹈演員擔任。

detective film 偵探片
以偵探為中心人物,以刑事案件的發生、偵探和破案為故事線索,描寫偵探協助司法機關偵破疑難案件的影片。偵探片的起源與十九世紀末歐美各國盛行的偵探小說有密切關係。二十世紀三〇至四〇年代,美國好萊塢攝製的大量偵探片,幾乎都是根據暢銷的偵探小說改編的。偵探片一般都具有離奇曲折的情節和強烈的懸疑。五〇年代以後,偵探片逐漸發展成為推理片。它在形式上雖然仍保持著偵探片離奇曲折的情節,但加強了邏輯推理,在情節鋪排上細緻嚴密、精確合理。

dialogue 對白

影片中由人物說出來的語言。電影藝術的主要表現手段之一。用以突出人物的性格，宣洩人物在特定情境下的思想感情活動，交代人物與人物之間的相互關係，推動劇情的發展，揭示主題思想。電影是以連續不斷運動的畫面直接訴諸人的視覺的藝術，因此，電影的對白要凝練、生動、更符合生活的真實，發揮言簡意賅、發人深思的藝術效果。電影的對白應具有形象性和動作性的特點，符合生活化和性格的要求。

diegesis 與劇情相關的元素

在劇情片中，關於該故事的世界，包括即將要發生以及沒有在銀幕上出現的事件與空間。

diegetic sound 劇情聲音

任何依劇情所存在的空間之人或物所發出聲音、音樂或音效。

disaster film 災難片

描寫毀滅性災害對人類造成巨大災難的影片。除了主要渲染驚心動魄的災難本身，還描述擺脫、戰勝或躲避災難的方式方法。也有宣揚非理性的、宗教的解救作用的。災難片已有很久歷史，二十世紀七○年代尤為盛行，特別是美國和西方科學發達的國家，每年都花很大投資競相拍攝原子戰爭和核子災難的影片。

domestic comedy 家庭喜劇

集中於家庭成員關係的電影形式。

epic 史詩片

一種主題偉大的電影類型，通常包括英雄事跡。主角是個人化（國家、宗教或地域）上理想的化身。史詩片的調子都非常莊嚴。在美國，西部片是最受歡迎的史詩類型。

espionage film 間諜片

刺探政治、經濟、軍事、科技情報活動為題材的影片。是西方電影中較早出現的驚險樣式片種之一。有的按照現實生活中發生過的真實間諜事件編寫，有的僅僅根據事件線索進行大量的虛構杜撰。間諜片的故事情節突出渲染間諜或反間諜人員的機智勇敢、克敵制勝的英雄主義思想和行為。

expressionism 印象主義

調極端扭曲的電影風格，犧牲客觀，強調藝術上自我表達之抒情風格。

fairy tale film 童話片

以童話為題材，主要為兒童拍攝的一種影片。童話片的內容多以古代傳說、神話、動物和無生物的擬人化故事、寓言為情節線索，運用想像、幻想和誇張手法塑造形象，反映生活，並以優美動人的意境和畫面、通俗有趣的對話，使兒童觀眾在美的享受中接受教育。童話片內容的全部構思雖然都依據幻想產生，但它的情節和事件或多或少都以真實事件為依據，從現實的基礎上產生幻想，又從幻想的情節中反映現實。童話片屬於兒童片的範疇，要符合兒童心理和愛好的特點，它可以拍成美術片，也可以拍成由真人扮演角色的故事片。

faithful adaptation 忠實的改編

從文學作品改編的電影，能捉住原著的精髓，通常以特殊的文學技巧來對等電影技法。

feature film 故事片

合文學、戲劇、音樂、繪畫諸種藝術因素，透過具體視聽形象反映生活，以塑造人物為主，具有故事情節，並由演員扮演的影片。由演員扮演是故事片區別於其他片種的基本特徵。故事影片一般直接取材於現實生活，也可從歷史或其他方面選取題材，如神話、幻想等。對其他體裁作品的改編，也佔相當的比例。二十世紀八○年代也出現了一些非情節性、非性格化的影片。故事影片放映的時間，大致在一個半小時左右，構成一個單獨的放映單位。

film noir 黑色電影

原為法文。為第二次世界大戰後興起的一種美國都市電影類型，強調一個宿命而無望的世界，在那個孤寂與死亡的街道上無路可走。「黑色」指其風格是低調、高反差、結構複雜，有強烈的恐懼及偏執狂的氣氛。黑白電影通常是具低調燈光與陰鬱氣氛的偵探或驚悚片。

film realism 電影的真實性

電影創作中，透過藝術形象反映社會生活所達到的正確程度。電影，在思想內容方面有著必須真實可信的共同要求，在藝術表現上要求接近生活，任何一個細微末節，都不能有悖於生活而失真。電影的真實性，與創作者世界觀、生活經驗以及藝術修養緊密相連。認識生活、反映生活，從而創造出符合生活本質的真實，即比生活更高、更典型、更富於藝術感染力的作品，是電影工作者的共同追求。

flashback 回溯、倒敘

變故事次序的方法：情節回到比影片已演過的時空更過去的時光描述。

flashforward 前敘

改變故事次序的方法：情節移到比影片已演過的時空之未來的時空之描述。

formalism 表現主義

美學形式重於主題內容的電影風格。時空經常被扭曲，強調人或物抽象、具象徵性的特質。表現主義者通常是抒情的，自覺地突顯個人風格，求取觀眾的注意。

ganster film 強盜片

以重大的搶劫案件和強盜、監獄生活為題材的影片。二十世紀三〇年代初期製片商曾大量攝製。多以描寫強盜作案、警匪格鬥、囚徒越獄等等為內容。近年來，這類影片轉向揭露勢力龐大的家族罪惡集團。

genre 類型

公認的電影形式，由預先設定的慣例來界定。某些美國類型片有西部片、驚悚片、科幻片等。是一種既成的敘事模式。

historical film 歷史片

歷史文獻片和歷史故事片的合稱。歷史文獻片只真實地紀錄重大的歷史事實。歷史故事片多根據歷史小說和歷史劇改編，也有直接從史實取材創作的，它以歷史人物或歷史事件為表現對象，並從歷史事實中提煉戲劇衝突和情節，因此，一部分傳記片也屬於歷史片。歷史故事片允許一定虛構和聯想。在結構上要求既忠於歷史事實，又達到藝術完整，避免歷史自然主義。優秀的歷史故事片都透過重大的歷史事件去細緻刻劃人物性格，用歷史人物的崇高精神和光輝業績教育鼓舞人民，並在一定程度上幫助人民認識某一歷史時期的社會生活狀況。歷史故事片是早期電影的一個主要樣式。

horror film 恐怖片

以製造恐怖為目的的一種影片。故事內容荒誕離奇，引起恐怖。如描寫鬼怪作祟、勾魂攝魄，描寫兇猛動物噬人等等，使觀眾毛骨悚然。

insert 插入

電影借助平行蒙太奇手段同時表現幾條情節線的一種方法。根據劇情發展的需要，在影片的某些部分插入某個特定的情節，以表現相互關聯的人物在當時當地的思想和行為。更有效地刻劃人物性格和推動情節的發展。插入的運用可以選取最重要的、必須的、應該強調的諸如動作、語言、表情、心理活動以至一個完整的情節，省略一切次要的環節，使影片情節緊湊，結構簡練。插入不受地點和時間的限制，可以是同一地點同一時間的，也可以是同一時間兩個地方的。

internal diegetic sound 內在劇情聲音

觀眾聽得到但同場戲的演員聽不到的。來自該場景空間某個人物的內心聲音。

uvenile film 兒童片

專為兒童觀衆拍攝的、反映兒童生活，或以兒童的心理、眼光去看事物的影片。兒童片的内容適應兒童的興趣愛好和理解、接受能力，淺顯易懂，生動活潑，富有趣味性，能引起兒童的興趣和思維活動，使其從中得到啓發和教育。兒童片的範圍很廣，凡是影片主題屬於教育兒童，或教育大人如何正確對待兒童，對兒童觀衆能夠起到增長知識、陶冶性情、鍛練意志、培養個性作用的各種影片，如美術片、童話片、科學幻想片、健康的驚險片、具有知識性和趣味性的科教片等，都屬於兒童片的範疇。

kung fu film 功夫片

亦稱武打片、武術片。以表現中華武術技藝為主體的影片。二十世紀二〇年代初期默片階段，中國電影就開始出現根據神怪武俠小說改編的武術打鬥影片，但多為離奇荒誕、宣揚神功奇術之作。四〇年代末至五〇年代中期，香港電影工作者拍攝了具有濃厚中國民族特色，講究實戰技擊的功夫片。七〇年代香港影星李小龍的功夫片風靡了全世界。

linearity 直線敘事

在劇情片中，明顯的因果動機鋪陳，且在過程中沒有逸題、拖延或與劇情無關的動作。

literal adaptation 無修飾改編

改編自舞台劇的電影，其對白及動作都原封不動地搬過去。

loose adaptation 鬆散改編

改編自別的媒體的電影，兩者之間只有表面相似。

narration 敘述方法

情節傳遞故事訊息的過程。它可能被限制或不限制在人物的認知範圍内，或呈現更多或更少關於人物内在知識或思想。

offscreen sound 畫外音
音源在同一場景但在銀幕框外，與音源動作同時發生的聲音。

operatic film 歌劇片
一般根據歌劇改編，主要依靠歌唱來刻劃人物、展開情節和推動劇情發展的影片。歌劇片的主要角色多由專業歌唱演員擔任。歌劇片在二十世紀三〇年代的好萊塢曾風行一時。

order 順序
劇情片中，依故事事件所發生的時間前後關係，編入情節之中。

persona 角色
拉丁字，原意為「面具」。文學、電影，或戲劇作品中的角色。更精確地來講，角色的心理形象，特別是與其它層次的現實有關聯時所創造出來的。

plot 情節
在劇情片中，所有事件都直接呈現在觀眾眼前，包括事件的因果關係、年代時間次序、持續的時間長度、頻率及空間關係等。它與故事對立，因為故事是觀眾根據敘事中所有事件的想像式的結合。

political film 政治片
以現實生活中重大的政治事件為題材的影片。從不同的政治立場和政治要求出發拍攝的政治片，內容具有強烈的政治傾向。政治片一般都有一個嚴肅的主題，著重在理性上表現政治事件，不太追求故事性。政治片作為政治鬥爭的一種工具，具有很大的宣傳鼓動和教育作用。

realism 寫實主義
一種影片風格，企圖複製現實的表象，強調真實的場景及細節，多以遠景、長鏡頭及不扭曲的技巧為主。

scenario 劇本
描述對白及動作的文字，有時包括攝影機的運作。

scene 場
不是很精確的影片單位，由相互關連的鏡頭組成，通常有個中心點——一個場景、一件事件，或一個戲劇高潮。一場是指發生在某一時間、空間內。

screenplay 劇本
對白及動作的文字，有時包括攝影機的運作。

screwball comedy 神經喜劇
在一九三○年代盛行的一種喜劇形態，以瘋狂的動作、俏皮的話語，以及兩性關係為重要的情節元素。通常描寫上流社會的人物，所以豐美的布景和服裝是其視覺元素。神經喜劇非常偏重角色的講話，與鬧劇相反。

script 劇本
描述對白及動作的文字，有時包括攝影機的運作。

sequence 段落
電影的每一區域包括一個完整的事件脈絡。在劇情片中，等同於場（scene）。

shooting script 分鏡劇本
將逐個鏡頭仔細寫出來的劇本，通常包括技術上的指導，是導演及工作人員拍片時用到的劇本。

slapstick 鬧劇
盛行於默片時代的喜劇形態，依賴廣泛的肢體動作與啞劇，而不是口頭上的小聰明或角色的對白，以為效果。

social problem film 社會片
以當代社會問題為題材的一種影片。內容涉及整個社會領域存在的比較嚴重的問題，如危害社會安全秩序的結夥搶劫、毆鬥兇殺、流氓活動以及家庭倫理、社會道德等各個方面。

sound over 旁白
銀幕上某場景裡時空中的人物均聽不到的聲音。

space （電影）空間
電影裡，有幾種三度空間呈現出來：約束空間、情節空間、觀賞空間。是一個平面的銀幕空間。

story 故事
在劇情片中，所看到、聽到的事件，以及我們認為已發生的事件之一切因果關係、時序、頻率及空間關係的總合。與情節（plot）對立，情節的劇情中實在演出的部分。

story values 故事價值
電影的敘事吸引力，可能是存在於改編的財產中，或一個劇本的高度技巧裡，或兩者皆具。

storyboard 分鏡表
在影片開拍前對一個或數個景的系列素描圖，使劇本更易懂，也是拍攝時的指南。分鏡表是用來計畫電影拍攝的工具，通常釘在牆上，看起來像連環圖畫。

structure in playwriting 電影劇作結構
電影劇作的組織方式和內部構造。影片劇作者根據對生活的認識，按照塑造形象、表現主題和思想內涵的需要，運用電影思維和各種藝術手段，把一系列生活材料、人物、事件等，分別輕重主次，合理勻稱地加以安排和組織，透過一定的體系和連貫性形成一個統一的整體，使其既符合生活規律，又適應特定的藝術要求。由於現實生活的豐富性、複雜性，創作者的思想觀念和藝術才能

的獨特性，觀眾審美需要的多樣性，具有創造性的影片的劇作結構不會彼此雷同，甚至同一題材在不同創作者手中也會創造出不同結構的作品。電影劇作結構按時間空間處理，可分為順序式和時空交錯式兩種主要類型，按敘事角度，可分為主觀敘述和客觀敘述兩種格局，按劇作和各文學門類的關係，可分為戲劇式、散文式、綜合式等結構形式。

suspension 懸疑

根據觀眾觀賞影片時情緒需要得到伸展的心理特點，編劇或導演對劇情作懸而未決和結局難料的安排，以引起觀眾急欲知其結果的迫切期待心理。它是戲劇創作中使情節引人入勝，維持並不斷增強觀眾興趣的一種主要手法。

戲劇懸疑源自心理學中人們由持續性的疑慮不安而產生的期待心理。在西方編劇理論中，最早涉及懸疑手法的是亞理斯多德的《詩學》。在中國戲曲理論著作中，李漁《閒情偶寄》詞曲部格局一章中提出的有關「收煞」的要求，內涵與懸疑基本相似，主張「令人揣摩下文，不知此事如何結果」。

theme 題材

義指電影文學劇本所描寫的社會、歷史生活的領域，如工業題材、農村題材、軍事題材、知識份子題材、歷史題材等等。狹義指經過作者概括、集中、提煉、加工後，組織進作品中的那些生活現象，即表達一定主題的生活素材。

thrill and adventure film 驚險片

以驚險情節貫穿全片的故事片，由於它的樣式和題材的特定要求，一般較多地利用懸疑、誇張的結構手法，使故事情節曲折離奇，矛盾衝突緊迫尖銳，場面驚險扣人心弦，具有引人入勝的特殊藝術效果，驚險片以驚險情節刻劃人物、表現主題，但因驚險情節的緊張多變、節奏快，不易於表現人物過分複雜細膩的思想感情，主要是突出顯示人物臨危不懼和機智勇敢的性格品質。驚險片在情節安排上，雖然可以適當地誇張，但必須真實可信、符合生活邏輯。驚險片包括間諜片、歷險片、偵探片、探險片、恐怖片、野獸片和某種科幻影片。

treatment 劇本概要

一部影片的大致敘述，比簡單的大綱長，但比完成的劇本短。

voice over 旁白

電影中非同步的聲音,通常用來傳達角色內心想法或記憶。

war film 戰爭片

亦稱軍事片。以軍事行動和戰爭為題材的故事影片。中國拍攝的軍事題材影片,一種以寫人為主,著重刻劃人物性格和思想精神面貌,影片中反映的戰爭事件、戰役過程和戰鬥場面,都用以烘托和渲染人物,為塑造英雄形象為主,另一種以寫事為主,闡明重大軍事行動的特點和性質,形象地解釋重大軍事行動的軍事思想、軍事原則、戰略戰術的意義和威力。國外的戰爭片多以寫人物為主,頌揚傑出的軍事家和著名將領。

western 西部片

美國電影初創時期盛行的一種影片。它以十九世紀美國開拓西部疆土為背景,以白人征服美洲大陸、掠奪屠殺印第安人、頌揚拓荒精神為主要內容。

參考書目

中文部分

1.黃炳寅譯，《編劇學》，台北：政工幹校，1964年5月初版。

2.徐天榮著，《編劇學》，台北：政工幹校，1966年1月10日初版。

3.瞿國謹譯，《實用電影編劇學》，台北：政工幹校，1966年11月初版。

4.杜雲之著，《美國電影史》，台北：文星書店，1967年4月25日初版。

5.孫本文著，《社會心理學》，台北：台灣商務印書館，1967年6月出版。

6.李曼瑰著，《編劇綱要》，台北：三一戲劇藝術研究社，1968年8月1日三版。

7.徐鉅昌著，《戲劇哲學》，台北：東方出版社，1968年11月出版。

8.姚一葦著，《藝術的奧秘》，台北：台灣開明書店，1969年3月出版。

9.姚一葦譯，《詩學箋註》，台北：中華書局，1969年4月二版。

10.轟光炎譯，《電影的故事》，台北：皇冠出版社。

11.傅統先譯，《心理學》，台北：台灣商務印書館，1969年10月二版。

12.龔稼農著，《龔稼農從影回憶錄》，台北：傳記文學出版社，1969年12月1日初
版。

13.張思恆譯，《怎樣寫電視劇本》，台北：輔大視聽教育中心，1970年8月出版。

14.朱岑樓譯，《社會學》，台北：協志工業叢書出版公司，1970年9月出版。

15.何政廣編譯，《藝術創作心理》，台北：大江出版社，1971年3月初版。

16.房凱娣等譯，《費里尼對話錄》，華欣文化事業中心，1971年5月二版。

17.崔德林譯，《廣島之戀》，台北：晨鐘出版社，1971年6月25日初版。

18.張耀翔著，《情緒心理》，台北：台灣商務印書館，1971年8月四版。

19.譚維漢著，《心理學》，台北：台灣商務印書館，1971年10月三版。

20.張春興、楊國樞著，《心理學》，台北：三民書局，1971年10月修正版。

21.何國道著，《杜魯福訪問希治閣》，香港：文藝書屋，1972年1月初版。

22.杜雲之著，《中國電影史》，台北：台灣商務印書館，1972年4月初版。

23.郭有遹編著，《創造心理學》，台北：正中書局，1973年5月初版。

24.辛繼霖譯，《輿論與宣傳》，台北：黎明文化事業公司，1973年7月出版。

25.李文彬譯，《小說面面觀》，台北：志文出版社，1973年9月出版。

26. 王章譯，《大法師》，台北：林白出版社，1974年7月1日初版。

27. 劉崎譯，《悲劇的誕生》，台北：志文出版社，1974年9月再版。

28. 李漁著，《閒情偶寄》，台北：台灣時代書局，1975年3月出版。

29. 李傑生譯，《教父的自白》，台北：銀河出版社，1975年5月4日初版。

30. 張慈涵著，《大眾傳播心理學》，台北：鳴華出版社，1975年10月出版。

31. 朱光潛著，《文藝心理學》，台北：台灣開明書局，1975年12月出版。

32. 凌風譯，《火燒摩天樓》，台北：暢銷出版社，1975年6月19日出版。

33. 柳麗華譯，《教父》，台北：天人出版社。

34. 李朴園著，《戲劇原論》，台北：長歌出版社，1976年2月初版。

35. 趙雅博著，《文學藝術心理學》，台北：藝術圖書公司，1976年2月出版。

36. 孫慶餘譯，《文學與社會良心》，源成文化圖書供應社，1976年5月出版。

37. 唐元瑛譯，《社會心理學》，台北：幼獅文化事業公司，1976年8月出版。

38. 劉森堯譯，《電影藝術面面觀》，台北：志文出版社，1976年11月初版。

39. 葉映紅編譯，《大金剛的再現》，台北：三越出版社，1977年3月15日出版。

40. 羅明琦譯，《螢光幕後》，台北：好時年出版社，1977年3月20日初版。

41. 葉映紅編譯，《大白鯊的幕後》，台北：三越出版社，1977年5月出版。

42. 林國源譯，《戲劇的分析》，台北：成文出版社，1977年6月出版。

43. 鍾玉澄譯，《卓別林自傳》，台北：志文出版社，1977年6月出版。

44. 曹永洋譯，《電影藝術：黑澤明的世界》，台北：志文出版社，1977年7月再版。

45. 時報出版公司譯，《星際大戰》，台北：時報出版公司，1977年8月1日出版。

46. 李南衡譯，《野草莓》，台北：長鯨出版社，1977年9月初版。

47. 趙如琳譯著，《戲劇藝術之發展及其原理》，台北：東大圖書公司，1977年11月初版。

48. 張偉男譯，《現代電影風貌》，台北：志文出版社，1977年12月再版。

49. 劉藝編譯，《法網追蹤》，台北：皇冠出版社，1977年12月初版。

50. 方寸著，《戲劇編寫法》，台北：東大圖書公司，1978年2月初版。

51. 羅明琦譯，《第三類接觸》，世界文物供應社，1978年2月初版。

52. 吳季永譯，《茫茫生機》，台北：花孩兒出版有限公司，1978年4月初版。

53. 國立台灣藝術專科學校編印，《藝術論文類編》（電影），台北：國立台灣藝術專科學校，1978年5月20日出版。

54.李幼新編著，《名著名片》，台北：志文出版社，1978年8月再版。

55.姚一葦著，《美的範疇論》，台北：台灣開明書局，1978年9月初版。

56.司徒明譯，《導演的電影藝術》，台北：志文出版社，1978年9月初版。

57.梅長齡著，《電影原理與製作》，台北：三民書局，1978年9月初版。

58.石光生譯，《現代劇場藝術》，台北：三越出版社，1978年11月初版。

59.約翰・霍華德・勞遜著，《戲劇與電影的創作理論與技巧》，北京：中國電影
出版社，1978年初版。

60.吳企平譯，《不結婚的女人》，台北：領導出版社，1978年12月初版。

61.漢源譯，《越戰獵鹿人》，台北：金文圖書有限公司，1979年3月10日初版。

62.均宜譯，《上錯天堂投錯胎》，台北：金文圖書有限公司，1979年4月10日初
版。

63.劉藝著，《奧斯卡51年》，台北：皇冠出版社，1979年5月出版。

64.姜龍昭著，《一個女工的故事》，台北：遠大文化出版公司，1979年6月5日初
版。

65.莫愁譯，《青樓豔妓》，台北：皇冠出版社，1979年7月出版。

66.吳東權著，《電影與傳播》，台北：黎明文化圖書公司，1979年8月初版。

67.黃仁編著，《世界電影名導演集》，台北：聯經出版事業公司，1979年8月初
版。

68.鄧綏寧編著，《編劇方法論》，台北：正中書局，1979年10月初版。

69.杜讚貴譯，《卓別林的電影藝術》，台北：志文出版社，1979年11月出版。

70.姜龍昭著，《電影戲劇論集》，台北：文豪出版社，1979年12月初版。

71.弗雷里赫著，《銀幕的劇作》，北京：中國電影出版社，1979年初版。

72.貝拉・巴拉茲著，《電影美學》，北京：中國電影出版社，1979年初版。

73.張駿祥著，《關於電影的特殊表現手段》，北京：人民文學出版社，1979年初
版。

74.李幼新編著，《坎城、威尼斯影展》，台北：志文出版社，1980年12月初版。

75.羅學濂譯，《電影的語言》，台北：志文出版社，1980年12月初版。

76.馬琦著，《編劇概論》，西安：陝西人民出版社，1981年初版。

77.顧仲彝著，《編劇理論與技巧》，北京：中國戲劇出版社，1981年初版。

78.廖祥雄著，《論導演對於電影特性應有的認識與控制》，台北：中國影評人協
會，1981年1月。

79.王方曙等著,《電影編劇的的理論與實務》,台北:中國電視公司出版部,1981年3月1日初版。

80.譚霈生著,《論戲劇性》,北京:北京大學出版社,1981年3月初版。

81.林佩霓譯,《象人》,台北:林白出版社,1981年6月10日初版。

82.廖祥雄譯,《電影的奧祕》,台北:志文出版社,1981年9月初版。

83.童橋、郭佳境譯,《法櫃奇兵》,台北:雯雯出版社,1982年1月再版。

84.夏衍著,《寫電影劇本的幾個問題》,北京:中國電影出版社,1982年初版。

85.徐昭、吳玉麟譯,《電影通史》第三卷(上冊),北京:中國電影出版社,1982年2月初版。

86.徐昭、吳玉麟譯;《電影通史》第三卷(下冊),北京:中國電影出版社,1982年2月初版。

87.童橋譯,《金池塘》,台北:雯雯出版社,1982年3月出版。

88.中國電影家協會電影史研究部編纂,《中國電影家列傳》(一),北京:中國電影出版社,1982年四月初版。

89.許甦、童橋編譯,《生殺大權》,台北:雯雯出版社,1982年5月出版。

90.盧滌塵譯,《凶線》,台北:雯雯出版社,1982年7月出版。

91.傑克喬譯,《失蹤》,台北:雯雯出版社,1982年7月出版。

92.李秋芬譯,《王者之劍》,台北:雯雯出版社,1982年7月出版。

93.曾昭旭著,《從電影看人生》,台北:漢光文化事業公司,1982年9月25日初版。

94.劉文周著,《電影電視編劇的藝術》,台北:光啟出版社,1982年10月初版。

95.陳國富譯,《電影理論》,台北:志文出版社,1982年2月初版。

96.姜龍昭著,《戲劇編寫概要》,台北:五南圖書出版公司,1983年3月初版。

97.陳德旺譯,《日本電影名作劇本》,台北:書林出版有限公司,1983年5月初版。

98.李春發譯,《小津安二郎的電影美學》,台北:中華民國電影圖書館出版部,1983年10月初版。

99.周晏子譯,《如何欣賞電影》,台北:中華民國電影圖書館出版部,1983年10月初版。

100.陳國富譯,《希區考克研究》,台北:中華民國電影圖書館出版部,1983年10月初版。

101.赫爾曼著，《電影電視編劇知識和技巧》，北京：文化藝術出版社，1983年初版。

102.新藤兼人著，《電影劇本的結構》，北京：中國電影出版社，1984年初版。

103.汪流著，《電影劇作的結構形式》，北京：中國電影出版社，1984年12月初版。

104.貝克著，《戲劇技巧》，北京：中國戲劇出版社，1985年初版。

105.北京電影學院文學系電影劇作教研室編寫，《電影劇作概論》，北京：中國電影出版社，1985年初版。

106.李醒等譯，《論觀眾》，北京：文化藝術出版社，1986年初版。

107.中國電影家協會電影藝術理論研究部、中國電影出版社本國電影編輯室編，《電影藝術講座》，北京：中國電影出版社，1986年5月初版。

108.李克珍著，《大學生到電影院看電影的動機與行為研究》，1986年6月，輔仁大學大眾傳播研究所碩士論文。

109.羅曉風選編，《編劇藝術》，北京：文化藝術出版社，1986年7月初版。

110.埃洛里著，《編劇藝術》，北京：中國戲劇出版社，1987年初版。

111.夏衍著，《懶尋舊夢錄》，北京：中國電影出版社，1987年初版。

112.馮際罡編譯，《小說改編與影視編劇》，台北：書林書店，1988年4月初版。

113.張玉主編，《電影學引論》，寧夏：寧夏人民出版社，1988年7月初版。

114.劉惠琴整理，《胡蝶回憶錄》，北京：文化藝術出版社，1988年10月初版。

115.孫志強、吳恭儉編，《電影論文選》，北京：文化藝術出版社，1989年1月初版。

116.王樹昌編，《喜劇理論在當代世界》，烏魯木齊：新疆人民出版社，1989年6月初版。

117.陳孝英著，《幽默的奧祕》，北京：中國戲劇出版社，1989年7月初版。

118.潘智彪著，《喜劇心理學》，廣東：三環出版社，1989年12月初版。

119.大連市藝術研究所劇作理論研究組編，《劇作藝術論》，北京：文化藝術出版社，1990年1月初版。

120.包天笑著，《釧影樓回憶錄》（下），台北：龍文出版社，1990年5月1日初版。

121.張昌彥譯，《秋刀魚物語》，台北：遠流出版公司，1990年6月16日初版。

122.李林之、胡洪慶編，《世界幽默藝術博覽》，上海：上海文化出版社，1990年

8月初版。

123.吳光燦、吳光耀譯，《影視編劇技巧》，北京：中國戲劇出版社，1991年4月初版。

124.中國大百科全書出版社編輯部編，《中國大百科全書》（電影），北京：中國大百科全書出版社，1991年6月初版。

125.鄭景鴻著，《中國大陸喜劇電影發展史》，香港：珠海大學博士論文，1991年7月初版。

126.王傳斌、嚴蓉仙著，《電影鑒賞學》，北京：文化藝術出版社，1991年7月初版。

127.趙孝思著，《影視劇本的創作與改編》，學林出版社，1991年12月初版。

128.羅藝軍主編，《中國電影理論文選》（上冊），北京：文化藝術出版社，1992年7月初版。

129.羅藝軍主編，《中國電影理論文選》（下冊），北京：文化藝術出版社，1992年7月初版。

130.中國電影出版社本國電影編輯部編，《再創作：電影改編問題討論集》，北京：中國電影出版社，1992年7月初版。

131.焦雄屏譯，《認識電影》，台北：遠流出版公司，1992年7月16日初版。

132.閻廣林著，《喜劇創造論》，上海：上海社會科學院出版社，1992年7月初版。

133.上海青年幽默俱樂部編，《中外名家論喜劇、幽默與笑》，上海：上海科學院出版社，1992年8月初版。

134.姚楠等著，《影視藝術觀賞指南》，石家莊：河北大學出版社，1992年9月初版。

135.于成鯤著，《中西喜劇研究》，上海：學林出版社，1992年10月初版。

136.林洪桐著，《銀幕技巧與手段》，北京：中國電影出版社，1993年3月初版。

137.汪流著，《電影劇作結構樣式》，北京：科學技術文獻出版社，1993年3月初版。

138.曾西霸譯，《實用電影編劇技巧》，台北：遠流出版公司，1993年5月16日初版。

139.焦雄屏著，《歌舞電影縱橫談》，台北：遠流出版公司，1993年8月16日初版。

140. 蔡秀女著，《歐洲當代電影新潮》，台北：遠流出版公司，1993年11月1日初版。

141. 郭昭澄譯，《電影的七段航程》，台北：遠流出版公司，1993年11月16日初版。

142. 劉一兵著，《電影劇作常識100問》，北京：中國電影出版社，1993年12月初版。

143. 林芳如譯，《法斯賓達論電影》，台北：萬象圖書公司，1993年12月初版。

144. 孫惠柱著，《戲劇的結構》，台北：書林出版公司，1994年1月初版。

145. 黃翠華譯，《柯波拉其人其夢》，台北：遠流出版公司，1994年3月16日初版。

146. 曾偉禎等譯，《戲假情真：伍迪·艾倫的電影人生》，台北：遠流出版公司，1994年4月1日初版。

147. 易智言等譯，《電影編劇新論》，台北：遠流出版公司，1994年5月16日初版。

148. 韓良憶等譯，《柏格曼論電影》，台北：遠流出版公司，1994年6月16日初版。

149. 吳念真著，《多桑：吳念真電影劇本》，台北：麥田出版社，1994年7月25日初版。

150. 席科著，《席科電影劇本選讀》，著者印行，1994年7月21日初版。

151. 汪流著，《為銀幕寫作》，北京：中國電影出版社，1994年8月初版。

152. 王斌著，《活著：一部電影的誕生》，台北：國際村文庫書店，1994年8月初版。

153. 張正芸等譯，《電影創作津梁》，北京：中國電影出版社，1994年8月初版。

154. 李黎、劉怡明著，《袋鼠男人：電影劇本與幕後人語》，台北：遠流出版公司，1994年12月16日初版。

155. 嚴歌苓、張艾嘉、吳孟樵著，《少女小漁》，台北：爾雅出版社，1995年3月25日初版。

156. 王迪著，《現代電影劇作藝術論》，北京：中國電影出版社，1995年5月初版。

157. 丁牧著，《電影劇本創作入門》，北京：中國廣播電視出版社，1999年2月初版。

158.王書芬譯《電影劇本寫作》，台北：揚智文化公司，2000年6月初版。

159.周鐵東譯，《故事：材質、結構、風格和銀幕劇作的原理》，北京：中國電影出版社，2001年8月出版。

160.徐璞譯，《電視與銀幕寫作》，北京：華夏出版社，2003年7月初版。

161.劉立濱主編，《電影劇作教程》，北京：中國電影出版社，2004年2月初版。

162.夏衍著，《寫電影劇本的幾個問題》，上海：復旦大學出版社，2004年7月初版。

163.高虹譯，《劇作技巧》，北京：中國電影出版社，2005年1月出版。

164.劉芳譯，《電影與文學改編》，北京：文化藝術出版社，2005年3月初版。

英文部分

1.Percival M. Symonds. *The Dynamics of Human Adjustment*. New York: Appleton Century Crofts, Inc., 1946.

2.Sergei M, Eisenstein. Film Form. New York: Harcourt, Brace & World, Inc., 1949.

3.George Bluestone. *Novels into Film*. California: University of California Press, 1957.

4.Brander Matthews(ed.) Playmaking. New York: Hill and Wang, 1957.

5.Karel Reisz and Gavin Millar. *The Technique of Film Editing*. New York: Hastings House, Publishers, 1958.

6.Lars Malmstrom and David Kushner. *Four Screenplays of Ingmar Bergman*. New York: A Clarion Book, 1960.

7.Seigfried Kracauer. *Theory of Film*. New York: Oxford University Press, 1960.

8.Toby Cole(ed.) *Playwrights on Playwriting*. New York: Hill and Wang, 1961.

9.Penelope Houston. *The Contemporary Cinema*. London: Penguin Books, 1963.

10.John Howard Lawson. *Film the Creative Process*. New York: Hill and Wang, 1964.

11.Neil Simon. *Barefoot in the Park*. New York: Random House, 1964.

12.Haig P. Manoogian. *The Filmmaker's Art*. New York: Basic Books, Inc., 1966.

13.Raymond Durgnat. *Eros In The Cinema*. London: Calder and Boyars, 1966.

14.Ian Cameron. *Luis Bunuel*. California: University of California Press, 1967.

15.Carlos Clarens. *An Illustrated History of The Horror Film*. New York: Capricorn Books, 1967.

16.Norton S. Parker. *Audiovisual Script Writing*. New Jersey: Rutgers University Press,

1968.

17.Rudolf Arnheim. *Film As Art*. California: University of California Press, 1969.

18.Ernest Lindgren. *The Art of the Film*. London: George Allen & Unwin Ltd, 1970.

19.Jerome Agel. *The Making of Kubrick's 2001*. New York: The New American Library, 1970.

20.Sergei M. Eisenstein. *The Film Sense*. New York: Harcourt, Brace & World, Inc., 1970.

21.Max Wylie. *Writing for Television*. New York: Cowles Book Company, Inc., 1970.

22.Rachel Maddux, Stirling Silliphant, Neil D. Isaacs. *Fiction Into Film*. New York: Dell Publishing Co., Inc., 1970.

23.Theodore Taylor. *People Who Make Movies*. New York: Macfadden Bartell Corporation, 1970.

24.*A Dictionary of Literary, Dramatic, And Cinematic Terms*. Boston: Little, Browm, And Company, 1971.

25.Claude Lelouch. *A Man and A Woman*. New York: Simon and Schuster, 1971.

26.Louis M. Savary and J. Paul Carrico, eds. *Contemporary Film and the New Generation*. New York: Association Press, 1971.

27.Norman Kagan. *The Cinema of Stanley Kubrick*. New York: Grove Press, Inc., 1972.

28.Jorn Donner. *The Films of Ingmar Bergman*. New York: Dover Publications, Inc., 1972.

29.George S. Kaufman and Morrie Ryskind. *A Night at the Opera*. New York: The Viking Press, 1972.

30.Charles Higham. *Hollywood At Sunset*. New York: Saturday Review Press, 1972.

31.William Johnson(ed.) *Focus on The Science Fiction Film*. New Jersey: Prentice Hall, Inc., 1972.

32.Albert J. LaValley(ed). *Focus on Hichcock*. New Jersey: Prentice Hall, Inc., 1972.

33.John Brosnan. *James Bond in The Cinema*. New Jersey: A. S. Barnes & Co., 1972.

34.Harry M. Geduld and Ronald Gottesman. *An Illustrated Glossary of Film Terms*. New York: Holt, Rinehart And Winston, Inc., 1973.

35.Eugene Vale. *The Technique of Screenplay Writing: An Analysis of the Dramatic Structure of Motion Pictures*. New York: The Universal Library Grosset & Dunlap,

1973.

36.Douglas Garrett Winston. *The Screenplay As Literature*. New Jersey: Associated University Press, Inc., 1973.

37.Joan Mellen. *Women and Their Sexuality in the New Film*. New York: Dell Publishing Co., Inc., 1973.

38.Andrew Tudor. *Image And Influence: Studies in the Sociology of Film*. London: George Allen & Unwin Ltd., 1974.

39.John L. Fell. *Film And The Narrative Tradition*. University of Oklahoma Press, 1974.

40.Raymond Durgnat. *Jean Renoir*. California: University of California Press, Inc., 1974.

41.Jack Nachbar. *Focus on The Western*. New Jersey: Prentice Hall, Inc., 1974.

42.Richard Corliss. *Talking Pictures: Screenwriters in the American Cinema*. New York: The Overlook Press, Inc., 1974.

43.Roy Armes. *Film and Reality*. London: Penguin Books, 1974.

44.Lewis Herman. *A Practical Manual of Screen Playwriting*. New York: The New American Library, Inc., 1974.

45.Peter Travers & Stephnie Reiff. *The Story Behind The Exorist*. New York: Crown Publishers, Inc., 1974.

46.Wolf Rilla. *The Writer and The Screen: On Writing for Film and Television*. New York: William Morrow & Company, Inc., 1974.

47.Favius Friedman. *Great Horror Movies*. New York: Scholstic Book Services, 1974.

48.Gerald Mast and Marshall Cohen. *Film Theory And Criticism*. New York: Oxford University Press, 1974.

49.Lee R. Bobker. *Elements of Film*. New York: Harcourt Brace Jovanovich, Inc., 1974.

50.Richard Glatzer and John Raeburn (ed). *Frank Capra: The Man and His Films*. Michigan: The University of Michigan Press, 1975.

51.Ian Cameron. *A Pictorial History of Crime Films*. England: The Hamlyn Publishing Group Limited, 1975.

52.Robert Sklar. *Movie-Made America: A Cultural History of American Movies*. New York: Random House, 1975.

53.Francois Truffaut. *Day for Night*. New York: Random House, Inc., 1975.

54.Geoffrey Wagner. *The Novel And The Cinema*. New Jersey: Associated University

Press, Inc., 1975.

55.Donald Chase. *Filmmaking: the Collaborative Art*. The American Film Institute, 1975.

56.Margaret B. Bryan and Boyd H. David. *Writing About Literature and Film*. New York: Harcourt Brace Jovanovich, 1975.

57.Dwight V. Swain. *Film Scriptwriting: A Practical Manual*. New York: Hastings House, Publishers, 1976.

58.Carl Linder. *Filmmaking: A Practical Guide*. New Jersey: Prentice Hall, Inc., 1976.

59.Thomas R. Atkins. *Science Fiction Films*. New York: Monarch Press, 1976.

60.John Brosna. *The Horror People*. New York: New American Library, 1976.

61.R. H. W. Dillard. *Horror Films*. New York: Monarch Press, 1976.

62.James Monaco. *How To Read A Film*. New York: Oxford University Press, 1977.

63.George Lucas. *Star Wars*. London: Sphere Books Limited, 1977.

64.Maurice Yacowar. *Tennessee Williams & Film*. New York: Frederick Ungar Publishing Co., 1977.

65.Gerald Mast. *Film/ Cinema/ Movie: A Theory of Experience*. New York: Harper & Row, Publishers, 1977.

66.Neil Simon. *California Suite*. New York: Random House, 1977.

67.Avery Corman. *Kramer Vs. Kramer*. New York: New American Library, 1977.

68.Steven Spielberg. *Close Encounters of the Third Kind*. New York: Dell Publishing Co., Inc., 1977.

69.William Luhr and Peter Lehman. *Authorship and Narrative in the Cinema*. New York: Capricorn Books, 1977.

70.Jack G. Shaheen(ed). *Nuclear War Films*. Southern Illinois University Press, 1978.

71.Robert H. Stanley, Ph. D. *The Celluloid Empire: A History of the American Movie Industry*. New York: Hastings House, blishers, 1978.

72.David Michael Petrou. *The Making of Superman the Movie*. New York: A Warner Communications Company, 1978.

73.Seymour Chatman. *Story And Discourse: Narrative Structure in Fiction and Film*. Cornell University Press, 1978.

74.I. C. Jarvie. *Movies As Social Criticism: Aspects of Their Social Psychology*. New

Jersey: The Scarecrow Press, Inc., 1978.

75.Frances Marion. *How to Write And Sell Film Stories*. New York: Garland Publishing, Inc., 1978.

76.John Russell Taylor. *Hitch: The Life and Times of Alfred Hitchcock*. New York: Pantheon Books, 1978.

77.Ralph Stephenson & J. R. Debrix. *The Cinema as Art*. England: Penguin Books Ltd, 1978.

78.Constance Nash and Virginia Oakey. *The Screenwriter's Handbook: What to Write, How to Write It, Where to Sell It*. New York: Harper & Row Publishers, Inc., 1978.

79.Eric Rohmer and Claude Chabrol. *Hitchcock: The First Forty four Films*. New York: Frederick Ungar Publishing Co., 1979.

80.Roger Manvell. *Theater and Film*. London: Associated University Press, 1979.

81.William Kittredge & Steven M. Krauzer. *Stories Into Film*. New York: Harper & Row, 1979.

82.Richard Taylor. *Film Propaganda: Soviet Russia and Nazi Germany*. New York: Harper & Row Publishers, Inc., 1979.

83.Syd Field. *Screenplay: The Foundations of Screenwriting*. New York: Dell Publishing Co., Inc., 1979.

84.Keith Cohen. *Film and Fiction: The Dynamics of Exchange*. Yale University Press, 1979.

85.Frank McConnell. *Storytelling & Mythmaking: Images from Film and Literature*. New York: Oxford University Press, 1979.

86.Neil Simon. *Chapter Two*. New York: Random House, 1979.

87.Martin Maloney & Paul Max Rubenstein. *Writing for the Media*. New Jersey: Prentice Hall, 1980.

88.Sidney Howard. *GWTW*. New York: Macmillan Publishing Co., Inc., 1980.

89.Garth Jowett and James M. Linton. *Movies as Mass Communication*. California: Sage Publications, 1980.

90.William Miller. *Screenwriting for Narrative Film and Television*. New York: Hasting House, Publishers, 1980.

91.Rolando Giustini. *The Filmscript: A Writer's Guide*. New Jersey: Prentice Hall, Inc.,

1980.

92.Gabriel Miller. *Screening The Novel*. New York: Frederick Ungar Publishing Co., 1980.

93.Philip Mosley. *Ingmar Bergman: The Cinema As Mistress*. London: Marion Boyars Publishers Ltd, 1981.

94.Joel Sayre and William Faulkner. *The Road To Glory*. Southern Illinois University Press, 1981.

95.Frank M. Laurence. *Hemingway and The Movies*. University Press of Mississippi, 1981.

96.James H. Pickering and Jeffrey D. Hoeper. *Concise Companion to Literature*. New York: Macmillan Publishing Co., Inc., 1981.

97.Louis Giannetti. *Understanding Movies*. New Jersey: Prentice Hall, 1982.

98.James Franklin. *New German Cinema: From Oberhauser to Hamburg*. Boston: Twayne Publishers, 1983.

99.John Belton. *Cinema Stylists*. New Jersey: The Scarecrow Press, Inc., 1983.

100.Richard Maltby. *Harmless Entertainment: Hollywood and the Ideology of Consensus*. New Jersey: The Scarecrow Press, Inc., 1983.

101.Syd Field. *The Screenwriter's Workbook*. Bantam Doubleday Dell Publishing Group, Inc., 1984.

102.Stephen Geller. *Screenwriting: A Method*. New York: Bantam Books, Inc., 1985.

103.Alan A. Armer. *Writing The Screenplay*. Wadsworth Publishing Company, 1988.

104.Ira Konigsberg. *The Complete Film Dictionary*. New York: A Meridian Book, 1989.

105.Barry Hampe. *Video Scriptwriting*. Penguin Books USA Inc., 1993.

電影學苑9

實用電影編劇

著　　者／張覺明
出 版 者／揚智文化事業股份有限公司
發 行 人／葉忠賢
地　　址／新北市深坑區北深路三段 260 號 8 樓
電　　話／(02)8662-6826
傳　　真／(02)2664-7633
　E-mail ／service@ycrc.com.tw
印　　刷／鼎易印刷事業股份有限公司
　I S B N ／978-957-818-895-2
初版二刷／2013 年 3 月
定　　價／新台幣 600 元

國家圖書館出版品預行編目資料

實用電影編劇＝Screen writing for film／張
覺明著. -- 初版. -- 臺北縣深坑鄉：揚智
文化, 2008. 12
　　面；　　公分. --（電影學苑；9）
參考書目：面
ISBN　978-957-818-895-2（平裝）

1.電影劇本

987.34　　　　　　　　　　97019948